中華藝術論叢

第22辑

影视研究专辑

朱恒夫　聂圣哲　主编

上海大学出版社

图书在版编目(CIP)数据

中华艺术论丛. 第22辑,影视研究专辑/朱恒夫,聂圣哲主编. —上海:上海大学出版社,2019.10
ISBN 978-7-5671-3719-6

Ⅰ.①中… Ⅱ.①朱…②聂… Ⅲ.①艺术—中国—文集②影视艺术—中国—文集 Ⅳ.①J12-53

中国版本图书馆CIP数据核字(2019)第244014号

责任编辑 傅玉芳
封面设计 柯国富
技术编辑 金 鑫 钱宇坤

中华艺术论丛 第22辑
影视研究专辑
朱恒夫 聂圣哲 主编
上海大学出版社出版发行
(上海市上大路99号 邮政编码200444)
(http://www.shupress.cn 发行热线 021-66135112)
出版人 戴骏豪

*

南京展望文化发展有限公司排版
上海华教印务有限公司印刷 各地新华书店经销
开本787mm×960mm 1/16 印张17.75 字数389千
2019年10月第1版 2019年10月第1次印刷
ISBN 978-7-5671-3719-6/J·518 定价 60.00元

编辑委员会

主　任　聂圣哲
委　员　（按姓氏笔画为序）
　　　　　王汉民　王廷信　方锡球　叶长海
　　　　　[日] 田仲一成　　[韩] 田耕旭
　　　　　冯健民　曲六乙　朱恒夫　刘　祯
　　　　　刘蕴漪　杜建华　吴新雷　陆　军
　　　　　周华斌　周　星　郑传寅　赵山林
　　　　　赵炳翔　俞为民　聂圣哲
　　　　　[美] Stephen H. West（奚如谷）
　　　　　黄仕忠　曾永义　楚小庆　廖　奔
主　编　朱恒夫　聂圣哲
编　辑　王　伟　龚　艳

主编导语

朱恒夫　聂圣哲

电影是极为神秘的一种艺术形式。

说它神秘，是因为它至少有五个难以破解之"谜"。

一是成功率较低。自从1851年有了第一次的"活动照片"——电影的萌芽之后，它发展到今天，已经走过了168年的历程，但人们还没有完全掌握它的艺术规律。虽然累计拍出了数以万计的影片，然而，以历史的眼光来衡量，真正成为经典，或者说能在电影发展史上占有一席之地的影片，可能是其中的1%都不到。就近几十年来世界范围内所问世的影片来说，能经常重复放映的也只有《肖申克的救赎》《阿甘正传》《盗梦空间》《泰坦尼克号》《楚门的世界》《当幸福来敲门》《辛德勒名单》《教父》《星际穿越》《罗马假日》等。

二是它虽然是科技的产物，但与科技没有绝对的因果关系。我国20世纪30至40年代的电影，拍摄的物质条件与科技水平，比起现在，肯定是较低的，但在这二十多年间，却涌现出一批优秀的电影导演，如蔡楚生、史东山、费穆、袁牧之、郑君里、张骏祥等，产生了《神女》《姊妹花》《渔光曲》《十字街头》《马路天使》《一江春水向东流》《万家灯火》《乌鸦与麻雀》《松花江上》《小城之春》等经典性的影片。之后拍出的许多影片，虽然所用的材料、技术手段比它们先进得多，但在艺术感染力上却很难超越它们。

三是尽管投资较大的"大制作"会令人震撼，从而增加了票房，但低成本的小制作也能够对观众产生强大的吸引力。如徐峥导演的《人在囧途》的制作成本只有700万元，但获得了高达3 763万元的票房，这和今天动辄十几亿或几十亿的票房来比，当然算不了什么，但以十年前的票房水平来衡量，绝对是高的。再如《前任3》这部电影，其投资与最后的票房比更高，以3 000万元的投资得到了19.4亿元的回报。

四是一般来说，电影是一门艺术，应该以美学的标准来选取题材，但是在当代中国，因为社会制度的原因，几乎没有编剧、导演不从政治的角度来考虑其选材的。可以这样说，在新中国成立以来的70年间，几乎没有一个著名导演没有导演过"主旋律"作品。然而，并非电影紧跟政治了，反映社会热点问题了，就不会受到广大观众的欢迎。恰恰相反，70年间，成功或较为成功的作品，多数甚至大多数属于"主旋律"影片。如20世纪五六十年代出品的《南征北战》《渡江侦察记》《青春之歌》《英雄儿女》等，80年代之后出品的《天云山传奇》《高山下的花环》《开国大典》《周恩来》《战狼》等都属于这类作品。

五是明星出演的影片对于观众来说，无疑具有巨大的号召力，但也未必然，一些不为观众所知的普通演员甚至第一次出镜的"菜鸟"，一样能赢得观众的喜爱，从而使影片成

功。如章子怡在出演《我的父亲母亲》之前,虽然演过《星星点灯》,但那属于习作,而周冬雨在出演《山楂树之恋》之前从未演过电影,更不是什么明星,但都不影响观众对她们表演的喜爱。或许有人会说,人们爱看这两部电影,是冲着导演张艺谋去的,不见得,如黄渤演的第一部影片《上车了,走吧》,没有受到观众多少关注,更没有进入名演员的行列,但其主演的第二部影片《疯狂的石头》,却一经上映,票房便不断飙升,他本人也因此走红,而该片的导演也不是像张艺谋那样的"著名"。

其实,"谜"还有很多,如在某个时期,越烂的电影,票房却越高。

尽管这些"谜"很难破解,但我们若能从电影发展史的视角来审视,还是能发现一些取胜规律的。

我们承认,影响一部电影能否成功的因素有许多,如导演、演员、投资、放映档期、制作技术,等等。但纵观中外电影的成功范例,起决定作用的因素主要应有两点:一是表现什么,二是如何表现。

如去年获得第91届奥斯卡最佳影片、最佳原创剧本、最佳男配角大奖的《绿皮书》,通过讲述黑人钢琴家唐和白人司机托尼的故事以及通过摹写反映他们所在的社会环境传达出核心思想:不同种族、不同阶级、不同职业、不同智力、不同地域、不同信仰的人,都可以交流沟通,消除隔阂,从而建立起友谊,共同构建起生活于其中的情感温暖的社会空间。这种思想隐含着对种族歧视和诸多不平等观念与行为的批判,让观众得到心灵上的洗礼。

至于如何表现,一言以蔽之,既要运用传统的表现手法,又要紧跟科技的步伐,不断地创新。

据专家预测,到2020年,中国电影的票房收入将达到122.8亿美元,超过美国而成为全球最大的电影市场。

为了在我国从电影大国发展为电影强国的过程中,发挥一点积极的作用,本论丛特辟出一辑,约请从事电影研究的专家,多角度地探索电影艺术,以给今日的电影业界提供可借鉴的经验与能有效指导实践的理论。

目　录

影视产业论坛

"互联网+"语境下中国电视剧产业发展的现状与趋向 ………… 张　斌　吴焱文（3）
历史纪录片创作中影像档案真实性鉴定探究 …………………………… 连　颖（25）
数字水世界
　　——论"CG造水术"的发展历史及其美学呈现 ………… 许　乐　林持恒（34）
中国电影衍生品价值创造的困境与应对策略 ………………… 吕一凡　余　韬（50）
塑时代之魂：管窥国产动画电影的发展之路
　　——以《哪吒之魔童降世》为例 …………………………………… 赵　星（60）
国产原创IP动画电影对民族文化的创意策略研究 …………………… 倪　莉（66）
游戏改编电影之成败论 ………………………………………………… 石　蓓（75）

影史纵横

电影女演员的职业困境与身份焦虑
　　——以"孤岛"时期女演员伴舞现象为例 ………………………… 年　悦（87）
战争与革命交织下的香港抗战电影（1937—1941） …………………… 郑　睿（95）
20世纪50年代新中国电影的文化建构与明星塑造
　　——以蒋天流的银幕实践为例 …………………………………… 褚亚男（108）
十七年儿童电影创作与连环画的互助性关系
　　——以典型人物塑造为例 ……………………………… 郑丹妤　刘小磊（114）
"中国新电影"与新时期风景化的中国想象 …………………………… 李　飞（128）
新世纪以来台湾影像中的"日据时代"：矛盾冲突的暧昧场域 ……… 于丽娜（136）
金马电影中的两岸影视关系研究 ……………………………… 齐　青　仇　煜（147）
"艺术影院"：从朗格鲁瓦时代到当下巴黎 …………………………… 王　方（157）
从神话到现实与历史的再现
　　——英国遗产电影的身份杂糅性问题 ………………… 赵　斌　崔玉婷（168）

影视美学探究与文本批评

早期美国电影
　　——公共领域与电影理论的挑战 ………………（美）汤姆·冈宁著　罗显勇译（177）

探索"易电影理论"的创建 …………………………………………… 刘成汉（188）
电影作品审美召唤系统述描 …………………………………………… 王志敏（197）
关于中国电影表演美学思潮史述实践及其理论构型 …………………… 厉震林（207）
现实性与类型化
　　——张力、协调与中国电影的可行路径 …………………………… 张隽隽（216）
新世纪以来中国电视剧艺术的审美转向 ……………………………… 刘睿文（224）
《生死恨》：20世纪40年代戏曲电影实验之作 ……………………… 龚　艳（231）
"独立电影精神"的悄然隐退：评王小帅《左右》兼及其他 …………… 孔苗苗（238）
人物精神的流变
　　——论松太加导演电影的家庭叙事 ……………………………… 倪金艳（246）
"中国精神"的表演实践
　　——李雪健影视形象的多维建构 ………………………………… 许　元（253）
论中国早期电影中的家庭意象 ………………………………………… 薛　媛（263）
《山海经》神话题材国产影视改编模式探究 …………………………… 甘圆圆（271）

影视产业论坛

"互联网＋"语境下中国电视剧产业发展的现状与趋向

张 斌 吴焱文[*]

摘 要：本文结合历史和数据分析的方法，对中国电视剧产业的供给状况进行了详细梳理，一方面指出它在供需两端存在的不均衡、不充分现象；另一方面又指出"互联网＋"语境在为电视剧产业营造开放的媒介环境、促进产业结构融合升级的同时，还存在着内容生产和传播层面的诸多挑战。文章认为中国电视剧产业实现供需平衡，产业发展升级需要从制度供给、类型、商业模式融合创新和生产与传播高效联动等诸多方面继续做出努力。

关键词：中国电视剧；供给侧；互联网＋；融合创新

在今天中国的文化艺术生产中，电视剧毫无疑问是一种十分重要的艺术形态和文化产业中至关重要的组成部分，承载了多层面的社会功能、文化功能和产业功能。电视剧产业生态环境的变化也与国家文化政策、电视剧生产机制、受众消费习惯等诸多方面息息相关。自从1958年北京电视台建立、中国第一部电视剧《一口菜饼子》诞生之后，中国电视剧产业先后经历了"文化大革命"、市场经济大潮、21世纪商业化改革、互联网新媒体等因素冲击，逐步完成了从国家事业向社会产业的转变，其中电视剧产量、文本内容、播出平台、生产机制和商业模式等都发生了突破性的变革。2007年，我国就已经成为世界电视剧生产第一大国。2018年我国电视剧产量达到323部，集数达到13 726集，电视剧生产数量充足、类型丰富、资本投入和制作手段不断提升。但与此同时，能播出的电视剧集却不超过8 000集。因此，我国电视剧年产量居高不下，每年能播出的电视剧分量占比却较低，产量过剩，剧集积压，库存高，资源浪费现象集中反映了电视剧产业存在的供需错配，发展不充分、不均衡问题。因此，本文将梳理我国电视剧产业供需两端的基本情况，以及"互联网＋"语境给我国电视剧产业发展带来的机遇与挑战，探讨其未来融合创新的路径和发展趋向。

一、我国电视剧产业的供需现状与主要问题分析

习近平总书记2015年11月10日在中共中央财经领导小组第十一次会议上首次提

[*] 张斌(1978—)，博士，上海大学上海电影学院教授，专业方向：影视文化与产业；吴焱文(1993—)，上海大学上海电影学院硕士研究生，专业方向：广播电视艺术学。

出"供给侧结构性改革"①,2016年1月26日又在中央财经领导小组第十二次会议研究供给侧结构性改革方案时提出:"要在适度扩大总需求的同时,去产能、去库存、去杠杆、降成本、补短板,从生产领域加强优质供给,减少无效供给,扩大有效供给,提高供给结构适应性和灵活性,提高全要素生产率,使供给体系更好适应需求结构变化。"②而电视剧产业作为文化产业的重要贡献板块,表面上每年的电视剧产量居高不下,供应充足,但是观众需求与产品内容衔接不当、过剩型供给导致有效供给不足、电视剧产业结构失衡现象等仍然明显。而"供给侧改革主要是从供给侧角度进行产业结构优化,通过增加有效供给促进经济增长,供给侧改革意味着'供需相匹配'的新经济结构的到来"③。因此,通过翔实的数据和对比分析来剖析中国电视剧产业供需两端现状对指导其供给侧改革有着直接的现实意义。

(一) 市场需求状况分析

1. 收视率和市场份额分析

电视收视率作为"注意力经济"时代的重要量化指标,它是深入分析电视收视市场的科学基础,同时也是节目评估的主要指标。观众、电视节目制作方、编排人员依靠于收视率最后达成各自的利益共识,实现节目选择的最优化。而通过分析电视剧在整个电视节目中的市场份额可以大致了解电视剧对目标受众的吸引程度,从而实现其供需两端的有效对接。

众所周知,随着2005年以"超级女声"为代表的选秀节目的走红,真人秀为主的综艺节目日渐成为新世纪电视观众的钟爱对象以及电视荧屏日常播出的主要节目类型,不可否认的是,电视节目娱乐化倾向渐趋严重。而电视剧这一传统电视艺术样式作为曾经深受观众青睐的主要节目内容,在以互联网为主的新媒介势力崛起后,受到综艺类节目、生活服务类节目、专题类节目、青少年节目、体育节目、电视电影等艺术样式的直接冲击,无论在收视率还是在市场份额上的起伏变化都有清晰的数据体现。可以看出从2006年到现在,虽然电视剧仍然是电视节目类型的主要组成部分,但是其收视份额在2016年之前整体呈现明显的下降趋势,甚至以29.6%达到历史新低(具体参见图1、图2),但在近两年又有较大的回涨。

同时,通过2017年电视剧的收视情况可以看出(表1),收视率达到1%以上的爆款电视剧仅为30部,且播放平台主要为湖南卫视、东方卫视、江苏卫视、北京卫视等一线卫视,单部电视剧分担的市场份额甚至超过10%,可见电视剧生产、播出与消费存在严重的两极分化,其中中央八套承担的播放抗战、历史、革命等正剧题材也因为观众的收视习惯和

① 《习近平主持召开中央财经领导小组第十一次会议》,http://news.xinhuanet.com/politics/2015 - 11/10/c_1117099915.htm。
② 《习近平主持召开中央财经领导小组第十二次会议》,http://news.xinhuanet.com/politics/2016 - 01/26/c_1117904083.htm。
③ 李晓晔:《"供给侧改革"与出版创新》,《出版发行研究》2015年第12期。

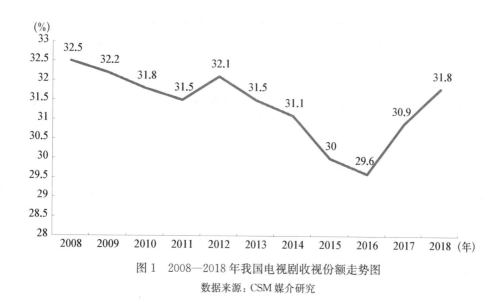

图1　2008—2018年我国电视剧收视份额走势图

数据来源：CSM媒介研究

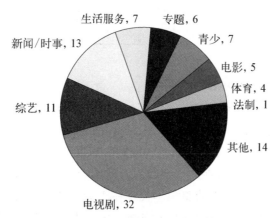

图2　2018年各类型电视节目收视比重（单位：%）

数据来源：CSM媒介研究

类型爱好处于高收视率的尾端。由此可见，目前我国电视剧有效生产情况堪忧，真正能兼顾商业和艺术的电视剧精品数量有限。

表1　2017年全年电视剧收视情况表

序号	剧　名	频　道	收视率（%）	市场份额（%）	序号	剧　名	频　道	收视率（%）	市场份额（%）
1	人民的名义	湖南卫视	3.661	11.533	5	那年花开月正圆	江苏卫视	1.756	5.880
2	那年花开月正圆	东方卫视	2.564	8.567	6	楚乔传	湖南卫视	1.741	10.837
3	因为遇见你	湖南卫视	1.930	5.880	7	欢乐颂2	浙江卫视	1.614	5.468
4	我的前半生	东方卫视	1.876	6.455	8	欢乐颂2	东方卫视	1.584	5.364

续表

序号	剧　名	频　道	收视率(%)	市场份额(%)	序号	剧　名	频　道	收视率(%)	市场份额(%)
9	放弃我抓紧我	湖南卫视	1.525	4.392	19	生逢灿烂的日子	北京卫视	1.190	3.923
10	人间至味是清欢	湖南卫视	1.315	4.449	20	我们的少年时代	湖南卫视	1.179	4.003
11	孤芳不自赏	湖南卫视	1.314	3.863	21	爱来的刚好	江苏卫视	1.167	3.350
12	三生三世十里桃花	东方卫视	1.288	3.693	22	擒狼	中央八套	1.143	4.124
					23	太行英雄传	中央八套	1.134	4.092
13	于成龙	中央一套	1.277	4.279	24	择天记	湖南卫视	1.119	3.923
14	青年霍元甲之冲出江湖	中央八套	1.262	3.859	25	枪口	中央八套	1.099	4.023
					26	飞哥战队	中央八套	1.090	3.944
15	急诊科医生	东方卫视	1.248	4.147	27	真心想让你幸福	中央八套	1.088	3.224
16	我的前半生	北京卫视	1.248	4.287	28	生逢灿烂的日子	东方卫视	1.057	3.486
17	守护丽人	东方卫视	1.229	3.541	29	国民大生活	东方卫视	1.052	3.542
18	我的1997	中央一套	1.217	4.211	30	夏至未至	湖南卫视	1.050	3.663

数据来源：CSM媒介研究

2. 电视剧观众群体特征描摹

"受众的形成常常基于个体需求、兴趣和品位的相似性，其中有许多都反映出社会或心理根源。最典型的需求是获得信息、休闲、陪伴、娱乐或逃避。"[①] 而观众的审美需求与接受程度又深受收视群体的年龄、性别、社会经验、知识水平、文化背景的影响，在自身需求和鉴赏能力的接受范围之内，观众会在收视习惯的诱导下选择最吸引和适合自己的电视剧样式来进行消费。而电视剧的美学不仅存在于荧屏之上、存在于电视剧的制作过程中，同时也存在于观众的感受与接受中，电视剧观众在某种程度上是电视剧美学的出发点和落脚点。因此，电视剧观众既是具有社会活动意义上的消费个体，又是电视产业定位的目标群体，他们与电视剧美学的对话性就成为电视剧产业需要抓住的着力点。通过数据分析清楚地了解受众需求和受众群体各部特征之间的关联则有助于电视剧产业更加精准定位，促进其生产结构的进一步优化。

过去五年电视收视市场总体发展情况显示，我国电视的收视总量不容乐观，电视开机率呈现明显的下降趋势，观众平均到达率从2012年的68.4%到2018年的51.60%，下降将近17个百分点，电视机越来越趋向于家庭摆饰，整个传统电视行业的收视竞争压力一直在持续上升。目前，电视剧虽然在收视总时长上位居各电视节目类别之首，但从观众群体收视特征的角度来看，日均观众规模在缩减，观众的收视时长与集中度随着年龄上升呈正增长趋势，晚间黄金剧场中45岁及以上中老年观众构成比例持续增高，从2014年上半

① （英）丹尼斯·麦奎尔：《受众分析》，刘燕南、李颖、杨振荣译，中国人民大学出版社2006年版，第48页。

年的51.64%上升到现在的54.54%,而15—35岁这个区间的年轻观众群的电视收视量明显窄化,电视剧观众老龄化现象愈趋明显(见图3)。

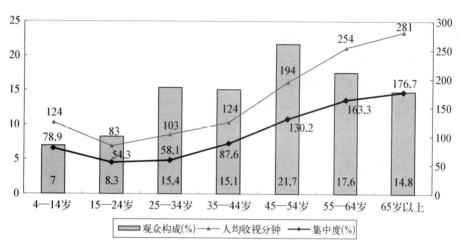

图3　不同年龄段电视观众收视情况(所有调查城市)

数据来源:中国产业信息网

显而易见,互联网变革带来的新媒体行业的崛起,以手机、平板电脑为主的移动硬件和腾讯视频、搜狐视频、爱奇艺、乐视视频为代表的视频网站为年轻一代的观众群体提供了数字化生存之可能,移动互联网等新媒体正在转移传统电视剧观众注意力,观众群体逐渐分流,碎片化观看与交互式体验成为网剧的一大卖点。网络剧观众的年龄、学历构成情况恰恰与传统电视形成鲜明对比,19—35岁的年轻观众群体越来越趋向于活跃在网剧观看模式中,同时与初高中学历者占据传统电视剧观众主要比例不同的是,本科及以上学历成为网剧观看群体的主体构成部分(图4)。不可否认的是,在"互联网+"语境下电视受众群体的解读变得更为复杂和多样化,受众细化分层要求更高,电视剧类型题材筛选手段和搜索方式的快速便捷使得收视长尾效应不得不被重视,电视剧产业受众观念亟待转变。

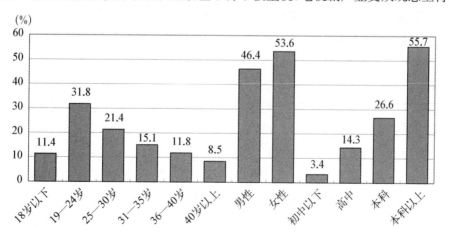

图4　网络剧观众年龄、性别和学历结构情况

数据来源:艾瑞数据

3. 电视剧观众主体需求分析

电视剧作为一种体验性商品，归属于文化经济范畴，"在文化经济中，交换和流通的不是财富，而是意义、快乐和社会身份"①。因此，情感因素和收视快感在其消费者态度的形成中有着举足轻重的作用，它表现为消费者对有关商品质量、形象、内容、社会认同等产生的喜欢或不喜欢的感情反应。通过对电视剧市场观众主体需求进行分析，准确地把握观众对电视剧类型、视觉元素、创作风格、文化主题、艺术风貌的需求特点，有利于最大限度地抓住观众爱好和需求取向，从而实现电视剧产业的有效供给（图5）。

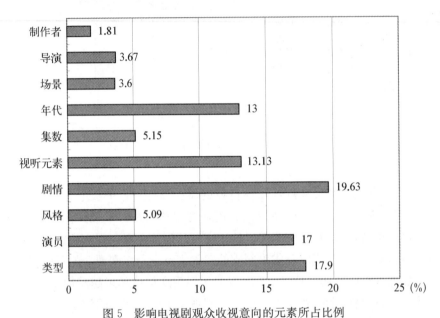

图5　影响电视剧观众收视意向的元素所占比例

数据参考：徐青毅《刍议中国电视剧观众的偏好与选择评估体系》《西部广播电视》2013年第15期）

"注意力经济"时代，产品内容优劣与否理所当然成为能否获得观众视觉聚焦的重要因素，而电视剧更是通过视听元素传达一定文化价值和美学内涵的艺术性商品，主题、人物关系、叙事逻辑、视听风格、场景等都被用来表现人的本质力量与客体在现实世界的各种关系，这些电视剧艺术架构元素也就成为观众的择剧参考。我们可以看到在影响电视剧观众观看意向的因素中，电视剧剧情、类型和演员诠释角色的能力成为最重要的三项，视听元素和年代设定则紧随其后，可见电视剧艺术性和思想性仍是观众最主要考虑的品质。而类型作为电视剧制作方与观众观剧期待之间存在的一种约定俗成的范式，能够较为稳定地衔接两者需求，观众在得到社会认同获取快乐和意义的同时与制作方在产业范畴内达成利益共识。据调查显示，都市生活剧成为各年龄层观众最喜欢的电视剧类型，近两年典型的代表作品有《欢乐颂》《欢乐颂2》等，而颇受中老年欢迎的战争剧、年轻观众喜爱的言情剧排列其后（图6）。同时通过类型需求也侧面反映了中老年是传统电视剧的观

① （美）约翰·菲斯克：《电视文化》，祁阿红、张鲲译，商务印书馆2005年版，第448页。

众主体。相反的是,在最受欢迎的网剧类型调查中,喜剧、爱情、玄幻、古装、悬疑、科幻等以年轻一代粉丝为主的类型以绝对优势占据网剧类型喜好排行榜,可见平台属性也成为电视剧观众分流的重要诱导因素(图7)。但毋庸置疑的是,"内容为王"和"观众至上"仍是电视剧产业发展超越平台界限的首要逻辑。

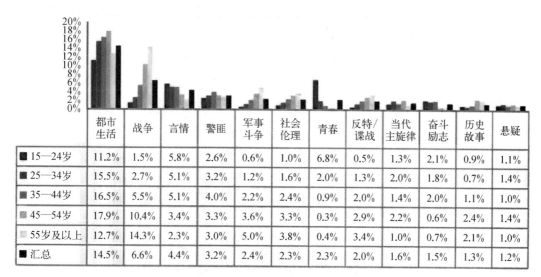

图6 不同年龄段观众喜欢的电视剧类型占比情况

数据来源:CSM媒介研究12城市基础研究

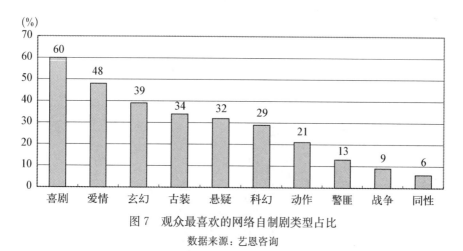

图7 观众最喜欢的网络自制剧类型占比

数据来源:艺恩咨询

(二)产业供给情况分析

1. 电视剧产量和资源使用情况分析

从供应数量来看,我国是世界电视剧产量第一大国,2012年达到最高峰,计506部,17 700集,但是市场消化能力不足带来的库存积压、资源浪费问题也不容小觑。虽然在市场自主调节和政策引导下,近几年来电视剧产量有小幅度下降,但平均每年仍保持在1.5

万集以上,而且从电视剧的集数变化来看,40集以上的中长篇电视剧数量大幅增长(图8),由此带来的电视剧剧情"注水"、节奏拖沓现象非常普遍。2017年热播的《大军师司马懿之军师联盟》起初因颠覆性的人物形象刻画和颇具张力的剧情安排走热,然而主创为了给第二部《虎啸龙吟》留有发挥余地而使剧集后半部分叙事寡淡,恰好说明了电视剧通过压缩艺术表现力来提升体量的做法值得商榷。与此同时,近十年来电视剧的播出份额也一直徘徊在26.5%左右。更为严峻的是,电视剧的资源使用率在2010年达到最低12%以后虽有小幅度回升,但2014年之后又呈现明显的下降趋势。这表明一方面电视剧生产触到需求的天花板,市场容量趋近饱和;另一方面真正具有文化价值和市场认可度的高质量电视剧依旧匮乏(图9)。

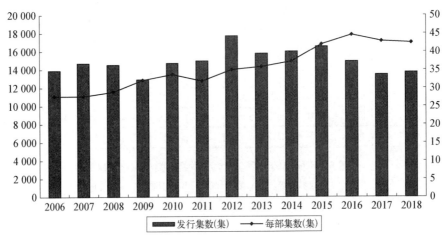

图8　2006—2018年我国电视剧产量情况

数据来源:CSM媒介研究

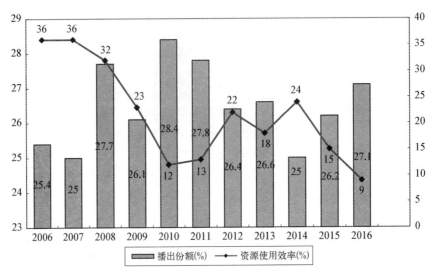

图9　2006—2016年我国电视剧播出份额和资源使用率情况

数据来源:CSM媒介研究

2. 电视剧题材类型分布情况

近两年来国产电视剧在 IP 改编和资本主宰的产业环境中呈现了野蛮增长趋势,迷信流量明星和 IP 经济的发展模式导致电视剧类型和题材集中扎堆,风格美学千篇一律,现实架空问题突出,严重违背了电视剧产业的发展规律和市场准则。通过 2015—2018 年电视剧类型和题材的分布情况分析我们发现(图 10、图 11),都市题材、革命军事题材、传奇题材电视剧占据了整个产业比例的 70% 左右,直接后果就是工业复制下的电视剧美学使观众产生了严重的审美疲劳和价值失范。可以列举的是,继 2012 年《北京爱情故事》《北京青年》之后,都市/爱情题材电视剧在取得一定市场反响后又重新占据荧屏,紧接着《欢乐颂》《欢乐颂 2》《漂洋过海来看你》《北上广不相信眼泪》《我的前半生》《温暖的弦》等席卷而来,成为电视剧题材的霸屏样式,其故事背景、人物设定、情感发展都带有一定的重复属性;同样自 2015 年《花千骨》开启玄幻题材后,以网络小说或游戏改编的《诛仙青云志》《幻城》《三生三世十里桃花》《香蜜沉沉烬如霜》等如法炮制,由此带来的收视反应却不尽如人意,口碑持续走低,人物造型、宏大叙事、虚构世界的讲述机制也成为此类电视剧的表现常态。总而言之,撇开承担价值引导和历史记忆的革命历史等主旋律题材电视剧不说,

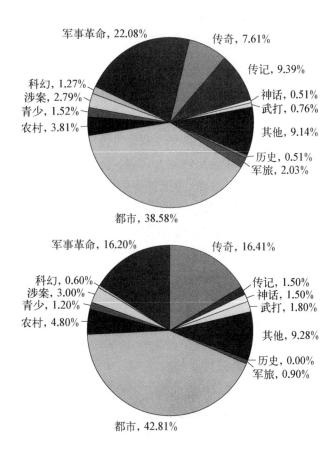

图 10　2015 年和 2016 年国产电视剧类型分布情况

数据来源:国家新闻出版广电总局

国产电视剧在类型开发的道路上仍缺少较强的自觉意识,而"互联网+"时代背景下,电视剧在内容生产和产品传播层面必将得到前所未有的革新,创新内容与创意人才也将成为电视剧领域未来必须深耕的方向。

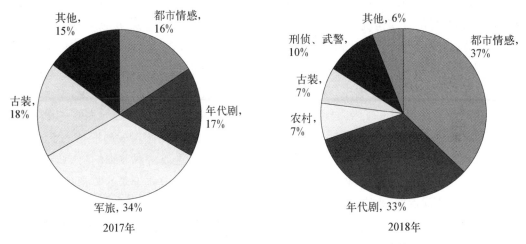

图 11　2017 年和 2018 年收视率 TOP30 电视剧题材分布情况
数据来源:《中国电视剧产业发展报告 2019》

3. 生产制作机构情况

新世纪以来,随着国家政策环境变得逐渐宽松,我国电视剧市场化运作渐趋成熟,生产机构规模不断扩大,行业竞争日趋激烈。国家新闻出版广电总局公布的数据显示,从 2008 年至 2018 年,持有《广播电视节目制作经营许可证》的机构数量呈现爆发性增长,2018 年达到 18 728 家,市场主体体量足够庞大,但取得《电视剧制作许可证(甲种)》的机构数量由之前的 130 家左右降到 113 家,可见真正具有影响力的电视剧制作公司仍是少数(图 12)。与此同时,规模化的生产能力是电视剧制作领域话语权的重要保证,因此具有绝对竞争力的市场主体不仅要能够承担提升电视剧内容和收视份额的重要责任,同时它们也应该在广告、发行、包装、衍生等中下游领域以及游戏、动漫、电影等邻近行业具有综合实力。而通过对电视剧播出集数前十的影视公司及其占据 TOP50 收视榜的电视剧集数进行分析发现,仅占据榜首的华策影视的产能为 1 000 集左右,其余几家头部公司产能均在 200—500 集之间(图 13);同时华策影视目前拥有包括克顿传媒、剧酷在内的 8 家子公司,综合实力强劲,2018 年参与出品的剧集达 13 部,包括了《创业时代》《甜蜜暴击》《奔腾岁月》《橙红年代》《天盛长歌》《最亲爱的你》等,并承包了 30% 以上的"爆款"剧集,成为最具实力的市场主体。但是值得注意的是,出品《欢乐颂》的山影集团、《琅琊榜》的正午阳光、《小别离》的柠萌影业成为少数崛起的几个影视公司,而且不容忽视的事实是我国排名靠前的电视剧生产公司剧集生产所占据的市场份额前几年均低于 20%,电视剧产业的集中化程度不够,真正具有稳定化生产、精品制作能力和规模化运作的综合性生产公司屈指可数。

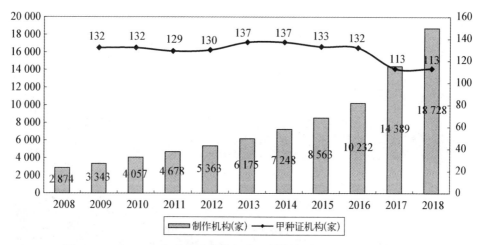

图12 2008—2018年持有广播电视节目制作许可证和甲种证机构数量
数据来源：国家新闻出版广电总局

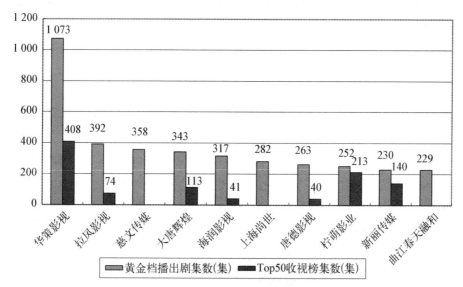

图13 电视剧播出集数排名前十影视公司及TOP50收视集数
数据来源：2016年期间播出集数，33卫星黄金档首轮电视剧播出集数

4. 播出平台分析

随着三网融合逐渐推进，数字技术全面普及以及互联网宽带资源建设不断完善，我国电视频道建设和受众覆盖规模再上新台阶。与此同时，观众对电视节目信号接收的质量和便捷度有了更高的追求。据"2018美兰德中国电视覆盖及收视状况调查结果"显示，2018年近八成（56家）卫星电视频道布局高清频道，其全国累计覆盖达157.4亿人次，2014—2018年年均增长率更是高达91.0%，单个频道全国平均覆盖人口为2.7亿人。2018年全国覆盖人口超过2亿人的高清卫星电视频道达35家，超过总量六成，数字高清画质的观看体验成为大势所趋（图14）。

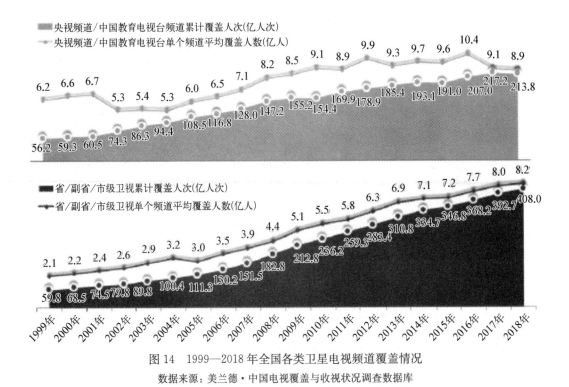

图 14 1999—2018 年全国各类卫星电视频道覆盖情况
数据来源：美兰德·中国电视覆盖与收视状况调查数据库

从我国电视传播平台的结构分布情况来看，2018 年我国电视覆盖传播通路仍以有线数字电视用户规模最大，其以超过一半的收视比例占据着主导地位，同时以直播卫星数字电视、IPTV、OTT TV 为主的新型覆盖通路五年内也取得了快速发展，占据着 70% 多的收视份额，形成了电视交互高清传播通路的新格局，一定程度上有利于吸引电视剧观众群回流。但是值得注意的是，在频道资源过剩和受众群体覆盖高度重复的情况下，电视剧集收视频道占比呈现明显的"马太效应"（图 15）。2018 年，收视 TOP30 剧目卫视频道主要

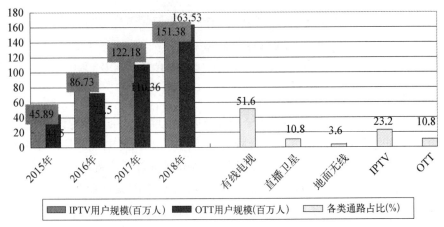

图 15 2015—2018 年 IPTV、OTT TV 用户规模和各类通路占比情况
数据来源：CMMR

集中在浙江卫视、北京卫视、东方卫视、江苏卫视、湖南卫视等，可见在资金投入、频道建设和观众黏性上，我国卫视频道结构明显欠缺优化，提升市场竞争活力和传播平台自身创新源动力成为各大卫视和频道的生存关键(图16)。

（三）供需错配：我国电视剧产业生态失衡的多重症候

综合以上对我国电视剧产业供需两端现状的分析发现，我国电视剧产业一方面取得了许多突破性成就，包括电视频道和传播通路建设、题材类型探索、生产制作能力提升等；另一方面又存在明显的供需错配、资源浪费和发展不平衡、不充分问题，具体表现在以下几个方面：

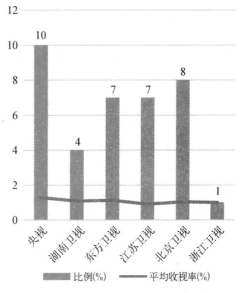

图16　2018年收视TOP30剧目卫视分布占比情况

数据来源：《中国电视剧产业发展报告2019》

1. 生产的高耗能与低效能恶性循环

每年电视剧的产量居高不下，市场需求趋近饱和，但电视剧剧集长度、集数和制作成本却在不断上升，真正具有高艺术水准和文化价值的电视剧数量屈指可数，在电视剧的资源使用率近几年持续走低的情况下，造成了严重的资源浪费和库存积压，长此以往将会使电视剧产业结构发生畸变。与此同时，过度依赖于流量明星和IP效应的制作模式导致了受众市场窄化，需求端与供应端衔接错位，最后陷入产业野蛮增长怪圈。

2. 受众定位泛化，群体分流与老龄化问题突出

在传统电视中，观剧比例较高的受众年龄层主要集中在45岁以上的中老年群体，年轻观众的收视时长与到达率持续走低，年轻观众在新媒体和"互联网+"语境的冲击下渐趋流失。与此同时，以互联网为代表的青年亚文化集聚地和电视台为代表的主流文化传播阵营所具有的不同媒介特质和内容供给造成了收视群体明显的差异化"聚居"，电视剧产业在内容生产上面临着结构转型，观众群体定位亟待细化。

3. 观众需求的多元复杂与电视剧内容供给的同质单一

电视剧一方面是作为"电视流"的一部分而存在，注重线性播放的陪伴价值，成为家庭娱乐生活的一部分，但另一方面从个人的角度来看，其又是观众实现自我需求而进行情感投射的视觉机制。因此不同性别、年龄、文化程度、经济水平的观众对电视剧的内容需求有着明显差异。而我国电视剧类型主要集中在都市生活剧、革命军事剧和传奇剧等少数几个题材样式上，同时在观众尤为关注的美学风格、剧情饱满程度、文化价值、视听元素等方面表现能力羸弱，所以工业化生产下的复制美学与观众审美的日渐提升造成了当下电视剧精品内容和创新型类型供给不足的产业困境。

4. 产业竞争活力不足，实力型市场主体短缺

由于整个市场宽容度的提升，电视剧产业在资本自由涌入过程中呈现粗放型增长态势，除了以华策影视为代表的少数几个生产公司贡献着三成左右的收视爆款剧集，其他市场主体每年则以制造高产量、低口碑的电视剧而抬高产能过剩比例。因此，实力型市场主体头部带动能力有限，体量庞大的市场尾部竞争活力缺乏就成为影响当下电视剧产业实现有效供给与精准对接的重要因素。

5. 传播平台消化能力羸弱

卫视频道"马太效应"突出。尽管我国电视剧传播通路越来越朝高清化和注重交互式体验的方向发展，IPTV 和 OTT TV 数量逐年递增，但是庞大的电视剧体量对传播平台的消化能力形成了巨大压力，在频道覆盖高度重复化面前，真正能走向观众的电视剧集仍然有限。与此同时，由于资金实力、受众市场份额和人才分配的严重不均以及地域限制，以北京卫视、东方卫视、江苏卫视、湖南卫视为代表的头部卫视频道占据着绝对优势，因此传播平台掣肘也成为电视剧供给侧改革的范畴之一。

二、新机遇与新挑战："互联网＋"时代下的电视剧产业生存境况

随着"互联网＋"意识的不断深入，网剧成为互联网创新成果与电视剧领域深度融合的范例之一，而进一步"推动技术进步、效率提升和组织变革，提升实体经济创新力和生产力，形成更广泛的以互联网为基础设施和创新要素的经济社会发展新形态"[1]是电视剧产业未来转型面临的机遇和挑战。因为，一方面电视剧产业可以借力于"互联网＋"语境在生产要素优化、产业体系更新、商业模式重构的基础上完成其经济结构转型和升级；另一方面互联网所带有的无序自由、野蛮生长、"高维媒介"[2]属性是媒体融合达成共生逻辑的重要障碍。

（一）产业自主空间提升与有效制度供给缺位

"制度供给问题与供给能力的形成密切相关，应该充分地引入供给侧分析而形成有机联系的认知体系，打通'物'和'人'这两个都位于供给侧的分析视角，将各种要素的供给问题纳入紧密相连于制度供给问题的分析体系。这一系列思想观点，落实到中国的实践层面，就是要强调以改革为核心，从供给侧发力推动新一轮制度变革创新和加快发展方式的

[1] 《国务院关于积极推进"互联网＋"行动的指导意见》，http://www.gov.cn/zhengce/content/2015-07/04/content_10002.htm。

[2] 喻国明：《互联网是一种"高维"媒介——兼论"平台型媒体"是未来媒介发展的主流模式》，《新闻与写作》2015年第2期。

转变与升级。"①由此可见,在电视剧供给侧问题分析中,制度供给作为顶层设计担系着产业内外部规则确立和协调各要素与全局关系的重要责任。而在"互联网+"时代背景下,电视剧产业自由度与有效制度供给的平衡需要更好地把握。

互联网作为一个开放性的空间体系,从设计之初就带着去中心化的思维,企望规避传统现实的诸多规制在技术本身自律的基础之上最大限度地给予市场竞争自由。网剧则是依托于互联网基础设施和创新要素发展出的电视剧文化产业新形态,因此出于产业私人动机和公共激励的目的,在网络空间下它具有"自我规制"的选择优势。这种自我规制的权力掌握在私人参与者手中,但政府为确保公共利益不受威胁会对自我规制过程实施监督,在互联网中就成为一种"有条件的自我规制——公共规制和私人规制相互融合的产物"②。这对电视剧的产业自主空间有了很大的提升,也是网剧在资本环境、艺术表现自由度上的优势体现。然而,当下网剧在行业规范和产业生态环境上仍呈现出无序状态,具体体现在全网剧资金成本持续拉高、资源分配不均、内容艺术水准参差不齐、IP过度消耗、历史和现实架空问题突出、价值导向失范等。从经济学的角度来看,"当存在诸如公共产品、信息不对称、自然垄断、外部性和社会不公正等情况时,政府应该加以干预"③。国家新闻出版广电总局由此也针对网剧乱象采取了限酬令、台网统一尺度、视听节目内容审核等举措。但是随着台网融合的不断推进,平台逻辑不同势必存在政策短板现象,这对电视剧产业制度供给提出更高要求。

(二)平台迁徙与台网共生逻辑缺失

2019年2月,中国互联网络信息中心(CNNIC)发布的第43次《中国互联网络发展状况统计报告》显示,截至2018年12月,我国网民规模达8.29亿人,网络普及率达59.6%,较2017年底提升3.8个百分点,全年新增网民5653万人。我国手机网民规模达8.17亿人,网民通过手机接入互联网的比例高达98.6%,全年新增手机网民6433万人,移动互联网主导地位强化,受众互联网数字化生存趋势正在悄悄地改变传统产业生态。

其中,网剧作为互联网数字技术变革与电视剧产业融合的产物,其融资渠道和剧集消化能力在一定程度上弥补了电视台不足。与此同时,网络平台搭建的电视剧搜索引擎、内容推送、题材筛选分类、付费点击、弹幕互动机制正在逐渐推动电视剧产业的生产制作、融投资、商业盈利模式与播放平台向互联网转变。值得注意的是,近十年左右的时间,网络自制剧数量从2008年仅仅5部发展到目前年均300部左右,呈现爆炸性增长趋势,网络

① 贾康、苏京春:《探析"供给侧"经济学派所经历的两轮"否定之否定"——对"供给侧"学派的评价、学理启示及立足于中国的研讨展望》,《财政研究》2014年第8期。
② Philip Eijlander. Possibilities and constraints in the use of self-regulation and co-regulation in legislative policy: Experiences in the Netherlands — lessons to be learned for the EU? [J]. Electronic Journal of Comparative Law, 2005, 9(1): 102-114.
③ See Stephen Breyer, Regulation and it's Reform, new edition, Harward University Press, 1984, chapter1. 中文译本参见(美)斯蒂芬·布雷耶:《规制及其改革》,李洪雷等译,北京大学出版社2008年版,第一章。

剧播放量也同比大幅度提升(图17)。电视剧产业在媒介融合背景下经历了从台网联动、先网后台再到网络独播模式的转变,网络自制剧的进击速度不容小觑。而且从收看终端选择情况来看,超过70%的电视观众会选择跨屏观看的模式,虽然仍有43.6%的观众会优先选择电视,但是在碎片化观看和场景、时间、内容选择自由便捷的优势下,以电视为首要观看终端的受众占比在下降,观众在需求多样化的基础上渐趋灵活地选择收视平台(图18、表2)。由此可见,互联网和移动终端设备正悄然地推动电视剧产业平台迁徙,传统电视和互联网的融合趋势还在继续。

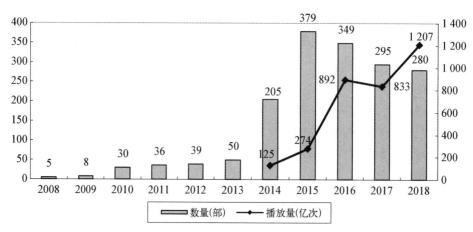

图17 2008—2018年网络剧产量和播放量走势图

数据来源:中国产业信息网

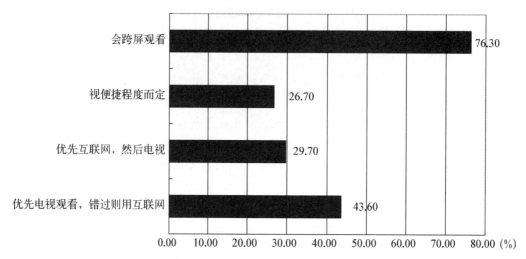

图18 网民跨屏观看电视节目的终端选择分布情况

数据来源:艾瑞咨询《2016年中国电视台转型报告》

表 2　中国网民跨屏观看电视节目的原因分布

影响因素	不同时间：时间更灵活	不同方式：电视看直播，网络看点播	不同需求：看视频满足自己的需求	不同地点：不受地点限制	不同内容：各终端内容都喜欢	多次观看：可反复回味
比例(%)	49.1	40.2	40.2	39.5	33.1	29.9

数据来源：艾瑞咨询《2016年中国电视台转型报告》

但是，互联网是一个无限性的平台。在这样无限的传播平台上，传统媒体与机构打造自己影响力的方式，却是传统的方式——用有限市场的逻辑和空间的概念去搏无限的互联网①。在网剧和传统电视剧融合互动过程中也存在同样的症候。首先，在受众群体特征分布中，网剧受众偏年轻化，喜好多以言情、玄幻、警匪等类型剧为主，而传统电视观众多为中老年龄层，观众需求定位本身存在着较大差异；其次，以 BAT 为主、IP 为导向的生产与投资方式对电视剧的内容取向有一定的限制，大量网络生产的电视剧无法反哺电视台，电视台制作的电视剧缺乏网感，2015—2016 年这两年间网络反哺电视台的剧集仅为 17 部，网络点击量和评分较高的《法医秦明》《白夜追凶》《余罪》等因剧情尺度和题材原因只能进行单向传播，传统电视剧与互联网的关系更多处于平台寄生阶段；再者，台网之间恶性竞争问题突出，对于优质内容和 IP 版权的争夺导致电视剧演员、剧集制作成本持续高涨，其中 2017 年有 8 部电视剧制作成本超过 3 亿元，电视剧资本市场乱象丛生，台网各自为阵。总而言之，由于平台自身局限和资本、政策环境差异，网络剧和传统电视剧在题材类型、制作流程、播出模式以及商业渠道上尚未达到融合共生状态，而电视剧产业未来也需要更深入地把握台网各自媒介技术特点、市场规律和平台逻辑，完成从平台寄生向媒体融合的转化。

（三）商业模式拓展与产业链的节点断层

我国传统电视剧产业商业盈利主要通过广告植入、电视剧版权出售、品牌深度合作这三大渠道，其中电视广告收入占据着主要地位，其他商业营收力量微弱，整个电视剧产业的商业模式相对单一。随着国家新闻出版广电总局出于规范电视平台商业投资和提升观众观剧体验的目的，严格实施了"限广令"之后，对电视剧中插广告、片头片尾广告的禁止大幅度压缩了其商业回报空间。因此，近五年来电视广告的收入呈现明显的下降趋势，下降幅度近 10%（图 19），2014 年网络广告收入也以 1 539.7 亿元首次超过电视广告收入。

值得关注的是，在互联网与电视剧产业融合态势出现之后，一方面以 IPTV 和 OTT TV 为代表的智能电视能承载更多功能的情况下，传统电视剧产业朝着类似付费频道、内容定制、电视"O2O"销售等商业模式进行尝试；另一方面就是网络剧发展带来了付费播

① 喻国明：《互联网是一种"高维"媒介——兼论"平台型媒体"是未来媒介发展的主流模式》，《新闻与写作》2015年第2期。

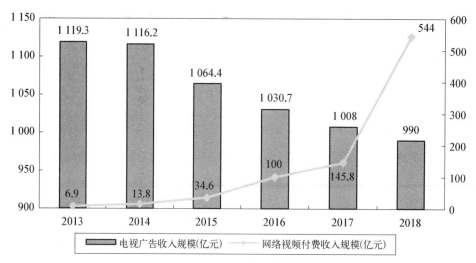

图 19　2013—2018 年电视广告和网络视频收入规模走势图

数据来源：《中国产业信息网》①

放、会员观看、植入和贴片广告、用户流量折算等新型营收手段。自 2015 年爱奇艺自制网剧《盗墓笔记》首次开启了网络自制剧付费之路后，我国付费剧从 2016 年的 63 部发展到 2017 年的 803 部，付费剧数量占比达到 85%，其播放量也占据着总播放量的 96%。与此同时，付费视频的用户规模和收入也在同比增长（图 20）。这表明以"互联网＋"为代表的新型产业融合路径打破了传统电视剧产业单一的广告投放模式，其商业渠道逐渐呈现多元发展趋势。

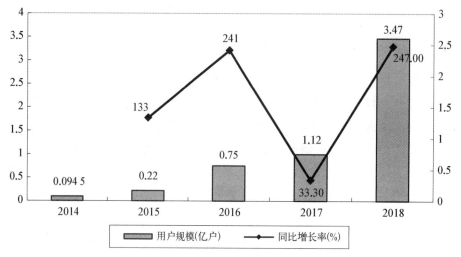

图 20　2014—2018 年中国视频付费用户规模与增长情况

数据来源：中国产业信息网

① 《2017 年我国电视广告收入及收视份额占比、2018 年广告市场行业规模预测分析》，http://www.chyxx.com/industry/201801/601702.html。

但是,台网融合毕竟具有一个不断完善和深入的过程,目前我国网络剧在商业模式创新方面仍存在诸多问题,具体体现在产业链开发不足与节点断层这一方面。众所周知,电视剧作为文化产品其商业逻辑必然与内容质量相挂钩,因此贯穿整个电视剧产业上中下游核心的是资金流和内容流,而资金依靠广告回收一直是传统电视和网络平台的主要方式,当下我国电视剧产业对剧集内容本身的深度挖掘和延伸却力有未逮,基于 IP 的生态体系开发不足是其最具显性的产业症候。

这其中包括电视剧产业上游的文学作品,下游的电视剧人物角色、游戏架构、音乐、道具、动漫等内容衍生产品开发不够。与此同时,传统电视观众形成的是对以广告和电视节目为主的"电视流"进行固定观看的模式,而在"互联网+"时代,用户为内容付费或为会员优先体验消费的习惯尚未养成,且电视剧产业主体自身也存在对网络剧媒体社交营销的忽视、视频终端流量与完备的会员生态体系建构观念缺乏、电商与台网的融合渠道导流不畅等问题。这都集中表明新的商业模式下虽然传统单一的广告投放结构被打破,但是整个电视剧行业的产业链仍处于断裂和分散状态。因此,"互联网+"时代下我国电视剧产业在革新收入以广告回报为主的商业结构和大胆尝试建构数字化、程序化和内容、硬件兼具的全产业链任重道远(图21)。

图 21　中国电视剧及在线视频行业制作播出产业链简图

参考:艾瑞咨询①

(四)收视率霸权终结与评价体系的导向性偏差

收视率是传统电视剧传播效果评估的唯一标准,也是广告投放和受众择剧的重要参

① 艾瑞:《2016年中国电视台转型研究报告》,http://www.sohu.com/a/114317310_355061。

考指标。它主要是以家庭为单位分析一段时间内收看某一电视剧人数占电视观众总人数的比例关系。由于技术和样本的限制,它所提供的电视剧内容反馈和社会评价存在很大的局限性。当下,"互联网+"语境给整个电视剧产业机制带来了生产、传播和观看平台的跨越,观众碎片化、交互性和去中心的追剧方式成为常态;另一方面以 IPTV 为主的智能电视和以手机、平板为主的移动新媒体打破了电视剧固定、限时和直播的传播模式,电视剧内容评价所需要考量的维度也变得更加多元复杂。然而,当下收视率调查仍坚持以"户"为单位,以日记法和人员测量仪法为主要手段,虽然在数字有线电视和互动机顶盒点播与回看功能的基础上增加了电视剧"时移收视"①的测量和计算,但媒介环境和产业态势的变化意味着收视率单一评价标准的缺陷将变得愈加明显。

通过 2018 年上半年收视率排行前十的电视剧网络点击量和豆瓣评分情况(表3)可以发现:一方面播放平台的媒介属性和不同受众群体的追剧习惯差异造成了同一部电视剧在网络和电视上的关注程度不同;另一方面电视剧的收视率排名与其网络口碑和豆瓣评分表现呈现高度的反差。上半年收视率排名前十的电视剧作品中豆瓣评分超过 8 分的只有一部,大部分剧目出现高收视低评价或高评价低关注的问题,其中电视剧《风筝》在收视和口碑俱佳的情况下网络平台关注却有所欠缺,而剧情、演技和节奏频遭网友吐槽的电视剧作品《谈判官》却在收视率和网络热度上取得较好表现。这充分说明了当下以收视率为唯一评价标准不足以匹配电视剧观众复杂多变的收视习惯,而以豆瓣、微博、知乎等社交软件和网络点击量、播放量为参考指标的大数据分析将直接导致收视率霸权的终结,同时多元的电视剧评价体系亟待构建。

表3　2018上半年收视率前十电视剧网络点击量和豆瓣评分情况

排　名	剧　目	收视率(%)	网络点击量(万次)	豆瓣评分(分 & 基数)
1	恋爱先生	2.79	1 577 095	5.7(32 044 人)
2	老男孩	2.58	476 002	6.0(20 141 人)
3	风筝	2.51	≈20 000	8.7(39 733 人)
4	美好生活	2.43	633 978	5.0(18 759 人)
5	远大前程	2.22	434 078	6.4(17 817 人)
6	亲爱的她们	2.18	≈30 000	6.2(3 490 人)
7	谈判官	2.13	1 270 009	3.4(33 678 人)
8	温暖的弦	2.05	806 456	4.8(11 800 人)
9	我的青春遇见你	1.91	423 391	7.1(7 097 人)
10	好久不见	1.85	477 613	4.4(6 263 人)

数据参考:尼尔森网联媒介研究和豆瓣

"进入 21 世纪之后,数据可视化成为数据挖掘的另一项结果性要求,通过把复杂的数

① 观众通过回看、点播功能收看已经播出的电视节目内容称为"时移收视",其收视率称为"时移收视率"。

据转化为直观的图形,并呈现给最普通的用户,使之成为浅显易懂、人皆可用的工具和手段。"①这意味着全媒体时代不仅媒介形态将发生改变,同时信息的组合形式和传受观念将发生革新。数字化所赋予的电视剧反馈信息的灵活性,在网络时代将通过大数据朝着多元评估手段的深浅互补、全时在线、即时传输、交互联动等方向发展。而当下系统、交互和嵌入式的电视剧评价体系仍未出现,以收视率和网络风评为主的信息反馈机制还处在各自为阵的状态。因此,收视率为主导的电视剧评价体系虽被打破,但豆瓣评分、社交平台热度、网络点击量与播放量、学院派批评和电视剧评奖体系都缺乏一个能综合涵盖各方指标的能力。比如,电视剧《白鹿原》与《欢乐颂2》的同时开播引起广泛关注,从收视率、台网播放量和社交平台的热议度来看,《欢乐颂2》一直处于领先,但从口碑和社会评价来考量,《白鹿原》以豆瓣评分8.8分和55%的五星好评远超《欢乐颂2》,同时前者还荣获第24届上海电视节白玉兰奖最佳中国电视剧、最佳导演和最佳摄影。可以看出,当下对电视剧内容、类型、流量和文化价值的考量存在不同维度和指标上的评估差距,而借助大数据倚重的数据挖掘和交互分析能力是完善"互联网+"时代电视剧评估体系并为受众提供精准导向服务的关键。

三、"互联网+"时代电视剧产业发展的融合创新趋向

"媒介融合"包括横跨多种媒体平台的内容交流、多种媒体产业之间的密切合作、寻找新旧媒体缝隙间的媒体融资新框架以及那些四处寻找各种娱乐体验的媒体受众的迁移行为等②。而电视剧产业遭遇"互联网+"语境带来的挑战,需要在促进两者多样化的媒体系统共存,在电视剧内容生产与平台横跨以及媒介的流动传播、商业创新等方面做出共同努力,通过推动电视剧平台文化运行逻辑和观众收视习惯的转变,在融合创新的媒介语境下使电视剧产业完成业态升级,实现供需平衡。因此,我们认为需要做到以下几个方面。

(一)要做好顶层设计,增强制度供给创新

创新设置电视剧内容把关的宽容度、产权制度和生产要素市场化配置的自主程度,加强产业主体、人才创新的制度激励举措,完善资本、IP、平台资源的优化分配。在平台逻辑的基础之上结合各自技术特质、文化属性、受众群体状况、商业回报机制提供有针对性的规制和管控服务。

(二)要坚持内容为王与受众至上,注重电视剧的题材类型、文化价值、美学风貌的优质建构

要求在类型范式成熟的基础之上再进行融合创新,鼓励剧集主流价值的多元形式传

① 黄升民、刘珊:《"大数据"背景下营销体系的解构与重构》,《现代传播》2012年第11期。
② (美)亨利·詹金斯:《融合文化:新媒体和旧媒体的冲突地带》,杜永明译,商务印书馆2012年版,第409页。

达,稳定电视剧的文化输出力度和艺术表达深度。与此同时,"互联网+"时代需要精准定位受众需求,注重分众化内容的生产,完善电视剧评价与反馈体系,在内容供给与受众消费两者有效链接的基础上促进产业供需的良性循环。

(三)要加强生产与传播机制的高效联动

一方面既要规避 IP、互联网资本和大数据对生产和传播机制带来的无序冲击,又要积极培育具有竞争力的生产主体,努力开拓创新型的生产合作模式,在传统制作经验和视频网站资金、技术实力和人才的全面整合中完成生产力量的重塑;另一方面主动发挥互动性传播与"PGC+UGC"生产模式对于受众主体性的调动,增强用户体验的同时借助大数据、社交媒体、APP 应用实现传播渠道的丰富多元和内容的精准投放。

(四)要注重跨界与衍生,实现商业模式的融合创新

完善会员抢先看、单部收费、特定集数(如结局)收费等多样化付费模式,打造电视剧产业的全产业链,实现从上游的文学、动漫、游戏,中游的电视剧文本内容和人物形象,再到下游衍生品开发的各部联动,甚至包括尝试"电商 T2O"模式、"衍生品 O2O"模式、"视频+衍生品"模式等,在规范版权交易市场的基础上延伸电视剧产业链的价值。

总之,需要在"融合"与"创新"两位一体的思路中,系统性多层次地考虑电视剧产业的制度供给设计、类型开拓、生产主体和传播平台重塑,商业模式和评价体系的融合创新,从而促进整个电视剧产业生态的融合升级,供需高效平衡,质量效益的显著提升。

历史纪录片创作中影像档案真实性鉴定探究

连 颖[*]

摘 要：近年来历史纪录片的创作日趋繁荣，一系列优秀的历史纪录片以图像的形式对历史活动进行视觉复现。然而历史纪录片创作需要选取的影像档案材料广泛，难免"鱼龙混杂"，对其真实性进行鉴定就显得十分必要。影像档案真实性鉴定是一项较为复杂的工作，它不仅要弄清楚影像档案的真实性含义，还需要界定影像档案真实性鉴定的核心内容，制定影像档案真实性鉴定的原则、方法以及实现保障措施，为历史纪录片创作工作提供有效的支持。

关键词：历史纪录片；影像档案；真实性鉴定

近年来，以电影胶片、摄影照片等影像档案为素材的历史纪录片，逐渐兴盛繁荣，影像档案的珍贵历史价值开始受到重视。一系列优秀的历史纪录片以图像的形式对历史进行视觉复现，取得了良好的审美与传播效果。在纪录片的创作热潮中，围绕影像档案的选择与运用，产生了一系列问题：历史遗留下来的影像材料内容丰富、题材广泛、数量浩瀚，但哪些影像材料最具代表性、其真伪如何？哪些能最真实地还原历史、引起观众的共鸣？如此等等。针对这一系列问题，一些学者从纪录片的创作、传播、审美效果等角度进行思考与探索，如2001年林旭东出版了《影视纪录片创作》[①]，2003年林少雄研究了多元文化视阈中的纪实影片创作问题[②]，2007年谭天和陈强推出了《纪录之门——纪录片创作理念与技能》[③]一书，2009年郑晓华系统地探讨了当代历史纪录片的叙事策略[④]，2010年孙武军分析了历史纪录片中的艺术交叉问题[⑤]，等等。但这些研究较少关注历史纪录片创作中的影视档案真实性问题。众所周知，历史纪录片的创作离不开对影像档案材料的选择与运用，而这一切是建立在影像档案材料真实可信的基础之上的。如果影像档案材料真实性存疑，历史纪录片不仅会丧失其应有的文献价值，而且还会丧失其艺术感染力，甚至还会损害到影像档案自身的历史价值。因此，在历史纪录片创作中如何鉴别、选择和运用真实、可信的影像档案材料十分关键。为此，本文拟在探讨影像档案真实性内涵的基础上，

[*] 连颖（1964— ），博士，上海师范大学影视传媒学院副教授，专业方向：影视艺术理论。
① 林旭东：《影视纪录片创作》，中国广播电视出版社2002年版。
② 林少雄：《多元文化视阈中的纪实影片》，学林出版社2003年版。
③ 谭天、陈强：《纪录之门——纪录片创作理念与技能》，暨南大学出版社2007年版。
④ 郑晓华：《当代历史纪录片的叙事策略》，《新闻世界》2009年第9期。
⑤ 孙武军：《历史纪录片中的艺术交叉》，《视听纵横》2010年第3期。

明确历史纪录片创作活动中影像档案真实性鉴定的重点、原则与方法等,以期为历史纪录片创作选材工作提供借鉴和参考。

一、影像档案及其真实性分析

(一)影像档案的含义

影像档案是一个复合的概念,它由"档案"和"影像"两个概念复合而成。要弄清楚什么是"影像档案",则需要先界定"什么是档案""什么是影像"。至于什么是档案,目前国内外对其定义有数百种之多,如谢伦伯格认为档案是"经鉴定值得永久保存以供查考和研究之用,业已藏入或者业已选出准备藏入某一档案机构的任何公私机构的文件"[①],冯惠玲、张辑哲在《档案学概论》(第二版)中将"档案"定义为"社会组织或个人在以往的社会实践中直接形成的具有清晰、确定的原始记录作用的固化信息"[②],《中华人民共和国档案法》将档案定义为"过去和现在的国家机构、社会组织以及个人从事政治、军事、经济、科学、技术、文化、宗教等活动直接形成的对国家和社会有保存价值的各种文字、图表、声像等不同形式的历史记录"。然而,随着档案工作实践和研究的不断深入,近年来一些学者对"档案是一种历史记录"的说法提出了诸多异议,比如有学者认为把科技档案等一些并非记录历史的档案说成是"历史记录"是欠妥的,更准确的做法是把"记录"作为档案的属概念[③]。事实上,国际上通行的档案定义基本上也多以"records"即"记录"作为档案的属概念。"影像"是人对视觉感知的物质再现,从广义上来说,它既包括由光学设备获取的照片、影片和录像等,也包括人为创作的绘画、图像等[④]。结合档案的原始记录性特性的要求,本文认为这里的"影像"特指在社会活动中直接形成视觉记录,而不是经过加工和创作的视觉艺术作品[⑤]。综合上述分析,在这里,"影像档案"可以界定为:人们在社会活动中运用光学技术手段以照相、摄像等方式所获取的,以照片、电影胶片、录像带、光盘、数字存储设备等不同材质为载体的,能够反映社会事件或活动的并归档存储的视觉记录。

影像档案是档案资源体系中的一个重要组成部分,它除了具有档案的原始记录性、知识性等基本特性外,还具有一些自己独特的特点:其一是直观性。"在特定历史时期形成的原始影像档案记录可以说是历史的第一现场,影像档案成为返回历史现场的重要通道"[⑥]。相对文字或者图表等形式的档案,影像档案作为一种视觉感知的再现,显然更加直观形象,或者说有一种让人身临其境的感觉。一页文字记录承载的信息量比起一张照

① (美)T.R.谢伦伯格:《现代档案——原则与技术》,黄坤坊等译,档案出版社1983年版,第22页。
② 冯惠玲、张辑哲:《档案学概论》,中国人民大学出版社2006年版,第6页。
③ 李玉华:《档案定义属概念研究》,《信阳师范学院学报(哲学社会科学版)》2015年第3期。
④ 邵清风等:《视听语言》,中国传媒大学出版社2007年版,第1页。
⑤ 某些影像档案也具有审美价值,但是就其形成过程和目的来说和视觉艺术品还是有着本质不同的。
⑥ 卫奕:《影像档案与历史研究》,《军事历史研究》2010年第1期。

片也往往要小得多。比如同样对一位历史人物的外貌进行记录,文字描述只能表达这位人物的某些外貌特征,但是一张人物正面照片则可以反映出这位历史人物的真实外貌,而一段影片或者录像中的人物特写则能够进一步表达出更多的细节。实际上,正是这种直观性,使得影像档案的记录性更加直接,也更加接近事件、活动和人物的原始状态,从而使其在档案领域和历史研究领域显得更加珍贵。其二是模糊性。影像档案往往主要是以影像的方式来记录的,对其理解有时由于立场、经验、专业知识等的不同会存在"仁者见仁,智者见智"的现象。相对文字记录型档案而言,它在表述内容方面具有一定的模糊性。正因为这种不同理解的模糊性,才更加需要对其进行鉴定,以免"以讹传讹"。其三是载体多样性。早期的影像档案大多记录在感光材料、磁记录材料上,其载体主要是以照片、底片、录像带等形式出现。到了数字时代,其存在形式多以电子文件的形式存在,其存储载体多以光盘、磁介质计算机硬盘等为主。这种存储载体的多元化格局,给影像档案尤其是数字影像档案修改提供了便利,但是也对其真实性造成了威胁。因此,影像档案载体的多样性不仅给影像档案的保管工作带来了挑战,也给其真实性鉴定提出了更高的专业要求。其四是稀缺性。在整个社会档案资源体系中,影像档案所占的比例比较低。这主要是由于照相等声像记录技术的发明与应用距今只不过短短 200 多年的时间,它无法和几千年的文字史相比;同时影像的形成条件比较苛刻,需要相关的设备和专业的拍摄人员,保存条件也较为苛刻,需要更加严格的保存环境。

(二)影像档案的真实性辨析

影像档案的真实性是一个相对复杂性问题,它需要辩证地看待。对何为"档案的真实性",目前学界众说纷纭。档案作为人类社会活动中所形成的原始记录,是反映某一客观事实的第一手资料,是由事件及其过程"自然产物"文件所构成的,它的"真实性"或者说"与客观事实相符合的程度"要比事后为记录历史而编撰的图书等二手资料要高[1]。不过,也有学者对档案的真实性提出了质疑,刘耿生在其《档案真伪论》一书中对档案的"真"持保留态度,认为档案有"真"有"伪"。他论断,由于档案是历史的原始记录,从理论上讲,它的真实程度要高于其他类型的文献;但人类自身的弱点往往对档案造成不良影响,致使许多档案存在"失真""失实""失时"和"失辨"等状况,这就形成了"伪误档案"[2]。赵跃飞则认为档案的真实性为"一是档案形制过程的真实,即档案形制过程的原生态(形制的真实);二是档案所载的信息真实地反映了客观历史事实(内容的真实)。二者缺一不可"[3]。通过这两个观点可以看出刘耿生只是单方面从档案内容的真实性来判断档案的真实性,而赵跃飞与刘耿生的观点相比虽然多了对来源问题和形制真实的考量,但是依然是把内容的真实作为鉴定真伪的必需指标,从而忽略了"存在的"即真实。本文认为档案的真实性鉴定既要考量形制的真实、内容的真实,也要考量某些内容失实的档案是否是"真"档案

[1] 刘世民、刘新安:《档案真实属性的研究》,《档案学研究》2002 年第 4 期。
[2] 刘耿生:《档案真伪论》,中国档案出版社 2002 年版,第 1 页。
[3] 赵跃飞:《关于档案真伪性的逻辑辨析》,《档案通讯》2001 年第 4 期。

这个问题。

事实上，由于受种种原因的限制，并非所有档案都能百分之百地反映客观事实。造成这种情况的因素有很多，有的是因为当时人们的认识水平有限，在描述时有所偏差或者因为疏忽大意记录错误，更多的是出于政治目的或者组织利益、个人利益的需要故意歪曲甚至伪造某些内容。不过就算是这种"内容虚假"的档案，实际上也反映了档案形成者的认识水平或者其本来的意图及其历史活动的过程。即使是经过歪曲甚至是伪造的记录，只要其形成的过程是在历史上真实存在的，我们也应该将其视作是具有相对真实性的档案。这种记录本质上反映的是伪造者伪造活动的过程，不真实内容也反映出其形成者的意图，客观上也说明了某种历史事实[①]。例如在"大跃进"时期，由于"左"倾错误，社会风气浮夸，造成了这一时期所留存的许多档案资料对当时社会情况的记录与民众实际生活有较大出入，如果以此判断其与当时现实情况不符而将此类档案全部剔除，那么将失去大部分关于"人民公社运动"和"大跃进运动"的历史记载，这一时期的历史也将无从考证。因此有学者认为："断不可以仅从档案自身去寻找所谓的真实，而是应立足于社会记忆的大场景，把档案所包含的记忆片段，连同其他相关联的社会记忆共同拼接起来。"[②]同理，影像档案的真实性可能会因为种种原因受到影响，但里面也包含了部分真实性的体现。这就需要在具体历史纪录片制作工作中借助其他的史料予以科学的鉴别，以便保障其真实性。

换言之，档案的真实性远远不是"内容真实"或"形制真实"这么简单，尤其是影像档案，其真实性更为复杂。在历史纪录片创作活动中，需要辩证地理解影像档案的这种真实性，即要认识到即使内容不真实或者为了某种政治意图而故意歪曲事实的档案也反映了某种历史事实，也有其特殊的历史记录价值。另外，影像档案对一些史料记述的补充和辅证作用十分明显，特别是在文字史料匮乏或薄弱的条件下，更能起到至关重要的作用。"特定历史时期形成的原始影像档案记录可以说是历史的第一现场，影像档案成为返回历史现场的重要通道。"[③]历史是客观的，不以人的意志为转移的，但是人们对它的解读、认识却总是千差万别的，影像档案利用先进的设备记录下最原始的画面，为人们不断探求真相、跳出历史误区起到良好的引导作用。

二、历史纪录片创作中影像档案真实性
鉴定的重点、原则与方法

影像档案真实性鉴定是指通过一定的程序、技术方法和手段对影像档案内容进行甄别的一项活动。它是影像档案鉴定工作的重要组成部分，是影像档案去伪存真的重要措施，也是保障历史纪录片创作成功的关键。因为只有真实可信的影像档案材料，才能有条件保障历史纪录片真实地还原历史。在当前历史纪录片创作工作中，为了保障影像档案

[①] 杨红：《档案管理》，上海社会科学院出版社2003年版，第18页。
[②] 耿磊：《社会记忆理论影响下对档案历史真实性的再思考》，《档案时空》2012年第2期。
[③] 卫奕：《影像档案与历史研究》，《军事历史研究》2010年第S1期。

选取的真实可信性,需要明确影像档案真实性鉴定的重点、原则与方法①。

（一）影像档案真实性鉴定的重点

影像档案真实性鉴定是一项系统工作,其要求高、难度大,在历史纪录片创作活动中,它需要鉴定者同时具备历史学、档案学、摄影摄像甚至现代信息技术方面的知识。为了更好地开展影像档案真实性鉴定,本文认为在具体操作上应该以档案"形制真实与存在真实相统一"和"内容真实与历史真实相统一"这两个方面为重点。

其一是形制真实与存在真实相统一,即要求鉴定影像档案形成和制作过程的真实性。这种真实不是说影像档案在形成过程中毫无瑕疵,而是强调影像档案形成过程在历史上确实是存在的。值得注意的是,这种"真实性"是相对的、辩证的,对一些特殊时期、特殊形成者所遗留下来的影像档案尤其要特别注意。如日本军国主义在侵华期间炮制了大量的所谓"中日亲善"的照片用作宣传战,以欺骗舆论和掩盖战争罪行,这些照片也留存下来成为影像档案,但其反映的内容简直是颠倒黑白,多数是刻意摆拍所炮制的。但是这些影像档案其形成的过程在历史上也确实是存在的,有些还经过了特定的档案管理程序而被保存下来,其形制显然是真实的。虽然这种档案的内容不符合历史的真实,但是却反证了造假者的意图,成为其篡改历史行为的罪证。正如任汉中在《真的假的：档案真伪鉴辨论》一文中所述:"人类的历史活动是真实存在的,不论其是否合理,或者荒谬,都是一种历史存在,也无所谓真假,是不可能更改的。档案是社会生活的分泌物,是社会实践活动的直接产物。只要是历史活动中产生形成的原始记录都是'真'的,也就是说,存在即真实。档案的真伪并不取决于其内容与历史事实的吻合程度,而取决于是否是社会活动中的原生性信息。内容虚假的档案,只要它是原始的记录,也是一种历史的真实存在,是当事人活动的真实记录,作为档案,它应该是真实的。从原始记录中挑选出来作为档案保存的,就一定是真实的。"②因此本文认为,影像档案首先最重要的一点是其形成过程的真实,也就是确实是在当时的那个历史时期所形成和制作的,这就可以视作有价值的影像档案。当然影像档案中也存在另一种"虚假档案",它们是后世伪造的,即所谓的"假史料"。这种档案并非形成于其所标识的那个历史时期,而是后人出于学术造假、文物造假甚至篡改历史等目的刻意伪造的,这种档案并不具有"原始记录性",也就是档案形成和制作的过程是虚假的。这种档案就没有历史价值甚至会危害到人类历史记忆的传承和混淆历史的真相。另外,对于近期形成的影像档案,尤其是使用现代信息化手段制作的影像记录,我们应该注意从前期即相关影像文件形成时期就进行干预,以保障其形成过程和承载内容都是真实的,这样才能够为后世留下更加真实的视觉记忆财富。

其二是内容真实与历史真实相统一。在历史纪录片创作选材活动中,应该注意到影像档案真实性的特殊性。事实上,影像档案内容真实性的鉴定更加接近于史料考证工作。

① 连颖：《影像与真实——影像文本的类型及其真实性研究》,上海师范大学博士学位论文,2016年。
② 任汉中：《真的假的：档案真伪鉴辨论》,《山西档案》2011年第5期。

这方面的工作主要是对档案的内容是否真实进行考证,但是这种考证的目的不是简单地为了剔除所谓的"虚假档案",而是为了更好地认识档案真实性的意义,保留更多有历史价值的档案,明确这些档案的内容。正如前文所提到的虽然一些档案也是形成和编制于其所标称的那个年代,它们形成的过程在历史上是客观存在的,不过其内容可能并不真实。所以在内容真实鉴定方面,鉴定者首先要区别档案反映的内容是否符合历史真实,其次再分析——如果某件历史档案的内容不符合当时的客观实际,那鉴定者应该分析产生这种现象的原因,是由于形成者认识上的局限,还是形成者疏忽大意,又或是故意为之。如果是故意歪曲事实,其目的又是什么?这些问题都应该是影像档案鉴定的内容,影像档案真实性的鉴定不是简单的是非题,而是复杂的辨析题。只有开展这样的辨析,才能让所有"存在真实"的档案去拼合出历史的真相。还有一种影像档案其真实性也值得特别关注。比如,一些影像文件存在摆拍或事后重演的现象,但是这种照片的摆拍或动态影片的重演是历史事件发生后不久进行的,这时人们对于刚刚发生的事情还记忆犹新,能够对场景进行较为完美地还原,其目的是为了再现当时的一个重要的历史瞬间或者一个珍贵的历史片段。虽然不是历史视觉被直接捕捉,但这也是符合历史真实的,也是客观事实的再现。比如,两张二战时期著名的战地照片——美军在硫磺岛插旗和苏联红军在德国国会大厦屋顶插旗的照片据考证都并非第一时间抓拍的,而是事后进行了重演。虽然摄影师没有能捕捉到真正的历史瞬间,但是这两张照片却真实反映了世界反法西斯战争的伟大胜利和人们为了战胜罪恶的法西斯主义而体现出的无畏勇气,因此成为举世闻名的历史影像。这种摆拍的历史影像虽然不能说是历史视觉的即时定格,但是它与为了某种目的而故意歪曲事实的摆拍在内容真实上还是有质的区别的。当然,即使档案所体现的内容符合历史事实,鉴定者经过考证后仍应该指出哪些历史影像是事后演绎的,只有这样才能让后人在档案利用时能够区分哪些影像是真正的历史定格、哪些影像是历史的重演。做好这种区分是对历史的尊重。

(二)影像档案真实性鉴定的原则

影像档案真实性的鉴定原则是指进行影像档案真实性鉴定的价值准则。在历史纪录片创作活动中,对影像档案真实性鉴定需要遵循下列原则:其一是尊重原始性原则。无论是档案的收集、鉴定、保管还是利用,保证档案的原始性都是必须要遵守的标准,影像档案鉴定工作也不例外。由于影像档案存在易修改的风险,比如照片的底片可以刮改,影片和录像可以剪辑,这就要求制定相关制度和鉴定监督程序保证影像档案在鉴定与利用的过程中不会被人为篡改。因此,为保障鉴定工作不破坏档案的原始性,应对鉴定人员进行严格的职业操守审查,并进行专业培训,组建审查小组随时抽查影像档案鉴定工作,避免因操作不当对档案实体产生破坏。同时,鉴定工作还需要制定相应的影像档案鉴定制度,通过制度规范和监督程序杜绝任何人员随意编辑、修改、删除影像档案,对存疑的档案应该提交相关专家进一步讨论会商。其二是尊重历史原则。影像档案鉴定工作必须尊重历史,尤其是尊重档案的历史整理风貌。在鉴定时,依照来源原则,不要随意拆散原来的组

卷。对影像原有的说明性文字等,如果认为其内容不真实,则应该在案卷备考表中注明,不能随意擅自修改。在鉴定档案形成过程和内容是否真实时,应充分考虑档案形成的时代背景、历史条件,坚持历史唯物主义的观点,排除人为因素的干扰,准确地分析影像档案的形式和内容。其三是统一领导和分类操作的原则。由于我国暂时没有正式出台影像档案鉴定的规则或方法,本文认为可以利用我国档案行政管理体系比较完善的优势做好顶层设计,地方各档案行政管理部门应该积极配合,向全社会推广相关规则、标准和政策,并由各地区的档案行政管理部门对其管辖范围内的档案馆、党政机关和企业事业单位的档案部门进行业务指导和监督,从而全面带动影像档案的鉴定工作。在具体鉴定方面,建议将其划分类别后再分别制定相应的真实性鉴定规则,因为不同类别的影像档案载体差异较大,形成机制也各不相同。例如,传统照片与数码照片虽都以图像形式呈现内容,但其保存和展现的形式都有较大差异,导致它们的鉴定方法也有很大的区别。

(三) 影像档案真实性鉴定的方法

影像档案真实性鉴定是一项较为复杂的专业性工作,在历史纪录片创作活动中,选择真实的影像档案材料需要有科学的方法。鉴于历史纪录片创作实际以及影像档案的特点,在具体工作中,可以采取下列方法来完成影像档案材料的真实性鉴别。其一是逻辑分析法。对于影像档案真实性的鉴定,在运用技术方法判定之前,可以先通过逻辑分析法判断影像文件的真伪,即分析画面组成是否合乎常理,是否违背了客观规律。如,通过分析背景与主角同时存在的可能性、画面中所展现场景的合理性、图像局部细节是否符合自然规律等,对图像画面和所反映事件进行逻辑分析和科学判断,以此鉴定影像的真伪[1]。例如在2006年轰动一时的获奖藏羚羊摄影作品造假事件,由于照片显示上方的桥上有列车经过时藏羚羊群仍整齐地呈直线前行,这与其易受惊吓的习性不符,从而被发现疑点,经过技术鉴定后发现该照片不是一次成像,而是使用软件合成,故该照片被判定系伪造[2]。这种方法是判定影像是否系伪造的一般方法,需要鉴定人具备敏锐的观察力和逻辑推理能力。其二是史料考证法。这种方法主要是用于年代较为久远的影像档案。由于影像档案真实性的复杂性与辩证性,其形成、整理和保存受诸多人为因素的干扰,对其所反映的内容是否符合历史事实,则需要采用结合相关史料来进行考证,以揭示影像背后的历史信息、形成者的意图。这种考证需要历史领域的专家学者的指导和帮助,要求档案鉴定人员具备丰富的历史知识和历史唯物主义的眼光,把影像档案放到其形成年代的历史背景中综合各方面的史料帮助解读影像的内容,还原影像背后的历史真相。具体考证内容可以是对比影像文件与说明资料的匹配度;考查所记录的影像拍摄时间与影像所反映的历史时段是否相符;将影像与同时期的历史影像资料进行对比;将影像反映的内容联系相关史料进行印证以考查影像内容是否符合历史事实;还可以寻找当时的历史见证人作证等。

[1] 王冬、唐云:《数码照片档案的归档鉴定与前端控制》,《中国档案》2011年第11期。
[2] 郭根生:《新闻假照片的造假手段与识别》,《青年记者》2013年第27期。

另一方面，对一些没有文字说明、没有记录拍摄时间甚至没有标题的影像资料，很难确定年代或者无法确定其所反映的事件，除了咨询相关专家外，如果不涉及保密问题也可以公开相关影像档案向社会公众寻求答案。例如，英国国家档案馆就在其网站上公布了百余张反映近代亚洲的老照片，并希望知情者为这些照片提供详细的说明[①]。其三是 EXIF 信息分析法。EXIF 信息分析法主要针对数码照片，通过查看和检验数码照片的 EXIF 信息来对照片的真实性进行验证。EXIF 信息记录了数码照片的属性信息和拍摄数据，主要包括拍摄相机型号、拍摄日期和时间、摄影参数、数码相片参数、作者标记等。如果数码照片经过修改，在 EXIF 信息中同样应有所体现，包括修改时所使用软件的名称、版本以及具体修改日期和时间等。所以各单位在整理其历史影像文件时应尽可能地同时收集有价值的 EXIF 信息。对于数码照片而言，EXIF 信息可以作为检验数码图像是否被篡改的重要途径。不过需要注意的是随着技术发展，已有相关软件可以修改照片的 EXIF 信息，所以不能只是依靠单纯的技术手段，还是需要结合其他方法对数码影像档案真实性进行鉴定。其四是图像盲取证技术。图像盲取证技术是在不依赖任何预签名提取或预嵌入信息的前提下，利用相关软件对图像的真伪和来源进行鉴别，是一种新的图像鉴别方法。面向真实性鉴别的图像盲取证方法可以分为以下三类：一是基于对图像伪造过程中遗留的痕迹进行盲取证；二是基于成像设备的一致性进行盲取证；三是利用自然图像的统计特性进行盲取证[②]。这些方法主要是针对利用软件对图像进行复制、粘贴、旋转和平移等修改性操作进行取证和鉴定。它们是一种主动检测方法，具有较高的可靠性。需要注意的是，在运用图像盲取证方法鉴定影像档案真实性时，需要综合考虑多重因素如受众对影像档案内容的理解等，然后再综合判断下定论。

总而言之，影像档案作为还原历史事实最直观、最直接的一种方式，对其真实性进行合理鉴定，无疑是对社会记忆更好的保护与传承。只要充分理解影像档案真实性的特殊性，把握好其鉴定的重点、原则和方法，才能让这些珍贵的影像档案在历史纪录片创作活动中发挥出更有价值的效用，同时也为历史纪录片创作工作的成功奠定基础。

三、历史纪录片创作中影像档案资源真实性鉴定的实现策略

历史纪录片的创作是一项再现历史的工作，它的质量高低在很大程度上取决于是否有合理、充实、可信的影像档案材料作支撑，而这一切的实现则需要历史纪录片创作者采取有效措施做好影像档案的真实性鉴定工作。其一是确立科学的影像档案真实性鉴定理念。通过上述分析，不难发现影像档案因形成环境的复杂性，其真实性要具体问题具体分析。在历史纪录片创作活动中，确立科学的影像档案真实性鉴定理念至关重要。具体而

[①] 容若编译：《英国国家档案馆公布中国老照片望知情者补充提供详细说明》，《中国档案报》2012 年 10 月 19 日。

[②] 吴琼、李国辉、涂丹等：《面向真实性鉴别的数字图像盲取证技术综述》，《自动化学报》2008 年第 12 期。

言,在具体的创作工作中,一方面要将影像档案作为历史纪录片创作的基本材料,因为它们是社会历史活动的原始记录,是第一手信息资源;另一方面要辩证地看待其真实性问题,在选用具体影像档案时要进行相关鉴定,不能盲目相信采用。除此之外,历史纪录片创作工作还要根据历史纪录片创作的目的和要求来开展具体鉴定工作。其二是学习和掌握基本的影像档案真实性鉴定知识和技能。影像档案真实性鉴定是一项专业技术工作,它需要历史纪录片创作人员掌握一定的知识和技能。在具体实践中,一是要学习和掌握影像档案的形成原理及相关管理技术,为影像档案真实性鉴定奠定最基本的知识基础;二是掌握一定的鉴定技术,尤其是在数字记录时代,影像档案真实性鉴定的技术和能力显得尤为重要,因为用电脑合成一张照片或一段录像实在太容易了,并且很难从外观上直接看出。另外,还要对历史纪录片创作选材工作进行梳理分析,及时总结影像档案真实性鉴定的经验和教训,构建适用于历史纪录片创作工作要求的影像档案真实性鉴定理论与方法体系[①]。其三是制定历史纪录片创作选材的真实性鉴定规范。一是在历史纪录片创作活动环节中,设立明确的影像档案真实性鉴定环节,从程序上保障影像档案材料选取的真实可信;二是建立相关制度,明确影像档案真实性鉴定的主体及其责任、任务等,从制度上保障影像档案真实性鉴定工作的落实;三是借鉴和参考档案真实性鉴定标准和程序,结合历史片创作的质量要求,制定可操作的影像档案鉴定标准。其四是积极寻求社会力量支持。鉴于影像档案真实性鉴定的复杂性,在历史纪录片创作活动中,寻求社会力量来完成影像档案的真实性鉴定任务,不失为一种行之有效的途径。对一些年代久远且著录信息不完整或缺乏的影像档案材料等进行真实性鉴定是一件相对困难的事情,它们会给历史纪录片选材工作尤其是鉴定工作带来较大的麻烦。对这些存疑或信息记录不完整的影像档案进行真实性鉴定,一般档案工作人员都无法处理,更不用说历史纪录片的制作人员。在具体操作中,可以将这些存疑的影像档案资料移交至有关专家学者和专业技术人员进行专业性考证和鉴定。另外,鉴于历史纪录片创作人员知识构成情况,影像档案资料真实性的技术鉴定工作可以采取外包的形式委托给专业技术公司,借助社会技术力量完成此项任务。此外,除了寻求专家及专业机构支持外,在不涉及保密的前提下也可以将相关影像档案向社会公开,也可以让社会公众参与其真实性鉴定。

① 王亚清:《谈档案鉴定工作的现状及对策》,《工程建设与设计》2010年第9期。

数字水世界
——论"CG造水术"的发展历史及其美学呈现

许 乐 林持恒[*]

摘 要：水是电影中最经常出现的元素之一，然而自有CG以来，水一直是电影CG技术尽量绕路而行的一道难题。在电影史上，用CG方式呈现水元素自《深渊》(1989)而始，小成于《泰坦尼克号》(1997)、《后天》(2004)，大成于《少年派的奇幻漂流》(2012)与《星际穿越》(2014)，其中每一步都通过技术突破解决了在电影中呈现水世界的一个又一个具体问题。可以说，"CG造水术"如今已经日臻完美，这一技术必将为今后的电影创作提供更加丰富的创作资源。

关键词：CG技术；CG造水术；数字海洋；数字水世界

随着CG(Computer Graphics，计算机数字图形技术，简称CG)技术的发展，一个又一个的数字虚拟世界在电影或者游戏中被创造出来。有趣的是，现实世界里的各种不同元素进入数字世界的难易程度各不相同，很多具体情况和人们之前的预想完全不同。以CG角色为例，形象逼真的CG恐龙诞生于1993年的《侏罗纪公园》，而形象逼真的CG老鼠则要等到1999年的《精灵鼠小弟》。对于CG创作来说，创造一只老鼠（哺乳动物）远比创造一只恐龙（爬行动物）要难得多，因为前者身上长满了毛发，而对于20世纪90年代的CG技术而言，想要让CG毛发显得逼真几乎是一件不可能完成的任务。以CG环境来说，《黑客帝国》(1999)的创作者们可以很得意地说他们创造了一个完整的数字虚拟城市，但是真正能够创造出一个逼真的数字海洋的影片，则要等到2012年的《少年派的奇幻漂流》。电影特效团队很早就发现，水这一元素尽管在真实世界里司空见惯，但是想要用计算机模拟出来却绝非易事。不同于一座城市或者一栋建筑的静止不动，看似简单的水，无论是水滴、河流还是海洋，在进行CG创作时都要充分考虑其每一帧都在变化的形态，同时还需要与周围的环境和光影真实融合。可以说，对于CG创作而言，一旦涉及水，需要考虑和计算的光的反射、折射、透射等参数都将复杂到难以想象。对于电影创作来说，只有把这些因素统统考虑进来，才能让CG创造出来的数字水世界具有逼真效果。

尽管困难重重，过去二十年，专门用来创造水世界的"CG造水术"依然克服了一个又一个的困难，攀上了一个又一个的台阶。在这条路上，影片《深渊》(1989)可以说在用CG

[*] 许乐(1979—)，博士，山东大学机电与信息工程学院副教授，专业方向：电影历史与理论；林持恒(1995—)，山东大学机电与信息工程学院数字媒体技术专业2013级本科生。

模拟水方面牛刀初试却又浅尝辄止;直到《泰坦尼克号》(1997)才一举创造出波澜壮阔的数字海洋,但在处理海水与船体碰撞的细节上仍然无法圆满;《后天》(2004)再上一个台阶,解决了大规模场景中的水、物碰撞问题(比如洪水淹没纽约的场景),但依旧不能很好地处理演员与数字水世界的互动问题;直到《少年派的奇幻漂流》(2012),"CG造水术"才算是臻于完美,创造出一个美轮美奂的完整的数字海洋世界;而《星际穿越》(2014)更是借用"CG造水术"为我们创造出一个想象奇特、效果逼真、壮观震撼的外星球的水世界。

一、"CG造水术"简史

在《泰坦尼克号》之前,大部分影片中水的场景都只能采用实地拍摄或者影棚布景造景拍摄的办法。然而,摄制组亲赴江河湖海进行实地拍摄往往会遭遇各种意想不到的困难,在摄影棚里面布景造景拍摄又往往效果欠佳。即便如斯蒂芬·斯皮尔伯格、詹姆斯·卡梅隆这样的顶级导演,也都曾后悔当年拍摄过跟海洋题材有关的电影[①]。主要原因在于拍摄环境难以掌控,在水面拍摄的过程中天气、环境、自然界的动物等都会干扰电影制作,而且水环境的各种变幻几乎无法控制,最后只能让拍摄工作顺从于环境的变化。但越是有才华的导演自然越是希望将自己头脑中想象的画面呈现于银幕,而不是臣服于拍摄环境的客观性。尤其是当影片中需要表现的是"超现实"的水世界的时候,无论是实景拍摄还是影棚布景造景都会面临无计可施的尴尬。

(一)《十诫》(1956)——传统特效时代造水术的经典之作

在CG出现之前的传统特效时代,聪明的电影从业者们找到了独特的电影造水法,主要依靠的是特摄、胶片叠化、抠像等方法。"特摄"即特殊效果摄影,在拍摄大场景时,拍摄者通常会搭建多个不同比例的场景模型来模拟真实场景,有时根据电影需要甚至还会对这些模型进行水淹、爆破等操作。但特摄并不能满足所有演员与水世界互动的场景,因此还需要拍摄单独的演员场景,并通过后期制作中的叠化或抠像操作,把两个场景融合一处,从而让包含演员和特效的场景同时出现在银幕上。用这种办法创造的银幕水世界,最为著名的当属上映于1956年的电影《十诫》。

影片末尾,摩西带领犹太人来到埃及海边,埃及法老带兵从后面追来,此时上帝的神迹出现,把红海从中间分开让犹太人得以通过。这一情节出自家喻户晓的《圣经》故事,也是影片高潮戏中最为震撼的一幕。影片刚开始拍摄,剧组就陷入了如何使海水分开这一难题。虽然可以使用特摄拍摄海洋、洪水的场景,但是即便到现在,人类也不可能真的让海水从中间分开,更何况这一场景还需要出现众多的演员参与

① GREGORY WAKEMAN: *8 Obstacles That Should Have Made the Shallows an Impossible Movie to Film*, http://www.cinemablend.com/news/1527030/8。

其中。最终，导演采用"顺拍逆放"再加上胶片叠化的手法，在银幕上实现了这一壮观场面（图1）。"顺拍逆放"即先拍摄两股巨大水流相碰的场景，再将胶片倒放，从而形成"红海"从中间分开的画面。下一步要做的是，将此场景的胶片通过抠像、叠化等手段，与分开拍摄的演员表演合成到一个场景，从而创造出这一电影史上的震撼画面。为了拍摄洪水相碰，导演西席·地密尔（Cecil B. DeMille）在片场搭建了巨大的蓄水池，用了大约1 000立方米的水，通过控制阀门让这千吨重的水在2分钟内就分两边全部从片场中的斜坡内流下相撞。据说仅拍摄这一场景剧组便耗资上百万美元，这在当时堪称一笔巨款。

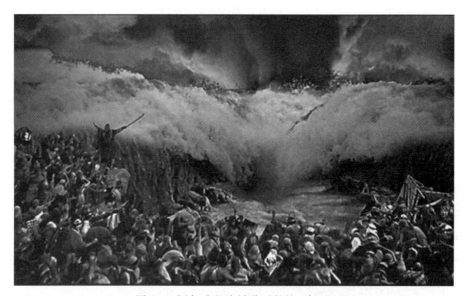

图1 《十诫》中红海被分开的壮观场面

虽然影片最后呈现出来的画面在今天看来合成的痕迹相当明显，而且现在通过CG技术我们可以用更简单的办法实现这一场景，但不可否认的是，导演的奇思妙想依旧让这部电影在影史上留下浓墨重彩的一笔。在当时来说，这一宏大场面效果令人惊叹。相比之下，2014年新版《出埃及记》的片尾出现同样的情节，由"CG造水术"创造出的银幕效果反倒显得有点平淡了。

（二）《深渊》（1989）——针对流体的数字动画技术

1977年上映的《星球大战》通常被视为计算机技术在电影中应用的起点，但是"CG造水术"的发展却要缓慢得多，直到1989年上映的《深渊》，"CG造水术"才算是取得了一次探索性的成功。

随着计算机技术的飞速发展，CG技术也是一日千里。创作《深渊》时的CG水平和《星球大战》时代相比早已不可同日而语。对于创作《深渊》特效的"工业光魔"来说，使用计算机3D建模可以使流体展现出我们所希望的形象，而光线追踪技术则帮助流体通过

光影效果显现出应有的质感并与周围环境融合。在《深渊》里面，外星智慧生物操控水柱造访男女主角，在与主角们交流时，水柱的前端先是变化出剧中女主角的形象，又变化成她的丈夫的形象，女主角还用手指触碰了水柱并带出一小滴海水。这是电影 CG 史上划时代的一幕。这一系列场景在传统特效时代是不可能实现的，数字特效技术在这里成功地解决了这一难题。为了让水柱变幻出人脸的形象，"工业光魔"的特效师们使用了 3D 扫描仪扫描了剧中两位演员的面部，并进行数字化处理，以他们脸部三维参数建立 3D 模型，并以此为基础建立了立体的流体形象。为了表现出水应有的质感，特效公司通过光线追踪，根据光线到达屏幕前所有可能经过的路径，为每一束光赋予了特定的颜色，从而创造出了类似于自然界水的形象。最后通过渲染与周围真实环境融为一体，达到了所需要的效果(图 2)。

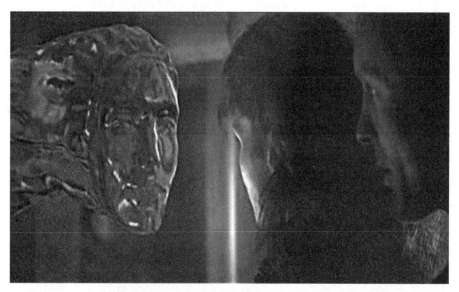

图 2 《深渊》中外星智慧生物操控水柱幻化出人脸

作为第一部使用 CG 展现流体形象的电影，《深渊》为以后一系列同类题材的影片打下了坚实的基础。更为重要的是，影片中使用到的光影追踪技术为计算机流体赋予了真实的质感，并影响后来众多同样涉及光影问题的 CG 环境与 CG 形象。另一方面来说，《深渊》中的水柱终究不太像水，更多呈现出的是金属质感而不是水的质感。导演卡梅隆应该也是意识到了这一点，所以这一技术后来没有向着"怎样才能更像水"的方向发展，而是发展出了《终结者 2》(1991)里的液态金属机器人 T-1000。不透明的液态金属和透明的水相比，在考虑光的反射折射等问题上要简单许多。可以说，《终结者 2》里的液态金属既是 CG 史上的一个里程碑，也是当时 CG 技术的一次扬长避短。

(三)《泰坦尼克号》(1997)——海洋自然环境的模拟突破

虽然在《深渊》中 CG 流体技术和光影追踪技术都已经有很大的发展，但是这些技术

日后更多地被用来塑造CG形象,如《终结者2》中的液态金属机器人T-1000,而针对自然水世界的模拟(如海洋、河流)在很长时间里依旧处于停滞状态,即便是《深渊》中的海洋场景也几乎全部依靠了特摄手法。直到20世纪90年代中后期詹姆斯·卡梅隆拍摄《泰坦尼克号》(1997)时,情况才有所变化。此时的计算机技术已经可以模拟地球上的海洋,继而创造出变化莫测的海洋场景。最初困扰技术人员的主要问题是,如何使得数字海洋环境更加真实,能与影片中各种不同的环境、空间、时间、季节、气候等条件有机结合而不是显现出一种单一塑料感,并且可以根据需求随时调整最终形成的海洋形态。CG特效师们通过对风、光影、地理位置、季节等众多参数进行分析,根据已有的海洋场景,终于创造出一片新的数字海洋并应用到影片拍摄中。这绝对是一个划时代的历史事件,它意味着电影从业者日后在拍摄大规模的海洋场景时,不仅不用再费心于如何采景或如何特摄等众多难题,而且可以根据自己的需要创造属于自己的多种多样的水世界。

实际上,在《泰坦尼克号》之前的科幻片《未来水世界》(1995)里面已经采用到了部分的"CG造水术",可惜这部电影在当年票房惨败。在拍摄《泰坦尼克号》时,卡梅隆也找到了为《未来水世界》提供模拟海洋服务的"Arete"公司,寻求《泰坦尼克号》数字海洋可行的解决方案。但是,"Arete"公司以往提供的都是晴朗环境下较为静态的海洋,基本可以说是根据已有海洋创造一个数字复制品,较为呆板,难以有所变化。如何打造一个能与船互动,能对天空和物体产生反射,而且能与夕阳、夜晚等不同光影环境结合的数字海洋,成为《泰坦尼克号》特效团队和"Arete"公司急需解决的一个大问题。最终,"Arete"公司为特效团队定制了一个专属插件,特效团队可以在其中设置太阳的位置,并可以输入天气、云层、风力等自然参数条件,以此创造出一个足以乱真的自然海洋场景。之后,特效团队再将电脑建立的数字船模型放入这片海洋中,最终打造出雄伟的泰坦尼克号在夕阳下和夜间航行的壮丽场景。即便如此,仍有美中不足,针对船航行时产生的尾迹,由于涉及物体碰撞、折射、反射等众多问题,在当时依旧没有好的解决方案。最终,詹姆斯·卡梅隆拍摄了真船航行产生的轨迹,并使用数字技术粘贴到影片所需的画面中,产生了船与海浪互动的最终场景。如果说前面"CG造水术"打造的数字海洋是"以假乱真"的话,最后这一点无奈之举算是"以真乱假"了(图3)。

可以说,《泰坦尼克号》就是大规模"CG造水术"应用的开端。自此之后,电影业可以创造属于自己的数字海洋,尤其是针对一些需要有大场景水世界画面的影片,数字海洋大大减少了实拍可能遇到的困难,而且创造出了各种实拍不可能实现的效果。

(四)《后天》(2004)——动态大规模流体难题的解决

如前所述,"CG造水术"虽然已经出现,但是物体与数字水世界的互动依旧是困扰着电影界的难题。虽然可以像《泰坦尼克号》那样,先实拍水与物体交互的画面,再加CG技术共同作用解决这一问题,但是这同时也意味着电影界依旧需要花费大量的时间在实拍上,并没有很好地体现出"CG造水术"较之于传统拍摄、特摄手法的优势所在。更何况,这一权宜之计也不可能解决所有影片可能遇到的问题。

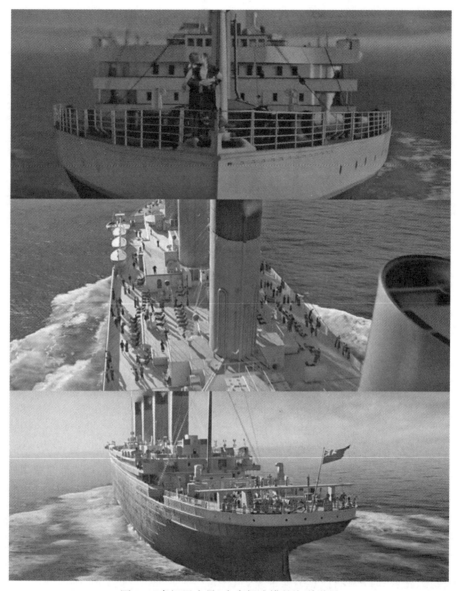

图 3 《泰坦尼克号》中真假难辨的海洋世界

几年之后，随着计算机模拟技术与动态追踪技术的出现，创造一些大规模流体与物体的交互场景开始成为可能。以 2004 年上映的《后天》中众多的洪水场景为例，其中最为基础的数字海洋的 CG 技术与《泰坦尼克号》相差不多，不过《后天》中的环境更为恶劣。为了实现所需效果，导演采用了分层制作并辅以调色的手法。如影片中的大西洋浮标场景，导演将闪电等光影效果与海洋、天空等分层制作。在制作了模拟海洋后，导演又在海洋中添加了浮标模型。以较小比例的浮标模型做参照，即便是相对平静的 CG 海浪在银幕上也可以表现出更大的波动效果。特效团队再加上最终的调色操作，为我们展现出银幕上的狂风巨浪场景（图 4）。

图 4 《后天》中的数字海洋

但是，当影片需要表现洪水淹没纽约的场景时，光凭模拟海洋和调色手法已经无法达到所需效果。在这里，制作团队还是采取了分层制作的办法。海洋、CG 纽约城市模型、洪水、环境中的雷雨电都分开制作，甚至连洪水中的浪花也单独制作。通过计算机动态模拟洪水进入纽约后可能的流向，制作组先是渲染水进入纽约的场景；为了展现真实的洪水冲撞的场景，特效组又根据洪水的流向专门制作了不同场景冲撞时的浪花；最后再加上雷电效果，将这些 CG 效果复合在一起。虽然动态地进行浪花制作有很大难度，但是通过细化制作的模型，最终呈现出的视觉效果非常好（图 5）。

不过，当时的技术依旧不能很好地处理演员与 CG 水的互动。因此，在展现水淹没人群等重要场景时，电影只能依靠大量的水花直接吞没人群和镜头切换来掩盖"CG 造水术"的不足。仔细观察图 6 下半部分可以发现，在淹没人群后，巨大的浪花并没任何变化，这些细节上的不足会让影片显得不够真实，只能让镜头快速切换。另外，在一些演员与水互动的近距离画面中，导演依旧采用了实拍和特摄的传统手法。图 6 上半部分的场景就是在影棚内实拍完成的，剧组建造了纽约图书馆前被淹没的完整场景，真的将数十辆出租车、巴士淹没在了水中，并且依靠鼓风机等辅助装置制造出巨浪和下雨的效果。

虽然《后天》依靠的特效技术仍旧有所限制，细看产生的洪水波浪效果也并不能让人

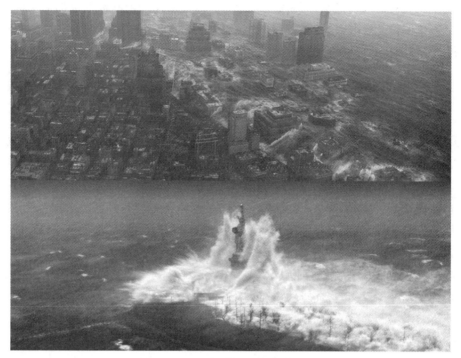

图 5 《后天》中洪水淹没纽约的场景

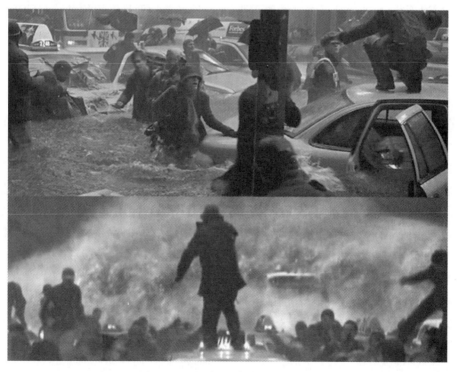

图 6 《后天》中的"真水"和"CG 水"

完全满意,但是对于"CG造水术"来说,《后天》意味着动态海洋和大规模的CG水物互动成为可能,这使得此后电影界拍摄宏大水场景不再需要完全依靠传统拍摄手法,而且可以选择更加多种多样的环境与效果。

(五)《少年派的奇幻漂流》(2012)和《星际穿越》(2014)——CG创造的完美水世界

虽然在《后天》之后,特效团队已经可以模拟洪水、巨浪等效果,但是针对CG水的细节处理却少有突破,大部分涉及水的近距离拍摄仍只能使用实拍完成。作为"CG造水术"再上的一个新台阶,是通过收集各类水面参数、使用计算机模拟水面乃至使用绘画制作等各种办法,使得CG水在细节上逐步趋于完善,可以匹配各类自然环境乃至超自然环境,在特殊情况下甚至能与CG角色展开互动。在这方面,2012年上映的《少年派的奇幻漂流》可以说是一个巨大突破。

这部影片超过70%的画面都涉及多种多样的海洋环境,这使得完全采用实拍变为不可能,因此如何模拟真实的海洋画面成为拍摄前必须要解决的一个问题。《少年派的奇幻漂流》里许多数字海洋的波动方式都是根据实拍的素材制作的,导演李安甚至为了感受真实的海洋环境,拉上特效团队乘坐快艇在太平洋的风浪中收集数据。以片头船沉没的镜头为例,特效团队在研究了水流、浪波形状、海浪频率、白浪等数据后,为这部电影特意编写了一个插件。与一般的流体模拟程序不同的是,这个插件可以把不同的几何图形变成不同的海浪形状,再通过分层渲染增加泡沫、水雾等细节达到最终的效果。而且,《少年派的奇幻漂流》还有一个突破是老虎在水中游泳的画面,除了实拍外还有大量镜头是CG制作的,这在以往的电影里是无法想象的,因为CG物体与CG水的互动需要考虑到互动双方大量的参数变化和整体的画面呈现方式,更何况这里的CG物体是一只"活"的CG老虎。制作团队先制作了水面,再模拟了老虎在水中的动作,最后为老虎绘制了骨骼、毛发等细节;而且为了模拟湿身的效果,老虎水面上的毛发与水面下的毛发采用了不同的设计(图7)。

在另一部电影《星际穿越》(2014)中,主角们登上了米勒星球,由于靠近黑洞,这个星球上会产生高达数千米的巨浪。在这种巨浪下,原有的水参数都已经无法发挥应有的作用。因此,对于浪的大致形状和运动,制作团队使用了手工动画的方式来制作;而对于浪表面的大量气泡、波浪、水花等,制作团队则开发了一个内部软件来进行模拟。《星际穿越》中的外星巨浪可以说是传统技术和CG技术的一次完美结合(图8)。

《少年派的奇幻漂流》和《星际穿越》这两部电影展现出的惊艳场景意味着我们已经可以凭借计算机的模拟来实现对自然乃至超自然水世界的创造,这也使得"CG造水术"在今后可以越来越多地应用于不同的电影中,从而创造出更多的电影奇观与电影美景。

图 7 《少年派的奇幻漂流》里美轮美奂的数字海洋

图 8 《星际穿越》中的外星水世界

二、"CG 造水术"的技术分析

从《泰坦尼克号》算起的话,过去 20 年,"CG 造水术"走过的是一条相当坎坷的上升之路。实拍地球上的水世界并非难事,为什么电影创作者们非要花这么多的力气来用 CG 造水呢？归纳起来,"CG 造水术"至少有四大优势。

（一）摆脱传统特效的各种束缚

《十诫》中红海被一分为二的场面,可以算是传统特效时代的巅峰之作。然而,这一场面在今天看恰好暴露出传统特效的诸多限制。比如说,摄制组必须花很大的力气来让千吨重的两股水流倾泻相撞,这一办法消耗人力物力财力不说,而且也仅适用于《十诫》中的这一情节,并不能够成为银幕造水的普适办法。此外,把海水分开和演员们合成在一起的画面不仅拼接痕迹明显,而且这样的合成镜头只能是保持摄影机不动的固定镜头,这些都大大限制了传统特效时代的电影创作。

相比之下,《泰坦尼克号》在拍摄过程中虽然也建造了大的水池,但毕竟不像《十诫》那么费力。更重要的是,"CG 造水术"彻底解放了《泰坦尼克号》的摄影机,影片中船在海上航行的壮观场面、各种俯仰角度和各种推拉摇移镜头都得益于此。此外,由"CG 造水术"制造的数字海洋还可以被赋予夕阳、夜间、白天等多种不同环境,这些都是传统特效难以实现的。到《少年派的奇幻漂流》这里,由"CG 造水术"创造的数字海洋更是被赋予了曼妙

生命一般,这样的银幕奇景已经远非传统特效所能实现。

(二)将实际的布景造景工作大大简化

借助传统的布景造景手法打造"现实水世界"往往会面临重重困难。比如上文提到的《后天》中搭建的纽约市图书馆前被淹没的场景,实地搭建不仅需要耗费剧组大量精力,而且对拍摄的设备、场地也会有更多要求。由于水的存在,拍摄的设备很可能会出现故障。而为了表现下雨刮风等特殊环境,剧组在搭建水箱外还需要安置巨型鼓风机、造浪器等设备。不说实际效果如何,上述问题毫无疑问都大大增加了拍摄难度。

有了成熟的"CG造水术"后,剧组通常不再需要大规模地搭建场景,而仅仅是布置主角周围的环境,其他都可以通过绿幕加CG制作的方法完成。比如在电影《华尔街之狼》(2013)中,主角们在海上的游艇上举行派对,这时镜头采用的是从空中俯拍的方式。过去拍摄类似场景,通常是采用双船拍摄,而俯拍甚至需要用到直升机的参与。但是在此片中,剧组只是在影棚里搭建了游艇模型,而周围的水全部使用CG造水技术补充。这种做法不仅大大降低了影片的拍摄成本,而且使得剧组间沟通更为顺畅,又大大丰富了可能采用的拍摄手法和机位变化(图9、图10)。同样在《了不起的盖茨比》(2013)中,创作者们除了在主角途经之路周围搭造了部分模型外,大量出现的港口、泳池等场景都是借助CG造水技术实现的,这使得剧组不需要建立规模巨大的模拟城市就能达到拍摄需求。

图9 《华尔街之狼》实拍与完成影片对比

图10 《华尔街之狼》实拍与完成影片对比

(三) 提高拍摄效率和安全性

海洋题材影片的拍摄一直是困扰众多导演的难题,在很长时间里都让导演们望而却步。以电影《大白鲨》(1975)的拍摄过程为例,影片外景取在马萨诸塞州的玛莎葡萄岛,当地海床含沙量很高,便于稳定操作机械鲨鱼。尽管如此,影片拍摄仍然麻烦不断,导致拍摄预算严重超支。拍摄海上画面时,往往会出现帆船闯入画面、摄影机被打湿、船只下沉等意外情况,所以拍摄进度一再延误。机械鲨鱼也经常出故障,因为海水会腐蚀内部零件。不过,拍摄进度的延误也算是对影片起到了点积极作用。漫长的拍摄周期让主创人员有时间不断完善剧本;故障频出的机械鲨鱼更迫使斯皮尔伯格不得不采用大量暗示手法,比如影片中多用漂浮不定的黄色浮筒来暗示鲨鱼的存在。① 事实上斯皮尔伯格拍摄《大白鲨》遇到的众多问题不仅是他个人曾遭遇的,也是长期困扰着众多电影从业者的共同难题。传统水面拍摄由于诸多意外的可能发生,不仅效率低下、预算超标,甚至可能导致安全事故的发生。

① 《〈大白鲨〉幕后》,http://www.1905.com/mdb/film/63219/feature/? fr=wwwmdb_data_tab_20140918。

许多年以后,李安拍摄《少年派的奇幻漂流》时通过CG造水,这些问题都得以解决。和《大白鲨》相比,同样有动物存在,同样涉及海洋,虽然部分场景如老虎游泳的一部分采用了实拍,但是通过CG技术,《少年派的奇幻漂流》中的海洋仿佛被导演彻底"驯服"了。"CG造水术"不仅让导演摆脱了实景拍摄的诸多困扰,而且由CG造水技术制造的数字水世界只需要通过调节参数,便可以让它或波涛汹涌或风平浪静,或阴暗险恶或美轮美奂。无论满是发光水母的夜晚海面还是绚丽灿烂的夕阳海面,都可以任由"CG造水术"幻化而生。

(四)创造无法实现的特殊世界

对于CG造水技术来说,还有一个非常大的突破是可以建造我们无法实现的特殊世界。在《十诫》中红海被分开的场景曾困扰了剧组很长时间,虽然最终通过特摄加抠像叠化的手段实现了,但如前所述这一手法仅适用于《十诫》中的电影情节,不可能被复制到其他电影里面。但是现在,成熟的"CG造水术"可以让电影创作者们轻易实现各种自然界不可能出现的水的世界。不论是《后天》中淹没纽约的滔天洪水,还是《星际穿越》中高达上千米的恐怖巨浪,借助"CG造水术"都已逼真地呈现在了银幕之上。包括《环太平洋》(2013)、《哥斯拉》(2014)等近年来深受欢迎的好莱坞大片,其中都涉及了"CG造水术",都利用"CG造水术"创造出现实世界难以见到甚至无法实现的水的世界。相信今后会有越来越多的奇思妙想,能够借助"CG造水术"诞生在电影银幕上。

三、数字水世界的美学图景

从《未来水世界》单纯复制现实海洋开始,到《泰坦尼克号》能为数字水世界赋予不同的环境,再到《少年派的奇幻漂流》可以借助特效技术打造超越自然之美的数字海洋、《星际穿越》呈现出逼真的超自然数字水世界,"CG造水术"实际上走的是一条从模仿到原创的探索之路。这十多年来,"CG造水术"在处理光的折射反射、水体的走势、水的流动、波浪的形态等方面都有极大的进步。为了实现数字水世界的逼真效果,电影创作者们收集了大量关于水的数据并分门别类,将不同环境下CG水波纹、浪高、白浪比例、波动频率等种种数据以数字的方式储存,并借助计算机视觉特效技术将其在影片中复现。在此基础之上,电影人又可以借助计算机对这一虚拟而又逼真的数字水世界进行各种操控,创造出各种如梦如幻的电影画面。我们现在观看早期涉及CG造水的电影比如《后天》中的滔天洪水时,还是能感受到一种类似塑料般的不真实的质感,这在很大程度上源于"CG造水术"在当时的技术缺陷;但是到了《星际穿越》,片中超自然存在的千米巨浪如此夸张却不会让人有出戏的感觉,说明此时的"CG造水术"已经几近炉火纯青。

电影中的数字水世界通常不会是一个独立的存在,而是服务于影片本身的CG特效

的一个组成部分。因此,只有结合了众多CG造物、CG造景的数字水世界才能真正显现出它的魅力。到现在,"CG造水术"制作的数字水世界已经可以让剧组放弃大部分实景拍摄的工作。很多电影中涉及水的外景,如今都采用棚拍加后期制作的方式来完成,这样做既节约了影片的制作成本,提高了拍片效率,又能让导演把头脑中想象的画面更加充分地呈现出来,带给观众更加美好的观影体验。还是以《少年派的奇幻漂流》为例,特效团队借助特地制作的插件,得以在数字海面上任意放置想要的光斑、打造需要的波浪。正是借助这些手段,我们才能够在银幕上见到无数水母在浅海中闪闪发光、夕阳下绚烂的海洋映射着粉红色的光芒等迷人画面,这些画面都是不可能通过实地拍摄获得的。如今,数字水世界与其他CG技术结合,正使得银幕上虚拟世界和真实世界的界限被不断抹去,观众也不断被用电脑制作的CG画面所俘虏,而数字水世界也恰是能够俘虏观众的电影世界中的重要一环。

既然"CG造水术"有着如此多的优点,是否可以认为在今后的电影创作中,"CG造水术"将彻底取代所有涉及水的镜头的实拍工作呢?至少目前来说答案是否定的。我们可以从以下三个方面来考虑这一问题:首先,CG造水成本不低。目前CG制作的成本相对于实拍来说通常只高不低,即便它可以提升整个剧组的拍摄效率。比如《少年派的奇幻漂流》里的沉船片段,其中的数字海洋画面就是数十台计算机同时渲染数周的产物,这样做确实花费不菲。大规模的CG制作毫无疑问会增加制片成本,因此更多剧组追求的是实拍与CG造水中的一个平衡点。其次,"CG造水术"在技术上仍有待完善,尤其是处理人物和水互动的距离较近的画面,CG生成的水仍有诸如反射不当、波纹扩散不对等诸多缺陷。对于持续时间较短的镜头,这些缺陷或许还不明显,可以通过手工再加工的方式进行弥补;但一部电影中如果出现大量的类似场景,全部使用CG造水不仅不能带来更好的视觉体验,甚至可能起到反作用,让人感觉到虚假的痕迹。当然,回顾"CG造水术"的发展历史,这样的技术缺陷应该也是很快就可以弥补的,但是即便如此,仍然有新的因素需要考虑,这就涉及到第三个问题——演员的表演。一旦涉及到有演员的场景,使用CG造水很可能会妨碍演员的表演。试想一下,让演员处在一片绿幕中,表现在水底潜行或者在水中挣扎的画面,有过潜水或游泳经历的人容易理解,在水里和在空气里是完全不一样的环境,离开真实的水的环境,是很难表演出真实感的。

回顾"CG造水术"二十年的发展之路,可以说,这一技术的应用已经在一定程度上改变了电影制作的流程。包括"CG造水术"在内的CG布景,大大减少了电影业在采景布景上耗费的精力,降低了电影的制作成本,提高了电影的拍摄效率,同时也使电影后期的重要性进一步加强。随着计算机水平的进一步提高和"CG造水术"的继续发展,今后数字水世界还将进一步取代电影中水环境的实拍工作。但是同时也应该意识到,CG造水并不能取代所有传统的布景造景方案,它更多是对实地拍摄和布景的一种补充和辅助。一个有才华的电影人,其优秀之处恰在于能够驾驭这些新技术来为电影的创作服务,创造出更加富有艺术美感的电影作品。总之,无论技术如何发展,电影中的"CG造水术"其根本依然是帮助电影实现"真实感"的一种手段,是创造富有艺术生命

力的影片的助力之一。二十年来,"CG造水术"改变了银幕上水世界的形态。我们有理由相信,借助"CG造水术",今后我们将会在银幕上见到更多超越自然之美的、神奇的数字水世界。

中国电影衍生品价值创造的困境与应对策略

吕一凡 余韬[*]

摘 要：电影衍生品可以有效地增加电影项目的收入，分摊电影投资风险，成功的衍生品也是固化与拓展项目IP的有效渠道。我国的电影衍生行业虽发展多年，却远未实现其本应带来的经济效益。中国电影依靠人口红利和银幕扩张支撑的高速发展已显疲态，推进内容优化，挖掘依托优质内容IP的电影衍生品是中国电影产业进一步发展的必由之路。本文借用整合营销传播理论（IMC）对企业价值创造的分析实践，分析了当下中国衍生品产业的问题。本文认为，只有将消费者需求贯穿到IP创作、维护、长期培养各个发展环节与影视企业的运营理念中，才能使电影衍生产业真正成为我国电影产业的又一大增长点。

关键词：电影衍生品；价值创造；应对策略；整合营销传播

2019年1月至5月，中国电影分账票房和观影人次与去年同期相比出现负增长。在市场票价提高的情况下，电影票房收入增速却持续放缓。中国电影产业经过近10年的高速发展后日趋理性，依靠人口红利与银幕量扩张的发展方式逐渐触碰天花板。当下，市场上一部作品的成功与否几乎完全取决于票房，从产业整体的角度上看，这种"一锤子买卖"式的销售模式不仅限制了电影产品的盈利空间，同时也放大了电影市场的投资风险。参照成熟的美国电影产业，除票房外的电影衍生业务或后产品创造了整个产业70%的收入，分摊电影投资风险同时使电影作品创收呈现"长尾效应"，为作品及其相关IP的长期发展奠定了基础[①]。

目前，万达、方特等国内影视巨头虽已布局衍生产业，并产生了"喜羊羊"系列文创、方特主题乐园等成功开发案例，但生命周期长、适合全龄段消费者的产品系列较少。李峰的《中国影视衍生品的发展研究》一文通过梳理我国影视衍生品的开发脉络总结了我国影视衍生品开发的潜在问题，提出了"影视作品＋衍生品开发＋创新营销"的盈利模式[②]。邹荣华的《国产电影衍生产品的开发现状及对策研究》指出了我国电影衍生产业开发意识薄弱、品牌号召力缺乏和盗版横行的现状，提出要从优化开发环境、树立品牌理念、完善人才

[*] 吕一凡（1994— ），浙江师范大学文化创意与传播学院2016级硕士研究生；余韬（1983— ），博士，浙江师范大学文化创意与传播学院副教授，专业方向：电影文化与批评。
[①] 卢斌、牛兴侦、刘正山：《全球电影产业发展报告（2018）》，社会科学文献出版社2018年版，第54页。
[②] 李锋：《中国影视衍生品的发展研究》，《齐鲁艺苑》2014年第2期。

培养机制入手将电影衍生产业培养成全新的电影消费增长点①。

已有的研究多从外部环境与生产者为切入口,综合分析我国电影衍生品的开发困境与难点,但从消费者(受众)角度来讨论衍生品开发和营销的并不多见。购买行为是电影衍生品价值最终实现的前提,而当下学界与业界对生产者既有条件分析与对消费者心智与需求探究的不对等造成了供给方与购买方的"失联",而这种"失联"可能是造成中国衍生品开发困境的一个重要原因。本文在既有的电影衍生品研究成果基础上,尝试把研究目光从企业内部发展转向消费者期望,探究电影衍生产业的发展对策。

一、电影衍生品的价值构成和当前消费行为分析

虽然当下对"电影衍生品"的概念界定并无统一标准,但就已有的产业实践来看,合法拥有电影作品中人物、场景、主题音乐等显著符号使用权的生产者利用这些符号所生产销售或运营的实物商品(文具玩具、生活用品、食品饮料等)、软件游戏(线上游戏、应用程序等)以及主题消费场所(主题乐园、主题酒店、主题旅游等)等均可被视为电影衍生品或电影衍生产业。随着媒介融合的拓展和深化,眼下"内容产品已经难以从电影、电视、网络视频、游戏等传统分类进行识别,更多的是 IP(Intellectual Property,知识产权)在不同终端上的转化和延伸"②。因此,我们不妨将电影衍生品的价值构成分为电影 IP 价值与商品(服务)载体价值两大部分,这就意味着 IP 价值的附加失败将导致电影衍生品价值无法构建而沦为没有文化附加值的普通商品。

电影衍生品的价值构成决定了只有在消费者对衍生品所含的 IP 价值认可的前提下,购买行为才有发生可能。这是因为我国目前较为发达的制造业为商品的使用价值提供了充分的保障,如果电影衍生品跳出 IP 价值竞争并期望靠商品本身"普通使用价值"的补充争夺市场,其竞争范围将扩大到所有可以满足消费者使用需求的同类型商品。而普通商品并不产生 IP 的使用与维护成本,这使电影衍生品在竞争中缺乏价格优势,购买行为实现可能被削弱,供给方盈利空间被压缩,使电影衍生品的再生产受到极大挑战。因此,IP 价值在消费者心中的价值衡量显得尤为重要。

依托 IP 价值判定,可将电影衍生品的潜在消费群体大致划分为三类:第一类是忠实消费者,他们一般拒绝将某个衍生品与普通商品视作互为替代品,其购置的动力与购买后的满足感往往是由"获得了 IP 形象这一商品元素"产生的。衍生品在这类消费人群中显示出强烈的 IP 价值,一般使用价值趋于无效。对忠实消费者而言,电影衍生品显示为一种需求弹性不断接近 0 的低弹性商品,这类消费者也是衍生品市场中最稳定、可靠的存在。第二类是理性消费者,他们购置衍生品时愿意考虑由"IP 价值"带来的满

① 邹荣华:《国产电影衍生产品的开发现状及对策研究》,《当代电影》2018 年第 1 期。
② 尹鸿、袁宏舟:《从渠道到内容——从内容到 IP 综艺大电影与多屏融合时代的电视发展》,《电视研究》2015 年第 6 期。

足感,对电影衍生品的价值衡量往往是 IP 价值与一般使用价值间的权衡,这决定了理性消费者是生产销售方应极力培养的消费群体。衍生品对理性消费者而言,属于具有需求弹性的商品,IP 在消费者内心的价值衡定对购买行为意义重大,故引导此类消费者以 IP 价值对电影衍生品作价值判定十分重要。第三类则是普通消费者,他们对"IP 价值"关心度极低,电影衍生品被当作纯粹的一般商品看待,衍生品在此体现为弹性无穷大的商品,只有当衍生品价格等于或低于大部分同类一般商品时购置计划才可能完成。

从当下中国衍生品行业发展的情况来看,缺乏"忠实消费者"与注重电影 IP 价值的"理性消费者"是我国电影衍生品市场的一大特点。以天猫商城销售的文具盒为例,"熊出没"官方旗舰店销售的正版授权文具盒(附赠两本笔记本)价格为 39 元,而在同一网购平台定价在 39 元的同类商品不在少数,亦有不少相似商品的售卖价格甚至高于衍生品文具盒,IP 价值并未得以体现。而当"IP 价值"被充分强调时,完成购买计划的消费者却十分有限:在"时光网"商城售卖的《长城》系列衍生品若按销量由高至低排列,可见价格为 159 元/尊的站姿人偶和价格为 259 元的套装(两尊人物)销量远低于同系列的手机配件、服装、杯具等使用价值明显的衍生品。国产 IP 在消费者心中的价值裁定依然偏低,我国消费者依然倾向把国产电影衍生品视为一般商品进行价值衡量。

因此,如何有效创造、保持电影衍生品 IP 价值并完成其在商品载体上的成功附加,把电影衍生品从普通商品中区别开来,对维护当下 IP 和衍生品拥趸者,引导理性消费者以 IP 价值对电影衍生品进行价值衡量便尤为重要。

二、市场电影衍生产品的开发现状

通过对市场的观察和调研,笔者发现我国衍生品市场的品类非常齐全,从文具玩具、周边手办、出版物等传统品类到服饰、家居用品与食品饮料等生活用品一应俱全。随着文娱事业与互联网技术的发展,不少 IP 拥有方向专题活动(如嘉年华、派对游行等)、原声带、互联网与手机游戏等领域渗透,覆盖的产业领域十分宽广。但从既有开发案例来看,我国电影衍生品市场还未成气候,其主要原因有以下四点:

(一)开发的产品呈现出低龄化趋势

在电影衍生品市场上,依托动画作品开发的衍生品占据大半,玩偶、玩具等商品几乎是一部动画作品进入 IP 产业链的"标配"。与动画类衍生品激进大胆的生产销售格局相比,非动画衍生品体现出了相对保守、零散的发展态势,虽不乏《长城》《小时代》等作品的衍生品开发案例,但开发规模、销售状况和推广力度均逊色于动画作品。动画衍生品虽然具有视觉符号显著、潜在受众与消费者稳固等诸多优势,但过分强调动画衍生品及其儿童市场给我国衍生品开发带来的局限也是明显的——衍生品开发的产品类别向儿童用品倾斜,商品设计与少儿审美靠近,致使衍生品市场低龄化色彩明显。

（二）盗版对衍生品开发同样是巨大的威胁

我国法律对知识产权的保护始于1991年,美国以支持中国加入WTO来促使中国大陆出台第一个版权法①。虽然目前我国的版权保护体系日趋完善,但是大众的影视版权保护意识依然较弱,这导致了市场中正版、盗版衍生品鱼龙混杂,正版IP的衍生品权益得不到来自市场监管和消费者的保障。另外,影视IP持有方对衍生品制造方的授权过程与授权状况对消费者来说并不透明,加之目前正版影视衍生品在产品包装乃至商品本身上缺乏消费者可以快速辨识、理解的防伪标志,亦缺乏正版授权产品的查询鉴定系统,这使消费者难以获知哪些厂商获得了正版授权并确认自己是否买到了正版衍生品。

上述两大原因不仅造成了我国影视衍生品质量参差不齐,造成了商品定价的混乱,更时常导致IP形象受到损害。以"喜羊羊"系列毛绒玩具为例,用"喜羊羊毛绒玩具"作关键词在当当、淘宝、京东等我国主流购物网站搜索,网站反馈结果十分杂乱——同一商品价格纷繁、形象多样,且多数商家以"正版喜羊羊玩具""正版授权"等字样标榜商品来源的正当性。各大超市、露天市集中,喜羊羊坐姿毛绒玩具随处可见,但是多数产品生产厂牌不明、价格随意性大,存在大量商品外观与片中卡通人物形象相去甚远的情况。

（三）销售平台建设亟待提高

目前,国内消费者可以通过专业售卖平台和普通电商平台两大渠道购买衍生品。前者包括时光网、网易云音乐等终端；后者的代表是天猫、京东商城等成熟的电商平台。国内IP持有者虽然广泛建设门户网站,但其功能大多限于消息更新与产品展示,支持衍生品即时购买的较少。官方售卖网站的缺少于生产者而言使衍生品的销售信息反馈与创作方产生了一定"时差",不利于销售策略的及时修改和对客户需求的及时掌握；另一方面,消费者对产品的需求、投诉和建议不能在第一时间到达IP创作方与生产方,售后服务的便捷性与有效性受到了影响。

线下销售场所方面,虽然近年来如万达"衍生π"、方特主题乐园等新型销售场所出现,但"玩具反斗城""启路文具"等分类商品专营店与综合性百货公司中的品牌专柜(如"大头儿子和小头爸爸""喜羊羊"专柜等)依然是正版衍生品销售的主要场所。因传统百货公司按商品类别进行场地布局,衍生品在线下经常被置于普通商品的销售环境中售卖,提供购买意见的店铺服务人员往往没有经过相应IP发展历程、目标对象、内容特点等知识的系统培训,难以提供较为专业的、以IP价值为主要准绳的购买推荐,从而使衍生品的IP价值大打折扣。

通过对我国电影衍生品分销渠道现状的梳理可以看出,我国衍生品销售渠道已经广泛铺开；然而线上渠道建设水平与维护欠佳,线下途径存在供应的商品类别仍偏向动画衍

① （美）保罗·麦克唐纳德、简妮特·瓦斯科：《当代好莱坞电影工业》,范志忠、许涵之译,浙江大学出版社2014年版,第233页。

生品、购买环境对电影衍生品 IP 价值体现缺乏的特点。可见在我国衍生品生产者与 IP 持有方提供的销售途径中，方便易得、维护良好且有助于提高购买概率的并不多。

（四）促销缺乏协同

围绕票房展开的电影市场运营决定了我国电影衍生品作为电影作品造势宣传的附庸身份，片方对衍生品宣传的不足让消费者难以及时、准确地获得衍生品的销售信息。我国虽然已经将广告、公共关系两种营销传播工具以大规模的户外广告投放、影片新闻发布会、演员粉丝见面会等方式广泛应用于影片宣传，但将同等力度的宣传落实到衍生品上的却非常罕见。即使被宣传电影作品的对应 IP 已有衍生品生产计划，片方也很少利用宣传会、见面会等契机宣传衍生品的产品形象与重点商品类别。电影《长城》曾在宣传期为其衍生品系列召开专门发布会，并以走秀的形式展示该片丰富的衍生品选择。遗憾的是，这场在国内具有先例意义的衍生品推广活动并未受到媒体的重视，其影响力很快便被该片后续频繁的明星宣传与影迷沙龙等营销活动淹没。

目前我国电影衍生产业虽然已具备规模性开发的条件，但内容创作低龄化、版权保护较弱、销售平台维护欠佳与传播推广不协调的现状使电影衍生品在产业发展位置上居于"下游"：产品低龄化限制了潜在消费者规模，盗版带来的 IP 形象受损、定价混乱与宣传匮乏使得中国电影衍生品产业以混乱的整体形象呈现给消费者，导致消费者对电影衍生品的价值认同较低。

三、对当前中国影视衍生品开发的问题探源

通过前文分析可知，当下国产影视衍生品在潜在购物者心中"IP 价值"偏低是影响产品吸引力和价值定位的主要问题。这一问题直接影响了我国影视产业衍生品的品质和价值。面对这一问题，只有清晰地找到产业生态中各个环节存在的问题，才能改变我国电影衍生品开发的现状，为电影衍生品的价值创造提供契机。

（一）重视程度普遍偏低

据公开的国内主要上市影视企业年报（2018 财年）显示，虽然大部分企业均拥有售卖电影衍生品的资质，但仅有万达将衍生品的财务状况与影院出售的食品卖品一同披露，其余企业对电影后产品（衍生品）的利润数据并未提及。即便是在业内以拥有较好的电影沉浸式旅游消费体验的横店集团，也未在其年报中提及衍生产业相关业务。其旗下影视城的运营和影视内容创作与宣传相对独立，业务局限于场地出租与旅游开发，对应的管理团队以旅游管理、酒店管理为主，并未体现"影视"这一主题的发展优势，可见我国电影衍生品的开发运营并未有机融合到影视企业的运营理念中。相比之下，迪士尼公司公布的 2018 年度财报对旗下媒体业务、主题乐园与度假区、电影工作室及娱乐、消费品与交互娱乐业务的财务状况予以详细披露，而当年主题乐园与度假区和消费品与交互娱乐两项衍

生业务便给集团带来了近半数的收入。值得注意的是,该集团将上海迪士尼乐园的全年运营列为主题乐园业务较上一财年增长8%一大重要原因①。

被弱化的产业地位与影视企业对其盈利的"有限期待",使电影衍生产业带来的货币回报在速度和规模上远不及电影作品宣传与明星、粉丝营销,导致我国电影衍生品开发依然徘徊于尝试起步阶段,广大的市场尚未被激活。

(二)开发生态的破碎

结合前文的现状分析,我国电影衍生品供给方所拥有的IP创作、衍生品开发等产业资源并未完备地传递给消费者,以致在消费者视角下呈现出一个破裂的衍生品生态版图,体现了生产者对各种市场参与元素的运营管理方式还是没有摆脱以"4Ps""4Cs"模型为代表的传统观念,奉行垂直管理、"眼睛向内"、"各自为营"的理念,忽视了消费者对IP发展的作用。

电影衍生品具有多元的价值属性,其价值实现既包括消费者对传统工业产品实用性的要求,也包括受众对IP价值的心理裁定,而后者的实现则体现了文化创意产业高投入、高风险的特点。这使得电影衍生品转换为货币回报的跳跃在市场的反馈中变得极其微妙。在消费者选择充足的市场环境下,供给方不应止步于对商品再生产的扩大,而是需要以已有和潜在顾客需求为核心,以顾客的可见视野为依据将其贯彻到财务、运营、物流、产品与营销各个环节中,以"由外至内"的规划方式将原本破裂的产品形象以扁平化姿态推进市场,打破消费者与生产者的对立,以此将生产与销售目标、消费者需求协同起来。

目前,由唐·舒尔茨提出的整合营销传播中,将"4Ps"与"4Cs"中所提及的产品(服务)、价格(价值)、渠道、传播(促销或品牌建设)、可接触性(便利性)与顾客(拥趸者或终端用户)等所有营销元素放在同一平面上讨论的"5R"模型(如图1所示)为我国电影衍生品的发展提供了较好的参考依据。该模型不仅将一切营销活动在"以顾客为中心"的指导下整合协同,打破营销元素间的藩篱,通过相关力(relevance)、开放力(receptivity)、响应力(response)、识别力(recognition)与关系力(relationship)将各个有效元素进行深度整合,运用"合力"为营销对象创造价值。

根据整合营销传播的价值创造圈,所有松散的营销元素需要利用相关力、开放力、响应力与识别力相互联系,而最后使用最外层同心圆——强大的关系力深度整合以最大程度上实现商品(或服务)的价值。

在衍生品营销中,相关力是指所有的为衍生品生产提供"IP价值"的内容,衍生产品必须和顾客对IP的期望(即顾客需求)紧密相关。开放力体现为该IP的发展对顾客意见

① The Walt Disney Company. 2018 Annual Report. https://www.thewaltdisneycompany.com/investor-relations/#reports.

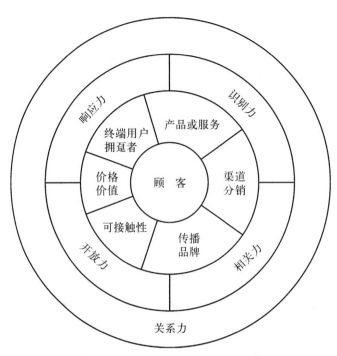

图 1　整合营销传播的价值创造圈①

的开放度与 IP 开发者对发展新形式的接纳度两方面。面对顾客的需求,产品提供方要乐于探索新的发展方式,不断满足顾客需要,为顾客提供新的选择。响应力则为开放力的落实提供保障,需要对顾客的建议与反馈及时、合理地回复。识别力则一方面要求衍生品可被消费者快速、明确地辨识,另一方面要求内容与产品的创作者与提供者具备识别潜在客户、重要客户的能力。

近年来,电影衍生品的销售环境虽有改善,并开始在 IP 价值呈现上下功夫,但总体改变较少。时光网、万达集团等业内知名企业虽然在国内主要城市的高票仓影城中开设了线下衍生品店(如万达"衍生π"),尝试以场景消费与 IP 分类进行衍生品销售,但这项尝试的实际效果和发展趋势依然不明朗。主题乐园作为另一种可能的衍生品销售平台,提供的一些具有沉浸式消费环境的商店、娱乐场景也会使相应 IP 的衍生品成交率大大增加,但目前国内的常设主题乐园仅有以"熊出没"以及方特集团旗下其他 IP 为主题的方特乐园系统,且竞争力难以和上海迪士尼度假区等国际知名主题乐园匹敌。电影衍生品与 IP 本身的相关性依然薄弱。

官方销售服务平台建设依旧滞后,IP 持有方很难建立客户信息资源库,生产者与销售者难以从消费群体中识别常客群体,提供官方导购与售后服务、稳定既有客源、开发潜在市场等一系列工作因此难以展开。"会员制""积分奖励""分级折扣"等激励计划也因衍

① (美)唐·舒尔茨、海蒂·舒尔茨:《整合营销传播——创造企业价值的五大关键步骤》,何西军等译,清华大学出版社 2013 年版,第 114 页。

生品市场分析的缺失难以开展,直复营销与人员销售两大营销工具无的放矢,IP对客户的响应力以及两者相互的识别力建设堪忧。

将我国电影衍生品开发现状代入"5R"价值创造模型分析后可见,我国电影衍生品的价值生成不容乐观,各营销元素与客户有限的接触使IP的价值和发展目标很难与消费者的心理价值评估协同起来,难以促成购买行为。

四、他山之石与本土策略

"5R"理论中的相关力、开放力、响应力与识别力并不单独存在,需要互相协同才可能实现价值。它一方面让所有的营销元素在扁平化的管理结构中得以产生联系,另一方面又在"四力"整合中产生一种以"统一的声音"进行市场营销行为的"关系力"。因此,营销过程中各元素各司其职但合作紧密,形成了一个以消费者为核心的合作高效的营销模式。在实践层面,以迪士尼、环球影业为主要代表的内容生产者已经完成了内容创作到授权贸易的全产业链布局与资源的深度整合。

以迪士尼为例,2018年3月公司宣布将"迪士尼消费品与交互媒体公司"与"华特·迪士尼国际主题公园及度假区公司"合并,成立"迪士尼主题公园体验与消费品公司"(Disney Parks, Experiences and Products, Inc.),使迪士尼的内容衍生业务跨越消费品与电子游戏授权开发,游艇、主题公园、酒店与度假区建设运营,出版物发行销售和所有相关商品销售渠道建设,在形式上实现了深度整合。在运营方面,自1929年第一只米奇玩偶诞生以来,该系列的衍生品开发历久弥新。迪士尼公司依据时代审美的变迁不断对米奇形象进行调整,从而在各年龄段消费者心中树立了牢固的识别力。另一方面,迪士尼公司持续稳定的资本投入为该IP的发展、衍生品的制作不断注入活力。通过公司旗下ESPN、ABC、Freeform等多种渠道获取的顾客需求经过公司的采纳、分析与实践,保证了该IP强大的开放力。由此,米奇形象得以在儿童商品、度假酒店、婚礼服务等全龄段消费选择中受到欢迎。而迪士尼业务框架中的"消费者沟通与国际事务"(Direct-To-Consumer and International)部分便为迪士尼消费者提供了"一站式反馈平台"。该平台负责集中处理全球客户对华特·迪士尼公司旗下所有业务的反馈并提供及时的回应。此平台让消费者无须在迪士尼公司巨大的品牌组合中寻找可以接受自己投诉或反馈的部门,通过各种渠道反馈的信息均由该部门收集并予以回复。一个以"迪士尼"为"统一声音"来进行的营销活动实现相关力、开放力、响应力、识别力的建设,最终使营销元素、四大"力"、客户与企业关系由强大的关系力深度整合。

迪士尼的成功,深刻体现了其创始人华特·迪士尼"一切都是拜一只老鼠所赐"一言:迪士尼由"米奇"IP不断发展出一套完备的传播体系,并借助这一深入人心的形象完成了企业发展目标与消费者需求的协同。通过"消费者沟通与国际事务"反馈平台这一沟通窗口,迪士尼体系借助"米奇"这一统一形象向消费者传播"统一的声音",在该企业提供的所有业务中向消费者履行"点亮心中奇梦"的承诺。这不仅实现了该IP的长期发展与长期

价值创造,也带动了迪士尼旗下其他 IP 的发展。

对比美国迪士尼、环球影业等较为完备的 IP 生态,我国的电影衍生品的价值或许可以从建立较为完备的买卖双方联系系统入手开始系统性建构,通过以下三方面来尝试贯穿 IP 创作、维护与发展的持续性改革:

(一)抛弃"数据至上"的需求探索

大数据技术的发展使全面了解客户喜好成为可能,目前我国影视生产企业、播放平台也都响应了建立数据库的号召。但由各种智能系统与复杂算法叠加的数据处理并不是成功的必然保障,对大数据的迷恋甚至可能造成数据使用的"本末倒置"。

当下"数据思维"在社交平台运营和文化产业营销中被广泛运用,而此举是"把重心放在了数据和技术上,而不是如何应用数据来洞察现有顾客和潜在顾客"[①]。部分 IP 持有方利用数据绑架终端用户,靠明星、粉丝营销,盲目对数据进行炒作。显然,这种行为不仅违反了市场规则,造成恶性竞争,也于了解消费者真实需求无益。最终,数据假象与 IP 真实的落差、忠实消费者的消耗殆尽将直接导致 IP 价值的崩塌,使电影衍生品的价值创造无从谈起。

"目前的智能推荐系统还不能真正'读懂'电影本身",所有的推荐都依赖用户"元数据"、喜好相似性逻辑与标签化推送的运行,这种忽略了受众兴趣转移的行为"恰恰削弱了用户选择的权利"[②]。随着内容推荐的"精确化",消费者的需求与选择范围急剧缩小,加大了受众兴趣转移的风险,违反了整合营销传播中全面了解顾客需求、宣传适时准确的要求,最终因相关力的断裂而使电影衍生品价值建构失败。

(二)建立及时有效的客户联系渠道

明确数据分析的辅助地位意味着"一对一"交流与基于人际关系的营销传播应得以重视。在国内已有的 IP 开发中,类似迪士尼集团"消费者沟通与国际业务"的消费者反馈平台建设尚未成气候。在购买与售后服务过程中,IP 持有方各部门间的有限协同、机构构成对消费者的不透明将"寻找正确业务部门反映情况"的烦琐流程抛给了消费者,堵塞了消费者正常的购买、优速与建议通路。因此造成的开放力、响应力失效使供给方难以履行对消费者的承诺,并影响衍生品对应 IP 的消费者心理价值裁定,造成电影衍生品价值折损。

(三)做好长期投入的准备

2013—2015 年,文化商品需求的扩大、相关政策的扶持与"票房奇迹"的屡现使影视产业成为不少资本的目的地。这些通过跨界投资、并购等方式进入影视产业的资本虽然

[①] (美)唐·舒尔茨、海蒂·舒尔茨:《整合营销传播——创造企业价值的五大关键步骤》,何西军等译,清华大学出版社 2013 年版,第 86 页。

[②] 王晓通:《大数据背景下电影智能推送的"算法"实现及其潜在问题》,《当代电影》2019 年第 5 期。

客观上刺激了电影票房、观影人数、影院和银幕数量的快速上升,但部分投资者以追求短期高回报为目的的投机行为严重扰乱了电影产业的正常秩序。在滥用粉丝效益、争议话题甚至不惜使用违规行为追求票房收益的产业环境中,优秀作品的发展严重受阻。

数据的不当利用、客户关系的建设滞后无不体现着当下影视产业中急功近利的投资风气。在电影人才供给不足的情况下,"快进快出"的投资策略催生出严重的同质化竞争——"IP和流量明星成为电影投资噱头,快餐文化流行,原创精品不足,产生了大量不尊重艺术规律、粗制滥造的作品"[①]。因此,原本便有限的IP价值在数据滥用、炒作与不端竞争中被不断损耗,长此以往自然不可能得到消费者的认可。

一个优秀IP的出现与运营绝不是一朝一夕的工夫,也不是靠一时间的大规模资金投入可以实现的。在欧美等国家,影视公司往往通过长时间的受众观察与多方面的信息积累,最终选出最可能成功的项目进行IP开发。由于这个本质,"电影创制从取得剧本或智慧版权,一直到最后上映,花上四年是很常见的事(这在日本也得花三年,在中国大陆与台湾则约仅需八个月)"[②]。

IP发展的特殊性,要求投资者不仅拥有大量的资金储备,也需要睿智的投资眼光。而在国内,一些IP的"出师不利",往往意味着资金的全线撤退。一些热门IP虽前期发展乐观,但后期由于投资方结构的复杂化与投资方诉求的利己化而发展不利,市场萎缩,最终不少辉煌一时的IP也因投资热的退潮陷入发展的恶性循环,在被受众打上"出卖情怀""捞金作品"的标签后"匆忙离场"。因此,改变对消费者与IP的"利用"心态,以重视与尊重的心态对待消费者需求,以长期发展与培育的心态对待IP,才能在当下发展不断趋于理性的市场中获胜。

① 蓝轩:《2012—2016年的电影投资热——动因、影响及前瞻》,《当代电影》2019年第5期。
② 李天铎、杨欣茹:《飞扬的中国电影产业 脆弱的发行结构》,《当代电影》2014年第8期。

塑时代之魂：管窥国产动画电影的发展之路
——以《哪吒之魔童降世》为例

赵 星*

摘 要：2019年国产动画电影在《哪吒之魔童降世》诞生后冲上新的票房天花板。这部影片带给动画产业圈诸多值得思考的地方。如何在21世纪国家政策的大力扶持下，以传统文化的精髓作为素材源流，创作契合时代精神、讲好中国故事、突破技术壁垒的动画精品，走好国产动画的产业发展之路，值得人们期待。

关键词：国产动画电影；时代精神；政策；产业化

2019年的暑期，一部创作历时五年之久的国产动画电影《哪吒之魔童降世》（以下简称《哪吒》）点燃了银幕，在营销和口碑的双重作用下，票房直逼40亿元大关①。而据投资方传来的利好消息，除去国内全国密钥期限由8月27日延期至9月26日外，片子还将登陆北美市场②。这对于在低谷中徘徊良久、欲一飞冲天的国产动画来说无疑是一剂强心针。此前数年在动画电影上众多铩羽而归的资本方又开始跃跃欲试，表现不尽如人意的制作方也摩拳擦掌，观众更是欢欣鼓舞，似乎国产动画电影的春天已经降临。然而，对于这部现象级的国产动画巨制来说，更需要的是热度背后的冷思考。如何在一部作品强势崛起的势头下，生产出一批动画精品，使中国这个动画电影生产大国实至名归，是当下迫切需要解决的问题。《哪吒》《大圣归来》和《大鱼海棠》等多部动画电影的热映，昭示中国动画电影已逐渐形成了以传统文化为主要取材源泉的创作体系，形成了既符合国际审美需求又有中国特色的动画风格，这不失为一条理性成长之路。本文尝试从题材、叙事、技术和产业发展等角度探讨国产动画的发展路径。

一、题材来源：丰厚的传统文化建构
国产动画的故事源流

从新中国成立后取得过辉煌成就的中国动画学派，到21世纪初崛起的新动画学派，

* 赵星（1971— ），博士，内蒙古艺术学院影视戏剧学院副教授，研究方向：影视美学。
① 截至2019年8月15日，《哪吒之魔童降世》票房达37.97亿元。
② 《光线传媒成〈哪吒〉最大赢家 王长田"野心勃勃"》，《中国经营报》2019年8月17日。

从《神笔》《骄傲的将军》《猪八戒吃西瓜》《小蝌蚪找妈妈》《牧笛》《大闹天宫》《孔雀公主》《哪吒闹海》《天书奇谭》到《大圣归来》《大鱼海棠》《小门神》《白蛇·缘起》《大护法》《阿唐奇遇记》《妈妈咪鸭》《大世界》等，无论学界还是业界基本达成了共同的认知：发掘中国数千年丰富的传统文化宝藏和民间民俗文化典故，使其成为当下国产动画的故事源泉。这既解决了创作方故事素材匮乏的缺憾，同时也使观众方能调动先验经验去欣赏。对于曾经广为受益的中国动画来说，这不失为一条明智且便捷之路。然而当下的形势更为复杂，20世纪五六十年代，观众更多惊叹于文本形象向动画形象转换的神奇，在视觉经验几乎为空白的彼时并不会太过挑剔；而在中国经济突飞猛进的40年之后，人们的艺术审美经验和欣赏水准显然已非当时可比，特别是经过欧美发达国家和日韩等动漫大国的深刻影响，见识过世界一流动画巨制的作品后，眼光和口味被"空前"地拔高，"五毛钱特效"和"低幼化的故事内核"已经难以满足观众胃口。因此当务之急是对中国传统文化进行创意开发，赋之以时代的精魂，使之和先进的文化生产力相匹配。

不得不说，《西游记之大圣归来》和《哪吒之魔童降世》树立了卓越的典范。前者将原著中本身空缺的"孙悟空在封印解除期间"的故事加以放大，某种程度上来说和周星驰的那部《西游降魔篇》异曲同工，将"悲情英雄"的透彻人性演绎得荡气回肠。故事中的山妖、江流儿及其师父等一干人物，简直就是一部当下时代的浮世绘。后者牢牢锁定"逆天改命"的核心主题，一句"若命运不公，就和它斗到底"为这个家喻户晓的神话人物故事赋予了契合时代魂魄的精神内核。这些对传统文化的创造性改编，既体现了创作者敏锐独到的市场把控力，也是导演尊重观众，深入研究文化内核和时代风潮的结果。

有学者曾对20世纪五六十年代中国动画学派的诸多作品如《大闹天宫》《猪八戒吃西瓜》等对传统文化的过度依赖和开发提出质疑，认为"所有这些动画电影中的故事和人物都缺乏现代化转化，缺乏情感共鸣，这些元素和故事的魅力就大打折扣，更何况这些元素和民间艺术被反复利用，对观众来说虽然熟悉但是缺乏陌生化的惊喜"[①]。这样做的后果是"给中外观众造成一个错觉，'花脸人物'、'戏剧化动作'和'锣鼓点子'就是全部中国特色"[②]。其实依笔者所见，"缺乏现代化转化"是事实，但它和"缺乏情感共鸣"并不构成因果关系；恰恰是因为其民间故事的身份在大众中广为流传，才勾起了人们的集体记忆，引发普世的情感共鸣。反映中国传统文化思想与美德的故事，早已积淀到人们的内心深处，不仅成为民族文化生活的重要组成部分，也是我们进行文艺创作的原型与母题。这和当代一个IP被多重消费是同样的道理。至于将"花脸人物""戏剧化动作""锣鼓点子"指认为全部中国特色的担忧，倒大可不必。20世纪五六十年代，正是中国动画电影初创时期，要想在国内和国际上扬名立万，走"中国特色"之路实为明智之举。而将戏曲的精髓融入动画的表现形式里，谁又能说这不是创新呢？至于后来出现的部分模仿跟风之作，倒是能从反面印证它创意之举的成功。

① 覃晓玲：《改革开放四十年中国动画学派的衰落与复兴》，《电影评介》2019年第5期。
② 覃晓玲：《改革开放四十年中国动画学派的衰落与复兴》，《电影评介》2019年第5期。

二、叙事转向：追寻国际视野下普适的人类共通情感

纵观国际动画电影界，一部片子能在世界范围内发行并赢得受众喜爱，很重要的一点是它的叙事策略聚焦于人类普适的审美体验和情感认知。华特·迪士尼电影工作室与皮克斯动画工作室联合出品的动画电影《寻梦环游记》，主题虽然涉及"生与死"，又以墨西哥的"亡灵文化"为线索，但通篇的叙事着力点都落在"亲情"和"梦想追寻"这一人类亘古不变的情感体验上，最终收获8.07亿美元的全球票房。2018年获得10.23亿美元票房的《疯狂动物城》亦如此。反观国产片，以毁誉参半的《大鱼海棠》为例，影片的中国风不可谓不美，场景、人物造型、配乐等元素不可谓不出众，但这些颇具东方古典意蕴的视觉设计配以相对低幼稚拙的故事，却令观众不知所云。《大鱼海棠》尚且如此，新世纪以来数十部改编自传统文化和红色经典的动画片则更加"惨不忍睹"。《郑和1405》《梦回金沙城》《少年岳飞传奇》《马兰花》《民的1911》《智取威虎山》《西柏坡》《四渡赤水》等，空有一个经典传承的"外壳"，叙事的怪异和凌乱令受众感到匪夷所思却是不争的事实。可见，在具备好的故事素材和源流的基础上没有"讲好中国故事"的现象依然普遍存在。仔细分析，原因不外以下几点：

（一）"低幼化"的叙事流失了大部分成年观众

被称为"小手拉大手"的国产动画电影的观众，从"羊"系列（《喜羊羊与灰太狼》）到"熊"系列（《熊出没》）再到《赛尔号》《洛克王国》《摩尔庄园》等一批儿童社区游戏改编的动画电影，无不是孩子的目光牵引着家长的视线。"低幼化"的叙事模式使得绝大多数成年人即便走进影院也是为了迁就孩子的兴趣。迪士尼自己曾说，他不是主要为孩子们制作电影，而是为了他们所有人中的童真（不管他是6岁还是60岁）制作电影[①]。正因为如此，迪士尼动画电影才不仅有《木偶奇遇记》《小飞象》《小鹿斑比》《小飞侠》《小熊维尼历险记》等以动物为主人公的电影，也出现了《风中奇缘》《白雪公主》《海底总动员》《机器人瓦力》《飞屋环游记》等以爱情、亲情为主题的电影，甚至还出现了深刻嘲讽现实的寓言体式电影《疯狂动物城》。这些电影题材之广泛、想象之丰富、寓意之深刻早已经超越了儿童动画的领域而具有了全龄动画的特点。由此可见，开发全年龄段的动画作品必须成为当下国产动画创作的目标取向。在此方面，几部票房过亿的国产动画影片，如《大圣归来》《大鱼海棠》《大护法》《昨日青空》等堪为表率。

（二）嫁接传统文化的符号元素，没有进行深入挖掘和创造

中国传统文化绵延数千年，代表了国人的精神世界和艺术旨趣。传统文化所造就的丰富传说、故事、寓言和童话等，都成为当下动画电影创作的素材源泉。然而令人遗憾的

① 《经典的动画理念》，迪士尼名句摘选，迪士尼中国网站：http://www.disney.com.cn。

是，很多制作方没有对传统文化的富矿进行深入挖掘，创造出和时代相呼应的、摹写当代人审美体验的动画艺术精品。相反，粗暴嫁接传统文化的符号，做一次性消费的产品却比比皆是。正如有论者指出的："绝大多数片子却既悖离原著的精髓，又远离了传统文化的精神价值和审美体系，仅仅是将传统文化或文学名著当成吸睛噱头，成了不伦不类、为观众所不齿的一次性消费品。"①皮克斯动画的联合创始人约翰·拉塞特说："再伟大的动画技术，也无法挽救一个糟糕的故事。"②幸运的是，《哪吒》没有重蹈前辈们的覆辙。尽管人物形象和故事剧情有了颠覆性改编，但创作者牢牢锁定"逆天改命"的核心主题，叙事方向和重心始终围绕"若命运不公，就和它斗到底"，给这个家喻户晓的神话人物故事赋予了契合时代特征的精神内核。

三、政策扶持：助力未来动画产业的再度崛起

在历经40年改革开放的洗礼后，当代中国在政治、经济和文化等诸多方面日益表现出大国风范，艺术的发展同样受益其中。动画电影从新千年开启即得到国家政策的大力扶持。2004年4月，国家新闻出版广电总局印发《关于发展我国影视动画产业的若干意见》。2006年，十部委联合下发《关于推动我国动漫产业发展的若干意见》，将动漫人才的培养提升到了一个新的高度，这为我国动画电影的专业化发展提供了强有力的主体支撑。2013年7月，国家新闻出版广电总局出台了《推动国产动画电影发展的九条措施》。在强调发展动漫产业重要性和必要性的同时，这些政策都会通过加大扶持力度、完善政策体系、实现跨越式发展来保障动漫产业的影响力和带动力，并体现出规范化、法治化、精细化和具体化的特点，其无疑对国产动画电影的良性发展起到了极其重要的作用。

清科研究中心在《2018中国动画市场投融资分析报告》中提到，2014年以来，受政府对动画"去产能"的宏观调控和市场对优质动画内容需求的影响，动画市场逐渐从依赖政府补贴以量取胜的增长模式，转向以追求优质内容为核心的质量取胜模式。可见，十余年来国家政策的大力扶持，催生了大批动漫制作企业。但市场泥沙俱下、良莠不齐。要想参与国际市场竞争，不能靠"世界第一动画大国"的名号和大批粗制滥造的产品。核心竞争力依然是制胜法宝。今后国家政策的扶持将从"量"转为"质"，为真正优质的动画作品保驾护航。

四、技术革新：紧跟国际动漫产业发展步伐

作为动画电影领域的后来者，中国动画电影一直在技术领域做着自己的努力，早年的中国水墨动画就是中国动画创作者们在技术领域的创新。但是随着3D技术的发展，中

① 张娟：《2009—2017年国产动画电影发展概况》，《当代电影》2018年第8期。
② 《国漫复兴，探寻文化经典的创新表达》，央广网，2019年8月2日。

国动画电影的技术就被远远地甩在了后面，虽然《宝莲灯》《魔比斯环》等电影试图在技术上奋起直追，但是无一例外都失败了，这种状态一直持续到2014年[①]。2014年，《兔侠传奇》运用人脸捕捉技术、动作捕捉技术、三维毛发技术等呈现了兔二的各种表情、牡丹抖空竹时自然的姿态以及兔二等主要角色的造型设计，比较好地实现了文化和技术的结合。其后，《爵迹》在CG特效上的进步可以用"神速"来形容，尤其是几个女主人公头发的特效非常逼真。电影《妈妈咪鸭》在画面特效上几乎可以与美国媲美，电影中鸟类翅膀上的羽毛和脖颈上的绒毛清晰可见，打破了国外技术的壁垒。而今年打破票房天花板的《哪吒》，经历了66次剧本修改，先配音后作图的工业流程，20多个外包团队，1 600多位动画制作人员参与，1 400多个特效镜头，这在国内动画界已经史无前例。《哪吒》的出品方北京彩条屋影业CEO易巧认为："我们的三维制作技术在国际上还是有一定优势的。在有充足资金、好的想法和高标准的情况下，完全可以媲美国际水准。只要导演想到的，国内的技术都可以实现。"易巧同时坦承："我们的技术与美国顶尖团队的水平还是有差距的。毕竟三维技术就是好莱坞发明的，而皮克斯、迪士尼都经过了三四十年的发展，非常成熟。他们的单片成本基本都在一两亿美元之间，这是大大超出中国动画电影的成本的。我们在成本上、技术和经验的积累上都是远远不如好莱坞。这是现实的差距。"[②]很显然，这种差距靠一部《哪吒》不可能弥补，只有一大批类似的精品出现，国产动画制作技术才会真正赶超国际水准。

技术的进步永无止境。前段时间，迪士尼和罗格斯大学的科学家发表了一篇论文，介绍了一款用文本描述生成动画场景的AI模型。这个模型包含三个部分：一是脚本解析模块，自动将剧本文本中的场景解析出来；二是自然语言处理模块，能够提取出主要描述句子，并提炼出动作表示；最后是一个生成模块，将动作指令转化成动画序列。这个模型最关键之处在于他们在AI自动生成动画方面的研究也很可能影响整个动画电影制作市场，AI生成的方式也许将成为未来动画电影制作的新方向。

五、开辟中国特色动漫产业发展路径

据2018年的统计数据，目前全球票房排名前20的动画电影，没有一部出于亚洲。即便动漫产业较发达的日韩，也无一登榜。榜上最后一名的《怪兽大学》7.44亿美元，换算成人民币是51.4亿元。按同样的计算方法，尚在国内院线且准备在北美登陆的《哪吒之魔童降世》则有望冲击2019年的全球票房前20名[③]。骄人的成绩让国人看到了中国特色动漫产业振兴的曙光。和国际市场接轨，打造全产业链的发展路径，是建构"国漫"发展的必由之路。今天，中国动漫全产业链已经初步形成。除了央视动画、上美影之外，中国市

① 覃晓玲：《改革开放四十年中国动画学派的衰落与复兴》，《电影评介》2019年第5期。
② 应琛：《哪吒背后的动画工业化》，《新民周刊》2019年8月7日。
③ 截至2019年8月25日，《哪吒之魔童降世》全球票房为6.48亿美元。已成为亚洲最高票房动画电影。资料来自 https://mbd.baidu.com/newspage/data/landingsuper? context=%7。

场还培育了一批像广东奥飞动漫、浙江中南卡通、深圳华强等大型民营动漫企业,腾讯集团、光线传媒、阿里巴巴等巨型企业也纷纷布局动漫行业,形成了北京、杭州、成都、无锡、广州、深圳等"20个国家动画产业基地,8个国家动画教学研究基地,8个国家动漫游戏产业振兴基地,11个国家级动漫创意产业基地,4个国家网络游戏动漫产业发展基地和7个国家动漫产业发展基地"[①]。而且动漫企业涉及了前端策划创意、中期动漫制作与后期宣传发行、衍生品开发、国际传播等全链条业务,"2018年,我国动漫行业总产值达到1 536亿元,在文化娱乐产业的总产值中占比为24%"[②]。

当下国产动漫依然以电影制作等中期开发为主要赢利点。反观欧美日韩等国家,后期的衍生产品占了大部分利润。这些充分说明,作为全产业链的开发,国产动画仅仅迈出了第一步,未来仍然有广阔的提升空间。

2019年8月4日,《哪吒》上映第九天,取得了20.12亿元的票房后,光线传媒董事长、CEO王长田在微博发文:"这次能出华人圈吗?"一句话道出国产动画渴望走出国门、搏击国际动漫市场的雄心和野心,尽管这种野心是小心翼翼、甚至是惴惴不安的。半个多世纪前的1961年,以八位大师级原画为首、耗时四年,画了七万多张画作的《大闹天宫》震惊世界,先后摘下四项大奖,法国《世界报》称赞它直逼迪士尼的美感又完美地表达了中国的传统艺术,美联社也发文称"它比迪士尼的作品更富幻想,美国不可能拍出这样的动画片"[③]。

国产动画曾经站在世界的最前沿。今天中国在以世界第二大经济体的面貌雄踞一方时,更渴望文化艺术的世界影响力。我们有理由相信,携风雷之势,中国动画产业走上黄金发展之路,正当其时。

① 数据综合来自国家新闻出版广电总局2018动画产业发展报告。
② 数据来自《2018年中国动漫行业研究报告》,https://www.sohu.com/a/287180581_445326。
③ 《万氏兄弟与〈大闹天宫〉》,《吉林日报》2005年7月27日。

国产原创 IP 动画电影对民族
文化的创意策略研究

倪 莉*

提 要：IP 作为现今文化产业领域最火的热门词汇，已经渗透到多个领域。随着 IP 在影视、动漫等多重媒介之间进行全产业链开发，"爆款 IP"的打造将逐渐演化为一种新型商业模式。国产原创 IP 动画电影目前尚属于起步探索阶段，但是其发展却呈现突飞猛进势态，上佳之作不断呈现，在票房及口碑方面均取得了骄人的成绩。而取得这些成功的主要原因，还在于本民族文化的濡养和培育。本文即以此入手，通过梳理国产原创 IP 动画电影的发展概况，采用个案分析法等，从"扎根民族文化沃土，生发全新内涵""展现民族文化元素，塑造唯美意境""提升'缀段'叙事方式，演绎动人曲折故事"三个方面探究国产原创 IP 动画电影对中国民族文化的创意经营策略。

关键词：国产原创 IP 动画电影；民族文化；创意经营策略

近年来，随着互联网、云计算等技术的发展，国内出现了动画电影 IP 热的现象。国产原创 IP 动画电影致力于对 IP 进行多次开发，以实现其价值的最大化。IP 动画电影将当下的互联网创意成果、技术、思维等与民族文化进行了有效融合，对传统动画电影产业进行了优化。一言以蔽之，IP 热的出现，为前景并不明朗的动画电影市场注入了发展的活力。

那么何为 IP？又何为 IP 动画电影呢？

IP 是英文 Intellectual Property 的简称，因此 IP 即为"知识所属权"，也即人们更为熟知的知识产权。知识产权指所有者对其所创作的智力劳动成果享有财产权利。知识产权的有效期一般是一段限定的时间。文学艺术作品、设计作品、发明作品、创造作品、商业品牌名称、图像、标示等都是知识产权的表现形式。随着时代的发展，IP 的内涵有了进一步的扩展。现在的 IP，一般多指有一定内容、有一定知名度、有一定粉丝基础的文化产品或文化产品碎片。内涵的扩展无疑引起了范围的扩大，原先并不在知识产权范围内的概念，现在也被包纳其中。如一本书、一首诗、一首词、一个人物形象甚至一个名字，都可归入 IP 行列。关于 IP，尹鸿认为："IP 是中国特有的概念，来指那些具有高专注度、大影响力并且可以被再生产、再创造的创意性知识产权，带有互联网的某种特性。"[①] 程武、李清提出：

* 倪莉(1982—)，硕士，上海师范大学影视传媒学院讲师，专业方向：动画与数字艺术。
① 尹鸿：《IP 转换兴起的原因、现状及未来发展趋势》，《当代电影》2015 年第 9 期。

"IP 实质就是经过市场验证的用户的情感承载。"[①]唐昊、李亦中认为 IP 是指:"媒介组织用资本购买或创造小说、形象、概念等知识产权,合法从事各个媒介平台的文本开发,使之贯穿于电影、电视剧、网络剧、游戏、动漫、图书出版等产业,以全新的内容体验促成受众的多重消费。"[②] IP 动画电影是在互联网迅速勃兴、粉丝文化快速发展的大背景下产生的。IP 动画电影为传统的动画创作带来了生机和活力,具有鲜明的网络时代特征。由于 IP 动画电影尚属新生事物,有关它的理论研究相对欠缺。所以,目前学术界对其的看法可谓见仁见智,并没有形成一个统一且清晰的认识。但笼统而讲,IP 动画电影就是将 IP 以动画电影的形式展现出来。

一、与民族文化有关的国产原创 IP 动画电影发展概况

IP 以及 IP 动画电影这一概念虽然晚出,但是国产原创 IP 动画电影的发展却可以追溯到 20 世纪 40 年代,其中不乏与民族文化不同程度相关者。笔者对与民族文化有关的国产原创 IP 动画电影概况进行了简要梳理,具体参见表 1。

表 1　国产原创 IP 动画电影篇目简表

IP 属性:神话小说				
IP	IP 动画电影	时间	导演	制作方
《西游记》	《猪八戒吃西瓜》	1958 年	万古蟾	上海美术电影制片厂
	《大闹天宫》	1964 年	万籁鸣、唐澄	上海美术电影制片厂
	《铁扇公主》	1941 年	万籁鸣、万古蟾	上海美术电影制片厂
	《丁丁战猴王》	1980 年	胡进庆	上海美术电影制片厂
	《小八戒》	1983 年	金雪林	上海美术电影制片厂
	《人参果》	1981 年	严定宪	上海美术电影制片厂
	《金猴降妖》	1985 年	盛特伟	上海美术电影制片厂
	《西游记·五件宝贝》	1989 年	熊南清	上海美术电影制片厂
	《红孩儿大话火焰山》	2005 年	王童	台湾股份有限公司
	《悟空大战二郎神》	2007 年	梁汉森、徐鹏海	云南缘成影视公司
	《齐天大圣前传》	2009 年	梁汉森	云南缘成影视公司
	《西游新传:大电影》	2010 年	邢如飞	北京科影国际影视策划有限公司
	《金箍棒传奇》	2012 年	哈磊	无锡光年动漫文化有限公司

① 程武、李清:《IP 热潮的背后与泛娱乐思维下的未来电影》,《当代电影》2015 年第 9 期。
② 唐昊、李亦中:《媒介 IP 催生跨媒介叙事文本初探》,《民族艺术研究》2015 年第 6 期。

续 表

	IP 属性：神话小说			
《西游记》	《金箍棒传奇2》	2015年	哈磊	上海炫动传播股份有限公司
	《西游新传2：真心话大冒险》	2015年	刘畅	北京科影国际影视策划有限公司
	《西游记之大圣归来》	2015年	田晓鹏	十月数码动画工坊、高路动画、浙江横店影视等
《女娲补天》	《女娲补天》	1985年	钱运达	上海美术电影制片厂
《封神演义》	《哪吒闹海》	1979年	严定宪、王树忱、徐景达	上海美术电影制片厂
	IP 属性：民间传说			
《劈山救母》	《宝莲灯》	1999年	常光希	上海美术电影制片厂
《白蛇传》	《白蛇：缘起》	2019年	黄家康、赵霁	追光动画、华纳兄弟
	IP 属性：童话			
《神笔马良》	《神笔》	1955年	靳夕、尤磊	上海美术电影制片厂
	《神笔马良》	2014年	钟智行	上海炫动传播股份有限公司
	IP 属性：诗歌散文			
《逍遥游》	《大鱼·海棠》	2016年	梁旋、张春	彼岸天文化有限公司
《桃花源记》	《桃花源记》	2006年	陈明	环球数码
《相思》	《相思》	2016年	彭擎政	中国唱诗班系列动画短片
《元日》	《元日》	2015年	彭擎政	中国唱诗班系列动画短片
《饮湖上初晴后雨》	《饮湖上初晴后雨》	2017年	彭擎政	中国唱诗班系列动画短片
《游子吟》	《游子吟》	2017年	彭擎政	中国唱诗班系列动画短片

二、国产原创 IP 动画电影对中国民族文化的创意策略

（一）主题：扎根民族文化沃土，生发全新内涵

我国传统民族文化内涵丰富、意蕴深厚，国产原创 IP 动画电影对民族文化的创意首先就表现在从民族文化中取材，并从材点生发出新的主题和内涵。本文以表1所列部分电影为例，来分析国产原创 IP 动画电影从传统文化中生发出的主题和内涵。

1.《神笔马良》的"抗争"主题

《神笔马良》是儿童文学作家洪汛涛先生于20世纪50年代创作的童话故事，讲述了

生活贫困而胸怀正义的马良用一支神笔对抗权贵、造福百姓的故事。洪汛涛笔下的少年英雄马良并非神通广大、无所不能的超人式英雄，而是立足生活、游走人间的常人式英雄，马良就是生活在你我周围的普通人，因而更显亲切。为了提升"常人式"英雄的境界，洪汛涛从日常生活的场景入手，着眼于马良的现实命运，将神笔的神性与马良的人性紧密绾结在一起。《神笔马良》问世以后，好评如潮，这也与主人公的这种"常人性"有关。

2014年7月，《神笔马良》以崭新的面貌问世，这种新面貌体现在主题、剧情、人物等多个方面。第一，马良的形象由孤苦伶仃的贫困少年转变为热爱画画、调皮幽默的孩子；第二，故事情节在原先的基础上做了非常大的改动，篡权的大将军强拆马良生活的村庄以开采金矿，于是马良握着手中的神笔与小伙伴们开展了一场保卫村庄、对抗将军的战争；第三，与故事情节相关，电影在主题上更倾向于走迪士尼影片式的个人英雄主义路线，在面对危机或灾难时必然会出现一个孤胆英雄，靠自己的智慧与英勇来拯救众人。《神笔马良》的主题之所以发生较大的改变，一方面是由于原故事中的细节较难引起新世纪的年轻人尤其是儿童的共鸣，另一方面强拆村庄以让步于金矿开采乃是当下的热点话题。从这一角度来看，《神笔马良》的主题显然与现实颇为接近，体现了对当下现实问题的思考。

2.《大圣归来》的"初心"主题

《西游记》作为四大名著之一，可谓家喻户晓。它自诞生之日起，就不断被改编，不断被搬上各种舞台。时至今日，《西游记》作为一个超级IP，仍旧热度不减，依然滋养着各类艺术形式。孙悟空作为《西游记》的核心人物，以其独特的魅力，成为众多电影聚焦的对象。《西游记》原著中的孙悟空直率大胆，爱憎分明；桀骜不驯，才能卓越；心高气傲，倔强暴躁。多重复杂气质使孙悟空这一形象虽然历经千百年，但仍然熠熠生辉，毫不褪色。而唐僧意志坚定，信仰虔诚，面慈心善，则是完美人格的化身。《大圣归来》在孙悟空的形象及个性设定方面做出了创新之举，呈现出了与众不同的孙悟空与唐僧形象。

该片不论在故事叙述方面、主题设定方面还是在形象刻画方面，都进行了大胆的创意建构。在故事叙述层面，《大圣归来》从解救他人和解救自我两条故事线展开。孙悟空被江流儿从五行山下解救以后，因封印没有解除，而成为一只普通的猴子。因此，悟空内心的自卑感、失落感油然而生，自我认同感消失殆尽，直至与江流儿生死离别，才重新意识到自我价值，强烈的自我认同感和爱心使孙悟空的封印也随之消解。在主题设定方面，从故事情节的走向，很容易看出电影的主题在于展现"凤凰涅槃"，重新找到了自己的初心。但是这一主题又不是单一的，电影最后，江流儿是否会醒成为未知数，这种开放式结尾将故事的主题进行了升华。在形象刻画方面，电影对孙悟空形象进行了二次创作。《大圣归来》中的孙悟空一方面继承了"孙悟空本体"的部分特质，诸如追求自由、敢于挑战等，另一方面又增加了崭新的特点，如对江流儿的难以割舍、牵挂不止之心，无疑这样的变化使孙悟空更加人性化。

"不忘初心，方得始终"是现在的热门词汇，它以简短的语句阐述了精辟的道理。尤其在浮躁虚空的快节奏社会中，在人容易被物质、现实所左右的年代里，初心的回归显得尤为重要。《大圣归来》无疑契合了这一主题，只有葆有初心才会最终华丽"归来"。

3. 《白蛇：缘起》的"缘起"主题

《白蛇传》是我国四大民间爱情传说之一。白蛇故事最初仅以口头流传，因而呈现出不同版本，细节方面也有很多相异之处。虽有不同，但白蛇故事的基本要素在南宋已经具备。清代乾隆年间，方成培撰写的戏曲剧本《雷峰塔传奇》构建了如今白蛇传说的情节框架，使故事的主体建构大致完成。清代中期以后，白蛇故事不仅有相关小说，如《雷峰塔传奇》问世，更成为戏剧舞台上常演不衰的剧目。根据版本的不同，《白蛇传》故事在主题、人物设定等方面均有些微的变化。但总体来说，《白蛇传》表现的是超越人妖的爱情、孝感动天的亲情、不离不弃的姐妹情。其中，白娘子更是呈现出善良贤惠、温柔和顺与坚忍顽强、百折不挠的双重个性特质。

2019年1月份上映的《白蛇：缘起》，显然是从这一流传千年的东方经典IP入手的，但是电影在主题方面较以往的"白蛇系列故事"有所创新，主要侧重在"缘起"这一方面。所谓"缘起"，意即"缘分因何而起"。电影探寻的是白素贞义无反顾追寻爱的原因，这一主题本身就蕴含着新颖的思考和无限的创意。而在具体的情节演绎中，也与传统白蛇故事有所不同。在原初的架构中，白素贞对许仙的爱是非常主动，而许仙则处于相对被动的地位，但是在《白蛇：缘起》中情况发生了巨大的变化。男主阿宣一心痴恋白蛇，白蛇以"你是人，我是妖，有些事记得不如忘了好"婉拒，但阿宣却始终不想放弃，想尽办法与白蛇在一起并且丝毫不介意人和妖之间的差距，更是以"人间多的是长了两只脚的恶人，多了条尾巴又怎么了？"来表达自己的钟情不移之心。在现今爱情可以交易、出轨绯闻等甚嚣尘上的年代中，"纯爱"式微，《白蛇：缘起》无疑对这一负面现象发起了挑战，还原爱情最本真的模样，相信每个人都会有如此深切的感受。

不过需要注意的是，与《大圣归来》及《白蛇·缘起》的民族文化创意引发了正面评价不同，《神笔马良》的创意引起了较大的争议。《神笔马良》虽然属于国产原创IP动画电影，但是其受到迪士尼动画元素的影响，最终的成片显得有些不伦不类，更有评论称其为"迪士尼躯壳下的中国动画"。这其实也为动画电影的民族文化创意策略提出了警示：只有在深入领会民族文化内涵的基础上进行创新，才能取得成功。

（二）意境：展现民族文化元素，塑造唯美意境

意境是中国古典美学的一个重要理念，是主观层面的"意"与客观层面的"境"有机融合的艺术境界。长久以来，意境的塑造都是各种艺术形式追求的一个重要方面。但是近现代以来，意境已经渐至于一种消沉的境地，少有问津。就现今的电影总体环境而言，大部分影片逃不出"逐利"的圈子，快餐电影层出不穷，在博人一笑、钱财尽收之后只落下一地鸡毛。不过，也有一些电影能够潜心打磨，着力刻画故事，展现意境。在这方面，很多国产原创IP动画电影做出了自己的努力。

1. 《大鱼海棠》的空灵、纯白之美

《大鱼海棠》完美地呈现出了民族文化的精髓，形态、神韵兼备。古典意境中的细腻精致之美生动地复刻在了电影大银幕上。《大鱼海棠》在故事背景的刻画方面更是得心应手

地运用了"留白"这一手法,最大限度地展示了场景的开阔广漠、深邃奥妙,那种虚实相融的意境美就是在这种神妙中实现了自己的华丽转身。譬如电影对灵婆露面的场景设计如下:云雾蒸腾的宽阔海面上,月明星疏的夜空下,一叶扁舟慢慢驶来,一座充满灵气的古楼缓缓地呈现在人们的面前。一种清新、疏离之感顿时涌现,使观众产生行云流水般的无限遐想。当然这种绮丽的意境在电影中可谓不胜枚举:迷幻梦境的土楼与重重叠叠的梯田,烟波浩渺的云海与壮丽光彩的长日,仙界气象万千与人间波涛汹涌……奇幻瑰丽场景的呈现,让人沉醉其中,不能自拔。《大鱼海棠》对意境美的营造,充分体现出电影编创者的民族文化素养,工匠精神令人动容。

2.《白蛇:缘起》的细腻、精致之美

《白蛇:缘起》一经上映,便引发如潮好评,这除了前文已述的故事之外,还与其唯美的中国风意境相关。该片呈现了一个唯美又恢弘的东方世界,其美轮美奂的中国风画面、精致细腻的场景,都堪称近来动画电影之上乘佳作。大到奇秀壮丽、雾气缭绕的山水场景,小到缓缓行驶的小舟、锦簇的花团;大到神秘的宝青坊,小到五行八卦等玄学符号,一帧一格都将意境美的瑰丽发挥到极致。

3.《桃花源记》的精巧、秀丽之美

《桃花源记》虽然片子不长,但是在民族文化元素的应用、意境的塑造方面丝毫不比《大鱼海棠》《白蛇:缘起》逊色。电影运用了多种民族文化元素:水墨画似的画面呈现、脸谱造型艺术的引用、类似皮影戏的动作设计、剪纸风格的场景等。在电影中,无论是远山黛水,还是轻舟跃鱼,或者是繁花似锦、清溪流水,都精巧、秀丽,令人震撼。

4. 中国唱诗班系列电影的清新、雅致之美

电影《相思》展现的是落寞凄清的爱情故事,而制作团队更是着力设计了清淡的背景,以更好地展现故事。电影选取了红豆簪子、油纸、青瓦白墙等具有浓郁江南特色的元素,向人娓娓讲述这段动人的爱情故事,清新朴素的画风将观众一下子带入了江南的烟雨中。电影在场景刻画方面处处展现出"国风",阴雨绵绵的街道、缥缈的夕阳余光、翩翩起舞的蝴蝶、摇曳的烛光、聒噪的鸟鸣、热闹的婚礼、无助的泪水、痛苦的回忆,以及满屏溢出的相思,无时无刻不传递出一种雅致的心哀之美。《饮湖上初晴后雨》更是承袭了中国唱诗班系列动画电影的一贯风格。团扇、隐隐秋月、缓缓游船、灯笼、缓缓水流、唯美水灯、皎洁白月、飘逸襦带、点点滴滴呈现出清淡之美。

(三)提升"缀段"叙事方式,演绎动人曲折故事

虽然我国的民族文化内涵丰富、意蕴深厚,但是艺术作品在叙事方式方面,一直比较单一。杨义指出,一篇叙事作品的结构,以多样的形式组织着叙事作品的诸多单元,往往蕴藉着作品当中最大的隐义[①]。就中国传统叙事文学而言,"缀段性"手法是其中非常突出的特色。浦安迪在《中国叙事学》一书中探讨这种手法时认为,长久以来,西方诸学者认

① 杨义:《中国叙事学》,人民出版社 1997 年版,第 39 页。

为中国明清时代长篇章回小说的致命弱点在于其结构中的"缀段性"。这种缺乏连贯关系的直线式叙事,缺乏圆融之态,不甚可取。浦安迪对此进行了追本溯源、层层分析的探究,并发现因为人类经验的片段是叙事作品最主要处理的,因此"缀段性"在一定程度上又是必须的[①]。胡士莹认为,缀段式以主要正面人物的故事为主线,将一系列相对独立的故事像串珠一样串起来形成有机的整体[②]。缀段式有两个显著的特征:叙述事件呈现独立性,叙事中心以情节为主;叙事时间呈现为"插曲式",在时间线索上采用多线叙事,比如《西游记》《水浒传》《包龙图判百家公案》等均采用了"缀段式"。虽然在某些叙事作品中,也不乏一些巧妙的构思以及跌宕的情节,比如清代吴沃尧所著的《九命奇冤》就采取了第三人称限知视角以及倒装的叙事手法,但是大部分公案小说是由"说话"发展而来的,说话艺人水准有限,很少采用复杂的表现手法。总而言之,对"缀段性"进行提升、升华,是进行艺术创作时需要格外注意的地方。不过,值得欣慰的是,国产原创 IP 动画电影在这一方面,已经做出了有益的探索。

1. 《大圣归来》的叙事结构

《大圣归来》在叙事结构方面既有对民族叙事文学叙事方式的继承,也有自己的创新之处,主要体现在两个方面:

第一,线性叙事的运用。线性叙事模式是动画电影在叙事方面经常采取的方式,这种方式包含两条脉络:一条为主要情节脉络,用以架构整个故事;一条为次要情节脉络,用以衍生次要情节支脉。在线性叙事过程中,情节走向非常明确清晰,自始至终都遵循着逐渐递变的次序结构。这种模式有效避免了多重线索叙事引起的情节混乱、主题不明的弊端。这种层次清晰的单线叙事模式是《大圣归来》的主要叙事模式。

第二,借好莱坞类型叙事完成人性表达。除单线叙事模式之外,《大圣归来》还借鉴了好莱坞"成年礼"的模式来填充影片的框架。在这种模式下,主角最初因为心智不成熟或性格缺陷常常陷入挫败或灾难之中。在历经多次考验之后,其完成自我境界的升华,呈现自我性格的成长。角色的内心矛盾及其对矛盾的克服常常构成了情节发展的动力。在《大圣归来》中,故事情节推进的动因是孙悟空的自我失信、内心失落、曾经大闹天宫、不可一世、称霸四方的齐天大圣现在却法力尽失,沦为常人。只有江流儿依然崇敬他,并且从未对其失去信心。孙悟空最后的自我回归是源自江流儿不曾动摇的信任。从最初孙悟空对江流儿的漠然冷淡到生发关爱之心再到主动守护,循序渐进,层层推进。大圣与江流儿之间的对手戏也是影片的最大亮点所在。

但是,《大圣归来》的叙事并非无懈可击。影片中的叙事视点发生了几次变化,以至于显得有些混乱。在故事的开端是与影片无关的旁观者——说书人讲述大闹天宫故事这一视点,引出人物江流儿与其师傅;直到大圣出场之前,故事的视点都来自江流儿;其后,故事的视点在江流儿与大圣之间来回切换,更像一部双主角故事。铺垫过多,便在某种程度

① (美)浦安迪:《中国叙事学》,北京大学出版社 1996 年版,第 56—58 页。
② 胡士莹:《话本小说概论》,中华书局 1980 年版,第 689 页。

上弱化了大圣的主角位置。

2.《大鱼海棠》的叙事结构

第一,线性叙事结构。总体而言,《大鱼海棠》的叙事较为驳杂,主要包括三个方面:全知视角叙事、第一人称叙事、他者叙事。这三种线性叙事结构有机地融合于《大鱼海棠》中。电影开端即采用了第一人称的主观线性叙事,浑厚的画外音与女主角椿在一种宏阔的氛围中徐徐展开叙事。线性叙事结构贯穿于人类的起源到椿的成人礼。而随着海天之门以及海陆之门的开启,上天与人间的交互已经模糊,究竟天空是另一片大海,还是大海是另一片天空。这种模糊的状态将观影者引入电影的"异想天开"的世界,至此电影也启动了他者叙事的多重视角叙事结构。最后,电影采用全知视角的叙事结构刻画了椿的人间成人洗礼、椿的被解救、鲲的受难。《大鱼海棠》的立足点便在于在超宏大情境中刻画细腻的感受,这种复杂性需要采用复杂的叙事结构才能完成。

第二,逻辑叙事结构。《大鱼海棠》的主要叙事结构为线性叙事,线性叙事结构在电影故事情节的展开方面起到了黏合剂作用。但是在线性叙事结构中出现的非线性叙事结构,则在影片的构建过程中起到了逻辑支撑或逻辑补充的作用。如鲲遗留的海豚埙,在鲲的手中,在椿的手中,在鼠婆的手中,作用各不相同。这只能够呈现不同作用的海豚埙,既在塑造人物形象时发挥功用,又为整部电影的逻辑叙事提供了支撑,提供了高于实际意义的符号象征。

第三,矛盾叙事结构。从电影艺术的进阶叙事结构讲起,任何叙事逻辑都需要有相关的叙事伦理进行依托,叙事伦理能够在电影的故事性与艺术性之间实现一种完美的平衡。这样可以有效避免电影陷入失衡之中。从《大鱼海棠》的整体叙事结构来看,创作者并不仅仅局限于一个故事,还隐藏着很多暗线,并且这些暗线也存留着可以发掘的内核。《大鱼海棠》建构了一个复杂如织的平行世界,并在这个平行世界的推演下,逐渐阐释影片的内涵,具体到叙事结构,女主角椿主观视角下的神界叙事,与椿的神仙世界错综交杂的鲲的人界,接近神界的灵界。这些矛盾叙事,为影片搭建了多线性、非线性、陌生性等叙事架构。

虽然,《大鱼海棠》包含了多种叙事手法,但是在叙事手法的运用方面,仍然不算成功。有评论犀利地指出,纵然《大鱼海棠》在画面、意境方面颇多惊喜之处,但叙事是其最薄弱的一环,如电影对画外音的使用。在电影中,画外音经常是第一人称视点的外在形式。当画面出现一个人物时,叙述者用画外音说"我"。叙述者这时想把声音上的"我"和画面上的"我"等同起来。但是叙述者的这个愿望并不一定能达到,因为电影和小说媒介形式的不同,银幕上出现的"我"其实永远是作为他者出现的。这个时候接受者面临的情况是,声音上是第一人称的"我",但是形象上则是银幕上的"她"。所以用画外音强调的第一人称事实上并没有让接受者认同"我"的叙述,反而可能产生间离效果。

结 语

正如上文所提到的那样,国产原创 IP 动画电影在对民族文化进行创意创作时,有些

获得了正面积极的评价,成功之处在于电影对"民族文化IP"进行了深入挖掘,独辟蹊径,找了与人内心相同的契合点;但是不可否认,一些电影的表现仍然不如人意,不足之处在于仅以"民族文化IP"作噱头,内在却已偏离了民族文化的内核。国产原创IP动画电影的不同结果也对动画电影的进一步发展提供了经验教训:只有深入民族文化的精髓,对IP元素进行正向改编,融入时代性的思考,才能创造出艺术价值与商业价值双高的动画电影。

游戏改编电影之成败论

石 蓓*

摘　要：本文统计了20世纪80年代以来游戏改编的53部电影，运用数理分析方法，对这些影片多角度进行归纳、对比和分析，主要以票房和口碑为衡量因素，总结了游戏改编相对比较成功的影片的共同特征，以及口碑和票房均不成功的游戏改编电影的共同问题所在。

关键词：游戏类型；改编电影；电影票房

20世纪八九十年代属于游戏改编电影的初始摸索阶段；到21世纪的前十年，大量游戏被改编成电影，初步形成了好莱坞类型电影的风格，但成功率较低，舆论普遍对这一类改编的影片没有信心，这一状况一直持续到2015年左右；然而近三年以来，11部游戏改编的影片中有9部均获得了较高的票房和口碑，例如《愤怒的小鸟》《无敌破坏王》《头号玩家》和《大侦探皮卡丘》等影片，业内对游戏改编电影信心倍增。21世纪以来，不少学者专家展开了对游戏改编电影的探讨，其中不乏对游戏改编电影的历史进行梳理或对其文本进行分析[①]、宏观上分析游戏改编电影的美学特征[②]、以某一部或几部较为成功的游戏改编电影为例探讨游戏和电影的区别与特征[③]等。时至今日，游戏改编的电影数量已经达到50部以上，以此作为样本对其进行统计分析，量化的结果必定能反映出游戏改编较为成功的影片的共同特征以及失败影片的共同问题所在。因此，本文整理了20世纪80年代至今游戏改编的53部影片，多角度进行量化的对比分析，得到了较为具体的结论。

一、不同类型游戏改编电影的统计分析

从游戏内容上分，各个地区有不同的划分标准，其中欧美主流划分如下：角色扮演游戏 RPG（Role Playing Game）、冒险游戏 AVG（Adventure Game）、动作游戏 ACT（Action Game）、第一人称射击游戏 FPS（First Person Shooting）、格斗游戏 FTG（Fighting

* 石蓓（1981— ），博士，浙江传媒学院电视艺术学院副教授，专业方向：影视声音。
① 曹渊杰：《电影与电子游戏的融合》，上海交通大学硕士学位论文，2008年；颜晴：《从游戏到电影的改编策略研究》，浙江大学硕士学位论文，2018年；韩汉：《视频游戏改编电影研究》，山东艺术学院硕士学位论文，2018年。
② 陈旭光、李黎明：《从〈头号玩家〉看影游深度融合的电影实践及其审美趋势》，《中国文艺评论》2018年第7期。
③ 乔治彦诚：《跨媒介视域下游戏电影魔兽的改编研究》，湖南工业大学硕士学位论文，2008年。

Game)、即时战略游戏 RTS(Real-Time Strategy)、赛车游戏 RAC(Race Game)、模拟战略游戏 SLG(Simulation Game)、养成游戏 EDU(Education)、体育游戏 SPT(Sport)、解谜益智游戏 PUZ(Puzzle)和桌面游戏 TAB(Table)等。按照上述游戏分类,将本文探讨的 20 世纪 80 年代以来改编的 53 部电影进行分类,则主要分为角色扮演、冒险、动作、射击、格斗、赛车、模拟战略和解谜益智这 8 种游戏类型。其中冒险类型衍生出的恐怖类单独列出;有些游戏类型互相包含,例如动作游戏有时包含了格斗和射击,有些动作游戏同属于冒险游戏,文中则将典型的射击和格斗(竞赛性质)类别单独列出,动作冒险则归为冒险类。

由于游戏迷、普通观众和电影评论家对同一部电影的评价并不一致,很难从中找到一种衡量影片是否成功的客观标准,因此本文主要以电影的制作成本和票房来衡量影片是否成功,并辅以烂番茄、豆瓣等专业网站对电影的评价,将 53 部游戏改编的电影数据列入表 1 至表 7,对其展开分析。表中制片成本和全球票房(亿美元)数据通过搜集百度、豆瓣和烂番茄等网络数据分析后得到,保留两位小数,稍有误差。由于我国目前为止,仅有《赛尔号》之类仅针对儿童的游戏改编动画电影,故该类型不在本次统计范围内。

根据表 1 至表 7 统计,自 1982 年第一部游戏改编电影《标签:暗杀游戏》以来,游戏改编电影最多的类型为恐怖类 10 部,其次是角色扮演类 8 部,冒险类和格斗类各 7 部,动作类和解谜益智类各 6 部,射击类 4 部,模拟战略类 3 部,赛车类 1 部,以及没有视频游戏原型的电影《头号玩家》。根据业内统计,票房为成本的 2—3 倍以上,影片才能够盈利。将 53 部电影中票房为成本 3 倍左右的影片归为成功影片,票房为成本 2 倍左右的影片归为较为成功影片,票房低于成本的影片归为失败影片。同时,结合游戏迷、影迷和电影评论者对影片的评论,有些影片虽然票房没有达到成本的 2—3 倍,但是口碑较好,并且票房达到 1 亿左右,这些影片也归为较为成功影片。对表中列出的 9 种游戏改编电影进行分析,结果如下:

恐怖类 10 部改编影片的成功率较高,其中 5 部影片的票房均高于成本 3 倍以上,并且获得了较好的口碑;2 部影片票房在成本的 2—3 倍之间,业界口碑较高。冒险类 7 部改编影片的成功率比恐怖类低,但在总体游戏改编电影类型中的成功率也比较高,其中 2 部影片获得了 2—3 倍于成本的票房,2 部影片票房在亿元以上,1 部影片虽然票房不到成本 2 倍,但票房高达 3.36 亿美元。角色扮演类 8 部影片中有 3 部影片票房达到成本 2—3 倍,但同时也有 3 部影片票房低于成本,另外 2 部票房具体数字不详,但是通过各种途径检索到票房和口碑均较低。格斗类 7 部影片仅 2 部影片票房达到成本 3 倍以上,4 部影片票房均低于成本,另 1 部影片票房略高于成本,口碑较差。动作类 6 部影片仅 1 部影片票房达到成本 3 倍以上,还有 1 部影片票房达到成本 2 倍以上,2 部影片票房低于成本,另 2 部影片虽然具体数据不详,但通过网络检索途径可知其口碑和票房均较低。解谜益智类 6 部影片中,1982 年的《标签:暗杀游戏》和 1985 年《线索》由于年代久远故票房数据不详,其他 4 部均获得了 2—3 倍于成本的票房。射击类 4 部影片,只有 1 部影片票房达到

成本2倍以上,2部影片票房低于成本,还有1部虽然票房具体数字不详,但是通过各种网络检索其口碑和票房均较低。模拟战略类3部影片,2部影片票房低于成本,1部影片虽然票房具体数字不详,但通过各种网络检索其口碑和票房均较低。赛车类仅有的1部改编电影获得了非常高的票房,达成本的6倍以上。此外,2018年在国内风靡的《头号玩家》,票房高于成本3倍以上,该电影并非以某一部具体的游戏改编而成,而是拼贴了很多游戏元素。

综上,单从游戏改编电影的类型来分析,休闲益智类游戏改编电影的成功率为100%,恐怖类的成功率达70%,冒险类成功率30%—70%,角色扮演类37%,动作、射击和模拟战略类成功率均较低,赛车类仅有1部影片不足以说明成败。

表1 恐怖类游戏改编电影数据统计

电 影 片 名	上 映 时 间	成本(亿美元)	票房(亿美元)
生化危机	2002	0.33	1.02
生化危机2:启示录	2004	0.45	1.29
鬼屋魅影	2005	0.20	0.18
死亡之屋2	2005	不详	不详
寂静岭	2006	0.5	0.98
生化危机3:灭绝	2007	0.45	1.47
生化危机4:战神再生	2010	0.60	2.96
生化危机5:惩罚	2012	0.65	2.10
寂静岭2	2012	0.20	0.52
生化危机6:终章	2017	0.40	2.65

表2 冒险类游戏改编电影数据统计

电 影 片 名	上 映 时 间	成本(亿美元)	票房(亿美元)
超级马里奥兄弟	1993	0.48	0.20
古墓丽影	2001	0.80	2.74
古墓丽影:生命之匙	2003	0.90	1.56
如龙	2007	0.20	—
波斯王子时之刃	2010	2.00	3.36
刺客信条	2016	1.25	2.35
古墓丽影:源起之战	2018	0.94	2.71

表3　角色扮演类游戏改编电影数据统计

电　影　片　名	上映时间	成本（亿美元）	票房（亿美元）
超梦的逆袭	1998	0.03	1.60
龙与地下城	2000	0.45	0.33
最终幻想：灵魂深处	2001	1.37	0.80
地牢围攻	2007	0.60	0.13
地牢围攻2	2011	—	—
地牢围攻3	2014	—	—
魔兽	2016	1.60	4.32
大侦探皮卡丘	2019	1.50	4.33

表4　格斗类游戏改编电影数据统计

电　影　片　名	上映时间	成本（亿美元）	票房（亿美元）
街头霸王	1994	0.33	1.05
双截龙	1994	0.08	0.02
格斗之王/魔宫帝国	1995	0.20	0.70
格斗之王2	1997	0.30	0.51
生死格斗	2006	0.21	0.08
街头霸王：春丽传	2009	0.50	0.13
铁拳	2010	0.35	<0.1

表5　动作类游戏改编电影数据统计

电　影　片　名	上映时间	成本（亿美元）	票房（亿美元）
吸血莱恩	2005	0.2	0.04
终极刺客：代号47	2007	0.24	0.35
吸血莱恩2	2007	—	—
吸血莱恩3	2011	—	—
杀手：代号47	2014	0.35	0.82
狂暴巨兽	2018	1.2	4.21
吸血莱恩	2005	0.2	0.04

表6　益智解谜类游戏改编电影数据统计

电影片名	上映时间	成本（亿美元）	票房（亿美元）
标签：暗杀游戏	1982	—	—
线索	1985	—	—

续 表

电影片名	上映时间	成本(亿美元)	票房(亿美元)
无敌破坏王	2012	1.60	4.71
像素大战	2015	0.88	2.32
愤怒的小鸟	2016	0.73	3.50
无敌破坏王2	2018	1.65	5.28

表7 模拟战略、射击、赛车等游戏改编电影数据统计

类 型	电 影 片 名	上映时间	成本(亿美元)	票房(亿美元)
射击类	死亡之屋	2003	不详	0.10
	毁灭战士	2005	0.60	0.56
	孤岛惊魂	2008	0.30	—
	马克思佩恩	2008	0.35	0.85
模拟战略类	铁翼司令/银河飞将	1999	0.30	0.11
	红色派系:起源	2011	—	—
	银河守卫队/瑞奇与叮当	2016	0.20	0.12
赛车类	极品飞车	2014	0.66	4.00
游戏拼贴	头号玩家	2018	1.5	5.00

二、改编较为成功的影片分析

较为大型的游戏,不论何种类型,一般通关都长达10小时。一部电影只有2小时左右,游戏改编成电影必然要对情节、人物进行删减或重构。所以,大多数改编电影不可能完全忠实于游戏。53部改编影片中有13部票房高于成本3倍以上,9部影片票房达成本2倍以上,成功率达24%—41%。下文将分别对不同类型改编较为成功的影片展开分析。

恐怖类游戏《生化危机》有着庞大的故事背景,具有科幻、冒险和恐怖元素的戏剧化完整情节。自2002年第一部《生化危机》电影到2017年最后一部《生化危机:终章》,该系列影片保留了原游戏的名称和丧尸的情节,具体的故事情节则做了较大改动。该系列影片已经呈现好莱坞类型片的风格,非游戏玩家完全能够看懂情节。尽管也有不少游戏玩家不满于电影情节的改编,但最终票房仍然很高。《寂静岭》游戏有着完整的故事情节,包含深刻的人文内涵,并构建了宗教、道德、哲学、三个世界等观念。2006年和2012年两部改编电影《寂静岭》忠实地还原了游戏中的人物和场景,并将游戏的内涵表现出来,获得了游戏玩家的认可,票房达成本的2倍以上。

冒险类游戏《古墓丽影》本身有着完整的故事情节,主人公的冒险过程和打斗动作非

常吸引玩家。2001年和2018年两部《古墓丽影》影片在角色和场景上均忠于游戏，故事情节则做了较大改动，走上了好莱坞类型电影之路，非游戏玩家完全能够看懂情节，虽然游戏迷和普通观众等对其褒贬不一，但仍获得了高票房。2003年第二部《古墓丽影》票房不到成本的2倍，主要原因是故事情节与第1部类似，没有新意，而游戏中的精髓——古墓中的探险打斗情节在电影中却被浓缩到最后二三十分钟，游戏迷和普通观众均不能被其吸引。2010年上映的《波斯王子时之刃》，其同名游戏有着宏大的故事背景和完整的、充满异域风格的情节。影片比较忠实地还原了游戏的人物和场景，制作成本相当高，上映时获得了较高的口碑，也获得了较高的票房。

1998年上映的影片《超梦的逆袭》和2019年上映的影片《大侦探皮卡丘》均来源于角色扮演类游戏《精灵宝可梦》。该游戏并没有复杂的故事情节，其特点在于呈现游戏中的各种精灵。《超梦》是在电视剧集动画片《精灵宝可梦》的基础上改编而来，建构了故事情节，保留了游戏中的各种精灵形象；《大侦探皮卡丘》直接改编自同名游戏，故事情节同样做了较大的改动，保留了游戏中的各种精灵形象。这两部影片均受到了普通观众和游戏迷的一致好评。《魔兽》游戏原本具有史诗般的故事背景，故事情节也相当复杂，2016年上映的同名电影则在角色形象、场景方面尽量地忠于游戏，故事情节则进行了较大的重组和删减。影片的口碑并不高，尤其受到很多游戏迷的批判，但由于该游戏受众非常广泛，相当一部分游戏迷出于情怀支撑了影片的票房。

格斗类游戏《街头霸王》系列、《双截龙》和《格斗之王》系列以竞赛/竞争类的格斗为主，没有复杂的故事背景和情节。此类游戏改编电影需要完全重构剧情，同时要将游戏中格斗的场面和动作的特色呈现出来，改编难度较高。1994年改编的影片《街头霸王》上映时口碑并不好，影片的剪辑比较混乱，场景大多为室内搭景，看起来并不真实，但主要人物的特色还原的比较好，最终获得了较高的票房。1995年改编的影片《格斗之王》上映时的口碑一般，重构的故事情节并不被游戏玩家认可，好在格斗的场景和动作还原的还比较真实，最终获得了较好的票房。

动作类游戏改编的影片《吸血莱恩》系列、《杀手：代号47》系列和《狂暴巨兽》，仅有2018年的《狂暴巨兽》获得了高票房。该影片根据游戏《猩猩拆楼》改编，实际上完全重构了故事和背景，结合了科幻和动作类型，具有好莱坞类型片的风格。很多人认为该片的太空情节借鉴了《异星崛起》、投弹结局怪兽场景借鉴了《复仇者联盟》，巨兽扰乱人类情节借鉴了《侏罗纪公园》、猩猩爬上大厦借鉴了《金刚》，或许正是这些典型的好莱坞类型电影风格使得该影片获得了高票房。《杀手》系列第二部影片票房高于成本两倍以上，但在2015年以来低于亿元票房的影片实在不能称为成功的影片。

益智解谜类游戏改编的影片，除了1982年《标签：暗杀游戏》和1985年《线索》两部最早将游戏改编的电影具体票房数据不详之外，近几年休闲益智类游戏改编的电影全部获得了票房上的成功。2012年由游戏《快手阿修》改编的影片《无敌破坏王》获得了票房和口碑双赢。《快手阿修》原本没有复杂的故事情节，属于较为简单的、机械重复动作的小游戏。电影保留了游戏中的所有角色的形象和动作特点，重构出了完整、有趣的故事情

节,带领观众去了解破坏王的内心世界,并且串联了游戏《英雄使命》《甜蜜冲刺》和《中央车站》中的人物和场景,使得原本不断重复同一动作、符号化的游戏人物变成了有情感、有思想、幽默风趣、活生生的形象。2018年第二部《无敌破坏王》紧接着第一部的剧情,继续脑洞大开地将经典的游戏人物代入了互联网的世界,同样获得了高票房。2016年改编的影片《愤怒的小鸟》完全采用了游戏中的角色和形象,将一个原本没有任何故事情节、动作机械重复的小游戏变成了一个有着丰富有趣的生活、有性格、有思想并且有充分的理由攻打绿猪的愤怒小鸟的故事。影片一上映就获得了口碑和票房的双赢。2015年,主要根据游戏《小蜜蜂》《吃豆人》《大金刚》《大蜈蚣》和《俄罗斯方块》等改编的影片《像素大战》也获得了较高的票房。这几部游戏都没有完整的故事情节,同属于机械重复动作、较为简单的益智类小游戏。影片重构了一个与游戏无关的情节,地球人遭遇了外星人的攻击,外星人的角色和攻击方式则完全忠于上述几种游戏,将地球战场变成了真实的游戏战场。影片上映时口碑和票房表现一般,主要在于重构的故事情节过于简单,影片大部分情节都是实景打游戏,不如其它几部影片让人脑洞大开。

射击类游戏改编的影片大多不成功,仅有2008年的《马克思佩恩》票房达到成本2倍以上,但游戏玩家和普通观众对其评价并不高。该游戏的亮点是人物的动作、激烈的枪战场景。影片在人物造型和置景、故事情节方面都比较忠实于游戏,但在人物动作和枪战场景方面并不能吸引人。一方面游戏玩家感觉没有游戏中的炫酷和激烈,另一方面普通观众感觉没有新鲜感,这是导致该片票房没有过亿的主要原因。模拟战略类游戏改编电影没有一部成功,此处不再做分析。赛车类游戏仅有一部2014年改编的影片《极品飞车》,票房达到成本6倍。该片改编的故事情节比较老套,上映时口碑并不是很好,但是片中大量惊险、炫酷的赛车场景比较真实地还原了游戏的精髓,影片最终获得了高票房。2018年上映的影片《头号玩家》获得了口碑和票房的双赢。影片根据恩斯特·克莱恩同名小说改编,在主人公游戏的过程中借鉴了上百种经典游戏的角色、造型或场景,使得游戏迷和普通观众均对其惊叹不已。

综上,游戏改编电影获得高票房有如下规律:第一,不论哪一种类型的游戏,如果本身具备庞大的故事背景和完整的情节,并饱含深刻的人文、宗教等观念,则改编电影相对比较容易获得高票房,例如《古墓丽影》系列、《生化危机》系列、《寂静岭》系列、《波斯王子时之刃》和《魔兽》。第二,对于格斗、动作类本身没有复杂故事情节的游戏,改编的难度较大,一方面需要重构有魅力的故事情节,另一方面必须将游戏中的精髓诸如人物的造型、炫酷的动作、格斗的宏大场景等比较忠实地还原出来,如此才能获得高票房,如《街头霸王》《格斗之王》和《狂暴巨兽》。第三,休闲益智类的游戏改编成电影比较容易获得高票房。这一类影片在完全没有游戏剧情可借鉴的情况下,脑洞大开,构建出奇特的情节,同时保留了原游戏的角色形象和动作,如影片《无敌破坏王》系列、《愤怒的小鸟》和《像素大战》。第四,将游戏改编为动画电影或者带有动画元素的电影,票房大多比较成功。动画电影共有6部,即《超梦的逆袭》《最终幻想:灵魂深处》《银河守卫队》《愤怒的小鸟》以及两部《无敌破坏王》。除了《银河守卫队》,其他几部影片均获得了票房和口碑双丰收。《最

终幻想》虽然票房低,但其精良的制作和对游戏精髓的高度还原获得了游戏玩家的一致好评,只因剧情饱含东方玄学风格,过于复杂深奥,导致普通观众难以理解。同样高票房的影片《像素大战》《头号玩家》和《大侦探皮卡丘》则融入了大量的动画角色或场景。第五,不单纯改编于某一部视频游戏,而是融合多种游戏的角色或场景,比较容易获得高票房,例如影片《头号玩家》。2015 年《像素大战》也并非某一部具体的游戏改编,而是融合了多部休闲益智类游戏的角色和场景。2012 年和 2018 年的《无敌破坏王》系列,虽然主要依据《快手阿修》游戏改编而成,但也融合了 4 部游戏的角色和场景。第六,近三年上映的影片票房大多比较成功,共有 10 部:2016 年《魔兽》《刺客信条》《愤怒的小鸟》和《银河守卫队》,2017 年《生化危机 6》,2018 年《古墓丽影 3》《狂暴巨兽》《无敌破坏王 2》和《头号玩家》,2019 年《大侦探皮卡丘》。除了《银河守卫队》和《刺客信条》之外,其它 8 部影片全部获得了较高票房。

三、改编失败的影片分析

53 部改编影片中有 22 部票房低于成本,或者口碑、票房双低,约占总改编电影的 41.5%。其中,模拟类 3 部电影全军覆没,射击类 4 部中 3 部失败,动作类 6 部中有 4 部失败,格斗类 7 部中失败了 4 部,角色扮演类 8 部中失败了 5 部,恐怖类 10 部中失败了 2 部,冒险类 7 部中失败了 1 部。下文针对每一种类型的游戏改编失败电影展开分析。

模拟战场类改编的电影《铁翼司令》讲述外星人入侵地球,在太空展开激烈的星际战斗的故事。该片遭遇了 1999 年同期上映的太空题材影片《星球大战:幽灵的威胁》,《铁翼司令》不论是故事情节还是战斗的场面、视觉效果都输给了《星战》,导致口碑和票房双低。《红色派系》游戏就有着较为完整的科幻故事背景,2011 年改编成电影《红色派系:起源》沿用了游戏的故事背景和人设,但由于改编的故事情节不能吸引人,加上科幻的大场面制作不佳,所以口碑较差。《瑞奇与叮当》游戏背景也是太空,但改编的动画影片情节过于单调、简单,几乎只有打斗,口碑和票房同样双低。

射击类游戏改编的影片《死亡之屋》,2003 年改编时完全没有遵从原本比较完整的故事情节,只是在打斗时加入了游戏的画面,导致其口碑非常差,票房也很低。游戏《毁灭战士》有着比较完整的故事背景,2005 年改编的同名电影却完全抛弃了这一背景;游戏中上古神器所封印的地狱怪兽在电影中变成了 DNA 变异的怪物,将影片演变成同时期已经被多次搬上银幕的僵尸片;游戏的大量第一人称经典的射击场景仅在影片最后几分钟得以体现。正是因为影片的故事情节脱离了游戏,而且丧尸的情节在那一时期已经完全不能带给普通观众新鲜感;再者游戏的射击场景没有很好地在影片中还原,导致游戏玩家的不满,所以影片的口碑和票房均表现一般,票房低于成本。游戏《孤岛惊魂》没有宏大的故事背景,每一部几乎都是打怪兽。2008 年改编的同名电影构建的剧情不够吸引人,尤其是游戏玩家认为该影片的打斗场面制作低廉,完全没有还原游戏中打斗的精髓。影片票房具体数字不详,但各方对其评分均较低。

动作类游戏改编影片《吸血莱恩》成本为 2 000 万美元,票房却低至 400 万美元。该系列的第二、第三部虽然具体票房不详,但口碑与第一部一样很差。游戏玩家和观众的低口碑主要集中在影片故事情节的混乱和平淡、演员表演假、吸血鬼游戏的打斗精髓在影片中完全没有体现出来。2007 年改编的影片《终极刺客:代号 47》低口碑的主要原因集中在主要人物的形象与游戏不符、完全没有把游戏中的精髓——血腥激烈的打斗表现出来以及剧情不吸引人。

格斗类游戏《双截龙》的精彩之处在于李小龙式的中国功夫和精彩的格斗,然而 1994 年改编的同名电影变成了以夺宝主题为重点,剧情老套,没有把游戏的精彩格斗表现出来,票房惨败。2006 年根据同名游戏改编的影片《生死格斗》成本 2 100 万美元,票房 800 万美元,失败的主要原因是影片完全忠于了游戏的角色和场景,看起来就像是一个游戏,缺少了电影该有的情节、悬念、紧张、惊悚、哲理和人生思考。2009 年第二次根据《街头霸王》游戏改编的影片《街头霸王春丽传》票房只有成本的四分之一,影评人和游戏玩家的不满主要集中在剧情很糟、女主角春丽的武功太差太假,完全没有把游戏中的激烈格斗场面还原出来。2010 年根据同名游戏改编的电影《铁拳》成本 3 500 万美元,票房低于 1 000 万美元。失败的主要原因在于主要人物的形象和特征与游戏相差甚远,并且游戏中精彩的打斗场景完全没有在影片中体现出来。1997 年根据同名游戏改编的系列电影《格斗之王 2》票房远不如第一部,主要原因是片中增加了格斗的场景,看起来更像是游戏,缺少了剧情的铺垫,故事情节非常薄弱。

角色扮演类游戏《龙与地下城》有大量主要人物的魔法展示,有怪兽、骷髅兵、矮子等众多的小角色和英勇奋战形象以及牧师、魔法师的人物设定。然而,2000 年改编的同名电影对上述特征的还原度都不高,加上剧情薄弱,特效和大场景的制作低廉,导致了影片的失败。影片《最终幻想》是少有的在业内引起轰动的影片,观影者都为影片极为精良的 CG 制作、极美的视觉效果赞叹不已,游戏玩家非常肯定这部动画影片对游戏的高度还原。然而,影片太忠于游戏中过于深奥、复杂、玄秘的东方哲理,导致普通观众看不懂剧情。《地牢围攻》系列 3 部改编电影均由德国导演乌维鲍尔指导,主要问题均在于故事情节薄弱、不合理,人物造型和场景等制作廉价,打斗等不忠于游戏、风格怪异等。

1993 年冒险类游戏改编的电影《超级马里奥兄弟》票房不佳。影片除了保留马里奥兄弟的形象之外,剧情与游戏完全没有关系,转为科幻题材,被观众认为剧情较为荒诞,不能吸引人。

恐怖类游戏改编的电影《鬼屋魅影》和《死亡之屋 2》的共同特征是剧情薄弱、不合理,特效、化妆等制作低廉,丧尸、恐怖场景等没有新意。

益智类游戏改编电影除了 1982 年《标签:暗杀游戏》和 1985 年《线索》之外全部获得了较高票房。实际上这两部游戏和影片均带有恐怖、动作的特征,只是因为当时尚属于 dos 系统开发的非常简易的游戏,故将其归为益智类游戏。这是最早的游戏改编电影,票房已经无法查询,但在当年没有任何经验可循的情况下即使拍摄失败也属正常。

综上,模拟战场、格斗、射击和动作类游戏改编的影片失败率较高。这几种类型最容

易出现的问题就是故事情节薄弱、不合理、过于简单,其次就是没有将游戏中战争或格斗的大场景、人物的动作特征、炫酷的格斗或射击动作精髓还原出来。角色扮演类游戏改编电影的成功率也不高,问题主要集中在没有将游戏中众多的角色或场景还原出来、制作低廉、剧情深奥难懂。恐怖类和冒险类游戏改编的影片失败率较低,失败影片的主要问题也集中在剧情薄弱、怪异,制作低廉、没有新意等方面。

结合文章对成功影片和失败影片正反两方面的分析和归纳,最终说明游戏改编成电影成功的首要因素是"故事情节"。故事情节在合情合理的基础上要么让人脑洞大开,要么有异域风情,要么完全虚构一个未知世界,有着宏大的故事背景和众多的人物关系,同时还要饱含深刻的人文思想和哲学内涵。这也是多年来冒险类、恐怖类游戏改编电影容易成功,而格斗、动作、射击等本身缺乏情节的游戏改编电影容易失败的主要原因。其次,电影必须忠实地还原游戏中主要人物的形象、动作和性格特征,还原游戏中的大场景如战争、格斗等,对于格斗、动作、射击、战争、角色扮演类游戏改编的影片这一点尤为重要。再者,将休闲益智的小游戏改编成脑洞大开、合家欢的动画电影,并且融入多个游戏中的经典人物和场景,通常都能获得成功。此外,近三年以来,游戏改编电影的数量和成功率非常高,说明业界逐渐摸索出了成功的经验。未来几年,游戏与电影的融合仍将是一个热门的研究和实践领域。

电影女演员的职业困境与身份焦虑
——以"孤岛"时期女演员伴舞现象为例

年　悦[*]

摘　要：1937年秋上海电影业陷入停顿后，电影女演员面临失业困境，她们为生活所迫纷纷另谋出路，其中相当一部分女演员改行做舞女伴舞。分析上海"孤岛"时期电影女演员伴舞现象的原因、女演员明星梦的破灭以及多重权力关系之下的身份焦虑，可以借此考查彼时电影女演员真实的生存状态与职业困境。

关键词：电影女演员；职业困境；孤岛时期；伴舞现象

在上海"孤岛"时期，电影业陷入停顿，许多电影女演员除了容貌秀丽以外并无其他所长，生活顿时陷入潦倒。其中不少人为了生计，纷纷选择下海伴舞。针对这种现象，1938年《电声》杂志刊文《"下海"女影人之一笔账》称："此例一开，许多无路可走的女影人都纷纷效尤，一时各舞场中，星光璀璨，热闹起来。"[①]从该时期电影女演员伴舞现象出发，分析其产生的主要原因、女演员明星梦的破灭以及多重权力关系之下的身份焦虑，可以借此考查"孤岛"时期电影女演员真实的生存状态，观照当时电影女演员职业生涯的历史侧面。

一、电影女演员下海伴舞现象

全面抗战爆发后，上海"孤岛"舞场生意经历短暂停顿之后开始繁盛。一些富商到上海避难，见跳舞场生意红火纷纷投资，因此这一时期跳舞场猛增并向平民化发展。但是，由于"孤岛"时期伴舞活动色情现象加重，在人们眼中跳舞场也逐渐成为"猎艳之场，寻欢之窟"[②]。

上海"孤岛"时期电影女演员最早做舞女的是明星影片公司的袁绍梅，她的经历很有代表性。袁绍梅曾在沈阳同泽女子中学读书，"九一八"事变后，她和父母弟妹从营口来到上海，因为喜欢看电影而瞒着父母偷偷投考明星演员养成所。经过六个月的学习她终于被公司录取，第一部影片在陈铿然导演的《妇道》里崭露头角；经李萍倩发掘，在其导演的

[*] 年悦（1989— ），天津师范大学音乐与影视学院讲师，北京大学艺术学博士，专业方向：中国电影史、影视文化批评。

① 《"下海"女影人之一笔账》，《电声》（上海）1938年第7卷第4期。
② 剑广：《望月楼杂辍》，《小说日报》1941年3月6日。

《人伦》中担任一个重要的配角,并与明星公司签订三年合同。在李萍倩的指导之下,袁绍梅觉得自己演技才开始脱离幼稚状态①。即便如此,由于明星影片公司人才济济,对新人并不十分重视,所以袁绍梅一直不得志,所演新片很少,只有《母亲的秘密》等少数几部影片。1935年,袁绍梅因入不敷出便有了去伴舞的想法,但因周剑云反对并严重警告而作罢②。"八一三"之后,上海影业一度停顿,21岁的她为生活所迫开始了伴舞生涯。1938年,袁绍梅和严月娴从上海到香港国泰舞厅伴舞,生意很好。1939年,袁绍梅从香港舞罢归来后,接受上海百乐门舞厅的伴舞邀请。

除了女演员袁绍梅和严月娴之外,还有曾经和王人美、黎莉莉一起参加过联华歌舞班的薛玲仙。她曾拍过一部歌舞短片《新婚之夜》。"一·二八"后上海受到战争影响,联华歌舞班解散,她被上海影戏公司但杜宇邀请与殷明珠合演了《南海美人》,又在天一影片公司出演了《到上海去》,在大东金狮影片公司出演了《她的使命》。1937年,薛玲仙还曾和周璇合演了一部歌舞片《三星伴月》,也曾组织过时代歌舞团到四川及华南各地演出。"八一三"战事发生,她没有电影可演,只好在金城舞厅开业后下海伴舞。

还有的电影女演员进入影界时间较短且名气较小,但是做舞女之后,舞场则利用她们电影明星的招牌进行宣传招揽生意,例如钱爱华和宁萱。钱爱华后改名汪洋,起初在上海艺华影片公司当"接片生",每月领8元津贴费。因颇得"艺华"严老板赏识受到提拔,16岁时她被擢升为场记员。她也曾在周璇主演的影片《三星伴月》中出演三星之一星,虽然戏份不多,但此时的钱爱华已开始从场记员兼充演员;后在《海天情侣》《花开花落》和《三〇三大劫案》中演出若干镜头,开始崭露头角。抗战爆发后,她来到雷梦娜舞校学习跳舞,便开始到跳舞场伴舞,并以电影明星的头衔"生活鼎盛,应接不暇",后被上海百乐门聘请,成为红舞星之一。伴舞时期的收入每天十余元,较在艺华的环境和酬劳都更为可观。这些电影女演员的伴舞也根据名气大小计算酬劳,无异于商品的明码标价。有报道称宁萱"一元五跳,上中之间",可见等级之森严。宁萱第一次出现在公众视野是在联华公司摄制的短片《前台与后台》里饰演一位不幸歌女,这部影片在麒麟童与袁美云合演的《斩经堂》之前放映,因为《斩经堂》卖座成绩出于意料,观众也开始认识宁萱。此后她出演过影片《玉堂春》和《人海遗珠》。当时报纸杂志称宁萱是继袁绍梅、钱爱华、严月娴之后"又一被炮火送入舞海的影星"③。

当然还有相当一部分在影界并未获得名声的女演员,残酷的竞争也会让她们泄气。即使已经成为演员,或者成为演员训练班中的一员,她们中的多数也始终不能获得担任主角的机会。偶尔在报刊中发现她们的名字,舆论会为她们的选择而感慨和惋惜。例如,程月华在踏进电影圈之前也是一个影迷,她表示自己对拍电影"早就感到兴趣,但绝对不是憧憬任何名利,而是以纯艺术的目光来崇敬它"。她经朋友的父亲介绍进入电影界,第一次上镜头是在影片《七重天》里。当时她在国华公司月薪二三十元,并无合同,所以只能算

① 袁绍梅:《我进电影界的过去》,《电影生活》1935年第4期。
② 《袁绍梅拟伴舞,周剑云严重警告》,《电声》(上海)1935年第4卷44期。
③ 记者B:《宁萱——又一被炮火送入舞海的影星》,《电星》1938年第1卷第8期。

是一位临时演员①。此后,她在影片《李阿毛与唐小姐》和《新地狱》两片中均有角色出演,但是成绩平平,后经人介绍转入艺华公司,薪金增为40元②。可是她一部片子也没有拍便突然下海伴舞。她曾在上海百乐门舞厅伴舞,之后又化名郑君玉在大新舞厅伴舞。这是因为家庭生计艰难,一个母亲、两个弟弟、三个妹妹全都依赖她一人③。

在上海"孤岛"时期,电影业发展不顺,而舞场却生意兴旺,因此许多在电影界无法谋出路的底层女演员迫于生计改行伴舞,收入可获得成倍增长。例如,袁绍梅以前在明星公司的月薪三四十元,而伴舞收入可得五六倍之多。因此,记者也会打趣说"电影女演员于沦入舞海之后一跳一跳地会这样反将身价跳高起来,那倒真是一个很意外的收获"④。

对于大部分女演员来说选择伴舞只是面对战时生活的权宜之计,如果有机会她们仍然想要重新回到电影界。例如,在袁绍梅伴舞的同时,她之前所服务的明星公司在战后为国华包价摄片,十分缺乏演员。因此龚稼农邀请袁绍梅到国华影业公司签订拍戏合同,重新回到"大同摄影场"。在此期间,袁绍梅拍摄了影片《杨乃武与小白菜》,在片中担任女主角,又参与拍摄过影片《七重天》《孟丽君》《红杏出墙记》《梅妃》。

但是,重回影界的概率变得很小。或许可以说,女星伴舞不仅没能改变局面,反而使她们陷入更大窘境当中。例如,宁萱依靠"电影明星"的头衔伴舞收入每夜有六七十元,后来因为体力不支而退出跳舞场。结束伴舞后她与艺华签订每月40元的薪金合同,参与拍摄《太平天国》《观世音》《落金扇》等影片。可是,她的知名度从联华一直到后来加入艺华都没有获得提升。在接受记者采访时,宁萱表示对做演员现状并不满意,甚至对电影工作表示厌倦,"因为这种不见太阳的水银灯生活,着实是难过极了",但是由于受制于合同,她不得不坚持⑤。

综上可见,上海"孤岛"时期电影女演员下海伴舞的现象屡见不鲜,她们都是从旧家庭中走出的"摩登女性",以独立之姿态出现在社会工作中,但是演员职业并不如想象的那样可以带来丰厚收益。她们试图在上海和香港之间谋求生存空间,面对经济上的窘迫,政治上的随波逐流,以及生活上的重担,在跨地域流动中凸显了职业发展的困境与多重身份之间的游移与焦虑。

二、电影女演员的职业困境

从另一角度反观,实际上很多电影女演员从未获得过担任主角的机会。也就是说如果不能成功跨越阶层成为明星,那么这些底层女演员所面临的将是巨大的职业泥潭;如果没有足够的幸运和坚强的意志力,很少有女演员能够坚持下来。

① 周兢:《新星介绍程月华小姐》,《青青电影》1939年第4卷第28期。
② 萍:《程月华转入艺华》,《香海画报》1939年第187期。
③ 《程月华下海伴舞》,《青青电影》1940年第4卷第40期。
④ 《袁绍梅重回影界》,《电影新闻》1939年第4期。
⑤ 《宁萱表示厌倦电影工作》,《电影(上海1938)》1940年第80期。

纵观这些下海伴舞的女演员,她们大多受过中学程度以上的教育,也参加过演员/明星训练所;她们自全国各地来到上海,希望遵循报刊上兜售的明星"登龙术"而一步登天。在她们身边,往往有一同参加培训的朋友通过努力或者被发掘赏识从寂寂无名的普通人变身为一呼百应的大明星。她们的形象就像汪书居描写女演员朱秋痕刚来到上海的样子,这种形象可以成为当时到上海来实现梦想的女孩的缩影:"朱秋痕把头抬得高高的,望着吊在云霄里的屋尖出神,心里忖着上海总算是到了,把身子挤在人堆中,跟着那批抢着搬箱子的穿蓝布短褂的脚夫们涌到了地上,天津是离远了,可是上海就不是同天津一样地杂乱无章!……她哼着笑啦,满不在乎地把上海丢在眼底……"①但是,有太多人仰望和迷恋现代都市的"吊在云霄里的屋尖",明星之路充满变数。在这些有希望成为明星的女演员身上充满了矛盾的特质,她们面容姣好,才华出众,喜爱电影,受过新式教育,但成为电影女演员之后大多时候只能从临时演员做起,即使有幸得到机会能订长期合同,也只是等待通告,薪酬完全不能应付上海的大都市消费。这种职业生涯的开启存在很大风险,有太多的女演员面临生存困境和职业困境的围剿。因此她们在无奈选择下海伴舞后依然前途未卜,多重身份使得其深感焦虑。

一位电影女演员的从业日记《新进电影明星》正是暴露出这种没有机会成为明星的女演员所面临的职业困境:

> 在多数青年男女的眼光看来,好像做"电影明星"真够资格说声"多么光荣呀!"的确,当我对于电影艺术"迷"了的时候,也有过同样的想念。一直到自己踏入电影圈,签了三年的长期合同,在银幕上露过脸以后,却感到"这种生活太无味"了。
>
> 在合同上写得死板板的:期为三年,第一年薪金四十元,第二年六十元,第三年八十元,不供膳宿,拍戏时有饭吃,出门可坐二等船位,演戏时所用时装,演员自备……一条一条,非常周到,你破坏合同,要付五千元的损失费;公司当局破坏合同,要看打官司的结果而决定赔偿与否,赔偿又没有一定数目。而且你起诉时的律师,也要请合同上所指定的人,这就等于你有理也无处可诉,同廿一条不平等条约相似的……②

从这篇日记当中,可以看出当时一般女演员的薪酬、工作环境与事业发展的基本状况。月薪40元在当时是普通女演员的常态,除去房租和为拍戏而购置的衣物外,每月所剩无几,而且还要经常面临影片公司拖欠工资的情况。而在摄影场,也存在壁垒森严的等级关系,如在拍摄时需要化好妆等大明星来,等到轮到她们拍摄时往往已经深夜,并且时刻准备承受导演的责骂。同时,她还提到需要设法联系记者以便可以帮助做宣传。这样的"内幕"会使很多女演员后悔踏入这一行业,但是为了避免违约带来的高额罚金她们必须坚持。

这一时期电影女演员的职业困境其实在1937年上映的影片《艺海风光》中曾获得较为详尽的展现。在影片第一部分"电影城"中,朱石麟以喜剧形式呈现了中国早期摄影场

① 汪书居:《朱秋痕这讨过三年上海生活的女人》,《时代电影》1934年第5期。
② 之子:《新进电影明星》,《文摘》1937年第2卷第1期。

中的电影女演员路琳（黎灼灼饰）所要面临的两种矛盾。第一种是女演员和导演之间的矛盾，一方面已经成为明星的女演员无法根据导演要求克服拍摄困难而被导演弃用，另一方面临时演员恳求导演给予扮演女主角的机会而被导演拒绝。这里暴露了导演对女演员命运的决定作用以及女演员步入职业上升通道的艰难，同时也肯定了电影作为艺术的价值，以及要求女演员甘愿为艺术作出牺牲的价值取向。第二种矛盾是女演员需要面临的职业与婚姻之矛盾，影片女主人公路琳需要克服社会上对电影女演员的职业偏见，这种偏见致使她恋人的父亲质疑女演员的道德并阻止这门婚事；另一方面，影片还提示着女演员需要面临事业和家庭无法兼顾的挑战。影片以一个精巧的结构化解了这两种矛盾，使得女演员路琳因其对艺术的执着追求和她卓越的演技最终得到导演赏识，并且使传统的封建家长认识到她为艺术而艺术的高贵品质而认同她并支持她的电影事业。尽管影片解决矛盾的方法是一种理想状态，但也可以从路琳努力争取发展空间的故事里了解当时电影女演员需要面对的重重阻碍。

　　事实上，上海"孤岛"时期电影女演员的职业困境似乎更为严酷，因此另谋出路便成为一种普遍现象。在种种压力挤压之下，女演员们无法获得晋升渠道。因此，舞女伴舞的高收入吸引那些无法进阶的电影演员投身其中。电影女演员沦落至跳舞场伴舞，甚至做了向导姑娘，这种现象引发了舆论热议。概括来讲通常有两种论调：一种是指责与批评，例如《电声》（上海）杂志在首页"我们的话"一栏中评论道："女影人这样的沦落，虽然她们可以替自己辩护，说这是为了生活，但是同时圈中人都受到压迫，她们沦落到这地步，实在不能否认自己的意志较为薄弱了。因为在同圈中，我们可以指得出许多奋斗的女战士呢，她们何尝会给生活屈服呢！"①另一种论调是对电影女演员伴舞的遭遇报以同情与惋惜，例如记者采访宁萱时描摹了宁萱的情绪和状态："宁小姐在说话的时候，似乎非常伤心。在这次战事中，多少人的圆满的家庭毁灭了，更有许多徘徊在死亡线上，现在还能苟延残喘的，又谁能知道明天是什么模样？"②这是战时一种普遍的生存状态，而宁萱所面临的状况也是很多像她一样在电影界无法获得进展的女演员之常态，不但需要自食其力而且还要肩负整个家庭的生活。面对不同的声音，也有女演员试图为舞女职业辩护，称"舞女也是一种女子职业。在黑暗的社会中，无量数的女人不幸而做舞女了，我现在也正在这种不幸的环境之中。许多人曾对我鼓励过，这次伴舞的消息在报上登出以后，又有人严正的指示我，我非常感激朋友们的爱护、关怀，但是谁愿意自己堕落而去做被人视为'下贱'的舞女呢？况且，我现在做舞女只是应付这无可奈何的环境的，我不能让我年老的父亲、母亲再要担任家庭的重任"。宁萱指出在恶劣的环境中为了家庭的生计而做舞女实出于无奈之举，尽管不是"正当的方法"，但她认为"只要自己的意志坚强，也未见得就是下贱"③。

　　针对自身境遇，上海"孤岛"时期的舞女们也有自己的行动。在20世纪30年代末，一些舞女建立起"上海舞女联谊会"，努力以"进步舞女"的姿态来改变人们对舞女的印象。原明星公司电影明星梁赛珍改行做舞女后，积极组织联合14位女士在星洲（新加坡）日光

① 《女影人的沦落》，《电声》（上海）1938年第6期。
② 宁萱：《宁萱谈电影与平剧》，《电影（上海1938）》1940年第103期。
③ 宁萱：《宁萱谈电影与平剧》，《电影（上海1938）》1940年第103期。

戏院演剧筹赈爱国活动,共有舞娘一百八十多位参加。她们号称"联合众舞娘,为难胞请命",接连几日全场舞女合演白话剧《国仇家恨》,此外还演出粤剧《貂蝉拜月》《木兰从军》《荆轲教妻》《游龙戏凤》①。舞女的爱国行为受到世人称许,与此同时也会扩大其在跳舞场的影响力从而增加其收入。因此,慈善伴舞的行为以及"进步舞女"的称号也是她们的一种营销策略。

三、新女性/演员/舞女：多重权力关系下的身份焦虑

作为新女性、舞场舞女和曾经的电影演员,她们身上集中了走出家庭的摩登女性、被幻想的性对象及被物化的商品等诸多标签,她们的身份在多重权力关系中一直在游移。她们是来到都市自谋生路的"摩登女性",活跃在现代公共空间中,受到舞客追捧,又因为携带"电影明星"的光环,所以在舞厅中的形象光鲜亮丽,也建立了一种新型的两性关系。例如,当时报道薛玲仙"一元八跳"使之苦不堪言,而且还遭到人们的非难和歧视,"小本者不敢接近,豪奢者不屑为伍"。当时称舞女伴舞为"下海"或者"转到火山",所需承受的尴尬与痛苦可见一斑②。同时,她们在新女性的身份之下具有较大的自主性,以舞女为职业收入较其他行业更为可观,在实际伴舞中也充满了技巧与享乐。

伴舞女演员的身体始终作为男性欲望的投射被窥视,报道往往将其如何从电影明星沦落至"火山"的过程精心描画。例如吉星影片公司的女演员张美丽,有观众发现她实为跳舞场伴舞之王兰芳。报道称张美丽"貌美而性和",17 岁加入吉星公司,曾主演《海上霸王》一片,后接受王姓纨绔子弟追求而怀孕产子;不料遭王某厌倦而抛弃,加之王某对她母子生活费绝不过问,张美丽为生活计,即更名王兰芳伴舞于"辣斐"跳舞场;而当"辣斐"因亏本而倒闭,她再入"维也纳"伴舞,数月后有富家子追求便与之同居脱离跳舞场;当记者数年之后在上海霞飞路再遇见张美丽时,见她"服饰朴质,不失家妇之气"③。而袁绍梅"在大华时第一夜因为有人捧场,做了四百余生意。第二夜再接再厉,做了二百余元。因为面孔不错,舞艺尚佳,生意一直都很好"④。这些明星舞女作为商品被消费的过程也是被男性目光的凝视、谴责和监督的过程,她们在表演和舞蹈中为了迎合男性的"视觉权力",不断失去主体意识,成为"他者"身体。因此,在看与被看的权力关系中,她们始终处于被动地位,为满足男性的观看而调动身体机能来获取生存资本。

除此之外,舞女行业中兼职从事性服务也是一种常见现象,很多舞女伴舞也暗中进行钱色交易活动。因此,对伴舞群体的偏见主要来自她们在金钱与肉欲两性关系中的商品属性。这些伴舞的电影女演员仍然处于金钱、肉欲、舆论多重压迫之中,不能豁免。电影演员和舞女的身份使她们处于新旧观念冲突之中,在自我认知上出现迷失,她们难以界定

① 《梁赛珍赛珠在星洲演剧筹款》,《电影(上海 1938)》1939 年第 40 期。
② 《"下海"女影人之一笔账》,《电声》(上海)1938 年第 7 卷第 4 期。
③ 《影星回忆录之一——张美丽》,《青青电影》1939 年第 4 卷第 24 期。
④ 《"下海"女影人之一笔账》,《电声》(上海)1938 年第 7 卷第 4 期。

作为自主的个体与供人娱乐、消费的商品之间的关系,因此充满怀疑与自我否定。薛玲仙在1938年曾应记者要求写过一篇《我为什么要做舞女》的文章,她在文中坦言自己身处的困境:战争来临后面临失业,而一家七口在饿着肚子,她没有别的选择。对于外界的指责和非议,薛玲仙感到迷惑。

> 我也曾想到将来的出路会有影响吧,当我决定了去做舞女之后,但是几个孩子能饿着肚子等我的将来吗?这环境是不允许我,也许将来的孩子的使命比我更重。做舞女是职业吗?至少肚子是可以暂时吃饱了,我的愿望能吃饱肚子就够了!
>
> 我仿佛看到一群狼在我的周围,流着馋涎,露着锐利的爪牙,放出贪得无厌的目光注视着我。因为我是处于无援的"孤岛"中了!
>
> 生活这样的黯淡,但是我的意志敢说没一点波动,从明月社到现在,在这短短的十年中。
>
> 一轮皎洁的明月挂在碧空中,无情的浮云会淹没了他的光辉啊,悲惨的黑夜没有一线曙光了,狂风和暴雨相继来袭击,但是不久雨止云消了,那一轮明月依然高挂在碧空,照遍大地更清澈了!①

上海"孤岛"的环境也是薛玲仙体会到的自己的绝望处境。薛玲仙在文章结尾的"一轮明月"可以理解为她的意志,尽管面临狂风和暴雨的袭击,但是她坚信会有"雨止云消"的时刻。可是,薛玲仙并没有等到这样的时刻,她在生命的最后一年中靠借钱生活,从亲戚朋友到朋友的朋友,后来变成乞丐。死前,薛玲仙曾到严家门口求救,但遭到拒绝。薛玲仙一家七口的生活,就全靠她维持。"为了生活,她以一个女子身,奔走南北十二年,饱经风霜,遍尝辛苦,挣扎到现在。我们不管她的歌舞艺术如何,她总是一个苦干的女性了"②。女演员沦落到社会底层,最后死在弄堂口。薛玲仙的一生是"孤岛"底层电影女演员悲惨命运的缩影,生命处于无援的"孤岛"中。"做舞女是职业吗?""至少肚子是可以暂时吃饱了……"薛玲仙在反复自问自答中自我安慰,这也使得她对自我身份产生了怀疑。这种怀疑投射了上海"孤岛"时期电影女演员作为舞女对个

图1 描绘薛玲仙境遇的漫画(《时代电影》1935年第8期,第1页)

① 薛玲仙:《我为什么要做舞女》,《文集旬刊》1938年第1卷第2期。
② 《饱经风霜遍尝辛苦:薛玲仙的廿六年》,《电声》(上海)1938年(快乐周刊)。

人身份质疑，而报刊为薛玲仙所画"在灰色的环境中，仅存的生命之火在燃烧"正是她们利用自己身体/身份而延续生命之火的具象表达。

从多重身份的流动以及底层女演员进阶无望的文字中，或许可以理解当时电影女演员的从业生态。身处困境的女演员选择下海伴舞凸显的是多重权力关系下的女性身份的焦虑，而这种身份焦虑导致了电影女演员的频繁流动。这种流动不仅包括一种横向流动，也包括纵向维度上的升降。社会地位的上升和下降以及在上升和下降之间的反复，使她们通常很容易被公共话语塑造成为上升或者下降的典型。在报刊媒介中热议的电影女演员的成功或失败不仅对应着一种观众心理需求的满足，也回答着那些想成为都市现代人者如何在都市中生存以及出路问题，因此公共话语对她们的塑造也帮助人们在社会中找到认同。这些女演员们在地域上的流动性以及在社会空间中的流动性也与战时人们的生存状态之间有一种对话关系，其呈现了战时人们的疏散、聚合和流动。因此，这种流动性也成为一种正面或者反面教材，使得人们完成现代社会中及现有体制之内个人奋斗主体的询唤。

结　　语

电影女演员的职业困境和身份焦虑作为特定时代的特别现象，可以从上海"孤岛"时期电影女演员伴舞现象的原因、女演员明星梦的破灭以及多重权力关系之下的身份焦虑等几个方面的考查中描画出"孤岛"电影女演员真实的生存状态。无论是新女性、电影演员还是舞女，诸多身份都是当时社会建构的产物。这些女性对自己多重身份的叠加与游移无法真正释怀，她们既无法摆脱男权社会的固有偏见，也无法摆脱在商品社会被无限消费的命运。

战争与革命交织下的香港抗战电影（1937—1941）

郑 睿[*]

摘 要： 1937年抗战全面爆发以后，上海沦陷，内地影人不得不进行战略转移，纷纷南下香港躲避战乱。这一时期，香港抗战电影数量剧增，远超同时期其他地域的抗战电影。这些以抗战为主题的电影创作根据创作群体的不同，呈现的美学形态也有差异。这些作品大致可以分为两类：其一是由在港影人群体制作的，主要是1934—1937年间第一次南下影人群体、部分第二次南下的商业影人群体、香港本土影人合作拍摄的国防片；其二主要是以蔡楚生等人为代表的、第二次南下的进步影人群体的抗战电影创作。随着全面抗战的爆发，国民政府的粤语片禁令不再具有严格的执行效力。在香港抗战电影热潮之下，处于困境中的粤语片商发现了一丝生机，可以通过拍摄表达抗战题材的粤语片来获得暂时的合法地位，于是纷纷拍摄抗战电影，在商业效果和政治诉求之间寻找平衡，呈现了抗战电影多元化表达形态。

关键词： 香港抗战电影；内地影人；左派抗战电影；粤语国防片；1937—1941

1937年抗战全面爆发以后，上海沦陷，内地影人不得不进行战略转移，中国电影基本格局随之发生改变。沪上影人开始分流，大体分为四个方向并在此基础上形成四种电影格局：一部分影人随着国民政府迁往重庆，如史东山、何非光等加入了在渝的"中制""中电"，制作抗战电影，并形成了"大后方电影"这一特殊历史存在；还有一部分影人在中共的部署下选择北上，奔向延安，如袁牧之、吴印咸、陈波儿等人，他们投身于中共成立的"延安电影团"，在此基础上参与了"革命根据地"电影活动；也有一部分人留在了上海，如张善琨、严春堂、柳氏兄弟等人，继续出品影片，形成了"孤岛"奇观；在东北长春成立的"株式会社满洲映画协会"（简称"满映"）也在这一期间拍摄了大量电影。除此之外，还有大批上海影人南来香港，如蔡楚生、司徒慧敏等，在港继续从事电影工作，参与到香港电影的发展中来。

这一时期，香港拍摄的宣传抗日救国的影片数量比同时期中国内地多出数倍。虽然1936年上映总数49部中只有4部国防片，但1937年85部中有17部，1938年87部中有

[*] 郑睿（1991— ），博士，北京电影学院未来影像高精尖中心中国电影学派研究部专职研究员，专业方向：中国电影史、电影理论相关研究。

【基金项目】本文为2018年度国家社科基金艺术学重大项目"中国电影学派理论体系构建研究"（18ZD14）阶段性成果。

18部①,两年都保持在上映国防片两成左右的较高比率。

这些以抗战为主题的电影创作,根据创作群体的不同,呈现出的美学形态也有差异。它们大致可以分为两类:其一是由在港影人群体制作的,主要是1934—1937年间第一次南下影人群体、部分第二次南下的商业影人群体、香港本土影人合作拍摄的国防片;其二则主要是以蔡楚生等人为代表的、第二次南下进步影人群体的抗战电影创作。在香港抗战电影热潮之下,原本被禁映的粤语片发现了一丝生机——粤语片可以通过表达抗战主题来获得暂时的合法地位。于是,广大粤语片商纷纷拍摄抗战电影,在商业效果和政治诉求之间寻找平衡,呈现了抗战电影多元化表达形态。

一、民族抗战主题直接表达:在港影人的"粤语国防片"创作

在1937年第二次内地影人大规模南下之前,香港本土就出现过抗战电影。抗日战争的全面爆发直接导致香港本土抗日情绪迸发,同时也极大地触发了在港影人的国族认同,很多在港影人自发地进行抗战影片创作。抗战题材电影在香港也一度很受欢迎,"满足了观众的感情和心理期待,票房很好"②。一时间抗战题材影片大兴,甚至成了主流类型,可以说香港抗战电影在刚出现之际就达到了高潮阶段。

(一)粤语国防故事片创作

抗战爆发后,在整体的抗日舆论影响与国民党政府的官方引导下,在港影人也开始主动制作有抗战意识的影片。第一次南来的香港电影力量已在港发展成熟,如"南洋""南粤"公司运行逐步走上正轨,而汤晓丹、苏怡、邵醉翁、竺清贤等影人或是创办公司、或是从事制片活动,也逐步发展成为香港电影界的中坚力量。他们充当了这时期香港抗战电影创作的主力。这批影人所创作的抗战题材影片,秉承着电影的最终目的是宣扬抗战的基本原则,在影像表达上也是更为旗帜鲜明和直白。

其中,最具代表性的是这一时期的在港影人集体编导、集体创作的影片《最后关头》(1937)。该片是由在港优秀电影人通力合作完成的。影片分为七段故事,苏怡、高梨痕共同草拟拍摄提纲,并做最后的剪辑工作,汤晓丹、苏怡、卢敦、高梨痕等由内地到港的影人均参与了此片的制作。该片主要描写中国人民英雄抗击日本侵略军的活动。影片的一大特色是其纪实性影像表达,如影片开头翻拍自蒋介石庐山讲话的新闻片。此外,影片中专门摄制了呈现士兵、农民、工人、学生、商人等社会各个阶层奋起奔赴抗战前线的真实镜头。影片用胶片记录了学生队伍的爱国行动,记录了他们如何进入工商界、军界、文艺界

① 韩燕丽:《从国防片的制作看早期粤语电影和中国大陆的关系》,香港电影资料馆编:《粤港电影因缘》,香港电影资料馆2005年版,第61页。
② 周承人、李以庄:《早期香港电影史(1897—1945)》,上海人民出版社2009年版,第216页。

以及农村、厂矿进行抗战宣传。其以真实的镜头、素材来表现抗战,纪实化的影像表达方式,能达到更加直接地宣扬抗战的效果,能够最大限度地发动大众。这部影片的全体制作人员全部都是无偿劳动,拍摄所负担的成本也均由几家电影公司承担。影片上映的盈利收入捐为抗日经费。影片拍摄本身也构成了一次"爱国事件",对社会起到了正面示范作用。《最后关头》成为香港电影史上第一部正面表达宣扬抗战救国的电影,也是第一部全部义务拍摄、集体创作的电影①。

此外,第一次南下的在港内地影人同样也参与了此时的抗战电影创作。1934年抵港的上海导演汤晓丹,在这一时期的粤语国防片创作领域中大放异彩。《小广东》是由汤晓丹导演,李枫、罗志雄合作编剧的一部粤语电影,讲述的是广东省内东江地区一支游击队如何与日军进行斗争的故事。"在当时真起到了推动进步的作用"②。该部影片选择了当红明星施威、紫罗兰、黄曼莉等担任主演,深受观众喜爱。该片上映后即在香港引起了轰动。大观公司看到了国防片《小广东》的卖座,便邀请汤晓丹签订了《民族的吼声》导演合同。影片以香港为背景,描写一个发国难财的商人,勾结内地的武装力量,倒卖军需用品,卖给敌军,牟取利益;广大香港的劳苦大众们发现了他的罪恶行径,并与之展开了激烈的斗争,最后这一发国难财的行为受到了人民游击队的沉重打击。《民族的吼声》获得了舆论好评(图1)。蔡楚生在《华商日报》发表《一部民主运动的好电影》专门评价道,该片是适应"时势"需求的制作,应该对其表达最大的敬意。③

第二次南下浪潮中的部分商业导演群体,也参与了主题鲜明的抗战电影创作,其中"南洋"出品的《回祖国去》(1937)就是由1937年南下的上海导演洪仲豪导演的鼓励海外华侨积极投身抗战事业的影片。该片在宣传抗战时,也是以直观、正面表达的方式为主,比如在广告中就明确打上"国难当头,四万万同胞应该精忠报国"④的口号,直抒胸臆地表明"热血侨胞,为国家尽一点

图1 《民族的吼声》海报(《大公报(香港版)》1941年7月5日)

义务,回祖国去,为民族争一点光荣,大家回祖国去,胜做亡国顺民"的抗战主题。在放映该片时,同时加映战事新闻片《死守四行库》,更是加重了抗战宣传的力度。

① 余慕云:《香港电影史话》(卷二),香港次文化有限公司1997年版,第142页。
② 汤晓丹:《路边拾零:汤晓丹回忆录》,山西教育出版社1993年版,第71页。
③ 汤晓丹:《路边拾零:汤晓丹回忆录》,山西教育出版社1993年版,第71页。
④ 余慕云:《香港电影史话》(卷二),香港次文化有限公司1997年版,第144页。

(二)纪录片创作

这一时期,国民党当局组织在香港大规模普及化放映战事新闻片、纪录片,影响到了香港纪录片的创作,香港也开始出现本土的战事新闻片制作。1937年之后,在香港制作出品的战事新闻片有约15部之多。内地影人也参与到了这批影片的创作。如由大观影片公司、文化影业公司在1937年合作创作的战事新闻片《广州抗战记》,影片由18个片段组成,以纪录片的形态记录了广东各阶层人民对做好联合抗战的准备,如保安总队、消防总队、机关枪队、救护总队如何出动的情形。该片采用现场拍摄的手法,记录了抗战英雄方振武、击落敌机的空军飞行员黄广庆的真实事迹。文化影业公司由侯曜参与组织,他在1937年还曾与大中华摄影社合作,深入广东,合作拍摄第四军训练壮丁、发动群众抗战的时事,并以此为素材完成了《保卫南华》新闻纪录片。此外,还特别派公司影人李文光、林立之等人前往东部战场前线拍摄第三战区的军民抗战情况,剪辑完成战事纪录片;还为旨在宣传"保卫大武汉外线作战伟大史迹"[1],预告即将上映的纪录片《南浔线歼敌血战史》[2]。香港青年林苍摄影团则专门前往延安,所拍摄的新闻纪录片《西北线上》(又名《延安内貌》)等都是当时香港新闻纪录片的代表之作。然而,观众对抗战纪录片的热爱与对祖国抗战的关切又让一些片商发现了可趁之机,香港出现了大量草草拼接而成的伪纪录片,或者是粤语片打上"国防"与"香艳肉感歌舞滑稽"字样。"国防"成为一种卖点和手段,成为众多片商跟风的社会热点。

二、电影救国:左派影人的抗战电影制作

1937年后,为了躲避战乱,包括夏衍、司徒慧敏、蔡楚生等在内的左派影人纷纷南来香港。与同时期其他电影制作力量相比,这一群体拍摄影片更多出于一定的政治需要,宣扬抗战、电影救国是他们的最终诉求。他们积极投身香港电影界,以宣扬抗战文化、发动群众抗战为己任,一时间国防电影得到了长足进步,并出现不少经典之作。其中较有代表性的包括蔡楚生编导的《孤岛天堂》(1939)、《前程万里》(1941)以及司徒慧敏导演的《血溅宝山城》(1938)、《游击进行曲》(1938)、《白云故乡》(1940)等。

(一)抗战电影的经典之作

这一时期左派影人所制作的抗战电影,很多都是电影史中的经典,在表达抗战这一时代诉求的同时,又取得了良好的艺术效果。左派影人在表现抗战主题时,大致有两种路径:

正面表现抗战现场是其十分热衷的一种路径,其中较为典型的包括司徒慧敏和蔡楚

[1] 《文化摄影队到东战场摄抗敌片》,《艺林》1938年5月1日第29期。另见1938年12月1日第43期广告。
[2] 罗卡:《跨界斗士、海外征魂——重构侯曜传奇》,《影视文化》2015年第13期。

生合作编剧、司徒慧敏导演的《血溅宝山城》(1938)。故事主要发生在"八一三"抗战爆发后,日军对上海虹口的正面攻击受挫,于是将大部队调往宝山一带,并发起了猛烈进攻。驻扎于此的官兵对此予以决绝反击,击退了日军的进攻。可最终由于敌我力量悬殊太大,寡不敌众,全体官兵壮烈牺牲。影片直接将战场的残酷、悲壮一面以影像的方式表达出来,正面歌颂了战士们为国捐躯的大无畏精神。片中有很多正面描写战争的情节,深受当时观众的喜爱,"香港观众和海外爱国侨胞都非常乐于看到这部表现中国人民有志气的影片"[1]。

除了表现正面战场之外,左派影人还制作了一批集中表现沦陷区同胞参与敌后抗战的影片,其中主要包括蔡楚生导演的《孤岛天堂》(1939),司徒慧敏导演《游击进行曲》(1938)、《白云故乡》(1940)、《前程万里》(1941)等。这批抗战题材影片还表现了抗战大时代的个体小人物的面貌。《孤岛天堂》描写了上海沦陷后,爱国青年与汉奸特务斗智斗勇,最终将汉奸特务一网打尽的故事。影片开篇,就以一段歌曲开门见山地点明主题,将"孤岛"地区比喻作"地狱"和"天堂"的结合体。"孤岛"是穷人的地狱,在这里"多少人死掉了妻子与爹娘,多少人流落在街上,受尽了那饥饿与风霜","多少人变成了匪类,多少人干趁火打劫的勾当";与此同时,它也是富人的天堂,多少人在娱乐的场所,"孤岛是醉生梦死者的天堂","这里看不见圣战的火光"。在揭露了现实的残酷之后,歌词指出了未来之路,即"走上保卫民族的前线,扫荡漫天遍野的豺狼"。影片借由卖报儿童之口来说出"我们不要这种臭钱,我们是人不是鬼,我们人不到鬼的地方去"等极具讽刺性和政治隐喻色彩的台词。影片结尾处的新年晚会上借用"狗""木头人""傀儡"等意象,暗讽汉奸、特务、卖国贼群体,政治意味非常浓厚。《孤岛天堂》难能可贵的是,明确地表达抗日主题的同时,在艺术性、通俗性、趣味性上也有所兼顾。首先在人物塑造上,影片塑造了"黄无言""李不傻"等一群可怜却又团结一心的难民,对穷人间在困境中互帮互助等细节进行描绘,勾勒出一群饱受战争流离之苦的劳苦大众的群像。其次,影片在剧情结构上的安排颇具匠心,故事结束时的舞场暗杀段落也十分巧妙。蔡楚生以纯熟的手法对舞场暗杀进行场面调度,最终呈现出精彩又惊险、节奏感极强的效果。再次,在这之外,影片增加了许多类型元素。增加了故事的通俗性与趣味性,如舞女与神秘青年的爱情线索为影片在抗战之外增添了一丝浪漫色彩。最终两人为了民族大义舍小爱为大爱,发乎情止乎礼的结局安排,也为影片注入了更多的情感意蕴。此外,影片还加入了一定的喜剧元素。蔡楚生试图用略带喜剧化、夸张化的处理手法表现穷人们与为富不仁的房东之间的斗智斗勇,颇有讽刺喜剧的色彩。与此同时,影片所呈现的歌舞升平的舞场春色也颇有观赏性与趣味性。

司徒慧敏导演、卢敦主演的影片《白云故乡》(1940)(图 2)讲述了爱国青年因个人失误导致军火被炸,后来他投身于战场,以此谢罪。《白云故乡》中值得一提的是其对许多战争场景的真实展现,比如在表现战乱时人们的流离失所时,专门用心地对广东省港码头的拥挤情形进行布景,使得影像非常有生活的质感,如实地展现了战争中人民的生存状态。

[1] 汤晓丹:《路边拾零:汤晓丹回忆录》,山西教育出版社1993年版,第72页。

此外,影片的最后一景,女主角之家,布景则为香港的海边,一间华丽的小洋房,有海水,有沙滩,更有矗立在海边的高山。场景的一部分是香港实地拍摄的,另一部分则是在摄影场搭建而成,由美工组全体人员花费了一番精力才完工①。影片拍摄后,被中国教育电影协会香港分会特约港九教联会,在 10 月 21 日于香港中央戏剧院首先献映,招待港九文化、教育、电影各界,纪念广东沦陷两周年,有很强的政治寓意。

图 2　影片《白云故乡》剧照(《电影生活》,1940 年第 8 期)

蔡楚生导演的影片《前程万里》(1941)讲述的是一位女子在战火中流离失所,落入风尘,万幸她遇到了两个颇具正义感的工人相救,三人互帮互助,过上了新的生活,并且最终找到机会回了内地。影片中夹杂了一些喜剧性片段,比如安排阿英卖花的段落,坐在黄包车上的贵妇不买花,此时镜头转在黄包车车夫身上,当观众以为车夫会慷慨激昂地表达态度之时,可他没有,只是说,只得自己出钱来买花了。两相对比下,形成一种讽刺的效果。而《前程万里》的叙事模式也成为香港抗战电影的经典叙事模式,后来在胡金铨导演的《大地儿女》(1965)基本延续这个模式,同样是讲述一对难兄难弟解救了一名误入风尘的女性,并走向光明的抗战之路的故事。

在抗战的历史背景下,左派影人通过在影像中直接呈现抗战现场来激发观众的民族情绪和爱国情感,起到很好的动员作用。这也是他们和其他抗战电影制作者最大的不同之处。左派影人的抗战电影创作,更多是追求一种政治诉求、社会效果而不是为了商业效益和票房。

① 佚名:《白云故乡最后一景》,《青青电影》1940 年第 5 卷第 25 期。

(二)政治诉求与市民趣味的统一：蔡楚生抗战电影创作策略

应当看到，第二次南下的内地影人创作大抵上都以直白、明确的表达方式来彰显抗战主题。而在完成宣传抗战的职责与责任之外，这批进步影人也考虑到观众的审美趣味，试图以观众喜闻乐见的方式来达到宣扬抗战的目的。其中，蔡楚生在这方面做得颇为成功。他的作品既能够很好地表达抗战意图，也能够获得较好的商业收益。蔡楚生在制作影片时，主要从两个方面进行了努力。一方面，其所拍摄的影片大多面向市民阶层，他通常从生活的琐碎中汲取灵感，所关注的范围是底层人民，所表现的故事皆取材于市井日常，正如当时影评指出的那样，影片是一个极平凡的故事，也是我们熟知的底层市民的生活，可以说《孤岛天堂》《前程万里》所展现的生活是市民阶层，所面向的观众同样也是市民阶层。时人评价认为，影片所表现的生活太过普通，似乎离"知识分子"生活相距甚远，"故《前程万里》的对象观众，可以说是着重在普罗的小市民"①。也正因如此，这种面向普罗大众的态度同香港电影文化中一贯的"草根性"是契合的。另一方面，蔡楚生影片的剧情主线相对比较简单，整体剧情结构清晰完整。但在影片发展过程中，穿插了许多讽刺、喜剧性段落，比如《前程万里》中专摄精灵鬼怪的制片商、欺压租客的二房东、挂羊头卖狗肉的国防歌舞团、号称艺术家实际上只会牺牲演员色相的"大导演"。这些人物与《孤岛天堂》中的人物设置有类似之处，苛刻、毫无人情味的房东与纸醉金迷、醉生梦死的反派人物（大导演、舞女、汉奸特务）成为一种惯有人物形象，通过将这些人物角色符号化、典型化甚至夸张化的处理，并"用讽刺的笔调，暴露它们的丑态"②，达到戏谑、讽刺的效果，同时也增加了影片的可看性。与一般娱乐大众的粤语片导演不同的是，蔡楚生的讽刺不只是追求一时精神上的愉快，而有着更深层次的警醒世人、宣传抗日的目的，讽刺背后的意识是"进步""正确"的。"现社会多所讽刺与启示，剧旨深远，意识正确"③。他只不过想要在尽量接近大众的同时达到这个"化大众"的目的。

也正因为进步影人的努力，这一时期他们所制作的国防影片中出现了许多经典之作，起到良好的抗战宣传作用的同时，也取得了很好的市场效果。其在背负着时代重任与政治诉求的同时，也能获得本土观众的喜爱，获得了市场上的成功。比如《白云故乡》上映之时，"拟在广州沦陷两周年纪念日（二十一晚）优先献映一场"④；而在上映之后，也获得了极大的票房成功。该片连映十几天，不仅打破了《孤岛天堂》的纪录，也打破了之前《风流皇后》连映天数的纪录⑤，从而更大范围、更深层面地达到促进民族觉醒的效果。对于香港电影创作而言，这些"进步之作"一方面也确实在一定程度上改善了"毒素影片"泛滥的局面，但其在兼顾商业与宣传方面的经验应该更为可贵，为香港电影尤其是香港现实主义

① 《谈谈〈前程万里〉》，《大公报（香港版）》1940 年 12 月 26 日 06 版。
② 《谈谈〈前程万里〉》，《大公报（香港版）》1940 年 12 月 26 日 06 版。
③ 《谈谈〈前程万里〉》，《大公报（香港版）》1940 年 12 月 26 日 06 版。
④ 《大地公司出品〈白云故乡〉廿一日在港献映》，《大公报香港版》1940 年 10 月 17 日 06 版。
⑤ 《白云故乡纠纷解决院方欲罢不能》，《大公报香港版》1940 年 11 月 21 日 06 版。

题材电影发展提供了良好的样本。

三、夹缝中求生存：粤语片的文化突围

自清末民初开始，就有许多有识之士和知识分子呼吁"统一国语"，以为更好地普及文化、开启民智以及增强民族凝聚力。随着战事频发、民族危机的加剧，统一国语运动不仅是文化运动，还被赋予了团结民众、挽救民族危亡的政治意义。1926年的《申报》更是声称"只有统一的国语，才有统一的国家"①。国语统一成为关乎民族存亡、国家富强的重要议题。在钱玄同、黎锦熙、赵元任等人的推动下，1926年1月全国国语运动大会宣布了《全国国语运动大会宣言》，并确定北京话为国语标准方言。1928年，南京国民政府获得形式上的统一，语言统一也成为国家建设的重要组成部分。国民党当局顺势将国语统一运动变成官方行为。1932年5月，南京国民政府教育部开始以正式行文的方式公布了新编的国音字典，以官方姿态确立北京音为标准音，并在各地大规模地推广普通话、学习注音识字的运动。

在这种情况下，方言电影则被官方视为地方保守主义的文化形态，不利于整个国家的建设和统一。1932年12月，教育、内政部电影检查委员会面向全国电影界发布通告，要求所有有声影片一律采用国语，不得使用方言。国民党中央电影检查委员会成立后重申此项禁令②。此举得到当时内地电影界人士的大力支持，却遭到了华南影界集体反对，关于粤语片存亡与否，成为南北影界讨论的热点话题。

（一）"方言事小、救亡事大"：粤语片取得合法地位

在1937年前后，社会各界对粤语片存亡问题进行讨论时，华南影界就在寻觅恰当的时机为粤语片进行合法性辩护。朱昌东就曾宣称粤语片的几大裨益：首先，他认为粤语影片可以为中国影业带来巨大的经济效益，粤语片虽然历史比较短，但是"每年收入超过百万，挽回外溢利权不少"；其二，粤语片本身就有面向华侨宣传、增强华侨民族凝聚力的效果，国语片因为语言的限制而不能引起华侨的兴趣，粤语片恰好填补了这一空缺；其三，粤语国防片可以为政府节省开支，中央党部每年投入巨资广播闽粤节目对华侨宣传，可是收效甚微，反观粤语片，能够达到"流行海外，传达文化，增进华侨对祖国观念"③的效果，现如今的六七百万华侨"皆以仿效祖国为时尚"④；最后，他从世界范围的角度提出，凡是世界各国都是由若干方言组成的，虽然可以取缔粤语片却无法取缔粤语，关于语言统一问题应该顺其自然而非强制执行，即便要取缔粤语片也应该循序渐进，"应该分期执行，不应

① 《申报》1926年1月3日。
② 汪朝光：《影艺的政治：一九三〇年代中期中央电影检查委员会研究》，《历史研究》2006年第2期。
③ 《电声》1937年第6卷第24期。
④ 《电声》1937年第6卷第24期。

骤然取缔"①。

粤语片生产的重镇主要是在广州、香港一带。1930年前后广州处于陈济棠统治之下,与国民党中央分庭抗礼,基本属于半独立的状态,国民党中央电影检查委员会的政策法规并无实际效用。故在华南一带,粤语片的拍摄依旧大行其道。1936年,南京政权彻底控制两广,整个华南地区的粤语片受到整顿。表面上看来,对粤语片禁映是出于统一国语的需要,实际上中央此举有其政治上的考虑。国民党中央电影检查委员会希望通过加大对粤语片的控制力度,从而达到从文化上统一广东的政治目的②。因而"自从两广政局奠定后"③,为了统一检政起见,将广东原有的地方电影检查委员会撤销,"把两广所有影片检查事宜划归中央办理"④。由此引发了一个问题:曾经在两广政局保护下的广东制片商一贯拍摄粤语片,而这与中央禁止地方方言片的主张相悖。"为维护六年始终不变的禁止方言片的禁令"⑤,电影检查委员会决定取缔广东制片商所拍摄的粤语片,粤语片的禁令开始真正实施开来。

1937年年初,国民党中央电影检查委员会宣告将会在同年7月1日起,执行禁拍粤语片的法令。华南影界为求生存,不得不多次北上陈情,寄希望于政府可以"体恤商艰",放粤语片一条生路。除了多次请愿之外,粤界影人还试图从政界寻求支持,比如广东省政府主席吴铁城、广州市市长曾养甫都曾向中央政府专门发电报呈请暂缓禁令,"又通过同乡梁寒操引线,联系上孙科(孙中山之子)发电报支援"⑥。终于,经过华南电影界极力争取,国民政府允许将粤语片禁令推迟三年,将在1940年6月30日施行该法令。

随着1937年抗战的全面爆发,粤语片禁映法令不了了之。然而,电影审查制度的余威尚在,这一法令就像是悬在华南片商头顶上的达摩克利斯剑一样,始终是粤语片从业者的一块心病。国共合作、抗日民族统一战线的形成为粤语片的取得合法性提供了良好的历史契机。此时国民政府为了动员一切力量,大力鼓励拍摄抗战主题影片。粤语片商抓住这个机会,踊跃拍摄粤语国防片,以积极的姿态表明自己响应抗战的态度。粤语国防片在"方言事小,救亡事大"的口号下,以"优先考虑国家生死存亡、命运攸关的救国,使用粤语达到抗日民族统一战线"⑦的理由获得了生机。这些论调"对当时国民政府而言,是具有相当的说服力的"。广大粤语片商抓住了机会,在偏商业色彩的故事题材中寻找突破口表现抗战主题,寻求商业与抗战表达的平衡点。在他们创作的抗战电影中,都融入了一定类型元素,呈现出多元化的表达的趋势。其中,较有代表性的分为三类:"借古喻今"的抗

① 《电声》1937年第6卷第24期。
② 佚名:《我们的话粤语片问题》,《电声》1937年第6卷第25期。
③ 佚名:《粤语片的禁令》,《艺华》1937年创刊号。
④ 佚名:《粤语片的禁令》,《艺华》1937年创刊号。
⑤ 佚名:《粤语片的禁令》,《艺华》1937年创刊号。
⑥ 钟宝贤:《双城记——中国电影业在战前的一场南北角力》,香港电影资料馆编:《粤港电影姻缘》,香港电影资料馆2005年版,第48页。
⑦ 韩燕莉:《从国防片的制作看早期粤语电影和中国大陆的关系》,香港电影资料馆编:《粤港电影因缘》,香港电影资料馆2005年版,第60页。

战古装片、粤语国防喜剧片、粤语国防爱情片。

(二)"借古喻今"的古装类型电影

"借古喻今古装类型电影"①是该时期抗战电影的重要组成部分。如来自广东的粤剧名伶将有抗战色彩的粤剧搬上银幕,《洪承畴千古恨》(1940)就是由马师曾、谭兰卿饰演的同名粤剧改编而成。该片制作精美,号称耗资万余元,在布景、制作上都颇为用心。影片所有有关明代、清代的服装都精心考究,关于道具、布景也都分工布置,甚至片中所作的新曲、对白都是根据历史创作出来的,致力于做到"景外变景,戏中有戏"②的效果。马师曾在片中的表演也可圈可点,"一忠一叛之逼真神态,流露自然,俨如有诸内形于外,确实难能可贵"。也正因如此,该片与以往粗制滥造之流的粤剧片有云泥之别,"保证自有粤剧史以来,此为第一次贡献"③。影片还借用晚节不保、祸国殃民的洪承畴故事来影射时事,形成独具特色的"影射美学"。比如片中尽力描写"清兵入关,明亡之惨痛"的细节,集中人员打造"崇祯煤山自缢,忠臣殉节,玉妃投井等情形,全场动员七十余人"④的场景,用来影射处在国家危难、民族危机的艰难时局。影片还试图通过演员精彩绝伦的表演来宣扬抗日爱国情绪,"场场大戏,一字一泪,棒棒留痕,可为卖国求荣者警"⑤。主演马师曾、谭兰卿"内心表演,场场动人","马氏演出羞愤交并,足以激发忠良"。该片的配角表演也可圈可点,"黄鹤声饰多尔衮,侮辱洪承畴,唾骂大汉奸"⑥,以此来激发观众的民族情绪。这种方式所拍摄的影片同样获得了观众的欢迎,"连夕观众,一致赞扬,频频鼓掌"⑦。

师承欧阳予倩的广东戏剧学子们在这一时期也试图以旧有形式上来表达抗战这一主题,如卢敦所导演的《斩龙遇仙记》(1940)同样采取了借古喻今的方式来进行政治隐喻。影片中,并没有设置特定的历史朝代,并没有拘泥于特定的历史背景来安排故事,而是通过"东郡"来影射正在进犯的日本。

(三)喜剧元素、爱情元素的加入

"抗战+喜剧"也是当时粤语抗战片的一个类型。在第一次南来影人的推动下,喜剧片在当时已经成为香港电影的主体类型之一,有着广泛的观众基础。故这一时期上海影人继续将喜剧创作与抗战主题相结合,制作出粤语喜剧国防片。其中,已在香港发展一段时日的内地影人侯曜,就在其编导的《血肉长城》(1938)中,于宣传抗战之余还安排了流落乡间的教授一家试图动员、教育各阶层村民团结抗日的情节,又在影片中穿插了父子之间对立,制造了一些笑料、讽刺桥段。由大鹏影业公司出品、姜白谷监制、周诗禄制片的《三

① 赵卫防:《香港电影艺术史》,文化艺术出版社 2017 年版,第 55 页。
② 《马师曾新剧〈洪承畴千古恨〉太平将连演五晚》,《大公报(香港版)》1940 年 2 月 20 日。
③ 《马师曾新剧〈洪承畴千古恨〉太平将连演五晚》,《大公报(香港版)》1940 年 2 月 20 日。
④ 《马师曾新剧〈洪承畴千古恨〉太平将连演五晚》,《大公报(香港版)》1940 年 2 月 20 日。
⑤ 《教电分会推荐〈血海花〉,南洋片商争购映权》,《大公报(香港版)》1940 年 9 月 13 日。
⑥ 《马师曾新剧〈洪承畴千古恨〉太平将连演五晚》,《大公报(香港版)》1940 年 2 月 20 日。
⑦ 《马师曾新剧〈洪承畴千古恨〉太平将连演五晚》,《大公报(香港版)》1940 年 2 月 20 日。

喜临门》(1937)同样是一部国防喜剧片。故事讲述了廖梦觉和叶仁甫扮演的乡巴佬和大口何扮演的乡下婆所做的爱国行为,除了对抗战主题宣扬之外也加了很多喜剧的要素,如廖梦觉为了救国连肥猪都捐出,大口何为了抗敌连地皮都铲清。还有南洋出品的《国难财主》(1941),该片剧本出于邵醉翁之手,由高梨痕导演。影片讲述了一个发国难财的奸商金伯仁,趁着战争大肆敛财,纵情声色,意图"骂一班屯米的奸商"①。

这一时期在港影人粤语国防电影创作中,爱情片也是重要一支。"战争＋爱情"是其经典叙事模式,然而"表面上打着国防片的招牌,实则只是狭义的剧情片"。比如南粤出品的《桃花将军》(1938)(图 3),故事内容主要是两个投身于前线的有志青年,在途经香港过程中,遇见了一名可爱女子,两人同时爱上她,三人陷入三角恋情的纠葛中。而故事的结尾则是两人决意放弃儿女私情,投奔抗战,实际上是在"三角恋爱故事之后加上了爱国意味的尾巴"②。此外,由马师曾粤剧改编的电影《虎啸枇杷巷》同样也是在彰显"国家至上之宗旨"③的原则下,讲述了一个"爱国青年救风尘"

图 3　白燕在《桃花将军》中剧照
（《南粤》1938 年第 1 期）

的故事,最终爱国青年战场立功归来,与风尘女有情人终成眷属。这些情节的安排都与通俗情节剧的剧情结构别无二致,故事都是以抗战作为时代背景,战争成为推动戏剧冲突的动力,影片巧妙地将三角恋爱题材、家仇国恨融入抗战叙述中。

在这些抗战题材影片中,利用女性元素吸引观众的也不在少数。作品通常安排一个无畏的女性人物为了国家、民族大义不惜牺牲色相的桥段。如由上海影人姜白谷编导的《女间谍》(1936)中,女间谍为了保家卫国牺牲色相；"天一港厂"南来导演高梨痕编导的《女战士》(1938)中,出现了为子报仇而色诱汉奸的未婚母亲；由南洋出品、高梨痕与仰天乐导演的《夜光杯》(1939)中的女性为了铲除汉奸不惜离婚,并用肉体引诱副官合谋；上海影人苏怡执导的《盖世女英雄》(1939)讲述了爱国青年中了美人计,他的妹妹深入敌巢去营救。上海影人参与的这批粤语国防片,在以"国防"二字表明自己的意识与政治正确之外,均安排了女性以色相诱惑男性的情节。"女间谍国防片""美人计国防片"甚至可以作为粤语国防片的次类型片而存在。

内地在港影人参与的多元类型的粤语国防片创作出于票房、市场的考虑,都会在影片

① 《邵醉翁亲自编剧路明演"国难财主"：小生李清担任男主角》,《电影新闻》1941 年第 42 期,第 165 页。
② 韩燕丽：《从国防片的制作看早期粤语电影和中国大陆的关系》,香港电影资料馆编：《粤港电影因缘》,香港电影资料馆 2005 年版,第 62 页。
③ 《大公报(香港版)》1940 年 3 月 2 日。

中包裹一些色情、戏谑、神怪的元素作为吸引观众的卖点与噱头,抗战只是一个背景性或者特供叙事起承转合的驱动力元素,实际上也还是抗战之外的类型电影。比如《洪承畴千古恨》的广告语,就极力宣传"谭以色诱洪,裸体献酒,确是销魂蚀骨"①。《虎啸枇杷巷》广告宣传的时候则强调"今天放映粤语巨片《虎啸枇杷巷》,为粤剧红伶马师曾与李绮年首次合作之艳情喜剧"②,用"艳情""喜剧"等字眼来博观众眼球。国防影片已经不足以作为宣传的卖点与特色,而是要依赖于其他元素来吸引观众。也正因如此,这些影片总是不能令人满意,香港被视为"文化荒岛"。而在"抗战"作为消费热点被消费过后,扎堆制作、毫无新意的抗战题材创作也不再受欢迎,香港电影制片商又转向通俗题材创作。

1937年10月,中央电影检查委员会南下设立广州分会,规定在香港摄制的粤语片不经过审查不得在内地上映。表面上看来,这是加强了对粤语片的管控,实际上却是对粤语片的默许。艺林登出《祝广州电检分会之成立》,也对此予以庆祝,称中央此举"可以将粤语片视为国难期间重要的宣传工具,对全民抗战的前途,实则有利"③。关于粤语片禁映的议题就此搁置。粤语国防片制作的繁荣,客观上推进了粤语片获得其合法性地位。

四、抗战电影陷入低潮

香港抗战电影的繁荣并没有持续太久,1940年前后"香港片商开始转向,改拍民间故事片和软性的爱情片"④,抗战电影陷入低谷。之所以会出现这样的情况,是由以下几个原因造成的:

第一,外部环境的转变迫使香港影界不得不放弃抗战电影的拍摄。港英政府受到日本的外交压力,要求加强对国防电影的审查,禁止有明显的抗日文字、语言、镜头的出现。南洋地区为了防止有损于对日外交关系,故也明令禁止上映抗日题材的香港电影。香港华民政务司还专门召集了在港的如"南洋""大观""南粤"等制片公司谈话,"谓以后各公司摄制国防片,均不能于文字或服装上指明敌人是谁,否则恐怕有剪去禁演的风险。以后拍摄国防片须更加留意"⑤。

第二,粤语片商把"抗战"视为不是一种政治诉求而是商业元素,导致了"抗战电影"走向低潮。在抗战初期,粤语国防片深受观众喜爱,片商看中了国防电影的市场潜力,开始效仿。"一些片商看到其可以赚钱之后,接踵而至的出现跟风之作"⑥。慢慢此类电影出现同质化、公式化的倾向。大多数跟风之作只是公式化、口号化套用了诸多抗战元素,反而缺乏生命力。当"抗战"作为一种商业元素和热点被消费过后,观众渐渐对此不再买账,

① 《太平剧团〈洪承畴千古恨〉连夕空前拥挤》,《大公报(香港版)》1940年2月23日。
② 《虎啸枇杷巷》广告,《大公报(香港版)》1940年5月4日。
③ 韩燕莉:《从国防片的制作看早期粤语电影和中国大陆的关系》,香港电影资料馆编:《粤港电影因缘》,香港电影资料馆2005版,第60页。
④ 赵卫防:《香港电影艺术史》,文化艺术出版社2017年版,第57页。
⑤ 董狐:《接到召集通知仅有大观天一南粤启明,香港取缔国防影》,《电声》1938年第15期。
⑥ 周承人、李以庄:《早期香港电影史(1897—1945)》,上海人民出版社2009年版,第218页。

票房成绩不理想也在所难免。

第三,应该看到香港抗战电影的衰落,从深层次而言也是由香港电影天然的商业属性决定的。电影创作为政治服务,只能是一种战时、临时的状态。而要求电影在创作的过程中时刻要体现官方意志与国家前途,本身就违背了电影的自身发展规律,也忽视了电影的商业性和娱乐性。被官方和舆论界斥为"毒素"的娱乐与商业特质,恰恰是香港电影发展历程中最具有生命力的部分。得益于香港相对宽松的文化政治环境,这部分特质逐步发展、成熟,成为"港味美学"的重要组成部分。

这一时期香港抗战题材影片的创作形态中,文化多元糅杂,类型构成复杂多样。国语国防片和粤语国防片构成了抗战电影创作的一体两面,不同类别的影人群体所创作出的作品呈现出相异的美学形态。从他们的电影作品中,不难窥见其中文化政治的复杂性。

20世纪50年代新中国电影的文化建构与明星塑造
——以蒋天流的银幕实践为例

褚亚男[*]

摘　要：新中国成立后，上海的私营电影公司在并入公私合营的轨道之前，曾尝试拍摄符合社会主义文化建构标准的影片，尤其是昆仑影业公司，在这方面做出了积极主动、试验性的努力。昆仑电影的影像风格紧密承接上海电影传统，因而他们的文化实践在某种程度上不符合新中国社会主义现实主义文艺观，遭受了批评、批判。但是不可忽视的一点是，在这个充满风险和挑战的创新过程中，新中国电影文化的建构与上海电影人的文化转型之间形成了一个可供讨论的场域。其中，明星作为文化建构的核心媒介，其银幕表演与形象塑造形成了多义、丰富的媒介平台，集中体现了转型期中国文化建构的时代特点。本文将以蒋天流为例，以明星的文化转型与银幕呈现为媒介来考查20世纪50年代初期社会主义文化建构的具体过程。

关键词：蒋天流；明星塑造

蒋天流，1921年生于江苏太仓。解放前她主要从事话剧表演，先后在中国剧艺社、中国艺术剧团工作，1945年之后从话剧舞台转向银幕表演。和同时代的其他明星如白杨、上官云珠相比，她并不是一线明星，入行时间晚，出演的影片也不是很多，不过她却具有极强的可塑性。1947，蒋天流在《太太万岁》中扮演的中产阶级主妇陈思珍是她登上银幕的第一个主要角色，获得了极大的认可。

进入新中国之后，她意识到自己的小资产阶级地位，努力改造自己，将自己的个人意识融于集体洪流中，并且力求以工农兵的生活要求为准则，以求得在银幕上准确诠释出工农兵的精神特征。这说明时代的变迁、政治形势的变化使蒋天流经历了在职业本能之外保持独立自我个性的要求在新中国被集体主义精神的感召所消减，从而将自身与银幕上的工农兵角色融为一体，在建构角色的同时也在改造自己。1950年，她正式加入昆仑影业公司，相继参加拍摄了《武训传》（饰四奶奶）、《人民的巨掌》（饰女特务）。在《我们夫妇之间》一片中，她首次担任主角，饰演工农干部张英。为贴近角色，蒋天流在山东省泗水县的外景地学习了"纺纱、拐线、铡草、扬场、赶车、骑驴等农村妇女的日常劳动"[①]。最终她

[*] 褚亚男（1981—　），博士，天津师范大学新闻传播学院讲师，加州大学伯克利访问学者，专业方向：中国电影史。
【基金项目】本文为天津师范大学高研高访出国研修项目的阶段性成果。
① 蒋天流：《我演张英》，《大众电影》1951年第20期。

很好地塑造出了风风火火、热情质朴的劳动妇女形象,在其表演生涯中也是一次突破。在社会主义文化建构的过程中,"太太"蒋天流积极、自觉、主动地进行了文化实践与转型。

一、媒介建构与"太太"蒋天流

蒋天流凭借《太太万岁》一举成名。该片是一部面向广大市民的喜剧电影,由文华影业公司出品,张爱玲编剧,桑弧导演。这部电影上映整整两周,场场爆满,上海各报竞相报道盛况,称其为"巨片降临""万众瞻目""本年度银坛压卷之作"①。从此上海报刊的电影副刊在蒋天流的名字前就冠以"太太"二字,可见她塑造的中产阶级家庭妇女的形象是多么深入人心。

蒋天流出生于中产阶级家庭,父亲以教书为生,爱好戏剧,给了她关于艺术方面最初的启蒙。从她的生活经历与早期演剧生涯来看,生活的动荡与波折造就了她温和含蓄的性格。执着于表演的她,注重生活的积累和知识层面的提升。在接受报社记者采访时,蒋天流介绍了自己求学的经历:"我的故乡是太仓,从小就在故乡求学,从太仓师范初中毕业后,我就转到苏州美专继续求学。后来又转到上海的大同大学商学院。那个时候我就加入了上海剧艺社,当时我用'流金'为名,后来才用天流这名字。"②正因为接受过系统良好的科班教育,蒋天流能够明智地理清个人身份与角色建构的关系。一方面,她认为"演员不仅要演谁像谁,还要演谁是谁"③。这也是她在话剧界的前辈朱端钧引领她入行时对她的教诲,使她懂得了我就是她(角色)的这个角色创造方法。④ 蒋天流对角色把握游刃有余的同时,对自身社会定位也显示出自信、知性的一面。在将自身融入角色表演和电影人物的身份建构的过程中,她尽量保持着理智的认知,对自身的社会文化身份有着清晰的确认。

在媒体的视线中,她也是这样一个与剧情中的角色风格迥异的明星。有记者采访她后写下文章对她的女性气质进行了诠释:她不是那种艳媚的美,她所具有的乃是朴素美。在舞台上的她,似乎是很妖艳、妩媚,但是在台下,她的秀发就很随便地梳着,脸上也不加以脂粉的人工修饰,服装也不过是蓝布旗袍。而她那直率流利的谈吐、诚挚坦白的态度,更使人对她发无限钦佩。⑤

正规的学习教育赋予了蒋天流现代女性的自信与理性,充满戏剧色彩的演艺生涯又使她的内心充满理想化的色彩。抗战时期她曾经奔赴大后方,并且在继续了一段时间话剧表演之后放弃明星的生活而进入学校,过上了简朴的学生生活。回忆起这段生活的时

① 见《大公报》《申报》《新闻报》1947 年 12 月 13 日至 27 日关于《太太万岁》的评论。转引自贺昱:《论张爱玲电影剧本创作中的市场意识——以〈太太万岁〉和〈不了情〉为例》,《延安大学学报(社会科学版)》2004 年第 6 期。
② 于良:《记蒋天流》,《良友》1943 年第 6 期。
③ 陈泊:《中国电影专业史——电影表演卷(上册)》,中国电影出版社 2006 年版,第 81 页。
④ 蒋天流:《难酬知遇恩——缅怀朱先生的教诲》,上海戏剧学院朱端钧研究组编:《沥血求真美:朱端钧戏剧艺术论》,百家出版社 1998 年版,第 502 页。
⑤ 于良:《记蒋天流》,《良友》1943 年第 6 期。

候,她写道:"我明白我所以喜欢学校生活的原因是因为她有规律,有进步,她是健康的,在那里没有纷扰,没有为名利争夺,没有丑恶,但是我知道一个人不能一辈子永远躲在学校里,以后谁都要踏进社会中去的,我们应该在社会中建立起健康有生气的团体,让所有的人都能体会这种愉快。"①

战乱期间她依然能够保持内心的平静和单纯去进修学习、提升自己,并且对未来的生活依然保持乐观向上的信心,这也是她知性乐观气质的体现。大后方的生活对蒋天流的影响是巨大的,爱国主义精神和民族主义氛围对一个正在成长的演员的精神层面有着深远的影响。蒋天流对那段时光深刻、美好的记忆说明她在那个时期所经历的转变:"在那一个时候,我就把银社当作我从小生长的家一样,更使我高兴的是在这个时期中,我认识了不少我所敬仰的人,从他们那我又多添了许多知识,增加了不少见闻,更知道怎样去了解一件事物。这个时候我像一条刚入江海的小鱼,看见自己周围的世界如此广阔,我是多么愉快呵。几点水沫,一二浪花,都会叫我感觉新鲜的。"②

二、明星的私人空间与市民文化

大后方的精神洗礼没有促使蒋天流成为革命洪流中的一员。返回上海后,大学文凭并不能使她得到更多的就业机会,久疏了的剧界也不容易找到工作。在此种情况下,蒋天流以闪婚的方式与信托局会计主任某先生结婚③。这无疑暗合了张爱玲笔下那个因战乱而最终意识到平淡生活可贵的白流苏。只是蒋天流作为一个普通的女性,一个处于二线地位的明星,身世没有那么多的传奇色彩。蒋天流从戏剧界转向电影界发展恐怕有一部分原因也是与生存有关,战后电影的复兴和繁荣显然是超过戏剧的。

在前辈朱端钧的介绍下,她加入了"文华",成功地演绎了张爱玲笔下过着细琐的生活、体验着浮世悲欢的"太太"形象。蒋天流优雅平静的脸庞有一种传统的美感,缓和而又充满生活智慧的语言体现着现代都市的情感。虽然这部电影获得了高额的票房和众多影迷的追捧,"蒋天流"这三个字也一举成为上海中产阶级太太的代名词,但是批评之声还是此起彼伏。署名王戎的评论家指责张爱玲对陈思珍"一个饱含小市民气质的庸俗女人","不但无法指明她的出路,而且还非常欣赏",实质上是"鼓励观众继续沉溺在小市民的愚昧麻木无知的可怜生活里";他还更为极端地指责这种创作态度是何等的消极、病态④。还有批评家认为这是"寂寞的文坛上歇斯底里的绝叫,是有人在敌伪时期的行尸走肉上闻到 high comedy 的芳香!跟这样的神奇的嗅觉比起来,那爱吃臭野鸡的西洋食客,那爱闻臭小脚的东亚病夫,又算得什么呢?难道我们有光荣历史的艺园竟荒芜到如此地步,只有

① 蒋天流:《我在内地的生活》,《文章》1946 年第 4 期。
② 蒋天流:《我在内地的生活》,《文章》1946 年第 4 期。
③ 《"太太"蒋天流》,《青青电影图画丛刊》1949 年第 8 卷。
④ 王戎:《是"中国的"又怎么样?——〈太太万岁〉观后》,《新民晚报·新影剧》1947 年 12 月 28 日。

这样 high comedy 才是值得剧坛前辈疯狂喝彩的奇花吗？"①这一批评的口气之严厉、笔锋之犀利，俨然战时大后方民族氛围中文化精英主义与上海沦陷区市民通俗精神的对峙的延续。

对于蒋天流来说，她曾经身处大后方感受当时的民族主义炙热的情绪，回到上海她则成为一个市民热捧的明星，呈现出都市文化所特有的气质和精神，《太太万岁》让她跻身一线女星的地位。她的电影是在充满着市民趣味和市民精神的影像中开始的。影片的开端，镜头越过神龛、蜡烛，低头擦拭神台的陈思珍呈现在银幕上，匀称高挑的身材被包裹在合体的中式旗袍中，她渐渐抬起头来，舒了一口气，一切准备完毕就等老太太来了。她口中唤着张妈，眉毛向上一挑，一个成熟、稳重、内敛的少妇形象跃然银幕。影片即将结束的时候，陈思珍要和见异思迁的丈夫离婚，此时画框中又出现了蒋天流的特写，表情坚定，神态平和。她说道："我承认我是失败了，我并不是天生的爱说谎，也是为了好呀，谁知道越想好越是弄不好。到了今天，我实在是太疲倦了。从此以后我再也不说谎了，从此以后我也不做你的太太了。"蒋天流饰演的陈思珍是一个极具生活气息的女性，在她身上体现出了上海弄堂里无数个平凡生活着的女人的常态。

与同时期《一江春水向东流》中善良、软弱的传统妇女素芬不同，与《八千里路云和月》中具有强烈批判社会意识的玲玉也不同，蒋天流初期的银幕定位是世俗化的，是面向广大平凡生活中的市民个体，是以不关乎时代政治的女性明星呈现。这一方面是出于蒋天流本人做出的角色选择，另外一方面她虽然在大后方经历了思想的洗礼，具有一定的革命意识，但是返沪后生存的艰难和当时的二线明星地位使她的选择更多了几分平淡的世俗意味和纯粹的艺术气息。在《太太万岁》中，对陈思珍的塑造体现了张爱玲式的中国想象。她认为"小市民（个人）的琐细的日常生活最终构成了最基本、最稳定、也更持久永恒的生存基础，而这种个人的生存才在真正意义上构成了整个人类（国家、民族）生存的基础"。蒋天流对陈思珍的塑造其实并不困难，从她流畅、自然的表演中也可以显示出，她自己也是经历着这样的平凡、普通的生活。她不大出门，平时在家里看看书，喜欢戏剧和文学方面的书籍。她的个性决定了在时代巨变的 20 世纪 40 年代，她能够更加平稳地过渡到另外一个时代。张爱玲带着无限的惆怅离开了内地，到了香港。而"太太"蒋天流则留在上海，成为一个演绎新中国妇女的演员。

三、文化自觉与银幕转型

1949 年，蒋天流加入了昆仑影业公司，出演了《人民的巨掌》和《武训传》中的小角色，但也演绎得丝丝入扣。集知性气质和理想主义情感于一身的蒋天流，在郑君里看来是一个可塑性很大的女演员：不沉迷于角色在文本中的情境，保持自身知识结构和对社会认

① 《时代日报·新生》1947 年 12 月 12 日。

知的理性与清醒①。这也使她进入新中国电影表演行列的时候,能够依据时代和社会的发展,对自己的演艺事业进行调整。和同时代的白杨、上官云珠相比,她名气不是那么大,转变也不是那么明显,焦虑自然也少很多。她似乎很执着于自己的演员职业,与政治始终保持着一定距离。郑君里选择蒋天流出演《我们夫妇之间》也算得上是一个大胆之举了:启用一个在国统区以太太形象著称演艺界的明星来出演苦大仇深的工农干部,无论对于导演还是对于演员都是一个极大的挑战。

在新中国的银幕上,蒋天流已经有了一些尝试。她出演陈鲤庭导演的《人民的巨掌》中的女特务这一角色,延续了她在银幕中的视觉呈现定势——妖娆、妩媚。但在新中国的银幕上,性感的去道德化被圈定在阶级敌人的表述范围内,妖娆的女人是与阶级敌人所对应的呈现,因此她的戏份很少,而且是受到打击、接受教育的反面角色。蒋天流如何在没有经验的情况下,演好工农兵形象呢?加之合作的搭档是20世纪30年代就声名鹊起的大明星赵丹,并且影片中要求演员说山东话,对于出身江南的蒋天流来说,她需要快速适应新中国政治文化环境,从小市民趣味的角色定位中走出来,进入集体主义思想所观照的角色建构,这一角色成功与否对她今后的事业有着至关重要的影响。在导演郑君里的带领下,摄制组奔赴山东兖州深入生活。蒋天流吃、住在一个农民家里,看小媳妇纺纱织布,与农民一起劳动,慢慢学会了很多农活,农民的淳朴、勤劳更是使她感动。她从中找到了角色的影子,开始尝到下生活的甜头②。体验生活之后的蒋天流已经完全脱去了小资产阶级太太的风姿,取而代之的是身着宽大棉袄的农村女干部形象。她梳着山东农村妇女特有的发式,而且在影片中刻意地模仿着农民的姿态:在乡间走路的时候脚尖踮起一些,上台演讲的时候情绪激昂、愤慨,身体向前倾着,皱着眉毛,眼睛里充满着对旧社会的仇恨和对新生活的憧憬。与裹在旗袍中的中产阶级家庭女性相比,蒋天流在新中国电影银幕上的形象转变可以说是成功的。她放弃了在银幕上端庄秀丽的外形,也一改淑女式的口吻,当看不惯丈夫进城的变化时张口就带出了脏字。这对于一个接受过长期正规教育又在中产阶层中生活的女性来说,不能说不是一个巨变。从此也可见,蒋天流对在银幕上塑造工农兵形象的态度是虔诚的,她希望能够通过细节的描画来呈现一个真实的工农女干部。导演利用仰拍、特写等镜头给蒋天流饰演的张英以高大的形象。在这些焦点的关注中,蒋天流的面部是不美的,甚至在有的镜头中,她的脸有些浮肿,毫无女性魅力可言,头发也蓬乱地塞在军帽里。但是,她的神情是那种工农式的严肃、坚毅和认真。对于蒋天流来说,她真诚地演绎着她心目中的工农兵形象,传达着导演郑君里对新时代中国的想象,这也是导演在影片结尾通过赵丹的旁白表达出来的:我们生活在光辉的毛泽东时代,它把我们夫妇的情感沉淀得更坚定、更深厚。此时,影片中的主角不再是个体,而是个体赖以生存其中的社会主义集体,社会主义思想才是解决生活中问题的根本。蒋天流在新中国成立后的电影生涯中所做的就是不断地、积极地适应她所处的职业环境并且做出了顺

① 吴承基:《灯下谈艺》,中国戏剧出版社2004年版,第143页。
② 吴承基:《灯下谈艺》,中国戏剧出版社2004年版,第142页。

应主流文化形态的选择,以求得生存和发展,她的知性气质对这一转变和重塑也起到了重要的作用。

作为演员的蒋天流一直专注于表演事业,对于政治,她的理解恐怕也局限于主流媒体的宣传。从抗战爆发流亡大后方,到抗战胜利返回上海,到迎来新中国的成立,蒋天流不能算是一个政治觉悟和思想意识都处于同行业中进步先锋的明星。虽然她加入"昆仑"出演《我们夫妇之间》表明了她要求进步和改造的心声,但是很快《我们夫妇之间》从小说到电影遭到全面批判,她所饰演的张英也受到了否定,她的演艺事业随之暗淡下来。蒋天流虽然出演了《劳动花开》《为孩子们祝福》《小白旗的风波》《护士日记》《春风杨柳》《枯木逢春》等不少影片,但几乎不担任主要角色。在无数次的学习、反省中,她逐步改造着自己,也在电影的表演中修正着曾经有过的信念:演谁就要像谁。因为中国电影从1949年开始,银幕形象的发展不是趋于个性化,而是趋于类型化,并且逐渐形成了一整套完备的塑造模式。蒋天流进入了不断将个人意识融入集体观念的漫长过程。此间,她的女性意识也发生了转变,同20世纪40年代的"太太"蒋天流相比,时代赋予了她更激进的女性思想。

20世纪50年代蒋天流拍摄影片《孟长有》时体验生活让她感受到:"新的社会给了妇女们新的生活,这里的家属们在党和工会的领导下,已经组织起来。我在体验生活中,感到她们的生活已经不是局限在自己的小家庭里,而是和丈夫的工作、工厂的生产紧紧联系在一起,她们生活在集体中了。""像这样新型的妇女,我从心里对她们产生了敬爱,她们不再是愁吃愁穿,挨打受骂,为了孩子和邻居们谩骂打架的娘们了。她们不但在经济上得到了解放,重要的是在政治上得到了翻身和自由,提高了阶级觉悟,建立了强烈的主人翁观念。""通过这次《孟长有》的摄制任务,我深深地体会到:我有责任把这些新的模范事例,新的品质在银幕上表现出来,同时,我也在一边工作中,一边学习,一边改造着自己。"① 这时的蒋天流似乎经历了一番脱胎换骨的变化,经历了《我们夫妇之间》的批判风波,参加土改②的切身感受,中产阶级"太太"蒋天流成为表演新中国的明星系列中的一员,塑造银幕上的工农兵形象不仅是艺术活动,更是她改造自身、重构自己的途径。她力求与银幕上的形象合二为一,并且对新中国的女性表示出无比的敬佩。对于蒋天流来说,表演不仅仅是为了生存,更是为了学习、改造。和其他跨越1949年的上海女性明星一样,蒋天流已经内化为社会主义主流意识形态的话语符号。她的银幕形象呈现,不再标榜个性;她的私人空间不再彰显与银幕形象的不同;银幕内外的蒋天流都指向新中国女性的特质:男女平等,并肩劳动。不过,从文化的角度进行反思,女性在解放后虽然一度从传统家庭的束缚中解放出来,但不可避免地又在意识形态的召唤下陷入了新的囹圄,而作为明星的蒋天流也通过表演这一重塑的途径被纳入到了新中国女性的范畴之内。

① 蒋天流:《我从心里敬爱她们》,《新中国妇女》1954年第3期。
② 据《青青电影》1951年第19卷第9期报道,蒋天流曾参加土改。

十七年儿童电影创作与连环画的互助性关系
——以典型人物塑造为例

郑丹妤　刘小磊[*]

摘　要： 新中国十七年时期，国家在综合考量儿童年龄特点和社会主义教育目标的基础上对儿童电影的创作提出特殊的艺术要求和创作指标。但儿童电影创作者在实际创作中却遇到了故事取材、经验限制等方面的困境。同一时期，同属于通过声画合作实现故事表达的连环画呈现一派繁荣景象。在"互相协作"这一文艺创作精神的推动下，十七年儿童电影和连环画之间有了众多互助性表现。本文在整理并分类与十七年儿童电影有关的连环画文本的基础上，从声、画的相似性与差异性角度分析十七年儿童电影连环画与儿童电影之间的关系，进而以典型人物的塑造为例，结合具体文本对两者的互助性关系展开分析。

关键词： 十七年儿童电影；电影连环画；典型人物塑造

在新中国十七年时期电影中占据一定数量规模的儿童电影，由于其受众的特殊性，以及在教育功能上所发挥的传播作用，国家在综合考量儿童年龄特点和社会主义教育目标的基础上对儿童电影的创作提出了不同于其他题材的艺术要求。

儿童电影在创作内容上需要贴近儿童生活，体现儿童趣味，在普及科学知识与生活常识的同时注入集体主义、爱国主义以及国际主义的教育精神；创作方法上，"反对对待成年人老年人的政治内容，以抽象的政治八股文的方法来对待儿童"，要"重规劝说服，并多用具体实例来进行教育"，如革命历史故事、革命领袖生平、好儿童的榜样等[①]，并发挥"协作精神"，充分和作家、画家、音乐家等展开很好的协同创作[②]；审美趣味上，需要点"幽默和快活"，故事的表现形式需要丰富多样。如此肩负儿童认知和审美教育使命的文艺载体，不仅在质量上被给予特殊要求，在呈现数量和速度的要求上也体现出强度递增。从"试办教育片、儿童片"的最初提议，到电影局再次强调要"注意到青少年儿童电影题材的电影创作"，再到中央政务院再次明确提出"要加快制作适合广大

[*] 郑丹妤（1993— ），北京电影学院硕士研究生，专业方向：国际电影文化传播；刘小磊（1980— ），博士，北京电影学院文学系讲师，硕士生导师，专业方向：电影历史及理论。
① 见 1950 年 4 月，冯文彬第一次全国少年儿童工作干部大会《培养教育新的一代》报告。
② 陈伯吹：《儿童电影在儿童教育上的重要性》，《中国电影》1958 年第 6 期。

少年儿童需要的儿童片"①,甚至于各制片厂要求应有一定儿童电影制作的数量指标……这些新中国儿童电影的促进政策和要求无不体现着国家希望通过儿童电影培养社会主义儿童新品质的期许。

只是,国家的设想与实际创作、影片普及之间常常有一些现实的困难和阻碍横贯其中。一方面,儿童电影的创作者们真正投入实际创作时,在故事取材、儿童生活的提炼、儿童观影需求和趣味的把握上面临着众多挑战。那时候儿童电影的创作任务大多数是制片厂指派的,很多被指派的导演最初也并没有拍摄儿童题材的经验。因此,他们需要在限定的时间内快速取材,厘清故事结构,把握儿童生活和趣味,同时又要具备一定的艺术质量,这本身就是相当困难的。另一方面,新中国刚刚成立,影院设施和排片数量无法满足全国众多儿童的观影需求,而抱有观影热情的儿童常常又限于时间的分配与经济的负担无法真正在银幕上感受这些为他们制作的影片。面临着创作和推广双重难题的新中国儿童电影,急需一种更便捷的媒介作为助力和补充。

这时,发挥"协作精神"这一建议成为一个突破口。五六十年代,新生的共和国成立了人民美术出版社,将大众图画出版社整合入该出版社,开展连环画教学活动的美术院校向编辑和创作部门输送了众多优秀人才。与此同时,晒蓝工艺在印刷业的进一步应用使得连环画有了形式上的补充。由于具备通俗性,连环画也成为新中国"扫文盲"、推广国家政策的重要传播媒介。以上所述绘画人才的聚合、精修与印刷技术的新突破、出版业的整合发展以及教育普及的需要,使得连环画创作进入了一个新的繁荣时期。题材多样的新中国连环画也吸收了儿童故事这一重要题材。这些晒蓝工艺制作的儿童电影连环画以及改编自同一小说、描述相同故事情节的绘画连环画成为新中国儿童打开儿童电影故事的新窗口。连环画图文并茂、浅显易懂符合儿童年龄特点,又具有相对于电影票更经济实惠的优势,受到新中国儿童的广泛青睐。而对于儿童电影从业者而言,这类电影连环画和电影之间在图像、语言等方面的相似性所产生的互动关系,对上述困境给予了创作和普及上的助益。这种十七年儿童电影改编和连环画的互助性关系,也正体现了儿童影像叙事者与作家、画家等在面对共同文艺创作目标时所发挥的"协作精神"。本文所讨论的十七年儿童电影创作与连环画的互助性关系就是希望探析这种精神背后的具体做法和表现。

一、十七年儿童电影连环画的分类及其与儿童电影的关系

(一) 十七年儿童电影连环画的分类

这个时期的与儿童电影描述相同故事内容的连环画主要有两种类型,一种是由具备

① 1950年,中央文化部电影局在第二届行政扩大会议上提议,"试办教育片(包括解释政策的教育片),儿童片与风光片";1953年,电影局召开电影剧本创作会强调,要"注意到青少年儿童电影题材的电影创作";1953年12月,中共中央、政务院《关于加强电影制片工作的决定》再次明确提出要加快制作适合广大少年儿童需要的儿童片(金丹元:《新中国电影美学史(1949—2009)》,上海三联书店2013年版,第87页)。

不同绘画技巧的画师手绘故事情节的绘画类连环画(表1),另一种是根据电影胶片进行晒蓝工艺制作的电影连环画(表2)。后者是紧随电影发行的时间出版,且只发行基于电影的一个版本;而绘画连环画一般会根据编绘者以及受欢迎程度的不同,出现多个版本。因此,在数量上第一类连环画明显多于后一类。另外,随着时间的推移以及儿童欣赏趣味的变化,相同版本的连环画会有再版的现象。为了能更集中讨论十七年时期的儿童电影连环画,表1和表2所呈现的是初版于十七年时期的画本,众多十七年后期再版的连环画不在表格所列范围①。

从表1所列的绘画类画本资料中,我们能看到新中国许多知名的连环画大家都参与到儿童连环画这一题材中来,如有"南顾北刘"之称的顾炳鑫和刘继卣;许多儿童文学的原著作者也都直接参与到画本的脚本改编中来,如著名儿童文学作家张天翼就名列其中。而从出版社的信息来看,除了连载于新中国成立前《大公报》上的《三毛流浪记》,其他的绘画类连环画均由不同的出版社出版。这正反映出新中国成立后,国家将图文说故事这样一种阅读形式更多地以出版社出版这样一种发行方式固定下来。相对于绘画类连环画主创和出版社的多样,晒蓝工艺制作的电影连环画的主创和发行渠道相对单一。从表2中可以看到,这些连环画在新中国初期由附属于人民美术出版社的朝花美术出版社出版,但到后期除了《马兰花》(1957)出版于上海美术出版社,其余画本均出自中国电影出版社。这是由于1956年后,中国电影出版社诞生,国家将这一类关于电影的通俗读物调配给这一个专门编译出版电影出版物的机构出版。

表1 与十七年时期儿童电影同内容的绘画类连环画

绘画类连环画	编绘者	出版社	出版时间
《三毛流浪记》	编绘:张乐平	《大公报》(报刊)	1947年连载
《鸡毛信》	绘画:刘继卣 脚本:华山	大众图画出版社	1950年9月
	绘画:刘继卣 脚本:张再学	人民美术出版社	1962年3月
《罗文应的故事》	绘图:张天翼 脚本:李白英	不详	1955年
	绘图:郑家声 编文:李白英	新艺术出版社	1956年10月
《祖国的花朵》	绘图:汤义方 编者:吴兆修	上海人民美术出版社	1957年6月
《刘士海爸爸的皮包》	绘画:邓柯 改编:慕淹	天津美术出版社	1956年10月

① 由于新中国十七年时期连环画版式设计的特殊性,连环画的出版信息只印刷在封底。而纸质书籍不易保存,封底常常破损和遗失,导致表中部分信息缺失。

续 表

绘画类连环画	编 绘 者	出 版 社	出版时间
《兰兰和冬冬》	改编：孙剑影 绘图：不详	不详	不详
	绘画：葛锡麟 脚本：铁崖	辽宁美术出版社	1959年8月
《民兵的儿子》	绘画：王捷三	山西人民出版社	1960年6月
《黎明的河边》	编绘：顾炳鑫	上海人民美术出版社	1955年2月
《地下少先队》	绘画：高适 改编：万家春	辽宁美术出版社	1962年11月
	绘画：韩伍 改编：胡文礼	天津少儿出版社	1963年2月
	绘画：胡文礼 脚本：阿沙、李迅	天津美术出版社	1965年6月
《渔岛之子》	绘画：钱贵荪 脚本：刘监、星棠	人民美术出版社	1963年1月
《以革命的名义》	改编：朱新晖、大苗 绘画：董洪元、王重义	人民美术出版社	1962年5月
《五彩路》	绘画：韩伍 脚本：何沪玲	上海人民美术出版社	1959年12月
	绘画：乐小英、戴敦邦	江苏人民出版社	1962年7月
《新队员》	绘画：陶琦	天津美术出版社	1965年9月
《英雄小八路》	绘画：王井 改编：陈振群	福建人民出版社	1958年12月
	绘画：顾炳鑫 脚本：陈耘、田衣顾	上海人民美术出版社	1963年11月
	绘画：韩伍	河北人民美术出版社	1964年1月
《宝葫芦的秘密》	绘画：张鸢 改编：吴兆修	人民美术出版社	1962年9月
	绘画：毛震耀 改编：李小明	江苏人民出版社	1964年7月
《小兵张嘎》	绘画：张品超 脚本：徐光耀、胡映西	上海人民美术出版社	1963年12月
	绘画：张辛国 脚本：朱笠	河北人民美术出版社	1964年4月
	绘画：方瑶民 改编：潘彩英	辽宁美术出版社	1965年9月

续 表

绘画类连环画	编绘者	出版社	出版时间
《小足球队》	绘画：孙愚 脚本：甘礼乐	上海人民出版社	1964年12月

表2　十七年时期儿童电影的电影连环画

电影连环画	编者	出版社	出版时间
《为孩子们祝福》	改编：中国电影发行公司	朝花美术出版社	1954年8月
《鸡毛信》	不详	广西美术出版社、中国电影出版社	1996年2月
《小白兔》	改编：中国电影发行公司 编者：金德里	朝花美术出版社	1954年12月
《小梅的梦》	改编：上海电影制片厂 编文：姜慧	新美术出版社	1955年7月
《罗小林的决心》	改编：中国电影发行公司	朝花美术出版社	1956年8月
《祖国的花朵》	改编：中国电影发行公司 编者：金德里	朝花美术出版社	1955年12月
《青春的园地》	不详	朝花美术出版社	1956年1月
《两个小足球队》	不详	中国电影出版社	1957年6月
《哥哥和妹妹》	不详	中国电影出版社	1956年12月
《皮包》	不详	中国电影出版社	1957年4月
《风筝》	不详	中国电影出版社	1959年4月
《兰兰和冬冬》	改编：庄守真	中国电影出版社	1958年9月
《红孩子》	改编：周正	中国电影出版社	1958年8月
《民兵的儿子》	不详	中国电影出版社	不详
《朝霞》	不详	中国电影出版社	1961年4月
《马兰花》	不详	上海人民美术出版社	1957年12月
《五彩路》	陈澈	中国电影出版社	1961年6月
《新队员》	不详	中国电影出版社	1962年6月
《英雄小八路》	改编：陈澈	中国电影出版社	1962年10月
《花儿朵朵》	改编：孙青	中国电影出版社	1962年6月
《小兵张嘎》	不详	中国电影出版社	1964年12月

上述两类连环画在形式上都由连续图片以及描述图片内容的文字脚本组成。前者由于与电影一样，脱胎于同一文学剧本或小说，编绘的主创根据自己对文学的理解以及连环

画呈现的特殊手法创作出与电影气质不同的故事。当然,很多画本如《罗文应的故事》《地下少先队》《宝葫芦的秘密》等因拥有扎实的小说剧本基础和深受小读者喜爱的故事内容而被不同的编绘者演绎出 2—3 种版本。这些画本的推出与电影的发行时间前后交错,两者的创作之间或多或少也存在着相互借鉴和影响。可以说,绘画类的连环画与电影之间有更独立的自我表达空间以及艺术特色上的交相辉映。后者这一被称为"纸上电影"的画本类别,由于其中的图片都是来源于实际的电影画面,加之画面的选择与配文的改编都是出自发行该电影的电影公司之手,因而其与绘画连环画相比,和电影本身联系更加紧密,电影和画本的关系更倾向于连环画为实现儿童电影传播和教育功能服务。

(二)十七年儿童电影连环画与儿童电影的关系

儿童电影用画面的流动和声音的同步呈现讲述与儿童有关的故事,连环画用生动的图画描绘和明晰的文字讲解使儿童故事跃然纸上。它们同属于通过声画合作实现故事的表达,有着共通之处也存在差别。

在画面方面,电影的不同景别将故事的背景和人物合理编排,其较强的连贯性和与现实无异的画面呈现使得儿童受众能将自己的生活实际与电影画面联系起来,从而产生联想和回忆,这样儿童更易于理解故事的内容。连环画本多以线描为主,且该时期受到现实主义创作传统以及西方精确绘画风格的影响,绘画者的线描创作更具象和写实,并着重主要人物的神情和动作互动,人物场景和发生背景的勾勒则粗糙简要甚至省略。因此,很多故事情节和场景在画面与画面之间存在非真实连贯的空间。这是迫于画幅的限制,为了更好凸显叙事的主要内容,而做出的选择。但正是这一点空间也给予了儿童受众一隅自我想象的世界。可以说,电影与连环画对写实追求的"同"和媒介特质所带来的"异",赋予了它们在叙述同一个故事时所带来的不同视觉感官效果和艺术感染力,这也成为我们讨论两者关系的诱惑力所在。

在"声"的方面,这时期儿童电影的声音语言相对丰富,不仅仅包含对白、旁白还有音乐、音效的配合,音源的多样也保证了它在配合画面进行故事叙述时信息的完整性。且听觉感官与视觉感官双重刺激是符合吸引儿童并保持他们专注的注意力的绝妙法宝,保障了专注力也就为他们深入认知故事所传达的教育目标提供了重要前提。而连环画本显然不具备这么丰富的声源,它的发"声"只能透过文字脚本对画面的补充描述达成。与一般文学剧本、小说的写作不同,连环画的文字脚本较为通俗、简练;故事线索更为集中,会简化不必要的旁线,并以直叙的方式讲述故事;内容除了贴切地描述图画内容外还会为图片之间的转换作出衔接性地叙述。另外,部分连环画还会通过绘本特有的在人物嘴边冒"气泡"的方式将人物对话呈现在画面中,这种生动的发"声"方式某种程度上也是对电影的学习和借鉴。

尽管有这些差别,但当我们回顾这些电影与连环画时,会发现"人"自始至终都是两者故事展开的核心。不论是限于画幅而着重描绘人物神情和互动的连环画,还是有不同人物如现实般穿梭在一个个场景里对话着、喜怒哀乐地表现着的电影,抑或是这一时期在苏

联文艺思想和毛泽东"典型观"影响下不断涌现的对"典型人物"创作的讨论,都在强化人物形象作为文艺创作核心的特殊性。因此,笔者以典型人物的塑造为例,进一步针对这些相互关联的电影和连环画文本展开更深入的创作互助性予以讨论。

二、十七年儿童电影和连环画中可感的"人"

人物形象的塑造可以说是文艺作品创作的核心所在。浓缩众生相,以人在实践中所获得的"感觉材料"[①]为依据创造出"既具有一定的概括性和普遍性,又具有丰富多彩的个性以及独特性、原创性、新颖性的人物形象"是十七年时期毛泽东文艺思想体系下所提倡的艺术典型思维。儿童文艺的"典型"实践是从国家层面对儿童文学提出"创作鲜明的儿童典型形象,扩大儿童文学的主题范围和样式的任务"的要求开始的[②]。这说明,儿童文学中典型人物的塑造对儿童电影与连环画典型人物创作有一定的借鉴意义。可是文字和影像、图画之间的差别本质在于三个媒介所调动的感官通道不同。因此,当探讨电影与连环画之间如何互助从而填补肉身和温度让人物形象跃然于声画之间成为可感的人时,我们便不得不从创作者是如何根据文字描述和图像设计构建可听可看的"感觉材料"这一角度展开讨论。

(一)技法互助:人物初印象

心理学上有一种心理现象被称为首因效应(Primacy Effect)[③]。通俗而言,人们先入为主的心理很大程度上决定了创作者塑造的人物是否得观众心,加之儿童具有特殊的注意品质,即他们的注意力更易被拟态的动画形象吸引。似乎是出于这样的考虑,即便是注重写实主义创作风格的新中国文艺创作者,也依旧在人物的初次亮相上选择符合儿童心理画笔勾勒人物画像来给予人物初印象,表达人物性格和关系,进而透露教育用意。

儿童文学写作中主要人物的出场,常伴随着一系列的环境渲染、次要人物的铺排陈述等。因此,在文学中人物的出场总是"犹抱琵琶半遮面"的状态。而连环画的人物出场常常直接明了,其在介绍主要人物时常常会在开篇就将该故事所包括的所有人物形象描绘在上面,并在每个人物旁标注角色名。如连环画《小足球队》(上海人民出版社1964年版),作者孙愚在封面页的第4、5两页绘出了小足球队的各个队员以及江老师、爷叔两个成人的动态形象(图1)。画面中路扬抱球低头,江老师和蔼地拍着路扬的肩,李松松戴着

① 这里提到的"感觉材料"概念是罗素等人提出的一套关于认识论的理论。其核心问题是,人类对外在世界的知觉究竟是直接的还是间接的。毛泽东文艺思想体系下的"典型观"认为典型的艺术形象是从实践的"感觉材料"中去粗取精提炼而得的。"感觉材料",是创作思维的感性基础。

② 1956年3月袁鹰在总结全国第一次儿童文学创作评奖活动后提出对儿童文学创作的要求(《中国当代文学编年史(第二卷)》,山东文艺出版社2012年版,第233页)。

③ 首因效应(Primacy Effect),由美国心理学家洛钦斯首先提出,本质上是一种优先效应,当不同的信息结合在一起的时候人们总是倾向于重视前面的信息,即外界信息输入大脑时的顺序较大程度决定认知效果的作用,最先输入的信息作用最大。

框架眼镜低头看书,小毛头系着红领巾背着书包……读者还未展开阅读其中的内容,便能透过人物名称以及人物各异的动作和神态猜出些许人物性格和人物关系。

图1 《小足球队》人物介绍页

这种绘图表明人物特点和人物关系的介绍方式符合儿童的认知特点,他们的具体形象思维使得他们更容易被图像的介绍所吸引并充分理解。仔细思考,这种形式似乎与电影介绍主要演员的片头极为类似。反观十七年时期的儿童电影,部分电影在片头设计中也融入了许多勾绘人物形象。如电影《哥哥和妹妹》(长春电影制片厂,1956)的片头设计,分别呈现了哥哥和妹妹相互游戏的手绘形象(图2),虽然不是如电影角色那般动态,但简

图2 电影《哥哥和妹妹》的片头

单的几笔形象勾勒不仅让小观众提前感受人物性格和关系，还能缓解片头展示主创人员名单的乏味之感。这种电影片头形式与连环画人物形象简笔勾勒形式在两种文艺样式中的交融运用，不仅在审美上丰富了艺术表达的趣味，而且在功能上对两者吸引观者注意以及快速展示人物形象大有裨益。

借由晒蓝工艺制作的电影连环画将电影和连环画紧密联系，能让我们进一步感受画笔勾勒人物的深意。晒蓝工艺制作的电影连环画尽管都由实际的电影画面翻印而成，但这些连环画的封面却大多是由绘者以写实的手法将主人公在影片中的代表性动态绘于首页(图3)。如新中国第一本儿童电影连环画《为孩子们祝福》(朝花美术出版社1954年版)，封面上是感化偷表学生的王敏老师以及最后成功加入少先队的张化国和赵增荣。他们侧身齐齐望向远方，仿佛是对一种新生活、新品质的向往和追求；电影连环画《祖国的花朵》(朝花美术出版社1955年版)，封面上是以江林、梁惠明、梁永丽为人物前景的大批少先队员和迎风飘扬的少先队红旗；电影连环画《风筝》(中国电影出版社1959年版)也同样选取了中法两个主人公比埃罗和宋小青以及双方友谊的串联物——孙悟空形态的风筝作为封面，两人背靠风筝，相互搭肩，既表现出亲密友谊，又隐约体现出风筝之于两人的意义……

图3　部分连环画封面

类似以上列举的"首页"表现，我们都能从新中国十七年儿童电影制作的片头以及电影连环画文本上有很直观的体会。这些给予观众人物初印象的创作特点可以总结如下：第一，不论是人物群像还是双人、个人形态的选取，都会清晰描绘出故事的主人公在电影里的代表性形象，且毫无悬念的是这些封面形象全部都是以儿童为主。封面上的儿童主人公总是以积极昂扬风貌呈现，或是革命小英雄紧缩眉头英气十足，或是少先队员映着鲜红的红领巾笑颜满面，又或是做着学习任务的新中国学生认真专注。第二，除了必要的人物所倚靠的物体前景，人物印象描绘背景常常没有具体的电影场景，而是以晕染的方式模糊处理，这样似乎使这些动态的人物形象更加突出。

我们能从以上这些大部分写实的绘画将电影主人公定格在封面、片头、页首等且常虚化背景的表现方式上，直观地感受到新中国文艺作品中以突出典型人物来代表整个故事风格和内核的特点。而这种基于"首因效应"心理基础的新中国十七年儿童电影和连环画创作的互助，让这些有着昂扬风貌的"首页"儿童秉持了文艺作品中人物形象的气质特点，又一定程度上因鲜亮写实的绘画风格符合儿童欣赏特点，使其更容易受到儿童的青睐。这种影像和绘画结合的风格在功能上体现着新中国对所培养下一代品质和风貌的期许和用心，毕竟首先映入眼帘的"首页"是具有传播和教育意义的文艺作品最具代表性的一"页"。

（二）工本互助：人物选角与造型

人物是一部作品的灵魂，但当时现实主义创作环境下大量儿童文艺作品中的人物形象开始出现形象雷同以及人物定型化的问题，且部分儿童文艺作品中的典型人物要求存在群像的区分度，尤其是那些要求多个儿童形象作为主要人物的作品。为了让人物形象更加鲜明贴近生活，又具备独特的艺术典型性，儿童文艺工作者便需要开展长时间的生活体验和创作提炼。这种必要的时间投入却又使创作时间紧、任务重的儿童电影工作者感到为难。这时，连环画的人物形象描绘成为一种有效参考方法。电影《三毛流浪记》在遴选演员时，便根据连环画的人物形象对相应演员形象进行定位。即便人物造型也参照连环画，电影中王龙基所扮演的三毛形象与张乐平笔下的三毛在妆发上如出一辙。电影《英雄小八路》同样如此，1958 年王井创作的《英雄小八路》连环画中的海岛小伙伴的形象为电影的人物选角和造型提供了有效的参考。对于电影工作者来说，以一本连环画作为捷径能节省较多的时间和精力。连环画作者深入生活通过实践体会创作出的人物形象实际上代替了一部分电影美术部门、演员、副导演的前期工作，一定程度上为当时需要在规定时间内创作出儿童电影的工作者们节省了创作时间。

反过来，连环画创作者也容易在创作过程中遇到"苦恼"。著名连环画创作者顾炳鑫曾言："我在创作一个时期连环画后，就出现了一套'顾家班底'的人物程式，这套班底的几个老面孔调换着衣着打扮，重复出现在不同题材的作品中。这种情况的出现，会引起读者的意见，也成为我自己创作中的苦恼。"[①]这是当时大部分儿童连环画作者的普遍感受。

① 顾炳鑫：《顾炳鑫说画》，上海人民美术出版社 2008 年版，第 19 页。

另外,当一部分在当时引起轰动的儿童电影成为广大儿童和成人热衷的对象时,不同的出版社以及编绘者会以不同的画风和脚本对儿童电影进行改编和再版(当然也包括直接根据电影晒蓝制作的电影连环画)。此时,儿童电影中已经创作出来的典型人物形象也会成为连环画创作的主要参考。我们能从《地下少先队》、《英雄小八路》(图4)、《宝葫芦的秘密》、《小兵张嘎》等再版的连环画与电影人物进行的比对中发现一二。

图4 《英雄小八路》1961年电影版本与1963连环画版本人物形象对比

这种工本效率上的互助,在文艺工作管理方面体现的是业内的分工合作,是新中国文艺工作中一种较为原始的、无意识的产业合作。儿童电影达到了制作高效率的同时,连环画出版也取得了可持续发行的效果。而从儿童对两者提供的人物形象的感知方面去谈,这种互助实质上具有认知强化的作用。通过电影声画的视听刺激以及连环画的视觉刺激,相同的人物形象以不同的文艺形式以及多版本的图像连环画呈现在儿童面前,反复给予他们对人物特征的认知,那些小英雄形象,以及爱学习、爱劳动、讲礼貌等积极正面的典型人物形象便深植在儿童观众的心中,这样也就在方法上达到了国家所希望的潜移默化教育儿童的目的。

(三)声字联动:典型人物性格的塑造

典型人物的塑造常常以典型的人物性格取胜,典型的人物性格不仅是通过人物对白来体现,往往人物动作、内心活动甚至其他非人物道具的设计都能透露出人物的性格。在十七年儿童电影和连环画这两个媒介,都存在着自身媒介属性无法克服的叙事和人物塑造的局限。这时,文艺创作者会利用电影的声音与连环画的文字脚本,这两个使人物发声且表现人物性格的相似元素,通过共时性的传播,在受众中取得"声字联动"的典型人物性格塑造效果。当时的电影语言在声画配合方面的探索以及新中国"新连环画"[①]"文学脚

① 这里的"新"是相对于解放前旧中国编绘印制低劣、思想内容消极陈腐的旧连环画而言的。

本开始被提到重要地位"①的理念成为我们讨论十七年儿童电影与连环画创作在"声字联动"方面互助的前提。

对于十七年儿童文艺而言，一般所塑造的典型儿童形象绕不开小革命英雄和社会主义环境下爱劳动、爱学习的先锋者等几类儿童形象。为了在作品中塑造上述的典型人物的典型性格，创作者们往往会将生活中不同儿童最有代表性的个性特点综合到某个或某群人物形象身上，成为某一类人最完备的个性形态，从而完美地创造出典型性格。可是，这样的方式容易走向"追求性格的平均数值"②的极端，使得儿童形象失去作为一般人的生动性和真实性。为了避免这样的情况，十七年时期的儿童电影创作者便在儿童演员的台词和动作上作出了符合儿童特点的创作调整，其中便包括在"声音"部分与儿童歌曲作曲家协作，将富有教育意味的语言转化为具有儿童童真、童趣的儿歌，并通过儿童演员的反复吟唱，达到软化被"平均化性格"的人的作用。如电影《渔岛之子》（1959）中，小少先队们在劳作前进时反复歌唱：

> 金闪闪的太阳天空照，美丽的海岛早晨好
> 椰子林醒来了，香蕉树点头笑，朵朵白云天上飘
> 唱一支歌儿向你问个好
> 啦啦啦……
> 你好呀可爱的海岛
> 我们有个小理想，要征服海洋开发宝岛

图 5 《渔岛之子》连环画

歌词把椰子林和香蕉树拟人化，美好的海岛风光映衬出孩子们的明朗心境，歌唱的内容配合着画面里孩子们肩扛满箩筐的海鱼，昂首高歌的动态，爱劳动、有理想、有集体主义精神的典型儿童性格便被生动描摹出来。相比较而言，在电影上映之后所创作的线描连环画《渔岛之子》（1963）对同一场景的处理便表现出一定的局限性。在连环画中，配合类似画面的文字描述只有"他们立刻加入了大人们的行列，'杭哟——杭哟！'看谁跑的快！"这么简单的一句（图 5）。"杭哟——杭哟！"这样的号子声虽也表现出儿童齐心协力的协作精神，但也难免显得有几分似成人在劳作时的模样，缺了些符合儿童特点的趣味。尽管如此，由于该连环画晚于电

① 姜维朴：《新连环画艺术的三十五年》，《美术》1984 年第 7 期。文章称，新连环画在"创作中必须先有脚本（或提纲），脚本主要根据文学作品和戏剧、电影等改编，也有少量是创作的。旧连环画那种由画家随编随画的做法已被取消"。1954 年初，人民美术出版社为加强连环画文学脚本的研究工作，一度成立了脚本研究组。

② 杜东枝等：《美、艺术、审美：实践美学原理》，云南大学出版社 2015 年版，第 328 页。

影出版，电影中的歌曲又在当时的儿童群中有一定的传唱度，所以当孩子们看到连环画时能主动联想起电影中少先队员高歌的儿童歌曲，画面里积极劳作以及乐观开朗的儿童形象也就扎根在小读者的心中。具有同样效果的还有儿童电影《红孩子》（1958）中的《共产儿童团歌》。可以说，电影的"声音"融入了连环画阅读中，一定程度上弥补了连环画文字脚本描述的缺憾，为塑造典型人物性格增添了声色。

电影中的"童声"缭绕为连环画的阅读和理解提供了助益，而十七年时期的连环画也通过其特殊的文字描述扮演着儿童电影说明书的角色。新中国"新连环画"的创作常常会在画册的扉页增添一段"内容说明"，一方面整体介绍连环画的故事内容，一方面也会对主要人物形象进行概括，最典型的便是电影连环画《小兵张嘎》（1964）的"内容说明"（图6）："张嘎是个聪明勇敢而又十分淘气的农村孩子"。短短几字便把嘎子的整体形象描摹出来，"淘气"显露出嘎子的作为儿童形象的天性，"聪明勇敢"又为其能"逐步成长为具有高度政治觉悟的八路军小侦察员"提供了性格的可能。除此之外，这些连环画也不乏语言精练且能凸显人物典型性格的文字脚本。这些配在生动图片下的文字描述，不再是循规蹈矩地与图画一一对应，而是会如文学小说般将背景叙事和人物描述结合起来，就像电影"声画对立"的手法一般，文字和画面各自承担一定的故事信息。同样以电影连环画《小兵张嘎》（1964）为例，这部166页的连环画，仅有7页选取了具有较多环境描绘的远景镜头作为图片，剩余皆是电影中人物动作和表情的特写镜头。第2幅脚本描述："'啪，啪！'突然，远处传来急促凄厉的枪声，夹杂着哨声、狗叫声。嘎子吃惊抬头一看，只见千里堤上黑色炮楼下冒起闪闪火光。鬼子又在抓人了！"可选取电影画面只是嘎子惊慌的表情（图7），图片的脚本文字对嘎子所处的环境（被枪声和鸡飞狗跳的环境围绕）和情节（可能是鬼子来抓人了）进行补充描述，以此丰满典型人物所处的典型环境，使得人物更加真实可信。可以说，这样的脚本描述在填补图片与图片之间非连贯性空白的同时，也让图画中的人物立足于更具体生动的环境氛围之中，一定程度上也弥补了连环画因画幅限制必须突出主要人物描摹而模糊处理环境背景的缺憾。明确而简练的文字描述，简化了文学作品中相

图6

图7

对曲折的表达,也为儿童提供了该电影观赏的情节说明。

小　　结

　　新中国十七年时期对儿童文艺培养新儿童品质的期许和所下达的创作任务指标,使得创作者在面临创作困境时选择了相似文艺形式间的互动合作。这种"协作精神"的出现不单单只是一种因时而需的被动选择,也同样凝结着十七年儿童文艺工作者的智慧和创造。儿童电影与连环画在"声"与"画"之间存在着元素的相似性和差异带来的互补性,为两者间的创作提供了互助的基础。而连环画样式的便捷性、多样性、实惠性和广泛的传播度也一定程度上弥补了儿童电影在发行和传播上的不足。在这样的前提下,我们回顾这些具有相同题材和内容的文本,从中剥离创作者在塑造典型人物时的互助性表现,尤其是对基于儿童感知视听元素的那些"感觉材料"的分析,希望能发掘出十七年时期儿童电影创作的新侧面。

　　以往我们研究儿童电影仅仅局限在电影本体的元素以及特定时期儿童电影生产与管理的分析,较少能将儿童电影与其他儿童文艺形式联系起来研究。即便是联系儿童文学、儿童绘本等其他的儿童文艺进行对话论述,也局限于这些文艺形式对儿童电影的单向影响,如从儿童文学到儿童电影的改编问题等。但在实际的儿童文艺创作中,各个形式之间往往是相互影响和渗透的,因为它们都受到相同的文艺政策、创作条件、受众趣味的影响,且文艺形式间也有许多元素存在相似性。本文将十七年儿童电影与连环画进行关联性研究,讨论它们的具体互助体现,是为了能打破"单向"作用的研究局限,使得两者的双向作用能够将十七年时期的儿童文艺创作特点表现得更为丰满。这种双向互动的研究路径对于儿童电影的研究而言,能更充分体现特定时期儿童文艺创作的整体性,从而更进一步囊括儿童受众、创作部门以及传播渠道等研究维度,使得儿童电影的研究不只是拘泥于文本自身。

"中国新电影"与新时期风景化的中国想象

李 飞[*]

摘 要：新一代电影人关于中国现代性的想象以风景的方式呈现出来。这风景中,有他们作为主体的意识,同时也有时代的印记。他们作为子一代"现代性的游荡者"的人生经历进入了他们的影像投射中,是想象中国的资源,同时也是中国想象的组成部分。这种状况,促成了新时期风景化的中国想象的生成。

关键词：中国新电影；中国想象；风景；第五代

同第四代"在斜塔上的瞭望"[①]相比,"子的一代的艺术"以"新电影"面目出现,呈现出一种"断桥"的状态,构成了独特的新时期中国的想象图景。在"子的一代"这里,电影不再是简单地对文化状况的重现,而是变成文化奇观的存在形式。"中国新电影"指的是1983年以后出现在中国银幕上的一批由年轻艺术家制作的具有新的世界观、艺术观、艺术形态的影片[②]。这些电影曾以"探索片"闻名,从知识分子的视角将表达的焦虑、抽象的哲理、高度逼真的物象等熔于一炉,构成新时期反思历史、挖掘文化底蕴、重面现实的风景。[③]作为中国新时期接轨欧美发达国家现代性镜像的产物,"新电影"将电影作为文化反思、历史反思的媒介,变成一种美学奇观的社会运动——奇观成为美学表征过程中的形态,将人置于电影化表达的情境之中——这种基于电影语言的奇观表达方式同欧美基于电影技术表达形成的奇观具有一定同构性——都追求的是情境的表达与体验,电影都是奇观表达的工具。相比美国的奇观电影是金融化的电影工业中高投资、高风险、高科技的生产方式的一部分,中国的现代美学宗教奇观电影则有同世界电影接轨、美学风格更新与历史承担的责任在其中。在新电影运动中的那些现代美学奇观电影中,新一代电影人关于中国现代性的想象以风景的形式呈现出来。这风景中,有他们作为主体的意识,同时也有时代的印记。他们作为子一代"现代性的游荡者"的人生经历进入了他们的影像投射中,是想象中国的资源,同时也是中国想象的组成部分。

[*] 李飞(1987—),北京大学新媒体研究院博士研究生,专业方向：电影文化研究、新媒介社会使用与文化史。
[①] 戴锦华：《雾中风景》,北京大学出版社2000年版,第3页。
[②] 舒晓鸣：《中国电影艺术史教程》,中国电影出版社1996年版,第229页。
[③] 阎晓明：《中国新电影研讨会述评》,《电影通讯》1988年第12期。

一、子一代：现代性的游荡者

第五代导演在新时期变迁的年代更好地捕捉到了巨变的中国的现代性状况，这很大程度上在于他们中国特色的现代性游荡者的经历以及由此生成的主体审视位置。所谓现代性的游荡者，是现代都市与人群中的观察者而非周围世界一部分，通过保持反讽与超脱的位置来建构自身的意义世界，成为现代生活的弄潮儿[1]。在今天，游荡者的概念从具体化的历史语境——19世纪的巴黎变成了世界现代性发展中的一种普遍的现象[2]。只不过，在对具体游荡者的考虑之际，呈现出各自独特性和时代建构来。在一个尚未实现现代化的欠发达国家中，他们面临的不是一个已经工业化的、被现代性渗透到美学与日常生活的巴黎，而是一个计划经济模式下欠发达国家现代性后果渗透到日常生活的方方面面。

中国新电影运动的参与者中最具有代表性的张艺谋、陈凯歌、何平等大都带有那个时代的特色身份——知青。知青本身就是中国作为欠发达国家现代性的后果——所谓的知青是新中国建立后用以缓解国家经济与教育事业的矛盾的方式[3]所造就的中国特色的群体。知青的身份使得他们还保留了"文革"后期通过工厂招工、高考恢复等再次回到城市之中的可能。这种社会结构中身份流动的可能性使得他们和面朝黄土背朝天、千年以来都"日出而作，日入而息"的农民区分开来，但流落农村又使得他们同城市中的工人阶级、知识分子在文化观念和心态上有所不同。当这些知青再次走进知识分子群体和都市之中时，有意识无意识地会表达一种去政治化的"背对历史、面向未来，无旧可怀"[4]的时代体悟，而与受到的宏大革命时代教育却藕断丝连。这反映在王朔、阿城、高行健等对那个时代的相关小说和回忆、访谈中，也流露在陈凯歌、张军钊、张艺谋等人的影像中。而这种表征状况的出现，则是根源于社会实践的现实。

当这些知青重新回到了城市并选择电影之际，一种新的游荡状况便开始了。这种游荡的状况是关于他们和他们的职业的故事。Giuliana Bruno认为："最完美的游荡者就是最热情的电影观众。"[5]他们随着镜头观看都市，沉浸在故事之中却又在审美结束之后游离开来，保持着清醒。因为电影提供了一种现代的浮光掠影和光怪陆离的可能性——外部的世界可以将它们现代性的诱惑呈现，凭借着想象的能知，建构起一个个"完整电影的神话"。在这个完整电影的神话中，远方关于这个世界的表达内容、表达方式等都成了现代性的雾中风景，通过那银幕流淌出来。相对于书籍、报纸、音乐等需要转换的媒介形态，电影这种很容易移情其中的大众媒介，更容易将那种都市现代性转瞬即逝的灵光呈现出

[1] Keith Tester. The Flaneur. London: Routledge. 1994: 7.
[2] 柏桦：《旁观与亲历：王寅的诗歌》，《江汉大学学报（人文科学版）》2008年第6期。
[3] 鲁弘：《知青记忆的不同书写》，吉林大学博士论文，2009年。
[4] 蔡翔：《什么在影响我们对八十年代的记忆？》，http://www.guancha.cn/indexnews/2011_09_12_59949.shtml。
[5] Giuliana Bruno. Street Walking on a Ruined Map: Cultural Theory and the City Films of Elvira Notari. Princeton: Princeton University Press, 1993, pp. 48–49.

来。而那个时代的观影过程本身也是一种非常具有中国特色的"游荡"过程。在后来成为北京电影学院院长的第五代导演张会军的回忆中,1978年北京电影学院重新招生的旧址在北京市北郊沙河朱辛庄(即现今北京农学院),"观摩电影需要乘车到中国电影资料馆(笔者注:当时位于北京市新街口外大街25号)和电影洗印场(笔者注:指北京电影洗印厂,位于北京市北环西路),学生经常是带着馒头和咸菜在电影院里度过一天,晚上要到很晚才可以搭乘学院的班车返回朱辛庄"①。在当时,这样的观影之旅无疑构成了一种别具风格的"游荡"——白天从交通不便利的郊区到市里,一路本身便是中国现代化发展的趋势,夜里返校则是"游荡"完毕从现代化的都市中心回到现实中现代化起点——这本身就具有双重意蕴在其中。北京电影学院办学条件和教学硬件的时代限制,使得观影之路成为电影朝圣之旅,在某种意义上而言也是一个双重现代性之旅:一个是现实之中进城目睹的现代性,另一个则是光影世界的现代性——经典好莱坞电影、苏联"解冻电影"、意大利新现实主义、法国新浪潮等现代电影都为他们提供了一个大师们的光影世界,让他们游荡在其间,沉浸在电影美学世界之中。"他者"的幻象给这群学院派培养的"电影新势力"提供了想象的资源与空间。

倪震在回忆第五代当年状况的时候,曾经讲到当年还处于"游荡者"状态的78级学生充实自身电影阅历,用观影的生命感替代丧失感的"趣事":当关注的重点转向现代电影的时候,为了更多更早地看到新片子或有"禁忌"的片子,就闹出了许多有趣的笑话。一个非常有名的话题,就是78级学生们会造假电影票。在这里"造假电影票"一方面是游荡者为获得暂时观影的身份以及迷失在影像的浮光掠影的机会而采取的对策,是为了捕捉现代都市中现代性集中体现的审美状况而付出的努力;另一方面这同时也是一个寻找迷失在电影中自我、发现自我的过程。电影提供了一个"他者"的镜像:他者的镜头语言、他者的风格、他者的世界等等。这些遥远的他者是经典电影世界中的伯格曼、安东尼奥尼、阿伦·雷乃、特吕弗、戈达尔等现代电影大师。同第四代那样直面现实的知识分子的态度相比,第五代则多了些现代主义的玩世不恭。"子一代"的身份使得他们在承受能力还没有那么大之际,就背负起现实的压力。作为"文革之子"和现代化的宏大叙事,"人的境况"使得他们更关注的是人生的过程,价值与意义背后的荒诞性。在20世纪80年代中后期,社会改革、经济改革日趋深入,一个急剧变迁的时代序幕拉开之后,现代性的状况同"子一代"曾经的游荡构成了某种共鸣。共和国之下成长的第一代所承受的理念的灌输,让位于状态的真实,而现实主义也遭到了现代主义的驱逐。②

二、新电影与风景化的中国想象

当"子一代"所代表的中国新电影陆续登上影坛,将他们曾经的"现代性的游荡"变成

① 张会军:《对电影的敬仰和真诚(代序)》,陈捷:《第五代电影:现代性的追求与反思》,中国电影出版社2005年版,第3页。

② 倪震:《北京电影学院故事——第五代电影前史》,作家出版社2002年版,第3页。

影像的游荡之际,他们成功将此前仅局限在"好镜头""好画面"层次的造型与先锋美学[①]变成一种电影整体性的设计与风格呈现。这种形式层面的开创性为那个时代"想象中国"的民族寓言的书写提供了写意的空间。在这种实践中,电影创作主体游荡者身份与视角使得"风景化"风格融入影像中,在当时具有代表性的《一个和八个》《孩子王》与《晚钟》中均有体现。

《一个和八个》将关于中国的想象追溯到奠定了共和国基础的延安时代。影片风格同以往"人民电影"不同之处在于对空间压抑性的安排与呈现。这种风格,将已经个体化的"蒙冤者"个人心灵世界斗争以可视化的风格呈现。日本侵略者作为现代性的他者成为被冤枉的共产党员同逃兵、土匪所构成的特殊背景下形成"中国人"认同感的楔子,"中国人"成为跨越族群身份对抗"鬼子"的新的身份。在这场对抗具有侵略性的他者的过程中,影片中唯一的女性——卫生员杨芹儿即将遭受到"鬼子"侮辱,正处在反抗之中——如果从第三世界民族寓言的角度来看,这是一种对近现代中国所遭受的现代性后果必然性的反抗,对即将成为军国主义人肉筵席的命运的拒绝。在原版之中,是宁为玉碎不为瓦全的精神力量保住了贞洁。修改版本中情节安排则是土匪老万头开枪同"鬼子"搏斗,将杨芹儿解救下来。在影片快结尾处,镜头中大面积表现茫茫的黄土地,挤压了人物的空间,从而产生一种压抑感,使得个体的渺小与孤寂更凸出,但同时也油然增添出某种男性气质的豪迈。在就快到我军阵地的路上,土匪出身的粗眉毛跪地双手捧枪向王金表示"臣服"、用土匪行当的"大哥"相称之际,俯拍特写风景化地将人物之间的权力位置与心悦诚服的真实表情呈现了出来。尽管受不惯共产党的规则,但是粗眉毛在离开前"起誓""约法三章"的全景凸显了共产党员的人格魅力——王金成为共产党的人格化身,接受"江湖"对党的"臣服"。当背着锄奸科长的王金接过枪,他完成了一个意识形态唤询的仪式。当粗眉毛走远之后回望,阳光普照之下的锄奸科长与王金两人相互扶住屹立,风格形式颇具有胡金铨《侠女》中高僧佛光普照的形式感。在影片中,战争并没有浓墨重彩叙述,相反很节制,而对于这一个和八个的具体状况则是不遗余力呈现。

在叙事上,《一个和八个》采取了类似于"家"的原型叙事结构,这种家是超越人的身份、阶层的中华民族的身份——"中国人"。在遭遇日本侵略者的战争威胁的情况下,整部电影讲述的实际上是三类"人的境况"的故事,其中作为"一个"的王金算一类,另外两类中一类是土匪与国民党逃兵——大秃子、粗眉毛、瘦烟鬼、老万头、大个子、小狗子,另一类则是奸细和投毒犯。后两类人都是作为共产党的敌人被逮住关押在监狱中的,对共产党都持有不同的敌视态度,因而能保持相安无事,并有着共同目标——越狱。而当蒙冤的王金也被投到了共产党监狱——牲口棚中,这种平衡被打破。"闯入"到这种锄奸科长许志眼中"败类"集中地的王金遭到了后两类人的攻击——不仅仅是因为他破坏了越狱的计划,使得"八个"逃无可逃,更在于王金的共产党员身份。对日的态度与战争状况迅速将八个中两类人命运给分成可以改造的"中国人"和不得不杀的"败类"。"土匪"在同王金这"一

[①] 郑国恩:《强烈的视觉冲击——中国新电影的造型突破》,《电影艺术》1989 年第 1 期。

个"革命者的对抗之中逐步接受了他个人人格的感召,经历了由对抗敌视——同情遭遇——认同——"臣服"的过程。

对于王金本人而言,这个过程也是一个无罪者的冤屈清洗过程与自我救赎过程。无罪之人在有罪的指认面前进行如戴锦华所言的自辩、自指式的陈述①。王金本人的身上"投射"了第五代的情感,家族经历与个人经历等构成了情感结构。张军钊认为这样的故事是正史、野史中都没有的,也正是他们自我提升成为新传统的起点。这种新传统的影像叙事之中,不同人物在叙事中角色也出现某种转换。在故事伊始,有奸细嫌疑的王金是锄奸科长的"负担"与"难题"。在遭遇日军之后,部队不得不保护王金以及另外的囚徒转移。当战情紧急之际,部队得减轻负担处理囚犯,王金的生与死在工具理性的权衡之间走了一遭。当作为"负担"的囚徒,王金在同转移的部队目睹日军屠村的惨剧之后,面对日本人帮凶的指责之际,这种沉重感使得他爆发了,同那个指责的战士发生了肢体上的冲突。当战情危急,锄奸科长也受伤,不得不同意作为负担的囚犯——王金指挥其他囚犯同日寇作战。在战争之中,"负担"成为对抗日军的力量,而"中国人"的认同成为这场战争的自我洗礼的证明。在战况日趋恶劣之际,曾经作为"负担""人渣"的粗眉毛背着锄奸科长艰难寻找出路。到最后穿越山峡过程中,由于体力不支,粗眉毛不再背锄奸科长,而王金则以中国人打鬼子为由进行开导。在粗眉毛拒绝的情况下,本身受伤的王金背负起了锄奸科长。在这个过程中,锄奸科长同王金在"负担"与健康力量的角色之中发生了转变。因而,锄奸科长在王金背负起他过程中的抗拒,不仅仅是在物理层面的,也是对这种角色转变的抗拒。烈火炼真金,在最后锄奸科长与王金两个伤员相互搀扶,本身是对"负担"身份的抗拒与对平等状况的追求。

这种新传统的起点的建构还体现在故事的结尾。在经过同"鬼子"进行生与死较量之后,王金的冤屈洗清了,粗眉毛也得到了王金的认同,并许诺到八路军驻地后要替他作证。然而一路走过来,粗眉毛尽管被作为个人的王金的魅力所打动并表达了他的敬意,然而对那个作为革命性政党——中国共产党中遵守纪律与理性规则的组织人的王金则表示出敬意的疏离,这种疏离建立在"我是粗人""受不了这样的规矩束缚",因而他最后采取约法三章的方式离去。尽管约法三章是对中国共产党抗日的主张、对中国共产党文化领导权的确认,也是对作为共产党人王金的敬意,但同时也是一种浪迹江湖的妥协,也是将自身排斥在制度化与组织化的"启蒙"之外,从而从理性的算计与纪律的现代性后果中逃离所必须付出的"代价",更是对作为组织人的王金境况的反思。因此,在《一个和八个》之中,传统的落后分子受优秀共产党员人格魅力的召唤加入光荣伟大正确的党组织的故事在影片中走向了终结,而恰恰是优秀共产党员作为个体的人与作为组织人的张力与境况使得"落后分子"选择了敬而远之,选择了告别革命、浪迹江湖。在影片的最后,粗眉毛走远了,尽管回首看见王金和锄奸科长相互扶助的伟岸身躯,但是却依然是"回归江湖"。因而,《一个和八个》在这种极端的形式化之中,让个体主义获得了合法性和生存扎根的空间。

① 巴乌:《一九八三年,穿透中国银幕的幽灵》,https://movie.douban.com/review/1095432/。

《孩子王》中呈现的是一个启蒙者的"中国想象"。在这种想象中,革命似乎未曾发生:老知青老杆在教孩子们的识字过程中对文字背后的东西深表失望,启蒙者反思启蒙,最后走向了一种文化上的虚无。《孩子王》中,自然与乡村是沉默或低语的——山上的野火、天空的流云、走动的牛群等,一副未开化时代的"传统"生存状态。在这样的生存状态中,另外一个"人化的自然的实践"——文化启蒙领域则是一副生机勃勃、声音多样的世界——朗朗的读书声、充满活力的歌声、沙沙的写字声。在这几种声音的对比中,文化启蒙对于山村中孩子而言意味着他们从蒙昧之中解放出来,进入一个充满文化与智慧的世界。然而,电影的视角则是站在处于社会边缘的、从城市放逐到乡村当知青的老杆的位置上。作为启蒙者的老杆本人的遭遇却是遵循"卑贱者最聪明"的逻辑,因而被现代都市放逐,而现代都市是启蒙后的乡村的孩子孜孜追求的文明秩序所在。文明秩序本身的这种二律背反使得启蒙者对启蒙失望,"传统文化"也在这种解构主义面前成为替罪羊。在某种意义上而言,《孩子王》传递出来的是一套反启蒙、解构启蒙的历史虚无主义的价值理念。这种价值的状况同都市中游荡者的优柔寡断与虚无①相关。而如果从整个"文化热"状况来看,这种对自身的历史、文化等不信任的反思已经深入骨髓,但是这种不信任又是通过对主旋律内容的呈现来实现的,这是其能够融入主流的策略和方法。在其背后,隐藏的是"子一代"的他者凝视的内化,这也是电影现代性、电影语言现代化等强调的内核。或许,"他者"的凝视对于第四代电影人而言可能是一个艰难的选择——他们对真实、现实等的认定更古典主义②,但对作为中国新时期现代性的游荡者的第五代而言并不是一个难以接受的现实。作为"文革之子","子一代"在被主流放逐下乡到农村,到再次在电影学院提供的世界范围内的光与影的漫游中,是在不断的"游荡"中接触到他者的凝视的。在电影的学习过程中,第五代作为中国第一代完全为学院培养出来的电影人,本身也是在不断瞻仰那些电影大师的作品并将那种美学形式内化为自身影像而形成自身风格的。他们比第四代更愿意拥抱这种他者凝视的内化,用现代化理论术语来说,也就是更具有"现代人格"。第五代"新电影"运动的兴起,意味着在 20 世纪 80 年代,电影掌握在作为独特的阶层出现的知识分子的手中。国家对电影的掌控则处于被削弱的状况之中,因而蒙昧的、尚未启蒙的、作为文明荒原的农村以及充满了原初激情的农村人能够成为风景化的存在。

这种风景化,正如 Simon Schama 所强调的,风景并不止于感官,更是"精神的艺术",是一种文化的表征与建构形式——在"自然"的风景上有文化化了的"想象性的建构"的投射③。在《孩子王》的阐释中,陈凯歌就曾经对电影中物象的风景化进行了解释——电影之中孩子机械抄课本、字典是对传统中国文化中重复特点的具象表达,而这也成为陈凯歌对"文革"的反思,《孩子王》成为一场"传统文化的审判",影片最后的焚烧荒山段落则是陈凯歌将反思传统的态度具象化隐喻表达了出来。④ 这种物象化的风景呈现与杰姆逊所言

① (日)三岛宪一:《破坏、记忆、收集》,贾惊译,河北教育出版社 2001 年版,第 351 页。
② 谢飞、杨远婴、万萍:《我的这五年——谢飞访谈录》,《当代电影》2006 年第 2 期。
③ Simon Schama, Landscape and memory, New York: Knopf, 1995, pp. 6 - 7.
④ 陈凯歌:《导演笔记》,转引自周蕾:《原初的激情》,台北远流出版公司 2001 年版,第 185 页。

的第三世界民族寓言式的表达,反映了新电影本质化的倾向与理念的人化呈现。

在吴子牛的影片《晚钟》中,也体现了这种想象性的建构,不过将这种对中国的想象放置到了中华民族主体觉醒的战争——抗日战争之中。《晚钟》提供了一种基于他者的凝视的可能性,在某种意义上可以说是那个时代的《南京!南京!》。《晚钟》采取的是文人电影的节制的情感表达,是在中国"去政治化"和"现代化理念"日渐深入的过程中对以往中国现代性的他者——日本侵略的重新审视。在80年代人道主义的马克思取代了革命的马克思成为中国知识分子关注的重点之后,人道主义理念取代了以往的革命逻辑,成为电影中呈现的重点。而从当时的状况来看,中日关系缓和,日本的"他者"角色也从此前中国近代化的梦魇变成中国新时期现代化之师,尤其是其战后的经济腾飞。因而在某种意义上而言,《晚钟》是一部在新时期人道主义思想指导下试图调和中日曾经激烈的、对抗式的历史的影片,中日战争也成了客观化的结果,因而战争本身成为罪孽。也正是在这样的背景之下,日本侵略者从《一个和八个》当中的"中国人"身份建构的仪式"打鬼子"中的"鬼子"还原成为人,革命时代对作为"他者"的日本善恶分明、脸谱化呈现也转变成为对人性的展现。当战争成为类似于客观规律之际,"人性"就成为影像表现的重点。而这部电影采取的是一种"激情的疏离"的方式——在日本宣布投降之后,负责清理战场的五位八路军战士不仅要埋葬死去的战友,还要埋葬日军。这是一种基于理性的情感压制,多年战争的仇恨爆发的激情都被文明的战争规则限制和压抑着。面对已经断粮、濒临死亡、守备秘密军火库并将中国劳工杀害作为食物的32个日本军人,他们克制住了民族主义情感与仇恨,并为这些曾经的仇人提供生活必备品。而影片出于表现战争中人性的需要,也将曾在中国劳工身上展现过"兽性"一面的日军"人性"的一面呈现出来——他们会为食人这样的反人类行为感到恐惧不安。影片中,日军中尉命令集体剖腹自杀而最后只身赴死并不是谢罪,而是化作军国主义的幽灵继续在曾经作恶多端的土地上飘荡;军曹发疯本身并不是良心的发现,而是丧心病狂为非作歹没有了空间,从引爆军火的命令中逃离。在这种展现中,导演是以人类文明与人性之名对作为受难一方的仇恨与情感进行压抑,而对本应该承担反人类责任与战争责任的侵略者提供了推卸责任的逻辑——战争是泯灭人性的,将人变成了非人;战争之后的文明、爱与和解是人性回归的基础。然而问题是,这种文明的规则、对扮演恶魔的他者的爱以及人性回归的期待本身是建立在中国农民被侵略者掠夺与践踏基础之上的。战争的结束,似乎意味着一个新世界的诞生,从此一笑泯恩仇,这是当时急于同世界接轨的知识分子的心态,为此曾有人甚至喊出了中国为了现代化应该被殖民三百年[①]。这种所谓的面向未来的"反战"的战争反思中,所谓"真实"的呈现,反映"人的境况",事实上美化了战争发动者,推卸了他们的责任,而将受害者再次变成了银幕上受压抑的"客体"。在影片的最后,这种"疏离的激情"终于安排了一个符号性的宣泄——拿着利斧的老农砍断了炮楼的木桩,代表着日本侵略的炮楼倒塌了,标志着文明与人性的胜利。然而这在某种意义上也只是一种符号界的胜利,是中国在新时期与世界接轨的所谓

① 《刘晓波其人其事》,http://news.xinhuanet.com/world/2010-10/26/c_12703288.htm,2016年3月17日。

的人道主义理念迫切需要得到世界接受的一种表达。这种反思性的反战,符合当时渴望融入世界大家庭的中国人对文明/野蛮、人性/兽性等的思考,但同时也在这种重塑抗日战争的记忆中将农村和农民再次变成了"风景化"的客体。当这种建立在对农村和农民痛苦压抑与视而不见基础之上的超越性的、充斥着"疏离的激情"逻辑的电影在国外引起共鸣的时候,国内的电影市场则只能对柏林银熊奖视而不见。这种影像中自我殖民主义的背后建构的"真实",只不过是急于现代化中国企图将舶来的似懂非懂的现代理念作为书写自身抗战记忆的标准,通过对占人口绝大多数的农民的情感结构与历史认知置之不理,实现当时一部分知识分子获得国际认可的需求。

三、结语:风景与新启蒙的中国想象

在新电影风景化的想象中国的中国想象中,投射了"子一代"作为那个时代中国特色的现代性游荡者的经历与情感等。这本身是对他们生命经验与影像经验的提前透支与耗费。尽管在他们的影像中依然出现那个时代电影中的农村、农民,然而其形式表达与情感投射使得他们被客体化、风景化。在改革时代的中国,银幕中所呈现的民国或者"文革"期间位于被启蒙状态的农村与农民在失语中成为现代化的"新启蒙"的牺牲品,再一次告别了"主体化"的可能,成为历史不能承受之重的"客体"。而这在改写此前"人民电影"的惯用范式的过程中,同样以当时改革的文化共识与启蒙者的视角改写了曾经的历史。

新世纪以来台湾影像中的"日据时代":
矛盾冲突的暧昧场域

于丽娜[*]

摘 要:"解严"以来,台湾的文学艺术掀起重建历史的热潮。在这股热潮中,对日据历史记忆的重建最活跃也最具争议。新世纪以来,台湾电影对日据历史的表述强调日本殖民历史带来的现代性影响,回避对其殖民本质的反思,同时淡化当时大陆对它的文化影响。本文试图厘清殖民现代性的本质,勾勒当时大陆与台湾的文化联系,并探讨这种选择性叙述对历史和现实的影响。

关键词:台湾电影;日据时代;殖民现代性;文化认同

台湾"解严"以来,重建被遮蔽和压抑的台湾历史的风潮一直延续至今。被遮蔽的台湾历史经历了长期的断裂和缺席,在历史中寻找自身的位置,既是建构本土文化的需要,也是寻找文化认同的过程,更是在省籍冲突、族群矛盾尖锐的当下,争夺历史阐释权的结果。在这股重建历史的热潮中,对日据时代历史记忆的重建最活跃也最具争议。台湾历史上历经多次被殖民,长达半个世纪的日本殖民历史对台湾的影响最巨。日本殖民政府特殊的政治、经济和文化政策,造成台湾民众文化主体性的丧失和身份主体性的模糊,不仅在当时引起了台湾人身份认同的焦虑,也影响着当下台湾的历史表述和身份认同。光复之后政府的白色统治,导致台湾社会以对日据时代的怀旧来作为抵抗威权统治的策略,加剧了对日据时代认知的错位。

一、"现代性叙述"取代"后殖民叙述"

自新世纪以来,台湾影像作品对日据时代的历史建构,出现以"现代性叙述"取代"后殖民叙述"的倾向,在"后殖民"的叙述语境中,台湾是作为悲情台湾存在的,书写的是被殖民者的精神创伤,"若非强调台湾人'反抗'的精神,就是描绘'孤儿心情'——台湾人被拒于日本与中国身份之外的彷徨焦虑"[①]。从20世纪50年代到80年代台湾不时出现的抗日题材电影,集中体现了此类意识形态的主导地位。而在"现代性叙述"中则更强调了日本殖民者裹挟着现代性的殖民,给台湾社会带来的并不都是痛苦的记忆,还有文明、进步

[*] 于丽娜(1976—),博士,首都师范大学文学院戏剧影视文学系副教授,专业方向:电影史。
① 邱贵芬:《看见台湾:台湾新纪录片研究》,台大出版中心2016年版,第66页。

等现代化的社会变革。殖民性与现代性的结合为殖民统治蒙上了一层温情脉脉的面纱,殖民统治的本质也变得似乎难以辨识了。2003年的纪录片《跳舞时代》(2003,简伟斯、郭珍弟)成为台湾电影这种"现代性"叙述的滥觞,此后台湾电影对日据时代历史表述沿着"现代性叙述"的还有《海角七号》(2008,魏德圣)、《KANO》(2014,马志翔)、《大稻埕》(2014,叶天伦)等。受"现代性叙述"的影响,台湾电影对殖民宗主国日本的想象性表达,也往往会设置父亲(师傅)或者恋人的角色,如《渺渺》(2008,程孝泽)、《刺青》(2007,周美玲)、《蝴蝶》(2008,张作骥)、《艋舺》(2010,钮承泽)、《KANO》、《五星级鱼干女》(2016,林孝谦)等作品。客观上,两种叙述视角和立场都触及了日据时期的特定历史真实,但是片面夸大某一面则会远离对复杂历史的认知,更遑论做更深入的去殖民化的反思。

　　殖民现代性指的是现代性进入殖民社会引发的多重变貌和矛盾纠葛的总和。① 现代性是18世纪启蒙主义之后伴随着民族国家的形成而诞生的。"作为一个社会学概念,现代性总是和现代化过程密不可分,工业化、城市化、科层化、世俗化、市民社会、殖民主义、民族主义、民族国家等历史进化,就是现代化的种种指标。"②大陆的现代性是在五四时代受到西方文化思潮的影响而开启的,但台湾的现代性则是在日本殖民统治时期,为配合日本的殖民掠夺,由日本强行输入的。在以基础建设和机械化的引入加速殖民掠夺的同时,殖民者将现代教育观念、医疗卫生观念、现代时间观念一并带入台湾,强制瓦解了台湾传统农业社会,将其纳入现代资本主义社会的运行轨道。日本为了加速殖民掠夺并为本国的现代化发展积累资本而给台湾带来的现代性,的确客观上改变了部分台湾人的生活样貌。改变了台湾人的医疗卫生观念、以现代时间取代了仍处于农耕社会的台湾人的作息方式、自1898年设立六年制的公学校、铁路银行等公共设施渐次完成……这些措施在改变了台湾人的日常生活的同时,也让殖民统治的权力与规范无孔不入地渗透到台湾人的生活中。殖民现代性让殖民行为变得更温情脉脉,却并没有改变殖民本质。但是对于相当一部分人来说,殖民现代性遮蔽了他们对殖民本质的认识。电影《赛德克·巴莱》(2012,魏德圣)中,成为日本警察的原住民花冈一郎,问因为不堪日本人奴役要带领族人除草的莫那鲁道:被日本人统治不好吗?我们现在文明地过生活,有教育所,有邮局,不必再像从前一样,得靠野蛮的猎杀才能生存,被日本人统治不好吗?花冈一郎的疑问恐怕代表了当时不少台湾人的想法。电影《大稻埕》中的茶王林父也说"是日本人让我们看到世界有多大多广",足见殖民现代性给被殖民地人民带来的认同困境。

　　现代性不仅合理化了殖民者的殖民行为,也垄断了知识分子对现代性的认知,而令台湾部分知识分子难以对殖民主义进行彻底地批判。"日本是日据时代台湾知识分子对现代生活的初恋对象,其地位是无可取代的。"③因此日据时期的台湾文学很少是直接或简单地反殖民主义的作品,但当时的知识分子已经流露出对"殖民现代性"的矛盾态度。大

① 计璧瑞:《殖民现代性认知中的情感经验》,《华文文学》2010年第5期。
② 计璧瑞:《被殖民者的精神印记——殖民时期台湾新文学论》,厦门大学出版社2010年版,第108页。
③ 吕正惠:《皇民化与现代化的纠葛——王昶雄〈奔流〉的另一种读法》,转引自计璧瑞:《被殖民者的精神印记——殖民时期台湾新文学论》,厦门大学出版社2010年版,第110页。

陆学者计璧瑞教授通过对被殖民时期台湾新文学的研究发现，日据时代的台湾作家已经对"殖民现代性"有不同的认知。"赖和①对现代医学的书写流露了认同现代性和否定殖民性的冲突与对立，表现出反思现代性、批判殖民性的思想特征；周金波则通过赞美现代医学表达对现代性/殖民性的认同，使现代性完全等同于殖民性。"②另一位具有本土主义思考的小说家蔡秋桐，也把"殖民主义"以"现代化"为名进行台湾农村生活改善/进步运动，而实际上是以农村传统文化解体、经济破产为代价的一面揭出，从而指陈了殖民主义的虚伪性格与剥削本质。③可见，当时一部分知识分子已经认清殖民现代性的本质。

殖民者何以会将现代化和文明带入被殖民者的世界呢？这与刚刚"晋升"为帝国主义的日本当时的处境密切相关。作为殖民主义的后进国和唯一的非西方帝国主义国家，资源匮乏且毫无殖民经验的日本占据台湾的过程，可以说相当艰难。一方面，日本直到1899年才得以废除西方列强强加的不平等条约，占据台湾时国内资本主义还没有得到充分发展，管理台湾需要投入的大量军备支出令其不堪重负；另一方面，日本占据台湾遭遇台湾民众长达20年的武装抵抗，此起彼伏的武装反抗令殖民政府疲于应付，以至于当时有人提议放弃这个殖民地。日本学者大江志乃夫在分析日本占领台湾的过程时，将这20年定位为殖民地征服战争时期，认为这是一场"远比传统认知的甲午战争，还要漫长、惨烈的日本近代史上一大殖民地战争"④。历史上英法等老牌殖民者远征第三世界国家的殖民行为，都有一种文化/种族的优越感，打着带去文明的幌子掠夺是殖民者的一贯借口，而作为唯一非西方的殖民主义国家，日本显然没有这样的底气，所以实际上台湾是日本的一块"黄皮肤·黄面孔：主奴难分的殖民地"⑤。当时的日本，闭关锁国的大门也刚刚被西方的坚船利炮打开，经历明治维新开始了其西化之路，所以日本将殖民发展与母国的工业化结合起来，无形之中也充当了台湾近代化推手的角色。为加快殖民掠夺，日本殖民者通过政治、经济、教育、卫生等方面的强制政策，将现代性强制带入台湾。而作为日本的第一块殖民地，台湾对于日本而言可以说相当重要，日本不仅通过对台湾的经济掠夺为日本的资本主义积累奠定基础，也为日本此后的继续扩张增强了信心，"台湾在日本帝国主义成长过程中的重要性是日本的其他殖民地和占领地无法比拟的"⑥。更重要的是，"吞并台湾与统治台湾对日本的自我认知具有深远的影响"⑦，日本正是通过统治台湾来向西方国家证明自己可以"胜任"帝国主义者的角色。

在台湾电影的历史叙事中，对日据时代的"现代性"叙事始自21世纪初。2002年，吴

① 赖和（1894—1943）被誉为台湾新文学的奠基人，日据时代他发表了大量散文诗和白话小说，揭露控诉日本殖民者给台湾带来的灾难，对台湾文学影响深远。
② 计璧瑞：《被殖民者的精神印记——殖民时期台湾新文学论》，厦门大学出版社2010年版，第5页。
③ 陈建忠、应凤凰、邱贵芬、张诵圣、刘亮雅：《台湾小说史论》，台北麦田出版股份有限公司2007年版，第43页。
④ （日）三泽真美惠：《在"帝国"与"祖国"的夹缝间：日治时期台湾电影人的交涉与跨境》，台大出版中心2012年版，第56页。
⑤ 卢建荣：《台湾后殖民国族认同：1950—2000》，台北麦田出版股份有限公司，2003年版，第103页。
⑥ 计璧瑞：《被殖民者的精神印记——殖民时期台湾新文学论》，厦门大学出版社2010年版，第13—14页。
⑦ 荆子馨：《成为"日本人"》，郑力轩译，台北麦田出版股份有限公司2006年版，第36页。

米森的《给我一只猫》中就出现了这种倾向。2003年的《跳舞时代》这部以追溯台湾流行音乐起步的纪录片,最终落脚到关于日据时代现代性的书写上。计璧瑞教授认为体现在日据时代台湾文学中的现代性呈现为三种形态,即在三个层面上呈现出现代性的特征:一是具有观念、制度、精神层面的现代性意义,同时直接对日常生活产生影响,如现代医学、法制、教育;二是以具体的、物质性的现代化外观改变了台湾原有的社会结构、生活节奏和世态人心及外在物质形态(水螺、汽车、都市景观等);三是附着于现代性导入者的、经现代文明传播而染上现代色彩的文化因素,如生活习惯、语言等①。《跳舞时代》虽然以台语流行音乐的滥觞为切入点,但是也从这三个方面集中展现了现代性进入台湾,对整个社会带来的巨大影响。影片在短短引入台湾流行音乐萌芽的话题后,大量篇幅介绍了日据时代的现代化建设,历数了日本殖民给台湾带来的现代化景观:从1905年台北电气作业所开始供电、1908年自来水净水厂落成,到台湾纵观线铁路全线通车、1915年台湾博物馆和1916年台大医院的建成,并将日本人对台湾的樟脑、茶叶、糖等农产品的掠夺解读成为农产品出口为台湾赚进了大量的外汇。影片中裹挟在殖民统治中的现代性不仅带来了自由民主的思想,还冲击了台湾传统文化中旧的陋习,像男人剪掉辫子、女人放开缠足,由此殖民宗主国日本似乎真的在肩负着"大东亚共荣圈"的使命。《跳舞时代》回避了现代性的"殖民"本质,以20世纪30年代的歌曲和影像资料为载体,流行歌曲传达的沾染现代色彩的生活方式,和建筑、交通、大圳等具体的物质形态传递的现代都市景观和生产方式,印证着殖民者鼓吹的"模范殖民地"的表述,将20世纪30年代的台湾描述成一个社会开明进步、生活自由时尚的时代。在影片中"跳舞时代"不仅仅是贯穿影片的一首歌曲名字,也是对那个时代气质的概括。

 20世纪20年代以后,席卷世界的民主自由风气也影响到台湾,武力抗争遭到残酷镇压的台湾人进入文化抗争阶段,这也带来了社会的相对稳定,剑拔弩张的殖民关系变得更隐蔽、温情,更不容易辨识其真正意图了。伴随都市的出现,现代生活方式应运而生,歌中唱的"阮是文明女,东西南北自由志……阮只知文明时代,社交爱公开……"正是这一时代的风情。西洋音乐的流行、都市文学的兴起、注重心理世界和内在意识的"风车诗社"的出现,都体现了对这种现代意识的回应。然而置身当时的殖民情境中,日据时代的知识分子并没有沉浸于这种现代性所带来的"文明进步中",他们意识到现代性也意味着传统(本土)的式微,因此许多作家反而以对乡土民俗的文化建构来凝聚本土的文化认同,如赖和"对民间迎神赛会、草地医生、或是鲈鳗性格的肯定,应该具有在启蒙思想之外对本土原质再肯定的意义"②。所以30年代的殖民社会矛盾冲突反映在殖民时期台湾新文学作品上也有很大变化,"作家开始更多地从直接表现激烈的民族对立转向对台湾社会世相、底层人生存状态和悲惨命运的描摹",但是这"并不表示作家想象立场的偏移,日本仍然是绝对的他者,所代表的社会力量仍然绝对外在于台湾"③。由此可以看出对于30年代的台湾作

① 计璧瑞:《被殖民者的精神印记——殖民时期台湾新文学论》,厦门大学出版社2010年版,第111页。
② 陈建忠、应凤凰、邱贵芬、张诵圣、刘亮雅:《台湾小说史论》,台北麦田出版有限公司2007年版,第43页。
③ 计璧瑞:《被殖民者的精神印记——殖民时期台湾新文学论》,厦门大学出版社2010年版,第69页。

家来说，他们也没有陶醉在"摩登台湾"的"现实里"，而是看到在所谓文明背后底层人的生存状态和悲惨命运。

而像《跳舞时代》中陈君玉这样一些接受西方思想的本土知识分子，之所以热衷写男女爱情歌曲，不仅与新思想带来的新的恋爱观念相关，也与当时的台湾作家青睐此类题材相似，就是"启蒙与反殖民不是他们小说的主题，反而关于文艺与情爱之梦的追寻更令人倾心"，借此"抗拒政治性的组织化，在文字中进行各种欲望泛转与逃逸的策略"①。也就是在男女爱情里，逃避对现实的无能为力和愤懑的情绪。《跳舞时代》试图通过台语流行音乐的萌芽和发展，证明日本殖民统治不仅没有泯灭台湾的本土文化，还将现代文明带入台湾，促使台湾完成传统文化向现代化的转变，而促成台语流行音乐萌芽的哥伦比亚公司（索尼的子公司）和推手柏野正次郎，再次证明了日本人不仅为台湾带来了经济上的现代化而且带来了文化上的现代化。这种认知完全对1918年以来殖民总督明石原二郎开始的"同化主义"施政方针，以及20世纪30年代更加严苛的剔除台湾民族性的"皇民化"运动这个更大的社会背景避而不谈，体现了以局部来指涉整体的历史观的荒谬。历史纪录片当然不是客观无立场的历史呈现，"纪录片从来就不是外在现实的直接反映，而是一部被有意识地塑形为某种叙事的作品——无论是处理过去或是现在——这种叙事创造了题材表现的意义"②。建立在大量纪实画面基础上的《跳舞时代》恰恰证明了纪录片有时可能会比剧情片更主观。

这种对日据时代的想象性表述在2015年马志翔导演、魏德圣监制的《KANO》中被复制过来。《KANO》不仅以现代化的机械（收音机）、现代灌溉工程（嘉南大圳）和现代都市景观（嘉义喷泉）继续将日本殖民者塑造为给台湾带来"现代性"的"拯救者"形象，而且通过学生、农民、观念落后的母亲组成的台湾人形象与教练（藤兵太郎）、老师（滨田）、技师（八田技师）组成的日本人形象，继续延续殖民者曾经建立的固定话语——落后台湾与先进日本的形象塑造。于是在风格化的影像处理下，影片不仅构建了殖民者与被殖民者一幅和谐共处其乐融融的殖民图景，还将带领嘉义棒球队闯入日本甲子园的日本教练，塑造成为带领台湾走入现代化的日本的化身。

《跳舞时代》《KANO》对日据时代的美化和"怀旧"，均建立在将"现代性"书写为日本殖民主义本质的逻辑上，在台湾本土引发的质疑之声也从未间断过。在谈到《跳舞时代》时，台湾学者郭力昕痛心疾首地说，"台湾'国族'主义者和本土主义的思维，甚至还不到敏米所批判的起点，他们还停留在萨义德所描述的'对殖民宗主的日本帝国的怀旧和审美情绪'的状态里，无论造成这样情绪的政治历史因素为何，或是否值得同情"，"到今日仍缺乏反省与自我整理的能力、意愿或勇气"③。郭力昕对这类创作的总结可以说相当中肯，既

① 陈建忠、应凤凰、邱贵芬、张诵圣、刘亮雅：《台湾小说史论》，台北麦田出版股份有限公司2007年版，第44、51页。

② （美）罗伯特·A.罗森斯通：《影像中的历史/语词中的历史——反思历史真正进入电影的可能性》，曾薰慧、王卓异译，《北京电影学院学报》2003年第5期。

③ 郭力昕：《纪录片的政治与去政治》，台北麦田出版股份有限公司2014年版，第56页。

指出了这类创作的历史根源导致的创作心理,也指出这些作品是现实政治局势和处境影响的结果。这种缺乏对殖民主义与自我殖民的质疑、反省或者排斥的创作,很难达到历史反思的深度,也会误导大众对那段殖民统治历史的认知。2015年的纪录片《湾生回家》,可以说是在这样的历史观影响下的一个闹剧。一个土生土长的台湾人陈宣儒改了日本名字田中实加,声称自己是日本人后裔,并以自己的所谓家族经历为题材,写了一部名为《湾生回家》的文学作品,后被导演黄铭正搬上银幕,拍摄了描写湾生①台湾乡愁的纪录片《湾生回家》。本来以湾生的台湾乡愁为题材无可厚非,但无论是影片中反复出现的湾生的"对这片土地有说不完的感谢"还是"能在台湾出生真是太好了"的感叹,都无视湾生真实的历史境遇,一厢情愿地为台日嫁接血缘亲情。这部在台湾缔造了票房奇迹的纪录片,显示这样荒谬的历史观,在台湾人尤其年轻人心中种下的影响是不可小觑的。

"现代性叙述"虽然改变了书写日据时代的基调,但另一些作品的出现,也让片面夸大现代性叙述的书写遭到质疑。《赛德克·巴莱》难得一见地触及了日本殖民统治带来的台湾人身份认同的复杂面向。影片中接受过日本教育的赛德克人花冈一郎和花冈二郎,成为日本殖民统治的重要组织——警察政治的一员,殖民者通过给予被殖民者一定的权利和好处,使本地人协助其殖民统治。这令被殖民者的群体产生分化,也产生了后殖民理论的先驱法农所说的"白面具黑皮肤"的一些"类殖民者"的人,但是"类殖民者"在经济和权利上无法与真正的殖民者平等的事实,就暴露了殖民者"模拟"策略的殖民本质。花冈一郎和花冈二郎夹在族人的期望和日本人的威胁之间,一面被族人嘲弄"你那身日本毛皮可珍贵的呢",一面怎么努力也"改变不了这张不被文明认同的脸",他们在民族冲突的情况下就不得不承受认同的矛盾痛苦。面对族人誓死捍卫尊严的起义,花冈一郎和花冈二郎选择了在情感上站在族人的一边,却以日本切腹的方式结束了生命,实质上他们也用这种方式回避了非此即彼的立场选择,反映出日本同化政策的深入给普通人带来的身份认同上的困境。而在当下以日据时代为背景的台湾影像作品中,能像《赛德克·巴莱》这样反映出历史复杂性的占的比例却很少。

日据时代尚有不少人认识到"殖民现代性"的本质,比如赖和这样的作家已经通过文学书写去反思和批判这种现代性,揭示其内在的殖民本质,"在他(赖和)眼中,现代性从来就不是单纯的文明进步的象征,它与殖民性一起,带来的是社会文化的分裂和人民精神的创伤,即'时代的进步和人们的幸福原来是两回事'"②。何以在当下台湾,"殖民现代性"成为一个需要专门厘清的概念?这一方面与当时殖民统治者"分而治之"的殖民管理,形成了当时台湾文化认同的分层有关。地主阶级和精英阶层作为殖民经济的受益人,他们对日本文化产生认同倾斜,这在日据时代的一些文学作品中也有呈现,如日据时期作家龙

① 湾生是指日据时代在台湾出生的日本人。台湾被殖民后,日本鼓励本国人到台湾垦荒,前后有近200万日本人移民到台湾,到日据末期已占到台湾人口的6%左右。这些日本人一般聚集生活在花莲,形成多个移民村,比较有名的如吉野村等。日本投降后,大部分日本人被遣送回国,这些回国的日本人被称为"湾生"。在日本"湾生"的称呼带有歧视的意味,与土生土长的日本人相比有点低人一等的意思。

② 计璧瑞:《被殖民者的精神印记——殖民时期台湾新文学论》,厦门大学出版社2010年版,第113页。

瑛宗在1937年创作的《植有木瓜树的小镇》中，就通过小知识分子陈有三描摹了台湾知识分子的这种微妙的心态。1945年吴浊流的《亚细亚孤儿》通过三代人不同阶层的生存状况，传达出这种分层的文化认同的现实，这是认同分层依然遗留在当下的台湾社会的历史根源。另一方面，正如意大利历史学家克罗齐所说，一切历史都是当代史。叙述历史并不仅仅为了厘清过去，还是为当下的论述寻找逻辑。张扬"现代性叙述"显然也是当下政治气候下的产物，为重建本土历史建立另一套逻辑，其中的风险也是可想而知的。总之，被殖民时期的政治、经济、文化问题，其实都涉及现代文明与殖民问题的纠葛，脱离殖民情境谈现代性，就难以真正认识被殖民社会中现代性的本质。

二、日据时代建构中大陆的缺席

日据时期的台湾一直受到大陆思潮运动的影响，"辛亥革命、五四运动曾直接激发台湾政治、文化抵抗运动，台湾社会活动家和抵抗运动组织者常常到大陆积聚力量、等待时机、躲避迫害，祖国成为台湾知识者摆脱殖民社会困境的重要选择和精神寄居地"①。五四新文化运动直接催生了台湾的新文学运动，造就了台湾白话文学的兴盛。而20世纪20年代台湾由武装抗争转入文化抗争之后，在文化启蒙方面扮演重要角色的"台湾文化协会"亦受到左翼的影响，于1928年在台湾成立了台湾共产党，成为20世纪30年代台湾社会运动的主要推动者。因此这个时期，中国大陆和日本对台湾社会影响力此消彼长。随着殖民统治者"同化""皇民化"政策的加强，中国大陆在各个方面对台湾的影响才慢慢减弱，因此日本的殖民统治不仅重塑了台湾的文化认同，而且切断了台湾与大陆之间的文化与历史联系。然而在当下建构日据历史的作品中，曾经身处日本、大陆两者关系中的台湾，变成了只有与日本的双向关系，这与真实历史显然有着巨大的出入。

台湾电影史学家叶龙彦在《日治时期台湾电影史》中写道："台湾人在中日战争前（1937）所看的电影，多是来自上海的中国片。"②由于日据时代台湾电影掌控在殖民统治者手中，台湾也成为当时创作数量巨大的日本电影的倾销地，因此台湾本土电影起步缓慢。当时喜欢电影的台湾年轻人纷纷到日本或上海实现自己的银色梦想，如郑连捷、刘呐鸥、何非光、罗朋等，都是20世纪30、40年代在上海电影界崭露头角的台湾电影人。当时上海影片登陆台湾每每会引起轰动，致使1924—1937年"台湾电影人纷纷成立影片发行公司，进口大陆中国片"，"台湾人民被统治二十多年后，再看到中国片，即使是默片，亦有别后重逢的兴奋"③。甚至连当时的日本人都感叹台湾"改隶虽然已经过了四十余年，但现尚保持着向来的风俗习惯信仰等，这种汉民族的意识似乎不易摆脱"④。

① 计璧瑞：《被殖民者的精神印记——殖民时期台湾新文学论》，厦门大学出版社2010年版，第42页。
② 叶龙彦：《日治时期台湾电影史》，台北玉山社1998年版，第126页。
③ 徐乐眉：《百年台湾电影史》，台湾扬智文化事业股份有限公司2012年版，第26页。
④ 《台湾社会运动史——文化运动》，王诗琅译，台北稻香出版社1988年版，第300页。转引自徐乐眉：《百年台湾电影史》，台湾扬智文化事业股份有限公司2012年版，第28页。

日据时代仅有的完全由台湾人制作的两部影片——《谁之过》(1925)和《血痕》(1929)都是爱情片,无法从中看到当时台湾影人直接表述他们的殖民处境,或者对日本、中国大陆两地的态度。但从日据时代的台湾文学和后来台湾文学关于日据时代的表达中我们会发现,对日据时代的台湾而言,大陆一直是一个缺席的在场。它不仅是备受殖民压迫的台湾民众心心念念的祖国,也是时时给予他们抗争力量的所在,许多年轻人都到大陆来学习运动,即使未曾踏足大陆的台湾人也对祖国有着美好的期待和想象。日据时期台湾文学的重要作品《亚细亚的孤儿》,就曾描述到台湾大众对大陆的这种态度。其中老一代的台湾人的代表胡老人,对西洋文化只持一种恐惧的态度,并不怎么心悦诚服,何况日本文化不过是西洋文化的一支小流而已。胡老人心目中憧憬着的是春秋大义、孔孟遗教、汉唐文章和宋明理学等辉煌的中国古代文化,因此总想把这些文化流传给子孙。文中的主人公胡太明是年轻一代台湾人的代表,他在留学日本遭遇歧视之后回到台湾,遇到曾经的同事曾训导,这位到大陆教书的同事"以宽阔的眼界,洞察新时代动向"的思想,立刻成为胡太明仰之弥高的人,激励着年轻的胡太明去到大陆干一番事业。在大陆谋得一个职位也让胡太明瞬间成为村里的焦点人物,不仅胡太明感到这就像中了贡元一样令胡家扬眉吐气,父母也为这光耀门楣的事情而春风满面。因为当时的抗战背景,台湾人在大陆尴尬的身份令胡太明最终黯然离开,由此吴浊流也感叹台湾人是身世飘零无处安身的"亚细亚孤儿",这成为对那个时代台湾处境的经典写照。

当时台湾社会上也有许多像胡太明一样到大陆寻求发展的年轻人,除了前面提到的电影人,日据时期的台湾乡土文学作家张我军、张深切、吴浊流都曾经有在大陆生活和工作的经历,可见那时的台湾与祖国大陆从空间到思想的连接还是相当紧密的。甚至在张深切于20世纪60年代末发表的《里程碑》里面,还曾经真诚地表达着日据时代未踏足大陆时对祖国的情感:"我读了祖国的历史,好像见着了未曾见面的亲生父母,血液为之沸腾,默然的民族意识,变为鲜明的民族思想。"虽然当时国民党的腐败统治也让他痛心疾首,"大陆的情形,使我触目惊心"[①]。对于生于日本殖民之后、接受过日本教育的张深切来说,表达出来的对祖国之爱完全是发自肺腑的,而这对中国大陆的认同应该是来源于现实生活中的人、事以及书籍的影响,也说明张深切们的情感倾向在当时的台湾并非个案。从描写日据时代的台湾文学作品《亚细亚的孤儿》《无花果》《里程碑》等文学作品来看,故事发生的背景都是由大陆、台湾、日本三个空间构成,中国大陆和日本在台湾影响力的此消彼长,显示出台湾民众在日本殖民者强制性切断与大陆文化联系的殖民政策下,身份认同在前后期出现的微妙变化。而在当下的电影作品中,却很难再看到对这一复杂历史的呈现。

台湾纪录片导演郭亮吟2006年完成的《绿的海平线》在构建日据台湾历史时,试图将台湾放在中国大陆和日本的历史脉络中,探讨其身份认同的分化和变迁。尽管大陆只是

[①] 转引自计璧瑞:《被殖民者的精神印记——殖民时期台湾新文学论》,厦门大学出版社2010年版,第43、79页。

以空间存在，并没有大陆身份的当事人出场而让其真正参与到对这段历史的诠释中去，但是相比于当下台湾大部分涉及日据时代的剧情片和纪录片，刻意回避大陆元素的历史叙事来讲，《绿的海平线》还是试图从三方视点出发，交织出当时台湾所处的复杂历史处境，令台湾自日据时代到光复身份认同此消彼长的历史根源，都一一客观呈现，彼此之间观点的差异和角力也保持完全开放的叙述。影片通过大量的历史图片、影像和当年报纸的报道以及对当事人访谈的方式，讲述了1943、1944年，日本动员征召8 000多名台湾少年赴日生产军用飞机的历史。当年年龄在15岁上下的这群家境贫寒为谋生路的台湾青少年，在日本政府宣扬待遇优厚、可以边工边读的诱惑下，背井离乡来到日本，然而艰苦的条件、动辄受到体罚的非人待遇和完全没有兑现的半工半读承诺却改写了这些人的命运，他们没有选择的人生只能在当"志愿兵"（被强制去海外当少年海军工员的"志愿兵"）上战场或者去日本高座造飞机之间做出选择，揭示出历史的荒谬和被殖民地子民任人宰割的无奈。1945年日本投降，这群为着特殊"历史使命"到日本的青少年被遗弃在殖民宗主国，有的客死日本，有的辗转回到台湾。影片不仅通过挖掘台湾少年参与制造日本军用飞机的这段历史参与了对日据台湾历史的建构，也通过当事人的口述历史呈现"皇民化"教育背景下台湾普通人身份认同的多元，展现出不同历史时期台湾复杂的身份认同的演变，触及一段被遗忘的历史和被遗忘的人。这些经历日据时代的台湾人保留着那个时代的印记，每个人都有日文名字，在殖民者的洗脑和"皇民化"教育下，虽然受尽宗主国的蹂躏，但还是将日本视为"祖国"，将为"祖国"而战视作参战的动力，并且将中国大陆视作"外国"，"宁可死在日本也不死在外国（中国大陆）"，父亲遗嘱叮嘱孩子"一心一意为天皇陛下和'祖国'效忠"的观念体现了"皇民化"教育对改造殖民地人民身份认同上的"成效"。日本战败，在中国人发的"三民主义"传单中这群生在日据时代、接受日本殖民教育的人，才知道自己是中国人。这说明认可自己的"帝国子民"的身份不仅是殖民者"皇民化"教育的结果，也是殖民者压抑和抽空被殖民者自身历史造就的历史悲剧。"同化的根本不但在于改变一个民族外在的社会形态和行为方式，而且更在于铲除其内在的思维方式。"[1]回归祖国的台湾人在国民党统治和"二二八"事变后再次出现了身份认同的分化。在日本的李生钦面对遣返回台湾还是回大陆时，毅然选择了回大陆，2 000多名留日台湾学生面对台湾的白色恐怖也选择了回大陆。1929年出生的林文瑞身份证上（1988年2月12日签发）的出生地写的是"CHINA"。镜头从身份证的特写推到"CHINA"的大特写，令人反省当下刻意"去中国化"的历史叙事里，为着特定的政治立场对事实视而不见的历史态度。正如郭力昕所说："这个影片提醒着我们：台湾人亦曾有对中国或祖国向往者，并非如一些急于与中国切断血脉的人所制造的片面放大的历史观。"[2]影片既通过台湾少年劳工的命运揭示了日据时代台湾人民的悲惨命运，矫正着片面夸大日据时代"现代性"的叙述，也在台湾少年工与日本教员之间的情感联系中，提示着历史从来不是简单的非此即彼，被殖民者与殖民者

[1] 计璧瑞：《被殖民者的精神印记——殖民时期台湾新文学论》，厦门大学出版社2010年版，第152页。
[2] 郭力昕：《纪录片的政治与去政治》，台北麦田出版股份有限公司2014年版，第159页。

的关系也因为平民之间日常交往衍生的情感而突破了反抗与压迫的二元对立。

《绿的海平线》正是在聚焦历史中的具体"人"的存在,摊开历史,呈现出历史更加复杂的面貌,但是大陆已经成为台湾日据叙事里愈来愈遥远和模糊的元素。《跳舞时代》《KANO》《大稻埕》涉及的都是20世纪20—30年代的台湾,这恰恰是台湾受到五四运动和左翼思潮影响最剧烈的时期。几部影片的表达侧重历史的不同方面,对日本殖民者的态度也截然不同,但却不约而同地出现了大陆元素的缺席。

结　　语

20世纪90年代以日据时代为背景的电影,如新电影代表人物侯孝贤的《戏梦人生》、王童的《无言的山丘》、吴念真的《多桑》,都呈现出了日据时代的复杂图景。尤其侯孝贤电影暧昧而异质性的叙述,显示了台湾历史复杂多元的形态。"侯孝贤不把人类存在的复杂性,缩减成单一的、权威性的真理,而是摊开历史,让多元声音、多元叙事、多方力量并存,让彼此不断竞争。"①但新电影时期的历史建构并未触及"现代性"这个日据时代的关键词。21世纪以来重建历史的热潮中,虽然通过"现代性"带出了日据时代更暧昧的一面,但是却在脱离殖民情境的论述中将"现代性"强调为殖民统治给台湾带来了进步,而这种对日据时代的叙述显示出与政治论述的合流。无论是"现代性叙述"取代"后殖民叙述",还是对日据时代历史建构时弱化与大陆的文化联系,都是90年代以来台湾"本土意识"壮大的产物,而这种对日据历史的改写,除了影像作品外在文学中也早已露出端倪。从对重写台湾文学史影响甚巨的叶石涛70年代的《台湾乡土文学史导论》到80年代的《台湾文学史纲》,都在重建以本土作家为主轴的文学史,不符合这一论述的人物或观点逐渐退出历史舞台,如"张我军关于台湾文学和中国文学关系的'主流支流'说已被彻底隐去"②。可见,影像作品中这一创作倾向并不是孤立现象。"通过对自我的重新定位,重新建构不同于中国大陆的历史和文化属性",他们"正在通过重新想象历史、民族以及神秘的命运,试图证明自己的论述言之有理"③。而这种对历史的选择性叙述,事实上也难以触及日据时代台湾社会的整体面貌和复杂面向,更令已经结束被殖民半个多世纪的台湾,难以开启真正的"去殖民化"的过程。

日据时代被认为是台湾与大陆文化发展出现分歧的时代,所以书写日据时代的动机就变得错综复杂。"讲述台湾的故事,开头往往分歧,故事的时间与空间的安排视叙述者的目的而定"④。哲学家贾维认为,任何对过去的再现,如果要能确实地成为一种历史的

① 叶蓁:《想望台湾:文化想象中的小说、电影和国家》,黄宛瑜译,台湾书林出版有限公司2011年版,第91页。
② 计璧瑞:《被殖民者的精神印记——殖民时期台湾新文学论》,厦门大学出版社2010年版,第203页。
③ 余珍珠:《建构本土意识:二十世纪的台湾文学》,邱子修主编:《跨文化的想象主体性:台湾后殖民/女性研究论述》,台湾大学出版社2012年版,第98—99页。
④ 余珍珠:《建构本土意识:二十世纪的台湾文学》,邱子修主编:《跨文化的想象主体性:台湾后殖民/女性研究论述》,台湾大学出版社2012年版,第97页。

解释,就必须能够适当地呈现出历史学者在思考事件时所具有的那些复杂的、熟练的以及批判的层面①。对于近代历史不断遭遇被殖民的命运、族群关系不断被撕裂的台湾来说,文化-历史的多层次性应该是其历史书写的最重要特征。但在当下历史建构与政治立场紧密关联的情况下,创作者往往缺乏一种独立和深入探究历史的勇气和态度,非此即彼二元对立的史观导致彼此冲突、彼此矛盾的论述也构成了当下历史叙述的重要特点,而这种历史叙述则常常陷入一种自我解构的危机。

① 李道明:《纪录片:历史、美学、制作、伦理》,三民书局2015年版,第250页。

金马电影中的两岸影视关系研究

齐 青 仇 煜*

摘 要:台湾金马奖在绝大多数人心中都是华语电影界最重要的奖项之一,对华语电影具有指标性意义,尤其是在艺术电影方面。然而在2018年第55届金马奖颁奖典礼上,最佳纪录片导演和制片人上台领奖时发表了"台独"言论,在网络上引起了轩然大波,一时间内关于电影艺术性与社会政治性的关系论断层出不穷,对台湾金马奖包容性和艺术性的质疑也不断增多。然而对此事件进行理性分析后则会发现,其发生并非偶然。本文将重新审视金马奖这一电影艺术盛会从创办之初到今天所蕴含的两岸影视关系,并就其在历史上对两岸社会文化关系的体现进行分析和探讨。

关键词:金马奖;两岸关系;台湾电影;大陆电影

金马奖至今已经走过了五十多个年头,今天我们看到的金马奖正在以成熟、开放的心态主持着华语电影文化交流。从20世纪金马奖首次接受大陆电影的踟蹰和试探,到如今已经能够自如地处理求同存异的问题,这不仅说明金马奖接受多元化电影的体制足够成熟、经验足够丰富,更表明其对自身的定位也在和未来的不断碰撞中清晰起来。正是由于这个时期的融合,金马奖的艺术水准也得到了显著提升。台湾影人也非常清楚,台湾电影要想获得长足发展,仅靠一个岛屿有限的文化土壤和人力物力远远不够,和大陆电影的融合势在必行,只是融合之后台湾电影失去独立性的风险要如何规避,是一个需要长期尝试和探索的议题。

一、大陆影片"缺席"金马奖

(一)金马奖诞生的政治性

熊是柏林的象征,棕榈树是戛纳的象征,带翼狮子是威尼斯的守护神。柏林电影节有金熊奖,戛纳电影节有金棕榈奖,威尼斯电影节有金狮奖。创立于1962年的金马奖,奖杯

* 齐青(1965—),上海师范大学影视传媒学院教授,专业方向:视听语言与影视创作。仇煜(1996—),上海师范大学2018级广播电视艺术学专业硕士研究生。
【基金项目】本文为教育部人文社会科学重点研究基地项目"中国网络文艺发展现状与对策研究"(15JJDZONGHE012)、上海市艺术科学规划重大项目"媒介融合语境下的影视艺术发展现状与对策研究"(ZD2016C01)阶段性成果。

是一匹镀金跃马,但究其原委,却与马无关。金马奖的"金马"二字实际上由金门、马祖两岛地名的头一字组合而成。

1957年,闽南语电影当道之际,《中国时报》前身《征信新闻》报社举办了第一届"闽南语片电影展览会",简称"闽南语片影展",并于11月30日在台北国际学舍举行颁奖典礼,由《征信新闻》社社长余纪忠主持;当时有32部电影参与角逐,影展仿效美国奥斯卡金像奖模式,由颁奖人将奖项交给受奖者。奖项类别可分为:由专业评审选定的"金马奖"11项,观众票选的"银星奖"10名,另增设有"荣誉奖"1名和"观众票选优胜奖"10名。这是金马奖的名称首次出现于正式场合,不过"闽南语片影展"只举办了一届就因故停办了。

1962年,台湾地区为促进本土电影制作事业的发展,表扬对华语电影文化有杰出贡献的电影人,由行政机构新闻部门筹办了第一届"金马奖"①。

(二)早期金马奖电影

创立初期,为了支持台湾本土电影工业发展,金马奖评选的影片大多以台湾本土电影为主,包括少量的香港电影。20世纪70年代,香港电影业发展迅速,其参选比重有所增加。80年代,台湾新浪潮电影进入鼎盛时期,金马奖体现出更多的艺术性和人文性,与香港电影的商业性和娱乐性之间形成张力。

香港电影《星星月亮太阳》获得了第一届金马奖最佳影片,而第二届金马奖最佳影片仍然颁发给了香港电影,由著名导演李翰祥执导的《梁山伯与祝英台》夺得,金马奖评委会还为其中反串演出的万人迷凌波特设了一个"最佳演技特别奖"。但到了第三年,金马奖即第一次停办,原因是香港电影大亨、电懋老板陆运涛遭遇空难离世,导致香港电影元气大伤,也造成了后来邵氏的长期一家独大。

早期金马奖几乎被"健康写实主义"影片所包办。所谓"健康写实主义",实际上是当时台湾电影人对审查制度的回避,本质上是避开社会的阴暗面,只描写光明面。1965年李行执导的《养鸭人家》,表现出"农村和乐"的情景,用简单的情节和人物、完全朴实的拍摄手法,表达出亲情与人伦。直到1970年的《家在台北》,都属于此类。

如果说20世纪60年代的金马奖属于"健康写实主义",那么70年代的金马奖则充满罗大佑所谓"亚细亚的孤儿"的悲情色彩②。1971年,台湾当局退出联合国,蒋介石为"鼓舞民心士气",下令拍摄抗战政宣电影。70年代有多部类似影片获奖,如1975年的《吾土吾民》,电影以中华文教对抗日本武力的同时,又充斥着大段冗长的说教。此外,还有1976年的《梅花》、1977年的《笕桥英烈传》等。

(三)平行发展的两岸影视

20世纪六七十年代是台湾电影的"黄金时期"。那时台湾每年出产200多部影片,年

① 《奖励国语影片办法,今年起有重大改变,对剧情片及纪录片不给奖》,《联合报》1962年1月22日。
② 李小飞:《你所不知道的金马奖》,《博览群书》2014年第1期。

产量在世界范围内都属高产。台湾电影尤其是武侠电影和浪漫爱情片不但在台湾本土受到热烈欢迎，还出口到亚洲其他国家和地区，如新加坡、马来西亚、韩国和香港，在那些地方台湾电影也受到观众的广泛青睐。1966年，香港导演胡金铨在台湾执导了《龙门客栈》，给武侠类电影带来了生机。这部1967年发行的电影，不但在台湾取得了巨大商业成功，成为票房冠军，1968年在香港电影票房排行榜上也名列第一。在接下来的八年间（1967—1974），每年台湾电影的票房冠军皆为武侠片。在同一时期，台湾生产的另一种类型电影也深受本土和海外观众欢迎，这就是浪漫爱情片。从1963—1983年，共有49部台湾作家琼瑶的浪漫爱情小说被改编成电影，以至于浪漫爱情片成为这一时期台湾电影的另一主流。武侠电影和浪漫爱情电影雄霸台湾影坛近20年，直到20世纪80年代初台湾新电影兴起。

新中国成立初期的大陆电影发展和时代潮流难以割舍，完全处于与世界隔离的状态，它的兴起也和政策松紧相关。20世纪50年代初期，由于过分强调电影的政治宣传作用，大陆电影存在着题材单一的倾向。1956年，毛主席提出了发展社会主义文学艺术和科学的"百花齐放、百家争鸣"的方针。为了贯彻这一方针，电影局从指导思想、领导、体制等多方面进行改革，取得积极成果，故事片生产由1951年年产10多部逐渐增加到1957年年产40多部。1957年文化部举办了中华人民共和国建立以后第一次优秀影片评奖，奖励了1949—1955年摄制的《南征北战》《智取华山》《渡江侦察记》《鸡毛信》《董存瑞》《祝福》《李时珍》等69部优秀影片。1957年，随着"反右派"的扩大化，一些影片和艺术家也受到了错误的批判。1958年又拍摄了许多报道宣传"大跃进"中某些虚假"新事物"的影片，电影的创作又一次受到了干扰。不久，中央逐步纠正了"大跃进"中"左"的错误，周恩来对电影界也提出了注意影片质量的要求，促使中国电影事业在1959年形成一个繁荣时期，拍摄了《林则徐》《聂耳》《万水千山》《青春之歌》《林家铺子》《老兵新传》《五朵金花》等题材风格多样、在思想与艺术上达到了较高统一的影片。但是不久，在"反右倾"运动中，电影界又批判所谓的资产阶级人性论和人道主义，加之"三年自然灾害"，胶片、器材等严重短缺，电影产量又逐步下降。1961年，中宣部和文化部重申坚决贯彻"双百"方针，纠正了违背艺术规律、对文艺创作进行简单粗暴地批评干预的"左"的思潮，制定了改善文艺工作和电影工作的一些管理条例，使60年代初期的电影走入正轨。到1965年，形成中华人民共和国建立以后第二个电影创作高潮，生产了《甲午风云》《革命家庭》《红旗谱》《舞台姐妹》《小兵张嘎》《英雄儿女》《农奴》《白求恩大夫》《早春二月》《杨门女将》等优秀影片以及优秀美术片《大闹天宫》《小蝌蚪找妈妈》等。与此同时，电影放映单位从1949年的400多个发展到1965年的20 363个。到1965年为止，中国电影发行放映公司共发行1 213部长短影片。中国自己的电影工业也已具备相当规模，可以生产洗印、录音、摄影、放映机等各种设备、器材并基本达到自给。但在1966年爆发了"文化大革命"，电影界百花凋零，万马齐喑，电影艺术遭到严重践踏，违反艺术规律的所谓原则严重束缚、损害了其创造力。现实主义被歪曲，无限夸张、虚假的情节充斥银幕，电影艺术本质受到根本性的损害。"文革"时期电影远离观众、远离世界，从艺术发展的角度看，实质上和艺术隔离，和世界脱节。可

以说"文革"是大陆电影史上的悲剧时期,是反艺术的时期。这一时期的大陆电影几乎遭遇毁灭性的打击,在整个世界电影话语权上都严重"缺席"[①]。

二、大陆影片"参与"金马奖

(一)两岸影视关系的改善

1979年元旦,全国人大常委会在《告台湾同胞书》中提出了两岸实现通航、通邮、进行经贸交流的政策主张(即"三通"),率先打破了冰封多年的海峡两岸关系,为两岸的交流与合作奠定了基础。同年8月,中国电影合作制片公司成立,为两岸电影的合拍、合作方式做出了具体的规定。大陆相继出台的相关政策、法规为两岸的影视互动创造了良好的条件,但因为台湾方面还没有开放与大陆的交流,两岸在影视方面实质性的合作未能及时展开。改革开放初期,两岸影视交流更多的是以非正式的方式播放对方创作的一些影视作品。早在1978年前后,台湾的影视作品已经通过各种渠道在大陆部分场所传播,一些机关单位就常常通过录像带播放台湾的言情片、功夫片。同样,大陆参与制作的影片如《少林寺》《中国四千年》《万里长城》等虽然被台湾"新闻局广电处"列入禁映名单,但仍以录像带的形式在台湾广为流传,深受台湾观众喜爱,被视为"奇货"。在那个坚冰刚刚被打破的年代,正是这样的传播方式悄然为两岸打开了一个传递彼此讯息的小窗口,为日后双方进一步的交流合作奠定了基础。

1984年3月,台湾的"台湾新电影展"及大陆的"80年代中国新电影选"两个电影展同时在香港举行,这次影展为两岸电影人在隔绝近半个世纪后首次接触创造了良好的契机。两岸代表团成员互相观摩对方的影片,并且私下交流了对电影的看法。鉴于当时台湾仍然处于"戒严"时期,这次历史性的会面最终也未在新闻、报刊上曝光,但是却促使两岸电影人对未来的交流满怀憧憬。同样在1984年,台湾影片《搭错车》在福建厦门、泉州等地连映三个多月,这是首部在大陆正式上映的台湾电影,其中由台湾歌手苏芮演唱的插曲《酒干倘卖无》风行全国。之后的几年间,白景瑞导演的《家在台北》、李行导演的《彩云飞》《汪洋中的一条船》以及陈耀析导演的《源》也先后在广州、上海、北京等地上映,并博得电影人及普通观众的好评。至此,两岸的影视交流已逐步公开化,台湾电影作为中国电影的一部分在大陆已得到广泛认可。

1987年12月是两岸影视交流的又一个重要的转折点。有大陆风光画面的影片《特赦令》送审,台湾"新闻局"破例予以通过。自此,台湾电影虽然不允许使用大陆演员,但是开始准许展现大陆景色。1989年5月,台湾"新闻局"公布"现阶段电影事业、广播电视事业、广播电视节目供应事业赴大陆地区拍片、制作节目报备作业实施要项",台湾影视界不仅可以赴大陆拍片,也允许拍摄地的临时演员参加演出。其实,早在1987年,台湾摄制组

① 周星:《影视艺术概论》,高等教育出版社2007年版,第274—281页。

就已经赴大陆拍摄了专题片《八千里路云和月》；1988年，第一部反映两岸分隔、亲人互相深切思念的影片《海峡两岸》也在大陆拍过外景。此后，许多台湾影片和台湾参与投资的影片，如《悲情城市》《好男好女》《飞天》等都曾在大陆取景、拍摄。

随着双方影视交流的日益深入，两岸影视合作也逐渐增多。至1996年，两岸合作、协拍电影共计34部(张艺谋导演的《大红灯笼高高挂》《活着》，吴子牛导演的《南京1937》，严浩导演的《滚滚红尘》，陈凯歌导演的《霸王别姬》《风月》，白景瑞导演的《嫁到宫里的男人》，丁善玺导演的《将邪坤剑》等)，在大陆曾经热播的电视剧《六个梦》《雪山飞狐》《半生缘一世情》《青青河边草》等也是两岸合作双赢的成果。其中值得一提的是，1993年潇湘电影制片厂出品的《往事如烟》，是隔绝40年后，大陆第一次到台湾拍摄外景的影片，这也是一个可贵的开始。

（二）金马的变革

1990年，为顺应当局"公营事业民营化"的政策，台湾"新闻局"宣布决定将自第27届金马奖起，将金马奖、金钟奖、金曲奖等三种影视传播相关奖项的举办，全部由官方转交给台湾电影事业发展基金会这一民间团体主办。1990年5月16日，电影联合会议决定成立常设机构及执行委员会，作为金马奖的负责单位，即后来的"台北金马国际影展执行委员会"(1992年更名为"台北金马影展执行委员会")。但由于该执行委员会并非法人组织，其法律定位备受质疑。在新闻管理部门与各团体研商后，该会并入"(台湾)电影事业发展基金会"。1991年7月1日，在台北市影片商业同业公会强力要求下，新闻管理部门全面退出金马奖的各项业务，将其移交给财团法人(台湾)电影事业发展基金会统筹主办，但仍接受新闻管理部门的公款补助。

随着两岸文化经济交流的增强，大陆的影片和影人也开始受到嘉奖。1996年，由中国电影合作制片公司和香港龙膜电影公司联合制作的影片《阳光灿烂的日子》包揽最佳影片、最佳导演、最佳男主角、最佳剧本和最佳音效等多项大奖，成为首部在金马奖上获奖的大陆电影。很明显，金马奖意图借《阳光灿烂的日子》正式向大陆影片敞开怀抱。

而金马影展自1980年从金马奖中衍生而来，一直属于官方行为，接受"新闻局"管理；1990年又由隶属于"新闻局"下的"电影事业发展基金会"下设的"台北金马影展执行委员会"直接负责影展内容策划、影片邀约等一切事务。而在20世纪90年代起，金马影展也开始展出大陆电影，一方面为台湾观众打开认识大陆电影艺术的大门，另一方面也通过包装与展示大陆电影，逐渐将大陆建构为一个特殊的"他者"。

（三）大陆"他者"的被建构

金马影展通过20年来为台湾观众呈现颇具"中国特色"的大陆电影，集中展现并放大电影中"底层社会、阶级矛盾、小人物情感、未开化文明"等部分的中国，将大陆建构为不同于台湾的"他者"，并在对比中浮现"文明、开放、开化"的台湾想象，来强化"台湾生命共同体"的本土认同。这种认同不同于如今的"中华人民共和国"，不同于以往的"中华民国"，是

一个更加明晰的"台湾"认同。并且这种认同的建构是以电影为平台,从精英知识分子逐渐蔓延至台湾普罗大众的、潜移默化的、自上而下的过程。金马影展通过不断地包装与宣传,扩大其影响力,突破壁垒,努力使之成为一种覆盖最广泛台湾群众的有效建构。然而这种自我想象与建构方式是一种民族主义幻想,是台湾单方面的狭隘、偏执的文化幻想,必将以一种文化离心力的方式加剧台湾文化与大陆母体文化的疏离,加剧台湾人民身份认同危机。

从历年金马影展对大陆电影的包装来看,整个20世纪90年代基本表现为独立打造成一个"中国电影大陆电影观摩"的板块。1993年"影像中国"板块展映的大陆电影有《找乐》《过年》《站直啰,别趴下》《四十不惑》;1994年"断裂与复合:展望九十年代中国电影"板块展映的大陆电影有《背靠背,脸对脸》《火狐》《炮打双灯》《秋菊打官司》;1995年"大陆电影"板块展映的大陆电影有《红粉》《二嫫》《邮差》《广场》;1996年"大陆:九十年代浮世绘"板块展映的大陆电影有《阳光灿烂的日子》《黑骏马》《耗尽一生》《秦颂》《面的时节》《背靠背,脸对脸》;1997年"大陆电影"板块展映的大陆电影有《变脸》《民警故事》;1998年"话题电影"板块展映的大陆电影有《非常爱情》《成吉思汗》;1999年则没有大陆电影参展。可以看出,在整个20世纪90年代,金马影展一直是把大陆电影独立出来作为一个板块,开始探索与解密。也就是说,出于隔阂已久之后的文化窥探心理,大陆电影在这段时期作为一个独立的话语体系呈现于金马影展,既不与其他世界多元电影融合,也尚未进入"华语电影"讨论范畴[①]。

在这段时期内,金马影展更多关注的也是反映改革开放以来大陆社会深刻变化的电影。相对台湾社会来说,这种电影类型表现的是一种另类的事实。如电影《过年》通过对一个东北农村家庭喜怒哀乐的摹写,反映出在改革开放大潮下,大陆农村人民的精神面貌和心理状态。电影《站直啰,别趴下》通过描绘以高文为代表的知识青年与以张勇武为代表的"新富阶层"的邻里关系,隐喻改革开放大潮冲击下的社会结构。此外,描绘官场的电影《背靠背,脸对脸》曾于1994年和1996年两次在金马影展展出,可以看出金马影展对呈现改革开放以来大陆社会变革影片的青睐。而这些关于社会各方面变革议题的呈现,都是20世纪90年代"中国特色"社会的真实写照。也是在这种窥探下,金马影展在潜移默化中呈现出了属于大陆的"中国特色",建构了差异的认同。

三、金马影视融合

(一) 两岸影视融合

新世纪以来,包括金马奖在内的台湾电影圈对大陆电影越来越关注。在业内看来,这一现象恰恰真实反映了台湾和大陆在电影上的差距,算是两岸影视行业真实现状的缩影。

① 刘江玄:《"他者"的被建构——中国大陆电影在金马影展的文化想象》,华东师范大学硕士学位论文,2013年。

就连部分台湾电影人也承认,尽管大陆电影自身存在不少问题,但与台湾电影相比,用"碾压"来形容都不为过。

台湾新电影运动的多位华语影坛导演大师将台湾电影带入一个极为鼎盛的时期。然而,在这之后,台湾电影就后继乏人,再加上题材都是青春片、小清新为主,让台湾电影发展慢下步伐。2008年《海角七号》的出现被视为台湾新电影崛起的转折点。之后,反映现实的艺术片和浪漫爱情电影成为台湾电影的两个主要类型,但这些影片投资额都相对有限,其市场反响也时好时坏。可以说台湾电影进入了调整和试探阶段。

这些年,台湾电影出现起色,也拍出了像《艋舺》《那些年,我们一起追的女孩》《大佛普拉斯》《血观音》《逆光飞翔》《我的少女时代》等不同类型的好电影,包括2018年入围金马奖入围的《谁先爱上他的》也同样是口碑之作,虽然这些影片题材越来越广,在技术与表演上也可圈可点,然而其在市场上却仍无法逆转台湾电影低迷的局势。

而随着近年来大陆经济的快速发展,大陆电影十几年来稳步向前。从制作经费到电影题材的选择,再到影片所承载的艺术、文化价值,两岸影片所存在的差距都在日渐拉大。这几年,资本争相涌进影视行业,不仅推高了票房,也使得相关影视公司股价不断上涨。大陆电影在内容上涵盖了爱国主义、社会思考、文化传承、青春励志等多种题材,从中渗透着大陆影人、观众对外交、经济、社会种种热点问题的关注和探讨[1]。

2002年由张艺谋执导的电影《英雄》开启了大陆电影的大片时代,该片还获得了第75届奥斯卡金像奖最佳外语片提名。此后大投资、大制作、大导演、大明星模式电影层出不穷,在大陆和香港、台湾地区乃至整个世界都取得了一定的成绩。2012年小成本电影《人再囧途之泰囧》在大陆取得了惊人票房成绩。此后几年大陆电影市场呈井喷式增长,包括《变形金刚3》在内的好莱坞电影票房甚至超过了美国本土,也涌现了许多票房"黑马",这又让许多台湾影人看到了未来的方向。

大陆电影票房不断创出新高,进入电影业的资金也就逐渐充裕(图1)。台湾电影产业的重心也出现了转移,台湾电影人纷纷转向大陆发展,大陆电影市场甚至成为台湾电影的重要票仓。2019年爱情电影《比悲伤更悲伤的故事》在大陆上映,票房破9亿元人民币,刷新台湾电影在大陆上映票房纪录,而这一票房是该片在台湾地区上映的2.4亿新台币(约合人民币0.53亿元)票房的近20倍(表1)。值得注意的是,该片还是2018年台湾年度华语电影票房冠军。其实,纵观近年来台湾电影市场最卖座的华语电影,这些票房数字对于快速发展的大陆市场来说,似乎都算不上是高票房。

[1] 王璐:《我们不一样,会经历不同的事情,但能共同撑起一片天》,《台声》2018年第4期。

图 1　2012—2018 年大陆总票房趋势

表 1　2010—2018 年台湾最卖座华语电影及其台湾票房

年　份	电影片名	票房（亿元新台币）	约合人民币票房（亿元）
2010	艋舺	2.58	0.57
2011	赛德克·巴莱（上）	4.72	1.04
2012	阵头	3.17	0.70
2013	大尾鲈鳗	4.28	0.95
2014	KANO	3.30	0.73
2015	我的少女时代	4.10	0.91
2016	叶问 3	2.20	0.49
2017	红衣小女孩 2	1.06	0.23
2018	比悲伤更悲伤的故事	2.40	0.53

（二）金马奖的影视融合

金马奖在 2003 年第 40 届以前的报名简章中曾规定，参赛影片必须是"以华语为主要发音的影片"。但之后删去了"主要"二字，只要影片是华人地区所使用的主要语言和方言就都可以报名。2004 年，广电总局进一步解除了大陆、香港合拍片参加金马奖评选的禁令。大陆影片、港台电影、合拍片齐聚金马奖，形成了百花齐放的局面。2007 年，台湾影人的底气越来越足，借由当年的金马奖提出了"大华语电影圈"的概念。这个概念的提出，为金马奖构建一个更加全方位的电影交流、合作的平台提供了良好的前提，当年也成了大陆电影大举进入金马奖的标志之年。《梅兰芳》《风声》《李米的猜想》《疯狂的赛车》等大陆观众颇为熟悉的国产大片在此之后相继在金马奖上大放异彩，大陆观众和媒体的关注度达到了一个前所未有的高度。从此，台湾本土电影及影人在金马上的表现不再占有优势。

在第48届金马奖的评选中,两岸电影人合作的作品颇受肯定,成为该届金马奖的一大亮点,一些奖项实难分清在两岸间的归属。获最佳原创剧本奖的《到阜阳六百里》,台湾的邓勇星是导演兼编剧,编剧团队中还包括台湾电影人杨南倩和大陆演员秦海璐,他们共同诠释了一段客居上海的阜阳人回家的故事。金马奖组委会介绍,这是"以台湾电影人身份创作的大陆电影"。而获最佳纪录片奖的《金城小子》由台湾导演姚宏易执导拍摄,记录了大陆画家刘小东回到东北老家写生的创作行为①。

第52届金马奖是近年来台湾电影表现最优异的一届,斩获12个竞赛类奖项;《刺客聂隐娘》《醉·生梦死》等作品出尽风头,一扫多年来的低潮。但第53届22个竞赛类奖项中,台湾电影只拿下6项(最佳男配角、最佳女配角、最佳摄影、最佳美术设计、最佳原创配乐、最佳纪录片)。此前入围8项的大热影片《一路顺风》最后只摘得最佳美术设计奖;而另一部被台湾观众寄予厚望的《再见瓦城》则全数落空。该届金马奖也成为大陆影人的"大年",很多重量级大奖都由大陆影人摘得,最佳导演冯小刚、最佳男主角范伟、最佳女主角周冬雨和马思纯,最重量级的最佳影片也给了大陆导演张大磊的《八月》。

近年来,诸如此类在金马奖获奖名单上的大陆电影人越来越多。可以说,这是电影市场环境改变带来的结果。大陆电影票房不断创出新高,进入电影业的资金也非常充裕,因此,台湾电影人也纷纷转向大陆发展。到如今办了半个多世纪的金马奖,从最初对大陆严防死守,到近年来重要奖项获得者几乎全部来自大陆,这样的态度流变不仅是因为两岸关系日渐缓和,也是因为大陆与台湾在电影艺术、文化产业等各方面实力都拉开了距离②。但也正因为台湾电影圈对大陆电影越来越关注,为了保护台湾地方电影发展,金马奖对大陆电影呈现出并非完全接纳和支持的态度,在一些重量级奖项选择和颁奖典礼活动中,我们也不难窥探出金马奖对大陆电影的犹疑。

(三)金马奖的徘徊

在第39届金马奖颁奖前两天,陈水扁宣布将出席该次典礼,却被金马奖执行委员会硬生生挡了回去,于是"新闻局"大怒,扬言要取消金马奖资助及电影辅助金,后大陆电影人未出席该次颁奖典礼。在第51届金马奖上,台湾女星陈湘琪凭借电影《回光奏鸣曲》击败巩俐、赵薇、汤唯和桂纶镁"爆冷"拿下最佳女主角。这一出人意料的结果引来多方不满,让观众不得不怀疑是否是因台湾评委的一意孤行。在第55届金马奖上,最佳纪录片颁给了一部带有政治倾向性的影片,而导演与制片人在发表获奖感言时带有明显的"台独"倾向,之后在网络上引起了轩然大波,巩俐拒绝上台颁奖、会后晚宴大陆影人集体拒绝出席等都表达了大陆影人的愤怒和反击。

对于两岸电影融合,金马奖似乎在电影艺术性和社会政治性之间开始了徘徊,一些台湾影人和媒体也曾不理性地批判过大陆电影是如何不应该"侵门踏户"台湾地区国际级金

① 刘聪聆:《两岸影视携手走向"繁华时代"》,《两岸关系》2013年第1期。
② 王思齐:《从台湾电影产业的发展轨迹看台湾电影产业的未来趋势》,《东南传播》2015年第5期。

马奖①。《自由时报》就曾以《金马变金鸡？台片大溃败》为头版标题，来批评大陆电影是不是应该"血洗"金马奖重要奖项，以满足在台湾一些亲绿的那种小肚鸡肠心态。甚至，还有一些绿色支持者希望把具有世界华人电影权威的金马奖应仅颁给拥有台湾地区户籍的导演与演员，或是保留一个"本土项目"来肯定台湾地区的本土电影和影人。

当然，这些对于大陆电影"包办"金马奖的亲绿杂音，也不能代表多数台湾及金马影人的看法，而且有很多台湾同胞也认为台湾电影的确需要努力，而不能用政治干预的方式来搞地方文化保护主义。多数声音还是认为台湾有些绿营的支持者与其用酸葡萄的心态来哗众取宠地批评大陆电影是如何不应在台湾包揽金马奖各项奖项，还不如上进地思考如何把电影拍得更好，让全世界的中国人再次肯定台湾电影业的工作。尤其是大陆现在的电影内容与技术也先进很多，大陆电影事业也比台湾有更多资本与票房优势，进而可以更深入地进行多方合作，在共同学习好莱坞电影工业的同时，也可以让很多国际电影从业者来中国发展。只有两岸共同努力来提升中国电影的实力和影响力，才能在国际市场上站稳脚跟，让全世界华人为之骄傲和自豪。

结　语

与华语地区其他电影奖项相比，台湾金马奖在评奖体制方面具有一定的宽容性和开放性。比起香港金像奖明显的本土保护性质——参与评奖的影片制作部门中香港电影人必须达到一定的数量——金马奖在本土作品和外来作品之间的壁垒远没有那么坚固②。从20世纪港台电影独裁时代到如今与大陆兼容并蓄的时代，金马奖也在不断地保持并发扬其特殊作用。

三十年河东三十年河西。从大陆电影"缺席"金马奖到影视融合这一过程折射出来的不仅是两岸在电影产业发展的变化，更是背后社会政治方面实力的对比。两岸早已今非昔比，曾经台湾无论经济发展、物质文明都领先大陆，文化产业引领整个华人圈，电影、电视剧都风靡大陆；但如今，台湾经济多年低迷，当年"亚洲四小龙"的地位正在慢慢边缘化。与此同时，越来越多的台湾影人开始意识到台湾电影业未来的发展方向：现在大陆经济起飞，台湾电影业若想扭转当前的低迷局势，就必须和大陆建立长期合作互赢的共存关系。

① 王裕庆：《一位台生是如何看待大陆演艺作品在金马奖大放异彩的？》，《台声》2016年第24期。
② 覃柳笛、孙茜蕊：《融合之路——金马奖的变与不变》，《影视圈》2013年第12期。

"艺术影院":从朗格鲁瓦时代到当下巴黎

王 方[*]

摘 要:1936年亨利·朗格鲁瓦创办"法国电影资料馆"(La Cinémathque française),巴黎成为引领世界各地"艺术影院"模式的先驱。在巴黎,"艺术影院"可以说是文化多样性的真正传达,它们展示的是全世界的电影,以多重文化视角和独立运作理念见长;它们在通晓经济规律的同时,不会将电影完全沦为商业价值的附庸,既持续助推着法国电影的全面发展,又让法国电影成为好莱坞的有力竞争对手。

关键词:艺术影院;亨利·朗格鲁瓦;巴黎

1895年前后,电影作为一项技术发明被卢米埃尔兄弟带往全世界巡游、展示。《工厂大门》等11部影片于当年12月28日(亦即电影的诞生日)在巴黎卡普辛路14号的"大咖啡馆"公开售票首映,之后的定点放映和电影票销售模式也让它成为电影经济学和电影史上首个电影院雏形。放映和观看无疑是电影传播的基本形式,电影院则成为实现两者的桥梁。"从1907年开始,电影部门的扩展和制度化表现为众多电影剧院的建设。不出几年,巴黎就拥有了175家影院,其中包括豪华的高蒙王宫影院,它可以接纳5 500位观众。年复一年,本来只是零散传播的玩意儿却变成了一种制度组织,一种以自身的大众性而获得优势的文化活动,一种社会集体生活的象征性场所。"[①]

从定义上看,本文所研究的"艺术影院"指的是城市中长期组织、放映艺术或实验电影如作者电影、独立电影、纪录片和其他有着严肃主旨之影片的公共电影机构,比如专门放映艺术电影的电影院、电影资料馆和艺术博物馆中的艺术影厅等。它们有着向公众开放的、固定的专业电影放映场所,不以影片票房销售数量作为排片参照,为了维护电影创作者的艺术主张几乎不与商业利益妥协。20世纪出现并普遍存在于城市各个角落的"艺术影院",以多重文化视角和独立运作理念见长,它们只以影片艺术质量或影院自身口味为选片标准,并长期吸引着一大批艺术电影受众。

法国电影资料馆1936年由亨利·朗格鲁瓦(Henri Langlois)、乔治·弗朗叙(Georges Franju)、保罗-奥古斯特·阿尔勒(Paul-Auguste Harle)和让·米特里(Jean Mitry)创办,

[*] 王方(1970—),博士,上海师范大学影视传媒学院教授,专业方向:电影史、外国电影和城市电影生态等。
【基金项目】本文为2018年教育部人文社科项目(编号18YJA760056)中期成果。
① Laurent Creton, Economie du cinéma: Perspectives stratégiques, Paris: Nathan, 2001, p. 43.

其最初使命是为了保存、展示和修复法国及其他国家的电影。这一非营利机构用很少的资金发展起来,而朗格鲁瓦本人也因其自身对电影的激情和贡献闻名于世。法国电影资料馆在日后成了全球影迷真正的灯塔。

下文将从法国电影资料馆的历史出发,从其创始人亨利·朗格鲁瓦个人的理念和贡献去挖掘"艺术影院"的世界渊源,探讨巴黎艺术影院的个性化运作对一座大城市历史与文化的影响。

一、"法国电影资料馆"及其创立者朗格鲁瓦

1935年,朗格鲁瓦在巴黎组建了一个名为"电影圈"(Cercle du Cinema)的小型俱乐部,用以聚集电影爱好者并放映无声电影时期的经典影片。之后,法国各城市乃至世界各地纷纷借用这种电影俱乐部的形式,将城市内的影迷聚集起来。可以说,这种俱乐部放映和观摩的方式,是后来"法国电影资料馆"的雏形,是巴黎作为引领世界各地"艺术影院"模式的先驱。

1936年9月2日,朗格鲁瓦策划成立了不仅能够放映电影而且更具保存和收藏影片功能的"法国电影资料馆",这也是世界各地电影资料馆"艺术影院"放映的最初理念和基本构架。

法国电影资料馆策划的首次当代影展是1938年献给当年新近过世的乔治·梅里爱(George Méliès,1861—1938)的。这一时期,朗格鲁瓦及其法国电影资料馆开创了多项日后全世界"艺术影院"的基本元素。其通过各种途径和方式寻找放映片源,包括交换、租借和购买,这也是现今各"艺术影院"和电影资料馆最主要的馆际交流目的;最核心的是放映和展示功能,这也是朗格鲁瓦一再坚持的职业使命。在电影放映上,他所有千辛万苦抢救、交换或购买来的影片,唯一的去向就是在银幕上放映给观众看,他认为收藏一部影片而不放映给观众看是毫无意义的。而他为了强调电影观看的重要性,始终安排每部影片只放映一场。

亨利·朗格鲁瓦在这一时期最为重要的贡献在于"排片"(programmtion)理念的提出和实施,以及"排片者"(programmateur)这一职务在"艺术影院"中的确立和重用。现在看来,排片规划是一家"艺术影院"的命脉所在,如何合理地利用和表现自身的电影收藏片目,如何设立放映主题以吸引更多观众,等等,都需要依靠"排片"来达成,而朗格鲁瓦早在1936年就实施了这一创举。

电影资料馆并没有固定的活动场所,在纳粹德国占领时期更是常常更换地点。法国政府被接管期间,无数电影和艺术作品纷纷遭到破坏,法国的文化情状已经到了无可忍受的地步。朗格鲁瓦就此起而捍卫这些珍品,并开始出资购买如罗伯特·维恩(Robert Wiene,1873—1938)的默片《卡里加里博士的小屋》(*The Cabinet of Dr. Caligari*,1920)、乔治·梅里爱的《圣女贞德》(*Jeanne d'Arc*,1900)等经典电影的硝酸基胶片。朗格鲁瓦相信,每部影片都代表着一个特定的时间和地点。朗格鲁瓦对"艺术影院"的影片

收藏和资源获取提出了最为广博的主旨,即"保存一切"。只有后来人们在众多片源中要做排片筛选时才意识到其先进性:"如果我们不保存一切,那么就无法做出筛选"①。

巴黎被纳粹占领期间,电影资料馆临时迁至第8区的梅西拿大道7号(7 Avenue de Messine)的一楼。二战结束后,巴黎重新获得自由的同时,朗格鲁瓦的"法国电影资料馆"作为巴黎战时最活跃的一家"艺术影院"渐渐绽放光彩,政府也开始关注电影资料馆做出的成就,并逐步提供相关政策予以有限的支持。

由于朗格鲁瓦的放映和排片创举,梅西拿大道7号成为有史以来第一家多厅放映雏形的"艺术影院"(三部影片同时放映)。朗格鲁瓦的多厅排片目的在于同时展示电影的多样性和内在有序性,而1962年奈特·泰勒(Nat Taylor)在加拿大魁北克省蒙特利尔市政厅广场建造的双厅影院则仅仅是为了同时从两部不同影片中谋取更多的票房利润和保障。

1948年10月26日,已在梅西拿大道7号拥有三个楼层的法国电影资料馆向公众开放了第一个正式规模的影院,该场馆可容纳60位观众。弗朗索瓦·特吕弗(Francois Truffaut,1932—1984)、让-吕克·戈达尔(Jean-Luc Godard,1930)、雅克·里维特(Jacques Rivette,1928—)、埃里克·侯麦(Éric Rohmer,1920—2010)和苏珊娜·西弗曼(Suzanne Schiffman,1929—2001)就是在梅西拿大道7号互相结识的。朗格鲁瓦积极提拔新的电影人,并宣称法国当时那些高预算的"优质电影"是一种倒退和对新一代电影的谋杀。朗格鲁瓦呼吁电影制作的民主化,他赞扬让-吕克·戈达尔的创新和对电影形式、修辞的有效批判。朗格鲁瓦推崇学习,他也相信最好的学艺方法就是在已有的作品中求索。

朗格鲁瓦的电影视野涵盖全世界,他不仅搜集、展示全世界的电影,也跟全球各地的电影人、学生和普通观众密切往来,更通过与纽约、伦敦和柏林等地艺术影院、电影资料馆和专家的合作,动用全世界的资源在各个城市渲染电影的魅力。之后全球各地的"艺术影院"包括电影资料馆在收藏影片的时候不再只将目光集中于本国和本地区,而真正把电影看作全人类的艺术财富。

1949年,电影资料馆举办了"250部先锋电影展",接着是1950年的"欧洲电影五十年展"。1953年,电影资料馆为了表示对让·爱泼斯坦(Jean Epstein,1897—1953)的敬意,在戛纳电影节和巴黎都举行了作品展映。对于朗格鲁瓦来说,爱泼斯坦是一个不被世人理解的天才;现在位于巴黎贝西区的法国电影资料馆有三个公开放映厅,分别定名"亨利·朗格鲁瓦电影厅""乔治·弗朗叙电影厅"和"让·爱泼斯坦电影厅",还有一个内部放映厅名为"洛特·艾斯纳尔电影厅"。1955年在巴黎,标志着电影诞生60周年的大型纪念展"300年的电影术和60年的电影"于现代艺术宫隆重举行。

在梅西拿大道7号运作了七年,朗格鲁瓦又着手为电影资料馆寻找新的地点。最初在Spontini路9号,1955年12月1日搬到巴黎第5区的d'Ulm街29号,那里的260个座

① 王谟龑:《纪念亨利·朗格鲁瓦百年诞辰:最伟大影迷的电影书写》,《外滩画报》2014年11月10日。

位的放映厅一直沿用到1973年,1956年10月1日庆祝法国电影资料馆成立20周年的活动"二十五年来的电影"展览也在这个放映厅举行。

作为在安德烈·马尔罗(André Malraux,1901—1976)担任文化部长之前从未收到过来自政府经济资助的"艺术影院"机构,法国电影资料馆的工作人员管理着上万部电影库存,20多年的电影放映几乎全靠大家志愿性无偿工作。而所有这一切,完全出于他们对电影的爱和朗格鲁瓦个人魅力的照耀。

夏约宫和朗格鲁瓦事件之间的关联,很深入地说明了时任法国文化部部长安德烈·马尔罗对"艺术影院"传奇——法国电影资料馆的间接贡献。1959年,刚刚上任的法国文化部部长安德烈·马尔罗以个人名义给予电影资料馆位于 Rue de Courselle 82号一幢四层楼建筑作为办公地点,将其办公空间从放映场地脱离出来。朗格鲁瓦和马尔罗的关系是最为复杂的。作为戴高乐政府的文化部部长,马尔罗很支持电影和电影人,但他并不十分认同朗格鲁瓦运作机构的方式。事实上,从没有任何一个人像马尔罗那样支持过朗格鲁瓦,从法国电影资料馆的选址到流水般的资金预算,抑或是跨境购买电影藏品,马尔罗是朗格鲁瓦有力的政治支持。积少成多的电影让电影资料馆的门厅里都堆满了装着胶片的盒子,这些影片适宜的保存条件和足够的存放空间成为最主要的问题,而朗格鲁瓦也正因此常被指责管理失败和经营不善。影院获得了一定的资助,很多投资者也得到免费看片的许可。随着负面言论的不断出现,马尔罗认为朗格鲁瓦不再适合运营电影资料馆。他经济上的个性化操作令审计员担忧,而其针对政府官员的高谈阔论又为他自己四处树敌。

1959年7月10日,法国电影资料馆惨遭其历史上第一次火灾。之后在1980年和1997年又分别发生了两次火灾。

1963年6月5日坐落于巴黎夏约宫新址的电影资料馆在文化部长安德烈·马尔罗的支持下向公众开放。电影资料馆藏品来源主要有三种:捐赠、购买和寄存。1977年以前在法国,电影尚未沿袭图书出版的纳本制度(即由法律规定上交若干样本给予相关保存机构)。于是寄存一直是朗格鲁瓦的电影资料馆最核心的收藏方式,即所有人将自己持有的相关电影或者物品交由朗格鲁瓦"保存",双方互免费用或者只象征性地收取一定数额,所有权不发生转移,所有者可以随时取回自己的存品,但保存方有权利展出或者放映相关物品或电影。这是一种建立在信任基础上的双赢方式。当电影资料馆的收藏遍及全球、名声远播到大洋对岸时,朗格鲁瓦本人的威望也随着法国电影资料馆自身日积月累的艺术电影放映和与纽约 MoMA、伦敦 BFI 等"艺术影院联盟"形式的推广而大大提升,同时他的特立独行、坚决捍卫电影资料馆独立性和电影至上论的行为,多少触犯了一些官员和那些对朗格鲁瓦和电影资料馆有着私念的人。久而久之,朗格鲁瓦成了他们攫取电影资料馆现有名声和成就的障碍。

1968年2月9日星期五,电影资料馆的管理层会议在文化部的授意下集体投票通过免除朗格鲁瓦的资料馆秘书长一职,该职由马尔罗任命皮埃尔·巴尔班(Pierre Barbin)接任。这是一个令马尔罗日后感到后悔的决定。那个周末,媒体立即对朗格鲁瓦的被逐

进行了报道,随即引发了电影界的暴动,有1 500多名电影工作者、影迷和艺术家抗议这一免职决定。2月16日,法国电影资料馆捍卫委员会成立,由让·雷诺阿担任会长,成员包括让-吕克·戈达尔和弗朗索瓦·特吕弗等。《世界报》(Le Monde)刊登了一篇四十位法国导演署名的抗议书。几个小时内,整个法国电影界的总动员就已经开始,这是法国电影史上第一次也是唯一一次几乎所有导演不分年龄、不分流派地聚集在一起。特吕弗和戈达尔还一起以法国电影资料馆的门厅为背景,制作了一部时长58秒钟的新闻短片《戈达尔与特吕弗对您说》(Godard & Truffaut vous parlent, 1968),呼吁影迷加入法国电影资料馆捍卫委员会以支持亨利·朗格鲁瓦,两人在片中的对白充分显示了作为一家"艺术影院",法国电影资料馆对电影和影迷的重要意义①。4月3日,政府临时调解委员会给出最终调解意见:电影资料馆保持其私立社团的法律地位,国家不干涉其内部事务;之前调配给资料馆的场所仍然保留,但是停止政府补贴;国家将自建一个电影保护办公室负责电影保存,亦即电影资料馆将不必再就此履行职责,也将不再能获得政府在胶片保护方面的资金支持②。4月,朗格鲁瓦官复原职。但为了平息此次风波,政府耗费了一百多万法郎。无论如何,通过联合法国的众多影迷,抗议活动以胜利告终,并在电影艺术和政府干预(尤其是法国国家电影中心,CNC/Centre National de la Cinématographie)间划清了界限,电影资料馆理事会将不再接纳政府代表。在重新推举朗格鲁瓦回归的理事会特别会议上,朗格鲁瓦慨叹了政府抽走全部资金以赋予资料馆名义上的自由,但法国电影资料馆仍将永远坚持电影是一种艺术,并相信他的周围也始终会围绕着热爱和尊重电影的人。

随着基础预算被削减,朗格鲁瓦被迫将员工人数由75名降到15名。由于工作量并未减少,工作变得更加辛苦。为了电影资料馆的经济保障,他不得不前往加拿大蒙特利尔的大学里开设电影课程。他的课上,学生们都会挤满教室,其名声也就此在当地传播开来。他随后陆续受邀在华盛顿的史密斯索尼安学会和其他国际一流机构讲述电影。1971年,朗格鲁瓦为希区柯克带上法国荣誉骑士勋章时,公开批评了法国文化部③。历经辛劳和他人诟病的朗格鲁瓦,仍怀揣着令人敬重的雄心推进电影资料馆下一步计划。

1974年,亨利·朗格鲁瓦因其对电影艺术的贡献、保护电影历史所付出的巨大努力和对电影未来不可动摇的信念,获得第46届美国"电影艺术与科学学院奖"(即奥斯卡奖)的"荣誉奖"。

1977年1月13日,62岁的朗格鲁瓦在家里感到身体不适,刚要从一个电话线路不畅的房间走到另一个房间去打电话时,心脏病突发倒在两房之隔的门边,不幸去世。法国"电影艺术与科学学院"即"凯撒奖"在当天决定授予其电影荣誉奖项。作为一名作者论的

① 对白内容:(戈达尔)一般而言,每部电影会在商业影院流转7年时间。之后,它会被送往艺术与实验影院放映,比如你们现在所处的这家电影院;(特吕弗)如果这些电影有幸得以继续其生命,那是因为朗格鲁瓦的电影资料馆将它们保存了下来;(戈达尔)如果您今晚选择了观看本片,而且您已习惯反复观看自己喜欢的电影,那您必然是电影资料馆的朋友;(特吕弗)那么,不要再犹豫了,请支持法国电影资料馆委员会!/片尾字幕:声援亨利·朗格鲁瓦,请致信法国电影资料馆捍卫委员会。——本文作者注

② Sylvia Harvey, *May'68 and Film Culture*, London: British Film institute, 1980, p. 15.

③ Jacques Richard, *Henri Langlois: The Phantom of the Cinémathèque*, Kino Video, 2005.

推崇者,朗格鲁瓦认为一个真正的艺术家必须对其创作有绝对的掌控,而每一件单独的作品都应值得耗费一生去创作。他自己就把整个生命都献给了电影艺术,以及其所抢救的电影拷贝、所主持的电影放映、所扶持成名的电影人,以及所呈现的每一件电影展品,他的大师之作即法国电影资料馆毫无疑问已经成为电影史上的神话。

二、后"朗格鲁瓦时代"的巴黎"艺术影院"

作为电影发祥地巴黎最具代表性的电影艺术机构——法国电影资料馆,它不同于任何一家单纯的艺术电影院,无论是世界最古老的影院——伊甸园(1885年开张,位于法国南部拉西约塔市),还是在巴黎被称为"电影人之家"的先贤祠电影院(1907年一直营业至今)。

自1990年起,法国电影资料馆全情投入了可以说是迄今最重要的工作:修复上千部硝酸基胶片电影,以免我们的后代永远失去这些珍贵的遗产。这是在跟时间进行的赛跑,而该项工作业已完成在即。尽管这些幕后工作已经在高效地持续推进着,但电影资料馆多年来对影迷来说呼风唤雨的影响仍在快速消退。对电影观众的争夺日益激烈,像MK2和UGC这类大型连锁影院多功能楼宇集便利性、片目选择多样性和场馆座位舒适性于一体,它们也同时像电影资料馆那样展示着更小众的独立电影并邀请导演和演员来到放映现场与观众探讨自己的作品。近几年,它们也开始出售有效期内可以无限次观摩电影的月卡——这一策略很成功地催生了观众的归属感。

2005年9月28日法国电影资料馆重新开幕,七个月之前其原先在夏约宫和Grands Boulevards的场馆相继关闭。这一切都合并于前"美国中心"所在地——巴黎12区贝西路51号(Rue de Bercy),而这个醒目的银灰色建筑出自美国著名建筑设计师弗兰克·盖瑞(Frank Gehry)之手。这一占地15万平方英尺的资料馆拥有四个影厅,其中的电影图书馆(BiFi)也同时举办着永久或短期的展览。这一全新的法国电影资料馆及其415座的亨利·朗格鲁瓦放映厅,在21世纪仍是艺术之城——巴黎及全世界电影人或影迷的重要文化场所,并仍坚持私人运营。

馆长塞尔日·图比亚纳(Serge Toubiana)介绍说:"我们始创于七十多年前的默片时代。我们想要怀着对过往的尊崇,于当代生存……我们的使命跟那些连锁多功能影院完全不同,除了放映畅销电影之外,我们也想展示无声片、老片和稀有的影片,哪怕这些电影的观众寥寥。而让我们与众不同的地方也正在此,你可以在电影资料馆通过各种不同的方式体验电影的世界——通过参加讨论会、看展览、查阅电影资料或加入一个电影研习班。换句话说,你在这里可以追索到电影的整个历史。"[1]电影资料馆新址地处巴黎东翼,介于里昂火车站和城市边界的环城公路中间。这里并非居民区,也不属于传统意义上吸引巴黎人和游客的去处。但这一变迁后的新址,周边有着声誉卓著的弗朗索瓦·密特朗

[1] Jacques Mandelbaum et Nicole Vulser, Serge Toubiana, directeur général de la cinémathèque française, Le monde, le 26 février 2005.

法国国立图书馆和贝西文化休闲村的良好附加值。这一建于老葡萄酒窖原址上的迷人区域,有着许多时髦小店和 UGC 连锁院线的贝西影院。UGC 作为巴黎第二大连锁院线,每年可以吸引 270 万名观众。与此同时,另一连锁艺术电影院线 MK2 在法国国立图书馆旁边、法国电影资料馆对面新建了一个巨型的影院综合体。法国《世界报》的前电影编辑、批评家托马斯·索堤内(Thomas Sotinel)认为,尽管受到巴黎其他影院的竞争,但法国电影资料馆的昔日荣耀仍是最负盛名的。"它始终坚守着独一无二的目标,亦即保护电影历史遗产的使命。而现今其最新的选址及建筑,正在法国文化生活中承担着全新的重要角色。"[1]

巴黎各家"艺术影院"的排片可以说是真正多样性的传达,它们展示的是全世界的电影,其中也包括好莱坞电影。也正因为电影文化的浓厚氛围和悠久历史,这座城市不仅一代接一代培育着最挑剔也最宽容的电影受众,而且成为全球电影发行商的首选之地,尤其对艺术电影作品和制作人来说,巴黎无疑是世界的电影之都。

例如当年超现实主义者电影人发表宣言和作品的乌苏林影院(法国先锋派电影先驱、女导演谢尔曼·杜拉克 Germaine Dulac 的代表作《贝壳与僧侣》La coquille et le clergyman /1928 的首映地),以及蒙马特高地艺术中心地带的 Studio 28 影院(这里是《卡里加里博士的小屋》和布努埃尔与达利的名片《一条安达鲁狗》的最早放映影院),这两家至今仍在运营的"艺术影院"还保留着 20 世纪 70 年代末的外观风貌,它们是当年那些艺术与实验影院的幸存者,长期与巴黎这座城市保有着冷暖唏嘘的关联;随着时代的演变,坐落于城市街巷中的这些影院明智地调整着自己的定位和排片,乌苏林影院现在主要放映的是东亚地区的电影,Studio 28 转而放映并不激进的本地影片。

在法国,"艺术影院"的专用名称为"艺术与实验电影"(Cinéma d'art et essai),由文化部按条例界定、法国国家电影中心下属专门的"艺术与实验影院委员会"拨款与管理。截至 2014 年底,巴黎市区经"艺术与实验影院委员会"认定达到"艺术与实验影院"级别的"艺术影院"有 35 家[2](不包括相当数量的未列入或未申请"艺术与实验影院"却行使着"艺术影院"社会职能的那些"艺术影院"),共有 20 个行政区的巴黎几乎每个区都至少有着 1—2 个年代不同的"艺术影院"。

(一)"Studio 28"影院

位于蒙马特高地上的这家影院在其漆黑的放映间里亲历并见证了太多巴黎的电影传奇和伟大时刻。1928 年它以阿贝尔·冈斯的先锋派巨作《拿破仑》(Napoléon)揭幕,之后卓别林、布努埃尔、弗兰克·卡普拉(Frank Capra)和让·科克多(Jean Cocteau)都曾亲临现场。1930 年,"Studio 28"影院因公开放映布努埃尔惊世骇俗的《黄金时代》一片遭到了愤怒的犹太教徒纵火焚烧,此后直接被勒令禁演。如今,影院长廊的一角特辟有《黄金时代》事件的纪念。让·科克多更以此为家,既为影院设计了灯光和装潢,还为影院题词"杰

[1] Thomas Sotinel, Rue de Bercy, la cinémathèque trouve un chez-soi, Le monde, le 27 septembre 2005.
[2] 数据来源:Résultats du classement art et essai 2014 (candidats) après la commission nationale.

作的影院,影院的杰作"。

为了普及艺术电影,"Studio 28"影院 1969 年首创了法国第一张影院会员卡;每星期二为一周的开场日,每天放映的片目各异。尽管经历了三轮影院主的不同时期经营,"Studio 28"影院与众不同的电影气息却被完好地保留了下来,至今仍堪称巴黎最意味深长的"艺术影院"。

(二)"香坡"影院(La Champo-Espace Jacques Tati)和"反射梅蒂奇"影院(Le Reflet Médicis)

拉丁区的香坡里翁街(Rue Champollion),这是一个被称作"艺术电影街"的地方,那里有着三家最重要的电影院和一个电影咖啡店:拉丁区影院(Quartier Latin)、"香坡"影院(La Champo-Espace Jacques Tati)、"反射梅蒂奇"影院(Le Reflet Médicis)和反射咖啡馆(Café Le Reflet)。其中历史最悠久的是街角 1938 年建立的"香坡影院-雅克·塔蒂空间",2000 年 4 月它被法国文化部授予历史遗迹的称号[①]。"香坡影院-雅克·塔蒂空间"主要展示的是经典影片,尤其是雅克·塔蒂的作品和新浪潮代表影片。它不仅是特吕弗的电影长片处女作《四百下》(*Les quatre cents coups*,1959)的首映地,还是夏布洛、里维特和侯麦崭露头角的地方,至今这里仍常常围绕一个主题或是献给某位导演整晚连续放映多部电影。夏布洛曾称此地为他上过的第二所大学,特吕弗则"以'不可取代'来形容香坡戏院对他电影生涯的重要性。因香坡的观影经验,让他学会如何拍电影"[②]。

(三)"宝塔"影院(La Pagoda)

三四十年代的"宝塔"影院长期放映着实验电影作品,成为让·爱泼斯坦(Jean Epstein)、让·葛莱米永(Jean Grémillon)、让·雷诺阿(Jean Renoir)、马塞尔·来比耶(Marcel L'Herbier)和布努埃尔等艺术家的聚集地。20 世纪 50 年代它仅作为二轮常规影院,每周四上映劳莱与哈代的电影和卡通片。进入 60 年代后,"宝塔"影院排片引入了大量"新浪潮"的作品,逐渐转为一座极具怀旧意味的"艺术与实验影院"。

1972 年,当时也是多厅影院时代来临之际,影院所处的街区已不再安宁。在路易·马勒的协助规划下,"宝塔"影院将地下室改造成 180 座的第二个放映厅(1973 年正式开放),花园的高墙被敲掉后由金属围栏替代,于是从街上就能看到"宝塔"的庭院,同时一个现代的茶室也装修一新。随后,充满灵感的"艺术影院"排片和崭新的 212 座的放映主厅为"宝塔"影院带来了极大成功。1979 年,高蒙公司买下这一影院。1983 年 2 月,"宝塔"影院被认定为法国历史古迹。

直至 20 世纪 90 年代,双厅经营的困境让"宝塔"难以为继,高蒙公司遂将其出让;在解决了一系列老建筑保护方案的难题后并在电影专业人士的奔走下,影院在歇业两年后

① *Notice no PA75050004*[archive], base Mérimée, ministère français de la Culture.
② 彭怡平:《电影巴黎》,生活·读书·新知三联书店 2005 年版,第 68 页。

的 2000 年重开,开幕影片放映的是充满东方情怀的香港电影《花样年华》。

(四)"巴尔扎克"影院(Le Balzac)

"巴尔扎克"影院(Le Balzac)位于巴黎最繁华的香榭丽舍,是巴黎右岸仅存不多的"艺术影院"之一,20 世纪 30 年代开张以来保存至今的建筑本身就是值得鉴赏的艺术遗产。而"巴尔扎克"影院最令人着迷的不仅是它匠心独运的排片,更是影院主让-雅克·史波里昂斯基(Jean-Jacques Schpoliansky)在每部影片放映前的开场白介绍。

除了日常的放映外,"巴尔扎克"影院专设了"默片单元"的周期放映。此外,每个月都会挑一个星期日为孩子们安排特别的儿童电影老片重温活动。2003 年 4 月,"巴尔扎克"影院及其出色的经营者让-雅克·史波里昂斯基本人被法国最权威的杂志之一《法国电影》(Le Film français,创刊于 1944 年)评为年度最佳影院与最佳经营者。[①]

(五)"新拉丁"影院(Le Nouveau Latina)

位于玛海区(Marais)的"拉丁"影院(Le Latina)于 2009 年更名为"新拉丁"影院(Le Nouveau Latina)重新开张,除了仍重点关注拉丁国家电影外更增加了世界各地的作者电影,同时为了适应自身所处的玛海区的特点而选择了很多同性恋题材影片放映。原来的一楼现已改装为一个茶馆和一个小店,店里出售 DVD 影碟、电影海报和电影书籍等,再加上摄影、绘画展览和每周日晚上的探戈课程,可以说"新拉丁"影院为拉丁迷们提供了多重兴味盎然的空间。

(六)巴黎电影教育中心下属的"影像论坛"影院(Le Forum des Images)

作为全部由巴黎市政府投资的"影像论坛"影院(Le Forum des Images)于 1988 年在拥有 1 500 部巴黎题材电影馆藏的前提下以"巴黎影像中心"(Vidéothèque de Paris)之名开张。它附属于巴黎电影教育中心,最初只放映跟巴黎有关的影片,但之后由于其创建的巴黎影像视听资料库库存的增加和视野的开拓,逐渐转型为展示多样化电影的"艺术影院",并更名为"影像论坛"影院,而且仍得到巴黎市政府的长期资金支持,排片从好莱坞经典时期代表作、晦涩的纪录片到卡通片,以及珍贵的电影孤本和电视剧集,充分利用了自身极为丰富的馆藏片目。

该"艺术影院"位于巴黎市中心交通便利地段的中央市场商业区,每年有 2 000 场电影放映、4 个电影主题展映和 20 个大小电影周,令人印象尤为深刻的是在那里举办的"查理·卓别林黑白电影回顾展",在无声电影放映的现场钢琴伴奏始终伴随着剧情的展开。

(七)巴黎蓬皮杜中心下属的"艺术影院"(Le Centre Pompidou)

蓬皮杜中心最初的电影活动是基于租借放映场地的亨利·朗格鲁瓦法国电影资料馆

① en. unifrance. org/news/416/le-film-francais-trophies.

策划的电影主题展,1983年后成立的中心内设文化办公室正式将电影放映作为蓬皮杜当代艺术展示的重要环节,它也开创了巴黎在艺术馆和博物馆放映电影的功能和经营方式。影院设在蓬皮杜中心的二层,以展示作者电影为主,更多面向专业和20岁以上年龄的受众人群。

在所有电影项目中,被提及率最高的应属蓬皮杜"艺术影院"每年3月举办的"真实电影节"(Cinéma du Réel)这一起始于1978年由《影响》(IMPACT)杂志在蓬皮杜中心举行的第三届"与世界电影相遇"电影节的"人类看着人类"主题。1979年设在蓬皮杜中心的公共信息图书馆便将其命名为"真实电影节",旨在展示和支持以人类学和社会学研究为方向的纪录片电影。①

(八)连锁"艺术影院"——MK2

出生于罗马尼亚布加勒斯特犹太富商家庭的马翰·卡密兹(Marin Karmitz, 1938—)1974年成立了他的第一家电影院——"七月十四日巴士底影院"(现已并入MK2连锁中成为"MK2巴士底影院")。通过四十多年的持续努力,其已成功运作成一家大型的家族电影企业——MK2电影公司。MK2连锁影院在巴黎拥有东京宫影院、图书馆&影院、巴士底影院、大皇宫影院等共11家分支,遍布巴黎9个不同行政区,共计超过60块银幕,属于法国第三大院线系统。

2003年2月19日,位于巴黎第13区的MK2图书馆&影院正式对外开放。这一占地达到9 600平方米的新馆,有着20个放映厅,与"密特朗国立图书馆"相邻、跟"法国电影资料馆"隔岸相望,是MK2属下至今为止最大的旗舰影院。该建筑白天犹如深夜,深夜恍若白天的两层设计在贝西区显得尤为醒目。

被称为"艺术影院巨头"的MK2连锁影院,所到之处令附近众多小型的独立影院纷纷倒闭。这一大型"艺术影院"为观众提供了极其丰富的艺术电影资源、舒适的空间和先进的设备,多厅经营方式适应了资源过剩的消费文化,在其集团内部实现了电影多样性的同时却部分地损害了巴黎这个城市的影院模式多样性,尤其是当它与其他几家连锁影院在UGC的带领下纷纷推出会员卡后,独立"艺术影院"的命运显得更令人担忧。

但无论如何,马翰·卡密兹和他的MK2影院切实可靠地保护了世界各地的作者电影和艺术电影,并让"艺术影院"如此昌盛发展起来。2014年,在纽约现代艺术博物馆(MoMA)举办的"Carte Blanche: MK2马翰·卡密兹大型回顾展"中,卡密兹表示:"我希望通过朋友们和我的努力,能够为电影史做出一点贡献。"②也正如MK2的标志下的一行小字所形容的——另一种电影的想法。

总体而言,巴黎这些独立经营的"艺术影院"规模不大(MK2等连锁院线除外),所放映的电影片目和排片计划取决于影院主的电影口味和艺术理念。通常,所有"艺术影院"

① cinemadureel. org.
② moma. org/visit/calendar/films/1477.

都会选择跟主流商业电影院线迥然不同的独特而"有智力的"影片,为城市和观众提供着更多样的电影艺术作品,也只有"艺术影院"的经营者会坚持让其受众长期浸淫于这种富于知识给养、艺术性和高层次文化消遣的氛围中。"艺术影院"所面向的观众群有着对电影的艺术性和思想表达的明确追求,他们往往有着丰富的观影经验,他们需要"艺术影院"提供的是电影院的整体文化水准,包括卓越的放映内容、影院的空间环境和同层次的电影观众。

对"艺术影院"而言,法国的体系始终秉承着某种艺术的自律性。它们不仅有着丰富的本国艺术电影资源、国家艺术政策支持和素质良好的国民受众,而且"艺术影院"的经营者和排片人很多本身就是电影制作者、批评家或电影史学家,而巴黎作为法国乃至欧洲的文化之都,也不断赋予"艺术影院"和电影本身以更新、更深厚的具体特征。此外,社会教育和文化思想让巴黎集聚了众多具有反省意识的电影人才,他们使电影不会完全沦为商业价值的附庸,而"艺术影院"长期以来的群体力量既持续助推着法国电影的全面发展,又让法国电影成为好莱坞的有力竞争对手。

从神话到现实与历史的再现
——英国遗产电影的身份杂糅性问题

赵 斌 崔玉婷[*]

摘 要：本文从"英国遗产电影"这一概念中的"裂痕"入手，分析其杂糅性的身份及其成因，进而描述遗产电影的两种基本属性——"神话"和"现实与历史的再现"，分析围绕这两种属性展开的知识（研究）构建状况。本文认为，基于"现实与历史的再现"问题展开的研究，应当重视对"英国文化研究学派"所确立的理论方法的延续和继承。

关键词：神话；历史再现；文化研究；意识形态；展示；遗产电影

英国遗产电影毫无疑问拥有杂糅性的身份。随着研究的不断深入，这种身份特征越发明显。我们既不能从理论逻辑的角度将其简单地归结为某一种电影类型，也不能仅仅作为一种政治缩影，以单纯的历史象征的方式予以观照。在有关遗产电影的争论[①]中，对以上两种身份的争执，成为研究的焦点。

从最显在的意义上说，造成这种争论的根源在于如下事实："遗产电影"概念的发明，源于对国族精神的渴望和对破碎的情感共同体的补偿性缝合，这是一种意识形态的诉求；而作为一种次生电影类型，它本身理应是自洽的，必然有题材、视觉要素、风格与美学、意义和价值等相互协调的形式系统，但这些并不能与前者（意识形态诉求表达）完美匹配。例如，作为一种类型，当古装（题材）成为界定这一类型的必要标准时，那些虽然表现现代生活却仍能呈现国族精神的作品便无法被容纳。这就是争论的起点。另外，当一种类型成为资本青睐的对象时，类型的外延便会扩大，一切提供资本增值可能性的文本，均会以类型之名获得市场流通的许可。

由此，概念的纷争，有可能把我们导入一个更加复杂的问题中，即电影文本与文化空间之间的张力问题，或者说，两者的不匹配性问题。

对文化意旨的表达来说，异质性与杂糅性早已成为铭刻进所有当代电影类型中可见的属性。除了英国遗产电影，我们在观察亚洲电影、华语电影等带有明显文化地理学样貌特征的作品时，异质性与杂糅性仍然是必须理解的首要问题。

[*] 赵斌（1980— ），博士，北京电影学院中国电影文化研究院副研究员，专业方向：影像理论与电影美学研究等；崔玉婷（1996— ），北京电影学院中国电影文化研究院2017级硕士研究生。
【基金项目】本文为"2019年北京高校高精尖学科建设项目（北京电影学院-艺术学理论）"成果。
① 唐瑞蔓：《遗产电影研究：从批评术语到普适类型》，《新闻界》2016年第20期。

与之相符,针对电影研究所追寻的同一性知识,理论同样会把我们带进对于电影意义空间和本质属性的认知,进而超越遗产(英国遗产电影或亚洲电影/华语电影)的历史类型学特征,从而使特定历史进程中特定文本类型所拥有的美学感召力和意识形态机制得以清晰揭示。

一、概念与意旨的分裂

电影研究者查尔斯·巴尔(Charles Barr)在1986年出版的英国电影通史《我们的过去:英国电影90年》[①]中发明了"遗产电影"这一关键概念。在《序言:健忘症和精神分裂症》[②]一章中,他明确地指出了上文提及的潜在矛盾。法国导演弗朗索瓦·特吕弗(Francois Truffaut)、美国批评家鲍琳·凯尔(Pauline Kael)、英国学者艾伦·罗威尔(Alan Lovell)以及彼得·沃伦(Peter Wollen)等,对英国国族电影的认同从一开始也存在着明显的差异。因此,从基本概念的接受起点来说,遗产电影是英国国族电影自我调停的场所。

就广泛认同的观点而言,遗产电影涵盖了20世纪八九十年代的《火的战车》《莫里斯》,也容纳了跨国制作的《伊丽莎白》《傲慢与偏见》《恋爱中的莎士比亚》等。这些作品本身混合了现代性与后现代性的特征:一方面,由于二战的历史语境,遗产电影借助这些作品召唤起了反战情绪,明确彰显了在反战中寻求国族文化共同体的诉求,历史再现在艺术文本中明确服务于美学/情感的稳定结构。但正因如此,由这一概念所界定的影片势必会从更加古老的、可供展示与消费的素材中寻找叙事的戏剧性力量——古装历史题材成为这一类型最为表面化、最为常见的类型症候(Symptom),而非实体性的类型要素。正是这一服务于象征文本的"展示的经济学",使得英国电影在可见的视觉层次(表面)与叙事的维度(深层)之间出现了裂痕,类型的含混性便是这种裂痕的银幕化流露。另一种关于英国遗产电影的概念看似不够严谨,却在观众、市场或信息流通领域中更为常见。它更加开放,有时显得过于宽松;它涵盖了所有与英国文化的可见形象相关的影视作品;它强调的仅仅是一种表面的相关性。这些作品一方面不受题材限制,仅从诸如人物造型、庄园空间、信件细节等元素探究遗产电影的风格美学;另一方面则致力于跨国合制背景下文化身份的探讨。唐贝伦·薇达认为:自20世纪90年代后,"遗产电影开始作为一个重要的涵盖性术语,可描绘几乎所有具有唯美现实主义风格的古装片"[③]。

显而易见的是,概念的后一种使用方式,更有利于成功打造文化创意品牌:它更直接地回应着英国政治环境的极速变迁(唯一可挽留的便是风格化的、关于传统的幻象);而作为一种与之相关的广义创作模式和类型,其自身所携带的顽强的自我更新能力,也使得英

① All Our Yesterdays: 90 Years of British Cinema. London: British Film Institute. 1986.
② Introduction: Amnesia and Schizophrenia. All Our Yesterdays: 90 Years of British Cinema. London: British Film Institute. 1986.
③ Vidal B. Heritage. Film: Nation, Genre and Representation. London-New York: Wallflower. 2012: 53.

国电影在商业艺术和文化传播领域显示出强大的突围能力,在以英语系为主导的全球化文化竞赛中独占鳌头。

因此,电影研究有必要把上述这种外延宽泛的概念带入反思领域。

这一概念所涵盖的影片呈现出了更多的差异性。而这种差异性,一方面可以回应更为宽博的历史(从古代历史到现代生活,从家族伦理故事到同性恋者的日常生活),另一方面它指向了一种更加复杂的文化生成机制,一种价值的"遴选机制"(selection mechanism)。这一遴选机制意味着,在作为物质现实之呈现的影片当中,观看者与电影研究者总会依据既有的文化目光,感知并生成一套与当下意识形态立场相符的意义。因此,对英国遗产电影中怀旧情怀的关注、对贵族审慎而优雅的生活方式的描摹、对白人男性道德优势的强调,甚至包括那些具有抵抗性的、少数族裔的形象呈现,连同有关国家主义、历史或遗产的保守主义意识形态,最终都会以存有差异性的方式混合在一起,以或清晰或暧昧的姿态镌刻进电影的知识范畴。

二、作为神话的遗产电影与历史再现问题

约翰·希尔在《有关遗产电影的议题与讨论》[①]一文中,主张把撒切尔主义定位为英国遗产电影的历史起点。对古老的帝国而言,这是一段挣扎的时期,保守主义在与自由主义的抗争中伤痕累累。随着苏联与美国两极格局的稳定化,特别是英国长年不断领土纷争,古老帝国的绚丽风景不可挽回地逝去。因此,英国在整体时代精神上呈现出明显的疲软状态。撒切尔政府因此制定了以"国民信托计划"为代表的系列文化遗产保护政策,用以整合并挽救情感和文化的共同体。

在这种背景下,用于搜罗并展示传统英国文化景观的系列电影作品应运而生,这也构成了英国遗产电影中最经典的早期作品系列。

当然,即便在针对此段历史最初的研究文本中,遗产电影文化内涵的异质性也是格外清晰的;至少在意识形态范畴中,遗产电影涉及的历史记忆暗示了对撒切尔主义的正向回应,同时也提供了某种疏离的态度;只是这两种相异的态度并没有被研究者主动观察到,一套电影内部意义生成的辩证空间长久未受重视。

撒切尔主义在政治经济文化上的全面影响,直接导致了英国遗产电影在叙事方面可见的伦理倾向。这就意味着:一方面,经济上去国有化,强调自由市场,褒奖竞争机制;另一方面,则在电影中强调正统的异性恋、白人男性及精英群体的行为合法性和道德优越感,通过强调家庭(家族)作为社会结构的核心单元,有力回应社会罢工、身份认同困境、族裔纷争及全面的文化失落。在美学上,这种策略体现为对一整套优雅的电影景观和生活方式的强烈认同,进而将其转化成营造怀旧情绪的美学策略,使得对帝国岁月的缅怀变成一种"自然"的意识形态。

[①] (英)约翰·希尔:《有关遗产电影的议题和讨论》,欧阳霁筱、李二仕译,《北京电影学院学报》2018年第1期。

观察这种美学/文化策略的效果并不是难事。

在有关英国遗产电影文化功能的研究中,阶层问题、性别问题和肤色问题成为研究的重点。如果我们不把这种现象式的描述仅仅局限于英国遗产电影自身的探讨,那么英国遗产电影研究则在方法论和理论趣味上回避了对其神话维度的考查,反而呈现出对"英国文化研究"理论的某种继承与变异。

战后的英国呈现出了一种新的社会巨变。自由主义和保守主义的纷争直接体现在了劳资对峙和传统工人阶级与新兴大众文化之间的对抗。英国遗产电影首先是呈现这种对抗的象征性空间——电影中的精英男性直接指向一种新保守主义(neoconservatism)的理想男性。贵族身份,在艺术作品实为掩盖这种政治取向的幻象。他们生活在以庄园为象征的传统家族结构之中,或者生活在某些传统家族结构的变异空间中,进而通过叙事呈现情感和道德的合法性。其效果是强化了这种等级秩序森严、传统精神得以恪守的白人世界。不过,白人世界作为一个总体上早已四分五裂的过去式,无非是以幻象的身份掩盖无法回避的集体性焦虑和个体烦躁。这种阶层处理的策略,演变为另外一种总体的美学观照——影片《小杜丽》(*Little Dorrit*, 2008)已经整体改写了狄更斯作品的文学内涵,用于强调一种怀旧情调:对异化的都市伦敦进行了审美化的再现,抹去了狄更斯原作中对其所进行的监狱般的描摹,将其替换为保守主义者所憧憬的田园牧歌,由此调停并抑制了原作中的情感张力。无论是《印度之旅》(*A Passage to India*, 1984)、《印度支那》(*Indochine*, 1992),还是《去日留痕》(*The Remains of the Day*, 1993),其间对怀旧美学的历史化书写,均流露出英国人对现代性欲言又止的暧昧态度。怀旧,先后在19世纪末期和20世纪20年代,分别被社会学和精神分析所关注,但直到晚期资本主义,其乌托邦式的哲学和文化价值才得以确立。从它的词源流变来看,nostalgia源于希腊词根nostos(回家)和algia(痛苦),是一种纠缠了偏执性回忆行为的乡愁症。它的本质意蕴是一种最纯粹的理想状态,是与审美相匹配的非功利状态,一种"无目的的合目的性"(康德)。怀旧并非理性地坚持回到过去,而是在美学上使"情感和想象"不断酝酿。

在罗兰·巴特等结构主义思想家那里,神话是一种固定的语言、传播和文化框架,根本功能在于使历史虚构变得自然和隐蔽,把现实世界按照固定的方式置换为某些可见的叙事形式,使历史与现实变得可以理解。这也为艺术史和艺术批评创造了一种弹性的空间;神话,作为一种古典的叙事,利用并消解着历史,在既定的范围里,小心翼翼地维系着电影形式与意义间的平衡。这种平衡具有有限的宽容度,超出这个阈限,神话便不可接受,甚至荡然无存:形式若多前进一步,针对国族精神的表达可能模糊,神话将与现实隔绝,变成稳定而自律的超验故事;而意义表达若多前进一步,形式便会退缩,神话将变为索然无味的历史记录或激进而直白的社会政治批判。这似乎已经成为古典神话叙事宿命般的悖论。从这个意义上说,英国遗产电影敲响了日不落帝国文化谢幕最后的丧钟。着眼于整个艺术史的进程,历史调停状态终究是短暂的,当遗产电影所遵从的古典叙事无法继续保持艺术的形式与思想间的平衡时,它只有两条出路:要么保持电影艺术的自足与圆满,以牺牲对现实的观照为代价,化身为消费性的商业叙事,这正是大量节奏平庸、工于景

观展示的遗产电影作品正在采取的创作路线;要么保持对现实与历史的准确再现,舍弃艺术形式的自足与圆满,从而走向古典叙事的终结,如《霓虹圣经》(*The Neon Bible*, 1995),倘若不是营销的需求我们很难再将其定义为某种主流遗产电影①。

三、抵抗性的阅读或文化研究的缺席

这种没落的诗学策略,在全球资本主义格局中显然具有可供消费的潜力。马丁·斯科西斯的《纯真年代》(*The Age of Innocence*, 1993),便是受此吸引的直接产物。与之相矛盾的另外一个观点则认为,美学或情感的结构是由象征性的艺术作品本身所提供的一种物质性的存在,其间蕴涵着意义的复杂性②,观众可以从事抵抗性的阐释和阅读。这也正是英国文化研究传统试图证明的核心命题。

霍加特在他的《识字的用途》③(*The Use of Literary*, 1957)一书中,事无巨细地描写并分析了工人阶级的文化,并将他童年时代的历史经验和个人记忆与二战时期工人阶级的生活与文化旨趣充分结合起来。霍加特提供了一种与利维斯相反的取向,即努力从既定的社会结构中生成一种相异性的意义;其政治取向就是为了超越这种既定的文化秩序,进行具有"挑战性知识"的构建。这一研究的基本倾向也延续性地体现在对英国遗产电影的关注中。

的确,文化研究需要处理人类的感性生活,感性生活从来不是以某些既定的知识谱系和道德律令生产出来的,这本身就为文化的杂多性提供了物质性的基础。换句话说,事情的本质在于,那些提供感性生活的艺术文本的"阅读"(无论是顺从的还是抵抗性的)与文化文本自身的"物质性存在"从来就不是一回事;或者说,与其他一切电影文本一样,英国遗产电影的文本/阅读、物质性文本/意义的感知与构建才是研究的重点。

作为一种急切地切入国族历史与现实生活的电影类型,英国遗产电影的确在"关于生活的坚不可摧的物质性"方面彰显着影像(而非书写)的魅力——对于传统历史的描写,特别是古典人物形象普通生活的冗长的勾勒,的确是一种直观的、想象性的景观。而在其中,借由遗产继承或电影改编之名进行的细节延续,忠实记录了日常生活中或悲或喜的琐碎事件。这种对有限的朴素世界的展示,从根本上来讲,体现了一种与历史再现相同的逻辑。但相比普遍的历史再现,它更加强调"遴选机制"——无论其叙述的是华美的生活还是平实或杂糅的世界,其实质仍不过是延续或重新发明某种文化的主体性。

在这一过程中,英国遗产电影中的"展示"(而非叙述)逻辑天然所具有的复杂性得到很好的保留。除了文学改编,建筑、音乐、哲学、神学、礼仪、社会风俗乃至自然科学,全部以可见的形象事无巨细地呈现在银幕上。正如关于《唐顿庄园》制作过程的纪录片《唐顿庄园中的礼仪》(*The Manners of Downton Abbey*, 2015)中所呈现的,考究的桌椅、布艺

① 梅峰、袁金松:《特伦西·戴维斯的文学改编:另类遗产电影之路》,《当代电影》2018年第4期。
② 郭红玲:《异质空间作为英国遗产电影争论根源的探究》,《北京电影学院学报》2016年第2期。
③ (英)霍加特:《识字的用途》,李冠杰译,上海人民出版社2018年版。

均充当了可供铺陈的、平面化的"历史知识"。这一点也是英国遗产电影审美力量的重要源泉。当然,这从根本上也向我们暗示出了一个超越文学改编的问题——电影中的历史"不再是一个线性的、纵向的历史问题,而是一个开放的、横向的空间问题。这一切均服从于时代整体性的'置换',即时间性观念与实践向空间性概念与实践的置换"①。电影这种媒介展示了文学无法承担的、更加广泛的社会经验——所谓文学遗产的继承,早已超越了改编而进入跨媒体的范畴——这不过是整个 20 世纪媒介革命所提供的最基本的文化生成模式;这一模式是获得某种情感结构或分享某种价值观和世界观的感性前提,这也正是威廉斯"文化唯物主义"概念的重要原点。

因此,英国传统文学所拥有的高雅文化属性,与电影作为大众文化的身份之间,从一开始便形成了错位。《莫里斯》(*Maurice*,1987)中所呈现的剑桥与乌兹河世外桃源般的美景,《看得见风景的房间》(*A Room with a View*,1985)中展示的精英阶层精致的女性服饰、气派的厅堂、豪华的座驾、考究的陈设乃至古典音乐与文学书籍等优雅的"艺术材料",无一例外地附着在冗长的叙事中,成为一种从想象世界中崩裂出的装饰物。这种万花筒般的形象系统,统合了更加丰富的日常生活,由此,女性景观、酷儿形象和阶层生活越来越多地成为一种无深度的、显性的文化表征。"历史与过去成为了取悦现代旅游历史学家的一组形象"②。而这种文化表征,也成为争论英国遗产阶级杂糅性的主要素材来源。

如果我们考虑到霍尔对阿尔都塞理论的改写式利用,不难发现,与霍尔文化研究理论相同的是,英国遗产电影在处理银幕与阶层意识形态之间的关系上,同样体现着霍尔理论中"背离的双重性":作为类型电影它显然是自洽的,但我们也不能仅仅把银幕视作观察英国历史与现状的一个窗口,即银幕不仅仅为我们呈现了一个意义,更重要的是提供了一个观察意义的范畴。其间活跃着的,即是某种"遴选机制"和"意义的推荐"原则,它们同样会反过来塑造着今天的观众。③"……我们认为它们(信息)从来不止传达'一个'意义;它们其实是一个具有众多意义的场所,其中某个得到推荐的观点被作为最恰当的观点提供给电视观众。这种'推荐'(Preferring)正是意识形态的重要场所"④。

周晓扬《时代精神与英国遗产电影》曾明确提出了一种涉及观众的分析,引入了对"酷英国"的争论⑤。文章援引了《成为简·奥斯丁》(*Becoming Jane*,2007)和《国王的演讲》(*The King's Speech*,2010),证明这类电影的某种对抗性元素的存在,并将其视为对撒切尔时期精英思维的反讽。反讽作为一种想象性的效果,当然发生于接受者的阅读过程之中;而"阅读",这种来自英国文化研究的理论遗产,并未真正在当代遗产电影研究中得到应有的彰显和继承。

① 郭红玲:《异质空间作为英国遗产电影争论根源的探究》,《北京电影学院学报》2016 年第 2 期。
② Raymond Williams. Culture and Society. Harmondworth: Penguin. 1963: 314.
③ 安德鲁·希格森:《展现昨日英国:遗产电影中的怀旧与田园情怀》,《英国电影与撒切尔主义》,伦敦大学学院出版社 1993 年版,第 193 页(转引自唐瑞蔓:《遗产电影研究:从批评术语到普适类型》,《新闻界》2016 年第 20 期)。
④ Stuart Hall, Ian Connell and Lidia Curti. The "Unity" of Current Affairs Television. Birmingham: University of Birmingham. 1976: 51-95.
⑤ 周晓扬:《时代精神与英国遗产电影》,《电影文学》2019 年第 5 期。

无论是无意的忽略还是有意识的压抑，对观众的重新关注，新的主体性的塑造，均让位于遗产电影"遗产"自身的客体属性。在我们对"遗产"与历史再现、遗产与当代情境、遗产的生成机制、有关遗产的体验与接受、遗产的情感认同与价值认知、遗产的社会构建等普遍命题缺少哲学理解之前，遗产电影的研究将驻足于当下的水准。

影视美学探究与文本批评

早期美国电影
——公共领域与电影理论的挑战①

(美)汤姆·冈宁著 罗显勇译*

摘 要：本文从电影本体、电影文化、公共领域等方面梳理了英美电影学者对早期美国电影的研究成果。作者提出：早期美国电影的研究成果对既有的电影史与电影理论形成了一种挑战；早期美国电影的研究从电影本体的研究转向了电影文化的研究；公共领域等学术术语的引入为早期美国电影的研究开辟了新的研究领域。

关键词：公共领域；电影本体；电影文化

一、早期电影：电影史与电影理论的挑战

自20世纪70年代前期以来,早期美国电影研究(早期美国电影指的是自其诞生之日至1916年左右的美国电影)改变了"电影史"及"理论与历史的关系"的观念。20世纪70年代晚期,当早期美国电影研究开始进入人们的视野的时候,"电影史"还是一个被人忽略的研究领域。以前的电影史家对早期电影的研究存在着很大的局限性,他们在"目的论"或"电影技术与电影美学随着时代的发展不断成熟"的理论的指导下进行研究。萌芽时期的电影被看作是不成熟的婴儿的呓语,随着时代的发展,电影以一种早熟的眼光发掘新鲜事物并愈来愈精通于剪辑与故事的讲述。20世纪70年代的电影史家发掘了更为丰富的原始电影史料及其他的第一手资料,开始质疑"目的论"的研究方法,这些电影史家不再用贬损性的词汇比如"原始""落后"来描述早期电影,他们坚信,与后来被当作是一种"准则"的电影相比,早期电影拥有与众不同的电影制作方法。

20世纪70年代,在"机械论"②占统治地位的电影研究领域(参见《纲领》第一部分第九章),电影理论家倾向于用"怀疑"的眼光看待历史,他们采用了一种拉康精神分析学理论与阿尔都塞意识形态批评理论相结合的研究方法,尽管这种研究方法看似与"历史研

* 汤姆·冈宁,芝加哥大学电影与媒介研究学系教授,代表作有《弗雷兹·朗的电影：视觉隐喻与现代性》《D. W. 格里菲斯与美国叙事电影的起源》；罗显勇(1971—),博士,重庆大学电影学院副教授,专业方向：当代西方电影理论、先锋电影及港台电影等。

【基金项目】本文由2014年重庆市社会科学规划一般项目(项目编号：2014YBYS089)资助。

① 本文译自美国电影学者汤姆·冈宁的学术论文《早期美国电影》的第一部分,副标题系译者所加。
② "机械论"的英文是apparatus theory,其代表人物有大卫·波德维尔、克里斯汀·汤普森、珍妮特·史泰格等。——译者注

究"毫无联系,但是这种系统地研究电影的方法却形成了一种研究范式。前人对"电影史"的研究是一种收集原始素材式的经验主义式的研究,这种经验主义的研究方法与"机械论"相比,缺乏对电影"深层结构"的分析,"机械论"把观众作为"主体"进行建构,从而达到对电影"深层结构"的分析。研究者声称,"机械论"体现了从柏拉图以来、在西方思想界非常流行的意识形态研究方法,而强调"电影工业随着时代的发展不断进步"的经验主义研究方法怎么可能去揭示电影的"深层意义"呢?

然而,这一时期出现的一些新的早期电影研究方法与其说是与"电影理论"背道而驰,倒不如说是与"电影理论"展开对话,这些新的研究方法有着强烈的愿望去验证自己的一些理论与主张。"机械论"从"电影形式、文本-观影者之关系"的理论出发,建构了一种以电影观众为中心的电影理论模式:电影观众是"视觉领域"的主宰者,是"叙事迷宫"的拆解者;在观影过程中,电影观众是静止不变的,从环境中被抽离出来,束缚在"精神创伤"所引发的现实幻觉中[①]。通过对早期电影的研究,电影史家能够考证这些理论与假设是否适用于电影的第一个十年。

二、早期电影:不一样的电影形态

对早期电影的研究承担着历史与理论方面的任务。乔丹·亨德雷克斯、乔治 C. 普拉特以及杰·里达运用历史文献进行系统性的电影研究的方法既是新的研究方法的代表,同时又以严谨的学术性著称。这种对电影历史文献进行系统性的研究为我们提供了新的灵感,即研究当代电影文献的同时对电影历史文献进行全面深入地分析。1978 年在布莱顿举办的"电影 1900—1906"学术会议被许多学者视为一次对早期电影进行重新审视的重大事件[②]。该次会议由"电影历史文献国际协会"主办,一群有远见的电影历史文献研究者(尤其是艾琳·鲍热尔、大卫·弗朗西斯以及保罗·施波尔等人)参加了这次会议,他们把尘封已久的早期电影从档案馆里发掘出来让其进入电影学者的研究视野。从许多方面来看,早期电影研究的复兴是从电影历史文献的研究开始的[③]。在同一时期,一些观点新颖、富有创新意识的学术论文开始出现,比如罗伯特 C. 艾伦关于"歌舞杂耍表演"与早期电影的相互关系的论文[④],它们运用历史文献对早期电影进行深入、透彻的研究,成为早期电影研究的代表性作品。

[①] 让-路易·鲍德里:《电影"机械论"的基本意识形态》,罗森主编:《叙事理论、机械理论与意识形态》,纽约哥伦比亚大学出版社 1986 年版。

[②] 罗杰·霍尔曼编:《电影 1900—1906:一份分析研究报告》,布鲁塞尔:FIAF 国际电影档案协会,1982 年版。(译者注:FIAF: the International Federation of Film Archives,成立于 1938 年 6 月,是一家非营利的、全球性的、旨在保护 1938 年以来的世界电影遗产的学术机构,目前它在 75 个国家拥有 166 家分支机构。)

[③] 保罗·谢奇·乌塞:《燃烧的激情:无声电影研究概略》,英国电影学院出版社 1994 年版。

[④] 罗伯特 C. 艾伦:《歌舞杂耍表演与电影 1895—1915:媒介互动研究》,纽约阿诺出版社 1980 年版。

诺尔·巴奇①，这位对"对抗性电影"②有着浓厚兴趣的电影学者，以一种激进的观点来看待早期电影，他认为早期电影能够提供一种新的理论视角。诺尔·巴奇认为，与占据主导地位的电影相比，早期电影的重要意义在于其制作方式的巨大差异以及对"电影"的不同理解。他把占据主导地位的电影制作方式称为"制度电影的制作模式"，"制度电影的制作模式"以好莱坞电影为代表，然而它却是一种国际化的电影制作模式；另一方面，他把早期电影制作描述成是一种另类电影的制作，一种"原始电影的制作模式"。"原始电影的制作模式"在结构方面呈现出"陌生化"的特点：强调"前景"、人物不占据中心位置的"电影空间"的营造与远距离的摄影机的放置（远距离的摄影机的放置创造出一种"原始的外在性"）；连贯性叙事、线性叙事与故事结局的缺失；人物形象的不丰满等。

诺尔·巴奇认为，"原始电影的制作模式"与后来的"制度电影的制作模式"之间的关系是复杂的、矛盾的。更重要的是，诺尔·巴奇认为早期电影的"另类性"与早期电影的观众、解说员以及制片人的工人阶级背景有着千丝万缕的联系。相反，"制度电影的制作模式"则将崇尚"主体性""故事的连贯性"的资产阶级的价值观引入到这种与生俱来的大众娱乐性的"原始电影的制作模式"中。诺尔·巴奇提出了一个困扰着早期电影史研究的问题：在早期电影的发展过程中"阶级"扮演的角色以及电影观众的"社会阶层"的划分。诺尔·巴奇强调自己之所以对"原始电影的制作模式"感兴趣是因为其有助于研究"制度电影的制作模式"（一种被"机械论"称之为占主导地位的电影制作形态）。诺尔·巴奇认为，与"原始电影制作模式"相比，"制度电影的制作模式"并不是那些持"目的论"观点的电影史学家所说的那样，是一种"天然"的电影语言；诺尔·巴奇将这种占统治地位的"制度电影的制作模式"从"电影本质"上进行了还原，认为它是历史发展的产物。从这一方面来看，诺尔·巴奇对"线性的""目的论"的电影史提出了严厉的批评，但是他也拒绝那种把早期电影描述成是"失落的天堂"的观点。诺尔·巴奇宣称（尤其是在他后来的著作中）：早期电影与"制度电影的制作模式"相比，并没有那么丰富和复杂。诺尔·巴奇仍然保留了早期电影"渐进式发展"的观点，同时他也保留了"原始"这个术语，部分原因是因为在他的观念里，早期电影仍然是一种未得到充分发展的电影模式。诺尔·巴奇在进行早期电影研究的时候，不是去强调它跟"制度电影的制作模式"的差异性，而是注重早期电影中隐藏的"制度电影的制作模式"的基本特征的研究，这些基本特征以一种原始的形式在早期电影中彰显出来。③ 于是，诺尔·巴奇把早期电影看作是"制度电影的制作模式"的萌芽以及"电影机械论"的理论基础。他认为，早期电影向"制度电影的制作模式"的演变、进化过程就是克服早期电影的"原始的外在性"的过程，而这种"原始的外在性"则是"原始电影"

① 诺尔·巴奇，美国电影理论家，在早期电影研究方面卓有成就，代表作为《电影实践理论》。他发明的电影术语"制度电影的制作模式"（Institutional Mode of Representation）和"原始电影的制作模式"（Primitive Mode of Representation）被电影理论家广泛使用。——译者注

② "对抗性电影"的英文是 oppositional cinema，它与戈达尔提出的"反电影"（counter cinema）形成一种文本上的呼应。——译者注

③ 诺尔·巴奇：《那些"阴影"的生命》，伯克利加州大学出版社1990年版。

最显著的特征。在"机械论"看来,"观众"占据着主导地位与中心位置,而"原始电影"的观众则是不成熟的,没有得到充分的发展。经典电影的"观众"对推动"中心情节的发展"以及"连续性剪辑策略的发展"起到了至关重要的作用。然而,在一些看似离经叛道的电影以及那些"幼稚的、孩子气的"电影中,"观众"同样起到了相似的作用。譬如,诺尔·巴奇认为,在"恶作剧电影"中经常出现的身体被炸成碎片的场景则为后来电影中的"片段式剪辑技巧"提供了灵感,比如西塞尔·海普华斯①的电影《汽车爆炸》(1900)中的人体被炸成碎片的场景。"机械论"提出这样的论点:电影凭借其最基本的机器(摄影机、放映机以及电影院等)重新生产关于主体性建构的西方意识形态。诺尔·巴奇吸收了"机械论"的观点,他发现早期电影已经孕育了这种意识形态结构理论。尽管诺尔·巴奇在他的理论分析中加入了一种"历史的维度",但是他的这种"结构理论决定论"对早期电影的研究产生了极其重要的意义。

诺尔·巴奇早期电影的研究方法很快就遭到了来自大卫·波德维尔和克里斯汀·汤普森的批评②。大卫·波德维尔和克里斯汀·汤普森受到让-路易·科莫利③的"物质主义电影史"研究方法的启发(让-路易·科莫利认为电影史是一种不连贯的、经常处于断裂状态的电影史,而不是一种自然进化论的电影史),对诺尔·巴奇的研究方法展开批评。大卫·波德维尔和克里斯汀·汤普森的批评是建立在一种传统电影史的"线性的""目的论"的理论基础上的。尽管让-路易·科莫利从来没有提供一个"物质主义电影史"的研究方法的范例,但是在大卫·波德维尔和克里斯汀·汤普森的眼中,诺尔·巴奇的早期电影的研究方法却是一种失败的研究方法。大卫·波德维尔和克里斯汀·汤普森的批评主要是针对诺尔·巴奇著作中的那种草率的研究与求证态度,同时他们也进一步批评了诺尔·巴奇的早期电影理论观点。诺尔·巴奇认为,工人阶级文化影响了早期电影,使其在"电影形式"上与传统的"资产阶级"电影出现了巨大的差异。大卫·波德维尔和克里斯汀·汤普森质疑了这种论点,他们指出,美国的第一代电影观众是在一种体现典型"中产阶级"趣味的电影院——"歌舞杂耍表演剧场"中产生的,而体现"工人阶级"趣味的电影院——"五分钱娱乐场"则是在后来的"制度电影的制作模式"成为一种"经典符号"之后才开始出现。另外,大卫·波德维尔和克里斯汀·汤普森指出,由于诺尔·巴奇提出了这样一个理论假设——在早期电影的萌芽阶段,"制度电影的制作模式"就已经存在了——因此诺尔·巴奇最终还是回到了"线性电影发展史"的理论研究。

在一本最重要的体现"修正的电影史观",由大卫·波德维尔、珍妮特·史泰格和克里斯汀·汤普森共同完成的著作《经典好莱坞电影》④中,克里斯汀·汤普森发展出了一种

① 西塞尔·海普华斯,英国电影导演、制片人、编剧,英国电影工业的奠基者之一。——译者注
② 大卫·波德维尔、克里斯汀·汤普森:《线性叙事、物质主义与早期美国电影研究》,《广角》1983年第3期第5卷。
③ 让-路易·科莫利,法国作家、编辑、电影导演,他在1966年至1978年间担任《电影手册》的主编,其论文《可见的机器》《技术与意识形态:摄影机、观点与景深》成为"机械论"的奠基性文章。——译者注
④ 大卫·波德维尔、珍妮特·史泰格、克里斯汀·汤普森:《经典好莱坞电影:1960年以前的电影风格与电影制作模式》,纽约哥伦比亚大学出版社1985年版。

早期电影理论的观点。与诺尔·巴奇的早期电影理论一样,克里斯汀·汤普森同样强调早期电影与后来的电影创作实践之间巨大的差异。尽管克里斯汀·汤普森认为从 1917 年开始,直到 20 世纪 60 年代,美国主流商业电影在电影风格与制作模式上呈现出一种显著的稳定性(书名就被命名为"经典好莱坞电影"),但是她仍然把早期电影这段时期看作是"电影在基本形态上呈现出巨大的差异,而这种差异甚至超出了我们的想象"①。早期电影可以被界定为"前经典电影",它或多或少游离于电影的"时间与空间之关系符码"之外,而这种"时间与空间之关系符码"是界定经典好莱坞电影"稳定性"的一个重要标志。尽管大卫·波德维尔、珍妮特·史泰格和克里斯汀·汤普森对"经典电影体系"的界定在某些方面与诺尔·巴奇的"制度电影的制作模式"有相似之处(或许是受到了诺尔·巴奇的"制度电影的制作模式"的启发),但是他们却几乎没有运用"机械论"中的"主体性建构"理论来阐述自己的观点;相反,克里斯汀·汤普森在把"故事的讲述"置于"经典电影体系"的中心位置的同时,却认为原始形态的电影其实早就利用"电影的空间与时间之关系"进行"故事的讲述"了。克里斯汀·汤普森从"叙事"的角度入手,厘清了早期电影与经典电影之间的差异性。她认为,无论是早期电影还是经典电影,构成电影的基本工具,比如摄影机、放映机以及黑暗的放映厅等是没有任何区别的,因此研究"电影工具所体现的意识形态"的"机械论"在探讨早期电影与经典电影之间的差异性的时候就会显得力不从心。

克里斯汀·汤普森通过对这一时期起着决定性作用的经济与文化的考察,将自己与大卫·波德维尔共同发展出来的理论②应用于"原始电影"向经典好莱坞电影"转型"的研究中(虽然她对"原始电影"这个术语存在着疑虑,但是她还是保留了这个术语)。她继承了诺尔·巴奇关于"早期电影的外在性"的理论,从"早期电影的外在性"的理论入手,认为"歌舞杂耍表演"无论是从经济方面还是作为一种"模式"对早期电影都产生了决定性的影响。克里斯汀·汤普森宣称,"原始电影"通过"故事的讲述""歌舞杂耍表演"中的观众"外在性"的扬弃以及引诱观众"沉迷于电影的叙事空间"等方法完成了向"经典电影"的转型。

关于"早期电影"与"经典电影"之间的差异性,笔者在自己的著作中从"叙事"的角度也进行了论述。另外,笔者的同事兼合作者安德烈·戈德罗③也在自己的著作中运用结构主义叙事理论分析了早期电影的"结构"。他区分了"电影的讲述者"与"电影的展示者",认为"电影的讲述者"的主要功能是讲述故事,"电影的展示者"则是展示事件而不是讲述故事④。安德烈·戈德罗认为,"电影的讲述者"与"剪辑后的一系列的镜头的叙事功能"相对应,而"电影的展示者"则与"单一镜头的展示性功能"相对应。在早期电影阶段,

① 大卫·波德维尔、珍妮特·史泰格、克里斯汀·汤普森:《经典好莱坞电影:1960 年以前的电影风格与电影制作模式》,纽约哥伦比亚大学出版社 1985 年版,第 157 页。
② 大卫·波德维尔、克里斯汀·汤普森:《线性叙事、物质主义与早期美国电影研究》,《广角》1983 年第 3 期第 5 卷。
③ 安德烈·戈德罗,加拿大蒙特利尔大学电影系教授,代表作为《电影与吸引力:从电影放映机到电影》。——译者注
④ 安德烈·戈德罗:《从文学到电影:叙事体系》,巴黎子午线·克林西克出版社 1988 年版;安德烈·戈德罗:《电影、叙事、叙事法:卢米埃尔兄弟的电影》,收入埃尔泽塞尔编的书中,1990 年版。

尤其是在电影通常由一个单一的镜头构成（1904年以前）的那个阶段，电影更多的是与"展示"发生关联，而不是与"叙事"发生关联。在笔者的著作中，"电影故事的讲述者"与"展示者"之间的差异与其说是"单一镜头"与"剪辑后的一系列镜头"之间的差异，倒不如说是其面对早期电影中不同的观众而呈现出来的差异，笔者把早期电影称之为"吸引力电影"。

尽管克里斯汀·汤普森从早期电影缺乏"占统治地位的叙事"的角度论述了早期电影与经典电影之间的区别，但是她仍然留下了一个未能解决的问题，即我们应该如何去描述早期电影"是什么"，而不是去描述早期电影"不是什么"。在这里，诺尔·巴奇的早期电影"外在性"的理论与安德烈·戈德罗的早期电影"展示性"的理论为我们对早期电影的研究提供了一个强有力的借鉴。笔者以谢尔盖·爱森斯坦在20世纪20年代创作的戏剧性电影为例，认为早期电影最根本的特征是对观众的注意力的"强有力的吸引"，而不是像其他学者所说的那样，早期电影仅仅是一种"缺乏对故事讲述的掌控力"的电影[1]。作为早期电影"吸引"对象的观众与经典电影时期的观众存在着差异性，经典电影的观众沉醉于一个连贯性的虚构世界里，被人物线索所吸引，被故事情节所魅惑。笔者认为，诺尔·巴奇与克里斯汀·汤普森所说的早期电影的"外在性"实质上是一种早期电影与生俱来的"向外的交谈"，即一种向"观众打招呼"的特性，最明显的特征就是电影中的人物"看镜头"以及向观众的方向鞠躬、打手势，这种情况在早期电影中是非常普遍的，比如电影《从表演女郎到滑稽女皇》（拜厄格拉芙电影公司，1903），或者以《橡皮头人》（1902）为代表的几乎所有的梅里爱的电影，而这种情形在经典好莱坞的绝大多数电影中都是一种禁忌。

早期电影的"外在性"是"吸引力电影"最根本的艺术特质，即面向观众的展示行为。"吸引力电影"本身强调观众的"凝视"，而观众的"凝视"反过来又建构了"吸引力电影"。不同于在虚构性的环境中塑造强有力的人物形象的叙事性电影，"吸引力电影"则是面向观众"展示"一系列新颖、奇妙的"景观"，这些"景观"可以是非虚构性的"实景"（现实生活中的热点事件、人类的怪异行为、自然奇观等），可以是歌舞杂耍表演行为（舞蹈、杂技、恶作剧等），可以是驰名的艺术作品片段（名剧中高潮时刻与名画诞生时刻的展示等），也可以是"恶作剧电影"（魔术变型、幻觉展示等）；不同于以时间的发展作为叙事"内核"的电影，"吸引力电影"强调"观众稍纵即逝的兴趣"，比如魔幻电影中的"景观的快速变形"，或者风景电影中一连串的景观的展示等[2]。在"吸引力电影"中，人物的塑造显得不是那么重要，而对叙事的发展起着至关重要作用的空间和时间的关系却与"吸引力电影"毫不相干。

尽管早期电影的研究存在着巨大的差异甚至相互抵触，但是它们都强调了早期电影

[1] 汤姆·冈宁：《吸引力电影：早期电影、观影者及先锋派》，收入埃尔泽塞尔编的书中，1990年版。

[2] 汤姆·冈宁：《"飘忽不定"："吸引力电影"的时间性》，理查德·阿贝尔编：《无声电影》，新泽西罗格斯大学出版社1995年版。〔译者注："Now You See It, Now You Don't"形容行动飘忽不定，思想难以捉摸。美国1968年出品了一部电视电影《偷梁换柱》（*Now You See It , Now You Don't*）〕

与后来的占统治地位的电影之间的差异。早期电影研究最重要的特征是强调早期电影的"形式"。随着电影史家将研究视野从电影本身的研究扩大到电影所处的时代语境的研究,具有深远意义的研究成果也随之出现。

三、从早期电影的本体研究到早期电影的文化研究:展示者、观众与公共领域

早期电影研究的新一代电影史家不仅研究电影本身,而且研究电影的放映方式以及被接受的过程。这是一次研究方法的转变,用克里斯汀·麦茨的话来说,就是从早期电影的本体研究到早期电影的文化研究,即围绕电影文化进行研究,包括电影工业、电影院以及电影观众的研究。当然,电影文化研究与电影本体研究是不可分割的,两者相互映射并赋予对方新的灵感。查尔斯·缪塞尔在他的著作中论述到埃德温·鲍特及其他一些早期美国电影制作者的时候强调:仅仅局限于早期电影的档案资料及印刷品的研究虽然是一项基础性的工作,却不能够全面、充分理解早期电影。不只是早期电影的剪辑方式、合成技术(与经典电影相比)存在着巨大的差异,而且在经典电影时期,电影的放映方式发生了改变,同时观众理解电影的媒介也发生了改变[1]。

对早期电影放映方式的基础性资料研究使得查尔斯·缪塞尔极为强调"展示者"在电影放映过程中的作用[2]。在电影诞生后的第一个十年里,尤其是在 1903 年以前,电影的"展示者"扮演了极其重要的角色,现在我们称之为"后期制作",随后电影制片人控制了这一领域。由于众多的早期电影都是由单一镜头构成,于是电影的"展示者"就把它组接成一部电影,这就需要"展示者"运用自己的聪明才智将单一镜头连接起来,或强调它们之间的相似性、或进行对比,其间用诸如幻灯片资料或"朗诵"等方式进行点缀,并加入音乐或其他音效,最后通常是用一种日常的、口语式的评论或演讲的方式陈述整个事件。于是,"展示者"赋予了每一部电影新的美学特质与含义,成为这种"原始电影"的"作者"[3]。其他的电影史家如安德烈·戈德罗[4]、诺尔·巴奇[5]、马丁·索博西[6]等也对早期电影中的"电影演说者"(即在电影放映期间进行评论性解说的表演者)的重要性进行了研究[7]。查尔斯·缪塞尔在得到了这些电影史家的支持之后,提出了自己的论断:"电影形式"的研究

[1] 查尔斯·缪塞尔:《五分钱娱乐场之前:埃德温 S. 鲍特和爱迪生电影公司》,伯克利加州大学出版社 1991 年版。
[2] 查尔斯·缪塞尔,电影史家及纪录片电影作者,耶鲁大学电影与媒介研究中心、美国研究中心及戏剧研究中心教授,主要著作包括《电影的出现:1907 年以前的美国银幕》等。——译者注
[3] 查尔斯·缪塞尔:《五分钱娱乐场之前:埃德温 S. 鲍特和爱迪生电影公司》,伯克利加州大学出版社 1991 年版;查尔斯·缪塞尔、卡罗尔·尼尔森:《高级电影:李曼·豪与被遗忘的"巡回展览"的时代 1880—1920》,普林斯顿大学出版社 1991 年版。
[4] 安德烈·戈德罗:《从文学到电影:叙事体系》,巴黎子午线·克林西克出版社 1988 年版。
[5] 诺尔·巴奇:《那些"阴影"的生命》,伯克利加州大学出版社 1990 年版。
[6] 马丁·索博西:《一种叙述性电影:詹姆斯 A. 威廉森的"前沿故事"》,《电影期刊》1978 年第 1 期第 18 卷。
[7] 马丁·索博西,著有《詹姆斯·威廉森:关于一个电影叙事先驱者的研究与记录》。——译者注

是远远不够的,对于早期电影观众观看电影时产生的"快感与意义",我们需要运用其他方法进行研究。

与经典电影相比,早期电影在形式上更加开放,正如诺尔·巴奇所指出的那样,与"制度电影的制作模式"相比,早期电影的叙事是不成熟的,也没有一个完整的结局;然而,早期电影形式上的"开放性"并不像先锋电影那样,是对叙事"含混性"的追求。早期电影所呈现出来的"叙事的连贯性"并不是电影本身所具有的,而是在其接受过程中需要观众运用想象力进行"填补"的。电影制作者通常选择观众感兴趣的社会热点事件或观众熟知的故事,让观众在观影过程中发挥自己的想象"填补"叙事过程中出现的"裂缝"并赋予电影新的含义。比如查尔斯·缪塞尔提到过的"对救火现场进行描述的幻灯片叙事"[①]以及珍妮特·史泰格论述过的小说《汤姆叔叔的小屋》中的"戏剧化描写"[②],而"对救火现场进行描述的幻灯片叙事"对鲍特的《一个美国消防队员的生活》(1903)产生过重要影响,小说《汤姆叔叔的小屋》中的"戏剧化描写"则为鲍特1903年的电影《汤姆叔叔的小屋》提供了"文本上的借鉴"。正是在这样一种游离于电影本身的文化语境下,早期电影呈现出"形式上的差异"。珍妮特·史泰格宣称,早期电影的叙事并不像我们所想象的那样,与经典电影存在着巨大的分歧,它只是在叙事过程中运用了其他艺术手段,从而让观众更容易理解。然而,如果观众"提前对电影故事有所了解"或者电影制作者运用"电影之外的辅助手段"为电影提供"叙事的连贯性"的话,那么,这种叙事手段与经典电影"在电影本身之内提供了必需的叙事信息"是有本质区别的。当我们考虑到观众"提前对电影故事有所了解"或者电影制作者运用了"电影之外的辅助手段"的时候,早期电影就显得不是那么反常或不合情理了。然而,早期电影与后来的电影的差异性也是显而易见的。

早期电影研究必须考虑到更广泛的、包括电影制作与放映以及电影如何被理解的文化语境。无论是作为早期电影的放映场所抑或是作为放映的一种模式,早期电影中"歌舞杂耍表演剧场"的重要性重新点燃了电影史家的研究热情。然而,被传统史学家看作是"界定早期美国电影实践活动"、迎合普罗大众口味的电影院"五分钱娱乐场"又是怎样一种情况呢?"五分钱娱乐场"是怎样出现的?它的观众又是怎样的?它又是如何与早期电影的变迁发生关联的?"五分钱娱乐场"电影时代(起源于1905年,流行于1906年,衰落于1912年)是随着故事片的兴盛而来临的,而"五分钱娱乐场"电影时代的衰落则见证了经典电影艺术特质的萌芽,比如经典电影中"人物性格的塑造"以及"叙事的闭合性"等。"五分钱娱乐场"促进了故事片的繁荣与发展吗?或者像查尔斯·缪塞尔所宣称的那样,"五分钱娱乐场"是故事片出现的前提条件吗?[③]

"五分钱娱乐场"是一个充满争议的研究领域,查尔斯·缪塞尔指出:甚至在"五分钱

① 查尔斯·缪塞尔:《五分钱娱乐场之前:埃德温S.鲍特和爱迪生电影公司》,伯克利加州大学出版社1991年版。
② 珍妮特·史泰格:《阐释电影:美国电影接受史研究》,普林斯顿大学出版社1992年版。
③ 查尔斯·缪塞尔:《五分钱娱乐场之前:埃德温S.鲍特和爱迪生电影公司》,伯克利:加州大学出版社1991年版。

娱乐场"出现之前,电影放映的一系列语境就已经存在,不仅包括中产阶级性质的"歌舞杂耍表演剧场"这种华丽的娱乐场所,而且也包括"自由市场的露天表演者"、流动马戏演出、当地歌剧院以及其他的公共演出大厅中受到资助的娱乐演出,以及在学校里甚至是在教堂里的教育性演出等①。正如罗伯特·C.艾伦所指出的那样,"歌舞杂耍表演剧场"拥有不同的等级,从奢华的剧院到"廉价的歌舞杂耍表演"场地②,这些场所也放映电影,其电影票的价格是远远低于高级的歌舞杂耍表演剧场的。尽管电影作为一种最新潮、最时尚的艺术在进行首映式的时候,其观众毫无疑问是中产阶级观众,然而在1905年之前,电影观众却已涵盖了各个社会阶层。"五分钱娱乐场"凭借其五美分低廉的电影票价格,明确地将"目标"锁定在一群新兴的、"有着娱乐冲动"的观众——工人阶级身上,这群工人阶级在20世纪早期获得了更多的娱乐时间与可支配收入,他们为那些卑微的、在电影娱乐行业摸爬滚打的企业家们提供了发财的机会。然而,工人阶级真的就是"五分钱娱乐场"的主流观众吗?

这一传统研究论题遭到了一群电影史家的质疑。罗素·梅里特③、道格拉斯·戈梅里④、罗伯特·C.艾伦⑤对波士顿和纽约的"五分钱娱乐场"进行了研究。他们指出:在这些城市中,"五分钱娱乐场"的分布地点实质上都避开了"工人阶级居住地"而更倾向于设在更繁华的商业中心地段附近,这些商业中心地段不仅受到中产阶级购物者的光顾,而且还受到工人阶级购物者的青睐。与传统电影史家所持的观点相左,这些廉价电影院极有可能受到中产阶级电影观众更多的光顾。更重要的是,正如罗素·梅里特特别强调的那样,"五分钱娱乐场"运营者向中产阶级电影观众示好,他们急切渴望得到中产阶级的认可,当人们把他们经营的电影院称之为"民主式的电影院"时,他们却显得漫不经心。然而,电影史家也热衷于"修订"这些对电影史持"修正论的"同行的观点。罗伯特·斯克拉⑥对罗伯特·C.艾伦和罗素·梅里特的论点提出了反对意见,他坚持认为:工人阶级文化不仅在"五分钱娱乐场"发展过程中起到了极其重要的作用,而且在我们理解"电影在工人阶级生活中所扮演的角色"这一问题上也是极其重要的⑦。最近,本·辛格对罗伯特·C.艾伦"五分钱娱乐场"纽约所在地重新进行了研究,他发现"五分钱娱乐场"在工人阶级

① 查尔斯·缪塞尔:《电影的兴起:1907年以前的美国银幕,美国电影史Ⅰ》,纽约斯克里布纳出版社1990年版。
② 罗伯特·C.艾伦:《歌舞杂耍表演与电影1895—1915:媒介互动研究》,纽约阿诺出版社1980年版。
③ 罗素·梅里特:《五分钱娱乐剧场1905—1914:电影观众的构建》,蒂诺·巴里奥编:《美国电影工业》,威斯康辛大学出版社1976年版。
④ 道格拉斯·戈梅里:《电影观众、城市地理与美国电影史》,《天鹅绒柔光灯的陷阱》,1982年第19卷。
⑤ 罗伯特·C.艾伦:《曼哈顿电影放映1906—1912:五分钱娱乐场之外》,收入菲尔主编的书中,1993年版。
⑥ 罗伯特·斯克拉,美国电影史家,毕业于哈佛大学历史系美国文明史专业,密西根大学历史学教授,纽约大学Tisch艺术学院电影学系教授,代表作有《F.斯科特·菲茨杰拉德:最后的拉奥孔》《电影:媒介国际史》《城市男孩:卡格尼、博加特、加菲尔德》《电影制造中的美国:美国电影文化史》《默片时代的银幕:美国电影院的衰退及转型》。——译者注
⑦ 罗伯特·斯克拉:《哦!阿尔都塞!历史编撰学与电影研究的兴起》,罗伯特·斯克拉、查尔斯·缪塞尔编:《"抵抗性影像":电影与历史论文集》,费城腾普大学出版社1990年版。

居住地更为普遍①，这与罗伯特·C. 艾伦的研究成果相左②。毋庸置疑的是，随着罗伯特·C. 艾伦和本·辛格研究成果的出现，对"五分钱娱乐场"的研究将是一个持续的、具有争议性的议题。

然而，富有争议性的论题不仅仅是"纽约居民区的阶级构成或电影院的数量是否得到了准确的描述"，"阶级对立"以及"如何对'阶级'进行界定"以及它们对早期美国电影的影响仍然是一个重要的研究课题。社会历史学家罗伊·罗森茨威格在其著作中指出：电影院与工人阶级文化的关系不能仅仅因为是传统历史学家"忧伤的神话"就不予研究。因此，我们没有必要将早期美国电影归属于单一的阶级领域内进行研究，而且，最有价值的研究方法是：把电影放在"如何界定世纪之交的美国及其阶级关系、文化以及支配地位"的研究领域里进行研究。J. A. 林德斯特罗姆对芝加哥的"五分钱娱乐场"的基础性研究并没有将重点放在"将电影院归属于某个特定的阶层"上，而是放在了"随着闲暇时间与娱乐活动成为市政控制与阶级斗争的一部分，电影院激发了一种新的分区制度与管理制度"③。

电影放映史成为最有活力的电影学术研究领域之一。在查尔斯·缪塞尔④和艾琳·鲍热尔⑤精心编撰的、极富学术视野与人文内涵的"美国电影史研究丛书"中，"电影放映史"是重要的一部分，道格拉斯·戈梅里的专著成为"电影放映史"方面的经典著作⑥。这些电影史家以"先驱者"的姿态将"早期电影"置于"电影史"的框架中进行研究，他们对早期电影的研究框架进行了设定并提出了一系列创新性问题⑦。格里高利·A. 沃勒⑧对肯塔基州的小城列克星敦的电影放映研究开创了大都市之外的"电影放映语境的研究"，极具研究价值。他的著作同样研究了非洲裔美国电影的放映情形以及观众的观影模式，这是一个由于美国移民人口的增加而再三遭到忽略的研究领域。格里高利·A. 沃勒将早期电影置于业已存在的多种娱乐活动中加以研究，这些娱乐活动不仅包括"歌舞杂耍表

① 本·辛格：《曼哈顿的"五分钱娱乐场"：关于观众与电影放映的新的研究资料》，《电影期刊》1995年第3期第34卷。（译者注：《电影期刊》[Cinema Journal]是由德克萨斯大学出版社出版的一份电影学术期刊，它是由"电影与媒介"研究学会[Society for Cinema and Media Studies]主办的有关电影研究、电视研究、媒介研究、视觉艺术、文化研究的学术期刊。）

② 罗伯特·C. 艾伦：《曼哈顿"近视眼"；或，哦！爱荷华！》，《电影期刊》1996年第3期第35卷；本·辛格：《纽约，就像我所描绘的那样……》，《电影期刊》1996年第3期第35卷。

③ J. A. 林德斯特罗姆：《"播下阶级仇恨的种子"：关于芝加哥的社会阶层与早期电影放映的讨论》，"电影研究大会"会议论文，纽约，1996年5月。

④ 查尔斯·缪塞尔：《电影的兴起：1907年以前的美国银幕，美国电影史Ⅰ》，纽约斯克里布纳出版社1990年版。

⑤ 艾琳·鲍热尔：《电影的转型：美国电影史，ii：1907—1915》，纽约斯克里布纳出版社1990年版。

⑥ 道格拉斯·戈梅里：《分享快感：美国电影放映史》，威斯康辛大学出版社1992年版。

⑦ 艾琳·鲍热尔，美国电影学者，著有《电影的转型：1907—1915》；道格拉斯·戈梅里，美国电影学者，著有《好莱坞大制片厂制度》《分享快感：美国电影放映史》。——译者注

⑧ 格里高利·沃勒，美国肯塔基大学英语系教授，著有专著《大街娱乐：一个南方城市的电影与商业娱乐1896—1903》，编著《美国观影：一本电影放映史的资料书》。——译者注

演",而且也包括多功能歌剧院、游乐园以及地方集市等①。罗伯特·艾伦提出这样的理论：由于阶级与社会语境的不同，美国小镇及美国农村的观影情形与城市里的"五分钱娱乐场"是有明显区别的②。

对"五分钱娱乐场"的"阶级性"进行了最为深入透彻的理论研究的是米莲姆·汉森③，米莲姆·汉森创新性地提出了"'五分钱娱乐场'作为工人阶级公共领域"这一论点④。"公共领域"是尤尔根·哈贝马斯⑤在研究资产阶级民主兴起时引入的一个学术术语。尤尔根·哈贝马斯认为，在资产阶级民主兴起的背景下，诸如咖啡屋、报纸、文学社团等为大众提供自由讨论的场所或语境最终变成了"思想上的平等交流与理性讨论"的理想场所与语境⑥。"公共领域"这个概念为米莲姆·汉森提供了一个具有历史维度的研究方法，米莲姆·汉森认为，社会制度与社会话语创造了新的主体性形式。米莲姆·汉森这种主体性研究显然与"机械论"缺乏历史维度的主体性研究是有明显区别的。然而，尤尔根·哈贝马斯认为，资本主义制度的崛起破坏了与"权力、经济势不两立"的"自由讨论王国"，"经典时期的公共领域"在资本主义制度崛起的背景下妥协、退让，（从而失去其原有的"民主性"）。尤尔根·哈贝马斯进一步论述道，在经典时期，"愈来愈商业化与技术化的现代媒介"通过"权力与技术支配"以及"舆论监管"，严重地损害了"大众讨论与参与的属性"。

米莲姆·汉森对尤尔根·哈贝马斯的概念进行了改造与利用，诸如内格特和克鲁格等一些批评家在强调"经典时期的公共领域通常会将某些社会团体（很明显有工人阶级团体、但也包括女性团体）拒之门外"的同时，发展出了"反公共领域"或"无产阶级公共领域"的概念⑦。在这里，我认为我们所要讨论的关键问题并不是"大众的自由讨论"或"公开的政治行动"，而是米莲姆·汉森所描述的那种"大众参与的经验"，即"'社会机制'对'个人观点'的压制与调和；'无意识领域'对'意识领域'的压制与调和，'自我反射精神领域'对'自我迷失精神领域'的压制与调和"⑧。内格特和克鲁格宣称，那种将"观影者经历"进行言说的"集体性的观影行为"使得"电影作为一种'反公共领域'"成为可能。

① 格里高利·A. 沃勒：《大街娱乐：一个南方城市的电影与商业娱乐 1896—1930》，华盛顿史密森学会出版社 1995 年版。
② 罗伯特·C. 艾伦：《曼哈顿"近视眼"；或，哦！爱荷华！》，《电影期刊》1996 年第 3 期第 35 卷。
③ 米莲姆·汉森，美国电影研究学者，芝加哥大学电影与媒介研究学系的创始人，著有《巴比伦与巴比塔：美国无声电影时期的观影行为》。
④ 米利安·汉森：《巴比塔与巴比伦：美国无声电影时期的观影行为》，哈佛大学出版社 1991 年版。
⑤ 尤尔根·哈贝马斯，德国社会学家与哲学家，法兰克福学派代表人物之一，著有《"公共领域"的结构转型：对资本主义社会的调查》。——译者注
⑥ 尤尔根·哈贝马斯：《"公共领域"的结构转型：关于资产阶级社会范畴的探究》，托马斯·伯格、弗雷德里克·劳伦斯译，麻省理工学院出版社 1991 年版。
⑦ 奥斯卡·内格特、亚历山大·克鲁格：《"公共领域"与体验：通向资产阶级与无产阶级"公共领域"的研究之路》，明尼苏达大学出版社 1993 年版。奥斯卡·内格特，法兰克福学派代表人物之一，著有《政治的人：作为生活方式的民主》；亚历山大·克鲁格，德国作家、哲学家、学者和电影导演，在法兰克福学派的领军人物西奥多·阿多诺的建议下开始了电影制作，并成为弗朗兹·朗电影《孟加拉虎》的助理导演。他与奥斯卡·内格特提出了"反公共领域"的概念，并共同写作了《公共领域与实践：通向资产阶级与无产阶级公共领域的分析研究》。——译者注
⑧ 米利安·汉森：《巴比塔与巴比伦：美国无声电影时期的观影行为》，哈佛大学出版社 1991 年版，第 12 页。

探索"易电影理论"的创建

刘成汉[*]

摘　要：我继"赋比兴电影理论"之后再创建了"易电影理论"。《易经》是最古老的符号系统，比西方符号学早几千年，亦十分丰富、复杂和有趣。如果来自西方语言学的符号学可以发展成电影理论，那么"易电影理论"又有何不可？《易经》强调的都是变化、平衡、对称、互补，其阴阳不测之美、刚柔相济之美、中和秩序之美、辩证统一之美等都是易学者重要的美学论点，其完全可以运用在电影创作和电影理论建设方面。

关键词：赋比兴；易电影；电影理论

1968—1974 年间，我从香港去美国留学，在三藩市州立大学和南加州大学念电影学时，很快便对中国电影历史文化及美学理论在西方电影学术话语中一片空白、全面缺失的状况感到震惊。初到美国时，当然对西方电影历史、电影理论学习亦步亦趋、如醉如痴；但过了几年，我发觉在这方面作为一个中国人，正如崔健唱的经典摇滚乐《一无所有》，对中华电影过去历史一无所知，中华电影理论是零、不存在，感觉就是电影文化本体白痴一样，只能老是跟着西方老师后头跑。但是我绝非反对向西方先进之处学习，只是觉得西方电影理论不可能永远代表我们中国电影所有一切，并且能全面解释我们所有的电影文化。难道我们自己一点创意、一点对世界电影文化的贡献都没有吗？这就是我在 20 世纪 70 年代中自我醒觉的过程。

20 世纪 60 年代我在香港念中学时，当时市面上一流的影院大部分是放映美国和少数英法电影，二流影院放邵氏、国泰、电懋和台湾国语片，三流影院放粤语片。看粤语片的观众主要是文化水平不高的劳工阶层和妇女，中产阶级和我们青年学生主要都是看所谓西片和日本片。这个情况要到 70 年代后期，粤语彩色电视节目出现和香港电影新浪潮导演们留学美欧集体归来，才把香港电影全面带回粤语本土化。而二战后，亚洲随着强烈西化的年轻一代陆续出现，曾经雄霸东南亚 30 年的香港国语片也突然全面消失，就因为1949 年后上海政治局势突变，从制作资本主义市场的国语片中心转变为工农兵无产阶级的电影中心，英占香港作为一个本土粤语的小地方承受大量从上海转移过来的国语片资本、技术和人才（包括朱石麟、费穆、李萍倩及后来李翰祥、张彻、胡金铨等出色的编导和男女演员），更加上一些一流监制管理人才如邵氏兄弟（源自浙江上海）、陆运涛家族（广东鹤

[*] 刘成汉（1945— ），硕士，香港导演，电影学者，曾任香港演艺电影电视学院监制编导系主任，浸会大学影视学院兼职教授。专业方向：电影史论。

山)、嘉禾邹文怀(广东潮州)等的到来,香港电影业顿时爆发,奇异地蜕变为一个国粤双语电影重镇,竟比欧洲大国拍电影的数量还多,迅速获取上海自动放弃的东方好莱坞地位。其实,粤港和内地江浙沪从电影制作萌芽以来,便一向是合作共赢(包括监制、编导、演员)、互补互利的,从朝鲜战争到改革开放推动中国现代化,到今天内地电影电视的爆发性壮大取代香港成为制作中心,都基于内地与香港的长期合作,亦始终是互补互利的。所以无论研究大陆和港台电影历史、文化、制作,还是发展理论及教育,都需要理解这些重要的历史背景和因素。

1975年,我从美国回香港后,便开始研究如何从中国传统文化元素中创建中国电影理论。在美国学习的过程中,我发现西方的电影理论均借助其他学术为基础,例如传统的文艺理论、美学、宗教哲学,近代兴起的现象学、社会学、人类学、语言结构符号学、弗洛伊德心理学、女性主义、政治哲学包括马克思主义和阿尔都塞的国家机器主义、萨义德(Edward Said)的东方主义、后殖民主义,甚至最新的文学自然生态批评(Ecological Criticism)等。西方电影理论之祖爱森斯坦的蒙太奇理论影响巨大,但最初他却免不了要向资本主义敌人的美国电影之父格里菲斯学习剪接;理论方面,他受马克思主义的矛盾冲突、俄国文艺形式主义、科技工程学以及奇妙的汉字所启发,认为汉字是极有创意的蒙太奇影像组合[①]。既然西方电影的创作和分析可以运用《圣经》和希腊神话,那中国电影创作和分析当然也可以运用佛、道、儒家的思想以至《易经》《山海经》《聊斋》;西方的性心理分析可以运用希腊神话弑父恋母的情结,这个题材其实作为中国人,我想起也觉得有点别扭,那我们分析中国电影有关性的问题为什么不可以运用《金瓶梅》《素女经》以及上海大学社会学系刘达临教授的中国古代性文化研究成果呢?所以在中国电影研究的一方面,必须分析如何采纳西方理论,例如弗洛伊德的心理学对分析人的性格、性心理及男女关系等都颇有用处,但是中国人在数千年的孔孟礼教思想及制度规范之下,其性格、性心理及潜意识的结构是怎样的呢?恐怕和西方人不可能完全一样。所以在采纳弗洛伊德和勒干的心理分析学说之外,又岂可忽视20世纪90年代以来刘达临和胡宏霞教授对中华性文化和大陆性问题的大量调查和论述呢?在符号学方面,亦必须注意中国文字的语言结构——在中国文化影响之下所产生的特有符码系统,这样才能较准确地"阅读"中国电影。爱森斯坦的蒙太奇理论都受到汉字所启发,那么我的"赋比兴电影理论"又岂会不受到这位电影理论大师所启发呢?

有关我1975年从美国回香港后,在1980年以传统诗词美学来创建"赋比兴电影理论"的过程都已在中国传媒大学出版社2011年出版的《电影赋比兴》中详述,不必重复。我谨恭引前传媒大学宋家玲教授(2017年仙游)替该书撰的序《中国电影美学的寻根者》所论:"具体而言,电影赋比兴当属电影美学中之修辞理论范畴,一直贯穿于中国民族电影(不仅仅是艺术电影或所谓文人电影)的发展长河中。前辈吴永刚、史东山、洪深、孙瑜、费穆、林年同、郑君里等都曾著文论说过与此相关的问题,只是像刘成汉先生这般将电影赋

① 刘成汉:《电影赋比兴》,中国传媒大学出版社2011年版,第11—32页。

比兴突显提出并系统加以论证,似还不曾见过。我以为,至少可以说,这是对建构'中国民族电影美学'的一大学术贡献。"所以数十年来我已运用"赋比兴电影理论"分析了大量大陆和港台电影。事实上,这是中国电影理论有史以来首次系统性地广泛应用,而且并非只作纯理论的探索。其实在创建"赋比兴电影理论"期间,我引用了大量大陆和台湾学者有关比兴文学理论的研究,同时亦从不少大陆和台湾电影编导所自觉或不自觉地运用的精彩比兴例子来深化发展"赋比兴电影理论"。无可否认,比较西化和商业化的香港在保存和研究传统国学方面是有所不及的。香港电影普遍长于商业娱乐,大陆、台湾的精品则以艺术内涵取胜,也是各有胜场、可以互补。对大国影业来说,文化艺术和工商业都应同时健康发展,绝不可以偏废,所以"赋比兴电影理论"对我来说亦是一个对大陆和港台学术与电影界均有所贡献、在学术与电影创作上互动发展成功的过程。"赋比兴电影理论"的主旨在运用诗(汉字艺术)的赋比兴创作手法转化为电影(影像艺术)的赋比兴创作手法,汉字语言如何转化为精彩影像正是"赋比兴电影理论"奥妙所在,因此我特别在《电影理论赋比兴》中作出以下强调:"故此优秀的电影亦如优美的诗,往往会赋兼比兴,或甚至不会有纯赋体的;其实,根本任何电影影像都超越纯赋体,一个'白日依山尽'的镜头会告诉你那是什么时候的太阳,天空是什么颜色,那是怎样的山、气候及环境等等,这是影像与文字基本的分别;所以在电影中(尤其是现实主义风格的电影),往往只要赋体做得好,便兼具比兴之美,如果还刻意强加比兴,很容易便过火,矫饰做作('四人帮'倒台后的一些新电影便犯了这个毛病)。以上是赋体在电影内表现的特质,亦是电影艺术的要点,极需电影工作者留意。"①我更指出:"西方的电影理论虽然很丰富,我们又必须去研究,但那种永远跟着他们后头跑的情况实在不能令人满意,唯一解决的办法是中国电影学者联合起来共同开创自己一套电影的批评及研究理论,这牵涉到整个社会的文化水平,当然不是容易的事,不过,其实中国有历史远比别人长久而又极为丰富的文艺批评理论,我们大可以回顾去发掘采纳。正如前述西方的电影理论亦主要借助于他们传统的文艺和学术理论,爱森斯坦就曾经从中国文字、日本画和梅兰芳的京剧得到灵感去发展他的电影理论,而我们就因为近代的极度西化及马列化,而抛弃过去的一切文化基础。所以如果不愿永远落后,如果想逐渐把中国电影的批评理论提高到可以和西方并肩的国际水准,在国际电影理论上占一席位而受到重视的话,那便必须开始尝试创立以中国文艺传统为基础的电影理论。只懂得永远走在别人后头来学习,亦永远不会受到重视。"②作为一个起点,我渴望看到大中华文化圈的电影学者和创作者可以联合起来深化发展中华文化风格的电影理论和创作美学,以能独立于西方电影美学理论体系之外,作出中华文化圈应有之贡献。

其实中国文化和艺术美学理论不但对中国电影创作和理论探讨大有贡献,更可以扩大应用到大中华文化圈影响下的部分日韩电影之上。例如日本大师沟口健二和小津安二郎的电影都深受儒道禅的文化和美学影响;黑泽明的电影更充满儒家的忠信仁义哲学,但

① 刘成汉:《电影赋比兴》,中国传媒大学出版社2011年版,第15—16页。
② 刘成汉:《电影赋比兴》,中国传媒大学出版社2011年版,第11页。

表现手法却以道、禅和易为要，1945年的作品《踩虎尾的男人》来源正是《易经》六十四卦之"履虎尾，不咥人，亨"；而韩国电影刚柔对比强烈（韩国国旗更以易太极图和乾、坤、坎、离四卦组成），尤宜以易美学作分析。可见，中华电影美学未来的发展是大有可为的。所以今年（2018年6月9日）北京电影学院举办大规模的"中国艺术传统与当代中国电影的创新发展学术论坛"，我认为是推动中国电影理论全面发展而踏出重要的一步。

要深化赋比兴电影理论的发展，如果没有好的电影作品来配合分析是不可能的事，所以杰出电影导演的作品启发是十分重要的，包括前辈导演如朱石麟、费穆、桑弧、水华、谢铁骊、谢晋等，当代导演如陈凯歌、张艺谋、田壮壮、张元、娄烨、刁亦男等，台湾有侯孝贤、杨德昌、蔡明亮等，香港亦有方育平、许鞍华、王家卫等，他们的电影作品都带来令人兴奋的挑战。

在北京和上海的论坛中，总有些学者和创作者怀疑什么是电影的中华美学风格，在此我特别举出经典之作《小城之春》来解答。费穆《小城之春》（1948）的人物只有五个，故事十分简单，不过是一名突然出现的西医来客，给一个死气沉沉的家庭，带来一阵春风似的动荡。数年前我最先发现这部电影是受到英国名导演大卫连（David Lean）1946年夺得戛纳电影节金棕榈奖的优秀作品 *Brief Encounter* 所启发。最初我译这部影片的片名为《偶遇》，但得到南京艺术学院秦翼老师的协助翻查，得知正式译名是《相见恨晚》。该片曾于1947年3、4月期间在上海公映，故事亦是一个城市医生闯进一个乡郊有夫之妇的心房所引起的三角激荡。费穆虽然没有提到此片，但他一向欣赏英法电影，对一部夺得戛纳大奖的作品当然不可能错过。至于不过27岁的年轻编剧李天济，应同大部分当时的上海观众，比起好莱坞的动作大片，对一部沉郁低调、有关中年乡村怨妇内心纠结的故事恐怕缺乏兴趣、未必曾看，尤其当时外语片也票价不菲。该片在上海卖座颇差，甚至电影评论界都少有提及。李天济提到后来费导把他的剧本删改得面目全非，不过我深信以费穆的国学诗词和赋比兴修养深厚的慧眼，即时便可以看到这部英国乡村怨妇题材的作品大有潜质，可改造成中华《诗经·国风》"闺怨"之极品。后世借用英谚说法，"The rest is 'film' history."费导确实是未有申报占用知识产权，但那时这方面仍非普世价值，况且比起英军火烧圆明园、掠夺中华文物，之后还狮子大开口索取天文数字的赔款恐怕望尘莫及。言归正传，只要把《相见恨晚》和《小城之春》同时放映便即时可清楚看到何谓中国美学风格或"中国学派"。前者是一部典型的英国乡村风格电影，写实低调但缺乏浪漫诗意。英式乡村绅士丈夫壮硕肥胖，整天坐在沙发上看报，对妻子情欲的需要不视不见，中年怨妇在火车站巧遇偶倪西医互相有意，但都囿于维多利亚女皇年代因道德观念的拘谨未敢逾越，最终是理智分手。导演大卫连亦以平实并拘谨的手法处理，未见浪漫神采，比起他后来的名作《齐瓦哥医生》和《阿拉伯的罗伦斯》只能算是小品而已。至于何以能夺得戛纳大奖，实因当年为第一届，为鼓励大家参与，如同祠堂分猪肉似的，见者有份，结果共11部影片获得大奖。此类壮举当然无以为继，而后被迅速矫正。至于《小城之春》的故事甚至个别镜头虽然来自《相见恨晚》，但费穆的处理不单青出于蓝，简直脱胎换骨，令《小城之春》成为光芒万丈的中华电影杰作。怨妇的心房给西医闯入，中外妻子同样面对情欲、理智的煎

熬。《相见恨晚》中怨妇在火车巧遇偶觉西医,《小城之春》中旧情人是逾墙而入的西医。首先,《小城之春》绝非《相见恨晚》一样的英式低调的写实通俗剧,它貌似写实,其实是以诗赋比兴的大写意为主,艺术境界超越《相见恨晚》。片中的丈夫是东亚病夫,明显比兴战后破败的中国;妻子端庄中别有活泼风韵,半夜里如青衣演绎、轻执手巾、琵琶半掩面的旦脚来挑逗闯入家园的西医,她比兴中华文化之美,面对逾墙入侵的西医是否贞节失守,成为"妙言"大义的戏剧悬念。费穆全面改编大卫连平实的英国电影,成为一出儒家君子"发乎情、止乎礼义"的精彩戏剧。他施展浑身解数,充分发挥中华诗词、戏曲、园林建筑美学的风格,无论在内涵还是技巧上都达到了中华电影最上乘之境界。相反,《相见恨晚》不过是云云较佳的英国电影之一,艺术内涵在莎士比亚戏剧之乡来说实在相当平凡。至于最触目的女主角演技风格,大卫连导演要求的是写实拘谨的英国乡村淑女,费穆却是中华诗词写意,并不在乎写实,女主角的对白、旁白和心声情景交融,集大家闺秀与俏青衣花旦的神采飞扬于一身。两名中外闺秀淑女表现的气质风格截然不同,不可能有任何借口说不懂什么是中国风格或中国学派的演技。所以费穆能借用一部英国电影的简单故事来进行中国赋比兴电影美学上的技巧与风格实验,建立一套以诗词、戏曲和建筑美学为基础的优秀民族电影手法,实在是非凡的成就。费穆在《小城之春》中清楚明白地向我们展示了何谓中国电影美学,同时亦证明了"中国电影学派"确实是可以成立的。此外,还要澄清的是《小城之春》最早是1983年在香港的中国电影名作展中被香港电影学者包括我本人所发掘重视和大力推介的,和在意大利都灵的中国电影回顾展无关(我亦被邀请在场),因为当时影片并无中英文字幕,西方观众基本看不懂如此深奥的内涵[①]。

现在我再举几个电影例子来证明发展中国电影理论的必要,因为单靠西方理论来阅读中国电影实在不足。特别要提到的是陈凯歌在20世纪八九十年代的三部作品:《黄土地》《孩子王》和《边走边唱》。我将之命名为"陈凯歌文化诗学三部曲",因为三部电影分别对中华民族的社会和文化思想作出重大的探索,特别是有关近代社会文化和理想价值的破坏以及民族信心的危机和重建的问题,也牵涉对中华文化两大支柱——儒家和道家既对立又共存的有趣表达,尤其值得我们文化界、教育界和电影学者们深入研究。特别是《孩子王》(1987)中乡村教师经过一个山坡,树木被大量破坏焚毁,明显是"文革"十年中木材和人才同受摧残的比兴,所谓"十年树木,百年树人"之叹。孩子王正如孔夫子一样是乡村教师,有教无类比兴入世儒家;但村中一白衣牛童比兴出世道家思想,仿佛如御青牛的老子毫不给他面子,绝圣弃智视孩子王传授的知识如粪土,处处给他为难。最后孩子王经过满布残缺树桩的山坡,形形色色的树桩被白雾笼罩着,充满神秘的气氛,此时又听见牛铃声大作,再见牛童站在一大木桩前撒尿。孩子王与牛童相对而立,其后牛童脸上浮出神秘莫测的表情然后离去,孩子王亦露出会心微笑,似乎终于理解及尊重牛童那种生逢乱世而能退隐自然、保持自我的道家文明理想境界了。所以《孩子王》确实是陈凯歌在中华传统文化探索中最晦涩和深奥的作品,难怪欧洲三大影展戛纳、柏林和威尼斯的西方电影学

① 刘成汉:《电影赋比兴》,中国传媒大学出版社2011年版,第39—52页。

者和影评人丈八金刚摸不着头脑,无法对该片作出有意义的阅读,因而在西方受到忽视和冷遇。当然这无损于该片在中国电影文化艺术史上的重大价值,尤其值得教育界、文化界和电影学者们欣赏和仔细探索。《大红灯笼高高挂》(1992)是张艺谋反封建专制的兴象,这是民国初年一个山西大宅中妻妾争宠的故事,亦是描摹女性在封建男权社会下受尽淫虐的处境,但更重要的是人物和处境比兴了整个中华民族在封建暴虐政治流毒下挣扎的悲剧。单就这项主题的处理精深而论,该片已堪称中国电影的经典作品之一(原著的出色改编来自倪震教授)。张艺谋借山西大宅那国宝级的古宅,在影片中发挥了超卓的建筑构图影像美学(摄影为赵非),妻妾们在那紫禁城般的大宅中显得渺小羸弱,亦比兴了她们一生被困在大牢之中无法脱身;另一方面,大宅亦比兴了封建统治者老爷的权威,因此大宅是个双义的兴象。老爷自然是九五之尊之象,因此张艺谋在整部影片中都禁止我们正视老爷真面目(不容许有近镜),只能敬畏远观。老爷在大宅中的南面之术是恩威兼施,听话的妻妾便赏赐槌脚丫(老爷认为女人的脚很重要,把女人的脚弄好,她们便会更好地侍奉男人)、赐食和赐点大红灯笼,风光无限;不听话的便剥夺一切并立刻封灯,封灯用的是龙纹黑布(古代自然是皇上才容许龙纹,非一般平民百姓可以)。槌脚、点灯和封灯都是祖上传下来的老规矩仪式。大红灯笼把暮气阴沉的大宅点缀出颓华荒淫的喜庆,老爷就在这里操生杀大权和享受宠幸妻妾的淫行。妻妾为求老爷眷顾和自保而勾心斗角,连纯洁年轻的颂莲亦自甘堕落,但洋学生却斗不过深悟传统佛口蛇心政治斗争之道的二姨太(曹翠芬)。片中所有女演员的表现都非常出色,包括人老珠黄只求自保的元配金淑媛、入门前是戏子而霸道率直的三姨太何赛飞、妄求上位当姨太丫鬟的孔琳、甚至槌脚的老佣徐薇,这亦充分表现了编导在人物外形和角色塑造方面的卓越。每个女性角色的性格都随着精彩跌宕的剧情而发展,令人目不暇接。张艺谋确是塑造女角的高手,而《大红灯笼高高挂》亦真正是中国电影最精彩的女人戏。老爷就像"文革"斗争般,利用妻妾的争宠来拉一派打一派,并使她们互相监视和出卖来控制全局。叛徒丫鬟雁儿、三姨太和四姨太的下场最悲惨。当四姨太在大雪飘飘中发现三姨太被仆役们强行拖到大宅屋顶的小屋中去绞死时,那种残酷不仁的震撼令人在飘雪中倍加寒栗,比兴了整个民族在封建专制统治淫威下的悲剧与人性的殆灭,实在达到希腊悲剧和莎士比亚悲剧的境界。

发展中国电影理论和研究中国电影当然应该掌握中华文化艺术知识,但是西方、东欧和日韩各方面的学问都不可偏废,因为现代电影人不可避免地受到世界性电影和艺术文化的影响,再举《三峡好人》(2006)为例。在山西当矿工的韩三明("四川好人")在夔门峡江边待着时,天空突然有UFO物体掠过,场面接到同是四川来寻夫的女护士沈红(赵涛饰)亦在江边看到UFO。《三峡好人》并非科幻片,读过马尔克斯魔幻现实主义经典《百年孤独》便可印证其对贾樟柯的影响:第9章,邦亚迪上校革命失败要自杀,母亲在家见到亮圆体掠空而过;第20章,姑侄乱伦,姑难产而死,侄亦见到橘色飞碟,都是扫把星、死亡幻灭兴象。韩三明哀悼年轻朋友小混混被打死,千里寻夫的沈红面临婚姻破裂,他们都在三峡江边见到UFO飞过。当代中国作家如贾平凹等,颇受马尔克斯影响,马尔克斯自己倒深受美国小说家威廉·福克纳的影响。

至于理论和创作的关系也需要澄清一下,因为现有一些观点是混淆的,其实两者可以有关,也可以关系不大。大部分的电影创作者都不可能像蒙太奇大师爱森斯坦般既懂理论亦懂创作。一般创作者几乎很少会自觉地以理论先行来创作,他们通常自觉或不自觉地受到身处的社会、历史、文化、艺术、传媒等美学元素所影响,但却很少会把自己的创作经验整理成理论;对学术机构和电影学者来说,电影理论却是绝对需要的,不管是否即时对电影创作有用,正如有应用物理和纯物理学,后者未知何年何月才可真正应用,但是作为学术探讨,激发思考创意,理论发展是绝对重要的。我本人是电影创作和理论跨界,但是我绝对也赞成发展与创作无直接关系的电影理论,百花齐放,没有价值的理论自然会受到时间淘汰,不用我们为它顾虑。

西方除了蒙太奇、长镜头和心理分析外,大部分的电影理论主要都是电影学术和作品分析,非用于创作方面。而且欧西学术机构和学者们都重视不断创建新的电影理论来刺激学术思潮,因此我们的学术机构和电影学院除了研究和学习外国电影理论之外,亦必须鼓励我们一部分的电影学者运用我国文化艺术去不断创建各种中国电影理论,不能全部都只是套用美欧的学术成果。此外除了西方电影理论,亦应开始设立并提倡中国电影理论课程。另外我要提醒一下年轻学者们,如要借重中国传统文化艺术和美学理论来发展电影理论,最好选择一些历朝历代都有大批高质量研究论文的学术,如诗词赋比兴、诸子四书五经及画论等,才可能建立丰厚的学术基础。

为响应北京电影学院今年(2018)"中国艺术传统与当代中国电影的创新发展学术论坛",我继"赋比兴电影理论"之后再创建了"易电影理论"。《易经》是有数千年历史的中华文化经典,是群经之首,包括经和传两部分,对儒道佛禅、文学诗赋、音乐绘画、美学、孙子兵法、四字成语以至日常生活影响重大。《易经》是最古老的符号系统,比西方符号学早几千年,亦十分丰富、复杂和有趣。如果来自西方语言学的符号学可以发展成电影理论,那么"易电影理论"又有何不可?台北姜一涵教授在《易经美学十二讲》中认为中国艺术无一不笼罩在易的原理、原则之下,如阴阳虚实,既对立亦互补,是"阳中有阴、阴中有阳"的天之道;山东刘大钧教授则认为《周易》中的许多模型,如阴阳、八卦、三才、四象、两仪等都具有丰富的美学价值,无论是解释自然、社会还是解释人的生理、心理,它强调的都是变化、平衡、对称、互补。其阴阳不测之美、刚柔相济之美、中和秩序之美、辩证统一之美等都是以上两位《周易》学者重要的美学论点,完全可以运用在电影创作和电影理论建设方面。其实所有大陆和港台影视创作人的文化成长过程都不可能脱离《易经》的影响,正如他们自幼童起便不可能脱离唐诗宋词的影响。2008年,中国传媒大学刘书亮教授所著的《中国电影意境论》提到中国的电影理论除了"赋比兴电影理论"和"电影意境论"之外,也提到《易经》阴柔阳刚的美学,我亦认为是十分有启发的。《易经》美学如何应用在电影美学中肯定是一个重要的美学理论命题,有待更深入的研究。

当时我希望有年轻的学者能负起重任,可惜一直未能如愿。我多次考虑自己提枪上马,但始终事务繁忙,更重要的是一直没有找到适合的中华电影作品来配合建立理论。我不想用前述黑泽明1945年的作品《踩虎尾的男人》,其故事来源正是《易经》六十四卦中之

"履虎尾,不咥人,亨";也不想用刚柔对比强烈的韩国电影(韩国国旗更以易太极图和乾、坤、坎、离四卦组成,尤宜以易美学作分析);后来终于有娄烨导演的《推拿》(2014)可用,而且也高兴地得知中国传媒大学张宗伟教授与我同日(2018年6月9日)发表他出色的《〈周易〉美学与中国特色电影美学的建构》一文,这可说是"易电影理论"正式启航的一天。《推拿》中盲人世界就像《易经》太极图两仪中的阴,阴中有阳(盲人虽然看不见,但他们的听觉和嗅觉以至内心都比开眼人更明白),开眼人是阳,但阳中也有阴(开眼人大白天也会睡昏了,有人就视如不见,有人更睁眼说瞎话,更糟的是去瞎干)。盲人的推拿中心跟明眼人的世界一般,每人都有喜怒哀乐,而且对爱情和性欲的追求比较明眼人来说恐怕更为强烈。盲人对身体肌肤的接触也分外敏感,这方面《推拿》都呈现得出色有力。很明显盲人比较明眼人来说,在人生目标的追求上受到很大的局限,但是如果对象都是盲人的话,那首先就不用计算外貌,而且一旦找到真爱,那种互相扶持、影形不离、相濡以沫的真情,明眼人也不容易做到。何况有了眼睛就处处看到诱惑,一旦把持不住便分手或离婚,搞不好"盲婚"比明眼人的自由恋爱更保险。这也是对立辩证的易理。《推拿》处理男女阴阳云雨的场面影像十分出色("云雨"一词就出自《易经》"乾卦"一)。另外,有柔情也有突发暴力的场面亦刚柔并济、充满魅力。更有趣的是在小马一角色上充分运用《易经》"履卦"十的"履虎尾,不咥人,亨"和否极泰来、物极必反(否·泰卦)、因祸得福的戏剧性。唐朝经学家、孔子后人孔颖达,指出六十四卦排列非覆即变,意指表现一种反反复复、波浪起伏、连贯演进的思想。这是营造电影戏剧性的一流指导思想,完全可以放入影视编剧教科书内。至于易的主旨——阴阳矛盾、双生双克、对立统一,亦是影视创作中人物刻画,尤其是男女关系设计不可少的戏剧元素。《易经》就是有关宇宙人生变化和应变的经典;而影视创作也视戏剧变化为不可缺少的元素。同样着重的是,戏剧叙事变什么和如何变,《易经》就可以提供一些答案,万一真不成就占一卦吧(一笑)。其实这也并非完全是荒诞的建议,西方广告创作界就有所谓 Random Creativity(随机创意)的做法。例如在创意碰壁毫无进展的时候,便掷骰去字典中某一页、某一行找到一个名词,然后就以这个名词的事物去直接创作,这种出乎意料之变也就十分合乎易的宗旨。盲人是残缺人,但《推拿》却营造出仿如日本佗寂(日语:wabi-sabi)的残缺之美,那是源自禅宗的短暂、不完美和无常的美学,亦暗合易过满招损的天之道。

《白日焰火》(2014)是相当出色的一部所谓黑色电影(Film Noir)。"黑色电影"是指20世纪40年代好莱坞那种情欲犯罪、男女互相出卖、影像比较阴沉黑暗的电影。这部片中来自上海戏剧学院的廖凡还拿了柏林影帝。这部影片受到不少西方经典黑色电影的启发,但同时也可以用"易电影理论"来深入分析。影片第一个镜头就是火车煤卡上碎尸的手,男性为阳,但阳早归了阴,死了不知多久;下一个镜头女人在床上做爱的手自然是阴,一般当然阴中有阳才能做爱,画面也阳光充沛(但是现代电影不阴不阳,朝乾夕坤的云雨场面变幻之奇也只有易理始能驾驭)。犯罪跟性爱都是阴的,见不得人。也是阴阳对比,女人是阴的,乾坤交欢可以产生生命,是阳的(不是只生男孩,是阳中有阴),所以易是千变万化完全符合一流影视叙事发展的规条。做爱的床上有扑克牌,那是赌具,色字头上一把

刀,干不正当的色,对男人来说就是把生命拿来做赌注。跟着在理发店,一场由警队长廖凡带队拘捕嫌疑犯的戏,导演运用先柔后刚的突发暴力,十分精彩震撼。导演先以较柔缓的节奏处理开场,主角廖凡也主要以背面(阴面)交代,一时大意让凶犯突发抢枪杀死同僚,廖凡才如梦初醒拔枪狂射,镜头是廖凡阳面惊愕的大特写,前后的阴阳对比十分震撼。廖凡可说是出色地运用了易演技方法。其实一流的演员都懂得运用刚中带柔和柔中带刚的演技方法,虽然他们未必了解这是易电影演技方法的运用。全刚跟全柔的演技方式一般都是肤浅的演技,刚柔并济才是最高境界。这也是廖凡可以赢得柏林影帝的重要元素。廖凡就是因为一时大意害死两个战友,而且自己也受了伤,之后即满怀抑郁内疚而退役,整个电影也阴沉郁结起来。情节是受到希区柯克1958年经典之作《迷魂记》(*Vertigo*)所启发,同样是警探的主角在天台追捕罪犯大意失手,一样害得战友枉死,不但内疚、抑郁还患上畏高症,被迫退役当上私家侦探,后来他受委托调查一名神秘美女祸水红颜金露华。同样情况出现在《白日焰火》中。皮肤黝黑的大汉廖凡跟白皙柔弱的南方美女桂纶镁是强烈的刚柔生克对比,充满戏剧性魅力。桂纶镁也是夺命桃花,男人谁跟她谁送命。但是这桃花充满神秘诱惑,令廖凡难以抗拒。英文片名是 *Black Coal Thin Ice*,"黑煤薄冰"正是阴阳刚柔的对比,在冰天雪地中调查血腥碎尸案也来自柯恩兄弟1966年的名作《冰血暴》(*Fargo*)。一个怀孕女警在中西部小镇的冰雪之中调查碎尸案,女主角 Frances McDormand 也拿到了奥斯卡最佳女演员奖。《白日焰火》中桂纶镁为了自保又出卖了杀警的爱人,同样珍茜宝在戈达尔1960年一举成名的法国新浪潮经典《断了气》中也出卖她杀警的男人,两个男人都在街头被警察追上打死,不过《白日焰火》却有自己的风格变化。采取易理论的变幻才是永恒,而且发展得令人难料。廖凡发现桂纶镁曾经在白日焰火酒吧跟男人约会,更有杀人嫌疑,故此借辞约女到酒吧对面游乐场看戏。坐上摩天轮到半空谈判,场面也受到1949年奥逊威尔斯主演、英国名导演 Carol Reed 导演的《黑狱亡魂》(*The Third Man*)所影响。但是刁亦男的一阴一阳之谓道的爆炸性魅力远超 Carol Reed 的双阳处理,所以刁导自有其本身创意,更重要的是谈判地点是一个不停转动的摩天轮上。孤男寡女处身这个不停变幻的太极八卦令廖凡作为前警员的道德意识开始模糊,他软硬兼施地要桂纶镁主动些,后者终于为了自保便放弃抗拒让廖凡占有了她,也不否定她对廖凡是有一定好感的。但是下了八卦摩天轮以后廖凡大概就清醒过来,也可能廖是一切都在计算之中,在和战友破案庆功歌舞欢宴之中,他把桂纶镁也出卖了。这正是保持了黑色电影互相出卖背叛的命数。"易电影理论"宗旨就是一变再变,令观众很难想到最后的结局如何。当桂在白天被警方拘捕上囚车时,廖却躲在高楼上向下到处射来焰火,既回应了片名,也是给桂欢送坐牢。桂在囚车上倒有些笑意,起码不是恨意。如果廖不是对桂有真感情,谁会大白天冒险爬高楼向警方囚车射焰火来讨好女人呢?所以桂也未必不能"因祸得福",将来出狱后找到一个好归宿从良。这正是易之道。

 初创阶段,我只是运用了易的大原则来分析电影。易博大精深,文献汗牛充栋,希望有兴趣的老师和同学能加入,各自活用易这个中华民族的文化美学宝库来共建"易电影理论"。

电影作品审美召唤系统述描

王志敏*

摘　要：电影作品不是一个简单的线性构成物，而是应当被看成是一种具有复杂结构和参数的多级表意生成系统。但是与此同时，这个系统的几乎所有要素还要发挥对观看者的审美召唤功能。在这个意义上，电影作品绝不是一个单纯的表意系统，而是一个表意和召唤相互重叠和纠缠在一起的错综复杂的系统。电影作品，无论是作为一种现代艺术形式还是作为一种现代化传播媒介，无论是从艺术学的角度来看还是从美学的角度来看，都是一种可接受性传达（Acceptability Communication）的表意系统。在这里，可接受性和传达是互为前提条件的。也就是说，不具有可接受性的传达不能成其为一种传达。

关键词：表意；召唤；可接受性；原发修辞学成分

从符号学的观点来看，电影作品是一个有着复杂的层次、结构和单元的表意系统。这样一种认知，完全得益于运用结构主义语言学的方法论提出的关于电影作品表意系统的可参照性模型。语言学方法运用于电影的研究受到了米特里和德勒兹等人的严厉批判，米特里直接宣布电影符号学走进了死胡同，德勒兹更是耸人听闻地说，"将语言学运用于电影的尝试是灾难性的"，"参照语言学模式是一条歧路，最好放弃"[①]，批判的锋芒来势汹汹，言之凿凿。但是，只要我们肯于认真思考就会发现，这些批判在学理上并不影响我们了解电影符号学思路的合理性和有效性。

在德勒兹看来，电影和语言是两种全然不同的东西，语言在形式上的编码规则已经被成功地破解了（其标志是，字典和词典的存在对于任何表达来说都是完全够用的），而电影在形式上的编码规则却尚未被成功地破解。电影是一种参数多样、级数发散的过于复杂的东西，两者绝对不是一个量级的。因此，无论是用语言学的方法还是用精神分析的方法（精神分析实际上是一种话语技术）都研究不了电影。要对电影进行有效的研究，必须经由哲学家提出创造性的且是专门针对电影的概念而不是从其他学科借用过来的概念进行研究才有希望。于是他在《影像1：运动影像》（1983）和《影像2：时间影像》（1985）中对他提出的两个核心概念"运动影像"和"时间影像"进行了阐述，他试图告诉人们，进行电影研究的两个核心技术就是画面的自动运动和画面的自动时间化。但是，最大麻烦在于，人们

* 王志敏（1948—　），硕士，北京电影学院教授、博士生导师，中华美学学会会员、中国电影艺术家协会会员、中国电影评论学会理事、中国高校影视学会第五届理事及第一届学术委员会委员、中国电视艺术家协会电视纪录片学术委员会理事、北京市美学会理事。专业方向：电影理论。

① （法）吉尔·德勒兹：《哲学与权力的谈判——德勒兹访谈录》，商务印书馆2000年版，第62页。

从他的阐述中看不到任何可运用前景,甚至还不如从电影符号学方法当中看到的前景。2001年法国哲学家朗西埃出版了《电影寓言》一书,书中对德勒兹提出的运动影像和时间影像这两个核心概念提出了质疑,发起了挑战。事实上指出了德勒兹的电影分类学概念是不成立的,因此也是无法实际运用的①。

罗兰·巴特从20世纪50年代中期就开始尝试从神话学角度入手,运用结构主义语言学的方法来建构艺术作品的表意系统。他认为,这个系统由两类单元即能指和所指,还有两个层次即直接意指和含蓄意指构成的,由此形成了由语言和神话两个系统叠加在一起的系统。他的图示如图1所示②。

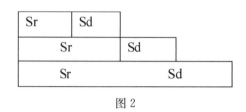

图1　　　　　　　　　　　图2

到了20世纪80年代,美国学者达德利·安德鲁在《电影理论概念》(1983)一书中曾用高度赞美的口吻提到过这个图示③:罗兰·巴特根据路易·叶尔姆斯列夫的著作,在一个辉煌的公式里把内涵的规律理出头绪,图解如图2所示。

我们看到,达德利·安德鲁的图示与罗兰·巴特的图示还是有一点儿区别的。而且,罗兰·巴特曾在他的《符号学原理》(1964)中把他的想法表述得更加清晰,他把他建构起来的系统称之为"中断的系统",并用两个不同的图示来表示这个系统所包含的复杂表意关系(图3)④。

图3　　　　　　　　　　　图4

更重要的是,他还把这两个图示合成了一个图示(图4)。

现在,我们可能会了解到,罗兰·巴特一直在探索着作为符号学事实的包括电影作品

① (法)让-菲利普·德兰蒂编:《朗西埃:关键概念》,李三达译,重庆大学出版社2018年版,第224—226页。
② (法)罗兰·巴特:《神话修辞术》(1957),屠友祥译,上海人民出版社2016年版,第175页。
③ (美)达德利·安德鲁:《电影理论概念》(1983),郝大铮、陈梅等译,上海文艺出版社1990年版,第89页。
④ (法)罗兰·巴特:《符号学原理》(1965),李幼蒸译,生活·读书·新知三联书店1988年版,第170页。

在内的艺术作品的完整的表意系统的建构。我们还可以对他的图示进行如下调整(图5)。

能指		所指	
能指		所指	
能指	所指		

图5

在图5中,就能看出是包含着两类功能性单元和三个而不是两个逐级生成的层面。两类功能性的单元是指:能指和所指。功能性的意思是,依据功能来定位。也就是说,能指不一定总是能指,所指也不一定总是所指:前一层面的所指可以成为后一层面的能指,三个逐级生成的层面是:

第一层:知觉(能指)→故事(所指)
第二层:故事(能指)→思想(所指)
第三层:思想(能指)→特征(所指)

当然,罗兰·巴特说的时候是两个层次,但实际上特别是从图示上来看是三个层次,麦茨在运用罗兰·巴特的思路研究电影作品时是按照两个层次来运用的①。在《电影美学分析原理》(1993)一书中,在罗兰·巴特和麦茨的两个层次,即直接意指和含蓄意指的基础之上,又增加了一个层面,即韵味意指的层面,并把这个层面的研究称之为第三符号学②。《现代电影美学体系》(2006)一书又提出,电影作品不是一种简单的线性构成物,而是一种具有复杂的结构、层次和单元的表意生成系统,并且给出了如下的图示(图6):

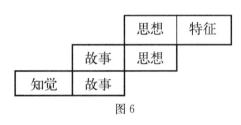

图6

在图6里,可以明显地见出两个类别、三个层次、四个单元,而且这一切都是由电影作品的四个单元即知觉、故事、思想和特征,再一起由两类单元即能指和所指,按照层次依次叠加起来构成的。在这里,知觉单元只是作为能指,特征单元只是作为所指。故事单元和思想单元则既可以作为所指,又可以作为能指。但是,这个图示仍然是有缺陷的,因为知觉单元不仅传达故事,而且表现思想和特征;故事单元不仅表现思想,而且表现特征;再加上思想表现特征。也就是说,这四个单元之间的表意关系不是线性的,而是非线性的。总之,在电影作品的两个类别、三个层次、四个单元的表意生成结构中形成了六条表意线索:

知觉→①故事②思想③特征
故事→④思想⑤特征
思想→⑥特征

① (法)克里斯丁·麦茨:《电影符号学中的几个问题》(1967),克里斯丁·麦茨等:《电影与方法:符号学文选》,李幼蒸译,生活·读书·新知三联书店,2002年版,第4—22页。
② 王志敏:《电影美学分析原理》,中国电影出版社1993年版,第32、185页。

图 7

三层图示的不足之处,是由于层次的中断及叠加,使得实际的表意关系不能全部表示出来。因此,还可以把罗兰·巴特的两层次的和三层次的图示结合起来,以弥补其各自的不足,请见图 7:

图 7 的不足是看不到层次了,但是它的优越性在于能够完整地体现罗兰·巴特对表意关系的分析①,而且突出了媒介单元和表意线索。特别是还可以直观到,从表意的角度来看,知觉单元(一层能指)的负载最重,其次是故事单元(二层能指),思想单元(三层能指)最轻但是可能难度最大,因为思想特征最抽象、最难把握②。

在电影作品中,各个表意的单元、层面和线索,通过复杂的联系作用,交织构成作品的结构网络,在观众的感受和理解中,从知觉单元开始,依次形成整部影片的故事、思想和特征。但是,这些单元在创作者创作的谋划和想象当中,按照弗洛伊德在《梦的释义》中提出的梦的工作原理,是一种梦思想对梦内容的多重决定或充分决定的关系,为了更形象地说明这种关系,《电影美学分析原理》一书曾提出过一个图示(图 8)③:

图 8

现在,我们可以把梦思想和梦内容的若干点转换成电影作品的知觉、故事、思想和特征四个单元,而且每个单元自身都要有两个方面的考虑,这样一来,就有了下面(四元八面)的充分决定图示(图 9):

图 9

这里区分出来的知觉、故事、思想和特征四个单元的每一个单元在创作的过程当中,只要创作者有了这种自觉性,他或她都必须综合考虑两个方面的功能,即艺术表达功能和审美召唤功能。事实上很多优秀的电影创作者特别是其作品获得巨大成功的电影创造者

① (法)罗兰·巴特:《符号学原理》(1965),李幼蒸译,生活·读书·新知三联书店 1988 年版,第 169—172 页。
② 王志敏:《现代电影美学体系》,北京大学出版社 2006 年版,第 141—143 页。
③ 王志敏:《电影美学分析原理》,中国电影出版社 1993 年版,第 53 页。

都具有这方面的高度自觉性。伊朗导演阿巴斯·基阿鲁斯达米曾这样说过:"什么是你能给予观众的最少信息,但仍能确保他们知道电影里发生了什么?什么可以被忽略,你可以删去什么,而仍然顺利地从头到尾指引观众。"①看来,阿巴斯在说两件事情:一件事情是你想让观众知道什么,另一件事情是你还要确保观众一直有兴趣来知道你想让观众知道的。第一件事情属于艺术,第二件事情属于美学。至于创作者究竟可能如何考虑安排如上图所表示的错综复杂的关系,很可能是创作者本人也并不是十分清楚的。

也就是说,虽然电影作品不是一个简单的线性构成物,而应当被看成是一种具有复杂结构和参数的多级表意生成系统,但是与此同时,这个系统的几乎所有要素还要发挥对观看者的审美召唤功能。在这个意义上,电影作品绝不是一个单纯的表意系统,而是一个表意和召唤相互重叠和纠缠在一起的错综复杂的系统②。当然,麦茨本人也许更愿意把这两个系统称之为表达和表达活动。也就是说,"表达"是艺术表达系统,"表达活动"是审美召唤系统。尽管从表面上看起来这只是一个系统,但是,其实是一个包含了两个系统的系统。麦茨在《想象的能指:精神分析与电影》的一开始就说明,他的书是侧重于研究"表达活动"的③。看来他还不太清楚,其实这正是电影美学所要研究的。《想象的能指》一书的目的就是阐释电影美学分析原理,但是他自己倒宁可把这种研究称之为,运用"电影能指的精神分析构成"这个惯用语,来研究运用于电影创作实践中的"人类学修辞手段",进而"开始建构一种构成电影本文织物的'原发修辞学'成分的连贯性话语"④。对于很多人来说,要较好地理解"人类学修辞手段",可能是有难度的。但是,这里我们不妨通过我们经常说起的《周易·系辞传·文言》中的一句话来给出某种解释,即"君子进德修业。忠信,所以进德也;修辞立其诚,所以居业也"。对于这段文字,历来在解释上都不够圆通。其实,这里讲的是做好君子的两件事情,一个是进德,一个是修业。进德是内功,要积累自己真正可靠的知识;修业是外功,要修炼把自己真正可靠的知识成功地传达的本领。我们可以设想一下,这个人就是一位老师,作为老师首先自己要有真正可靠的知识,其次还要让学生乐于接受你自己掌握的真正可靠的知识。如果你能够做到这两点而不是一点,你就可以用当老师来安身立命了。麦茨在论及"电影剧本的精神分析"时还指出,电影文本的一个最重要的特点就是"引出表意活动或更确切些说,是通向表意活动(我甚至说征募表意活动)"⑤。这里我们还要特别提到的是,罗兰·巴特和吉尔·德勒兹(1925—1995)都是对作品的这种功能有着深刻理解和精准把握意识的学者。在罗兰·巴特看来,"本文就

① (伊朗)阿巴斯·基阿鲁斯达米:《樱桃的滋味:阿巴斯谈电影》,btr译,中信出版集团2017年版,第218页。
② 王志敏:《现实关爱、青春记忆和历史玄想:中国电影的美学呼唤》,《电影新作》2017年第6期。
③ (法)克里斯蒂安·麦茨:《想象的能指:精神分析与电影》,王志敏译,中国广播电视出版社2006年版,第1页。
④ (法)克里斯蒂安·麦茨:《想象的能指:精神分析与电影》,王志敏译,中国广播电视出版社2006年版,第122—123页。
⑤ (法)克里斯蒂安·麦茨:《想象的能指:精神分析与电影》,王志敏译,中国广播电视出版社2006年版,第26页。

意味着是织物",就像是蜘蛛吐丝结成的具有捕获功能的网一样①。而且,他对文本的复杂构成更是有着非常透彻的认知:"一个文本不是由神学角度上讲可以抽出单一意思(它是作者与上帝之间的'讯息')的一行字组成的,而是由一个多维空间组成的,在这个空间中,多种写作相互结合,相互争执,但是没有一种是原始写作;本文是由各种引证组成的编织物,它们来自文化的成千上万个源点。"②他在谈到电影视听语言的时候甚至这样说:"电影的画面(包括声音),到底是什么? 一个诱饵(leurre)而已。我们必须在分析的意义上理解这个词。我被影像包围着,就像被置于建立想象域(Imaginaire)的著名的双重关系中。影像在那里,在我面前,为我准备的:聚合的(其能指和所指融为一体),类似的,完整的,意味深长的。这是一个完美的诱饵:我向她猛冲过去就像动物冲向我们递给它的布头一样。"③在一次有罗兰·巴特、吉尔·德勒兹和吉尔·热奈特以及观众参加的学术讨论中,针对一位观众提出的"叙述者是否有一个方法?"的问题,德勒兹是这样回答的:"我想叙述者是有方法的,但他一开始不知道,在跟随了不同的旋律之后,在经历了不同的场合之后,开始了解了这个方法,在字面上,这个方法就是蜘蛛策略。"在德勒兹的理解中,一系列的"内容的碎片,即方法的碎片"的"点点滴滴和碎片"建构成为一部作品的过程,就仿佛蜘蛛结网的过程,网被织就之后便立即隐而不现,除非苍蝇落到其上。也就是说,作品中似乎隐藏着一个天然的信号捕获系统④。现在我们已经了解到,修辞就是表达的保障手段或者保障体系。经常看到有人说,某导演的作品是有诚意的,有情怀的,但是人们往往容易忽略的是,这种诚意和情怀的表达,是需要有一个保障体系进行卓有成效的工作才行的。这样一来,麦茨所说的"构成电影本文织物的'原发修辞学'成分"的较大单元就比较清晰地呈现在我们的面前,这就是一体两面的构成整个电影作品表意系统的知觉(1、2)、故事(1、2)、思想(1、2)和特征(1、2)四个单元。当然,这些单元本身还有更为复杂的构成和更小的单元。对于这些单元,至少在目前,我们还开列不出它们的比较令人满意的完整程度的清单。但是我们知道,这绝不影响电影创作者在创作之前就开列出大致的创作块茎的单元清单。目前我们只能大致地指出,知觉单元包含影像构成和声音构成。影像构成包含人物造型、图文造型、环境造型和表现造型。这里仅举一例,从表现造型的角度来看,胡波导演的影片《大象席地而坐》(2018)就是一部有着独特镜语体系的作品。这是一种以似乎具有某种神经质特征的"近特"镜头为主体的镜语体系,主要特点是严格地保持并框定了观众的视野。它使得观众在观看时能够明显地感觉到这种框定的局促性和生活本身的枯燥性,加之永远是昏暗的不清晰的画面以及几乎是永远存在的或强或弱的生活的噪声,却出乎意料地产生了想了解更多的渴望的强制性。

声音构成包含话语、音乐和音响。故事单元目前只能指出包含讲述方式和被讲述形构。讲述方式包含话语组织型、意识结构型和发生呈现型。而被讲述的形构,则只能包含

① (法)罗兰·巴特:《罗兰巴特随笔选》,怀宇译,百花文艺出版社1995年版,第229—230页。
② (法)罗兰·巴特:《罗兰巴特随笔选》,怀宇译,百花文艺出版社1995年版,第305页。
③ 见https://mp.weixin.qq.com/s/IDT-rDrLoQutcxBrSEitlg。
④ 见https://mp.weixin.qq.com/s/hDCWzcTwnw99pu1iJAJM_A。

目前能够被指认出来的各种原型母题、情境母题和文化母题。尽管如此,事实上对于这些基本的单元以及更小的一些被指认出来的单元,无论是在电影的主创当中还是在研究者当中,都是有着很多基本的认同和默契。《福柯看电影》(2017)一书的译者谢强就说过:"在美国,电影导演的信条是:故事,故事,还是故事。如果法国导演也有信条的话,那可能是问题,问题,还是问题。"①我们或许可以说,如果张艺谋导演有信条的话,就应该是知觉,知觉,还是知觉。这几乎是张艺谋导演创作构思考虑的第一原则。或许正是由于这一原因,张艺谋成了中国电影导演中唯一一位饰演了他导演的影片女主人公的演员大都被称为"谋女郎"的导演。香港著名电影美术及造型师朴若木在 2018 年金马电影大师课上做过一次题目为"最初我想拍好一个故事,如今我想拍出一种思想"的讲座,也很能说明问题②。当然,只有极少数的一些导演,他们进行创作的信条是:特征,特征,还是特征。

接下来"构成电影本文织物的'原发修辞学'成分"究竟是如何编织成为连贯的流畅的具有双重功能的电影本文织物,这一涉及电影创作过程本身复杂而又充满神秘性的问题就显得更为重要,难度也更大了。如果这个问题目前还不能解决到令人满意的程度,在电影作品表意系统当中存在建构审美召唤系统的可能性就已经不存在了。这个问题还有更深入研究的可能性和必要性。为了解决这个问题,本文作者在《现代电影美学体系》一书中提出了四条规律或规则来进行一定的解释。当然,可能还有其他一些规律或规则有待发现。经验完全可以证明这些规则不但非常基本,而且非常有效。这里需要辨析一下的是,让·米特里在《电影美学与心理学》一书的结尾之处提出任何规则的信条是不可取的,尽管他打着离经叛道反对艺术束缚的幌子③。其道理也是非常简单的,一个人买回家一把锤子,只是意味着他要在适合用这把锤子的时候使用它,而绝不意味着他要在任何场合下都使用它。下面是对四条规律的浓缩性概括,这些规律有着广泛的适用性,在电影创作中是有效的。

关联(转换)律(the law of penetration):对象的形式与样态,由于与值得关注的事物相关联而成为值得关注的"有意味的形式",使人感到亲切或者疏远,是关联引发了转换,产生了某种"亲和力"或"拒斥力"。引起关联的基础是人对事物的关注,没有这种关注,任何关联都不可能产生。人对事物的关注主要有三个方面:性、道德和价值。引起关联的方式有两个方面:相似和接近。

穿透(结构)律(the law of penetration):对象的形式与样态,由于其内在结构与人的生命结构的对应能以最直接的方式撞击人的身心,从而具有感染力而感人的规律。效果是一种像是"被击中了"的穿透性感觉,有点儿像古希腊神话中的爱神丘比特的箭一样。在爱森斯坦看来,电影创作中运用黄金分割率可以起到异乎寻常的作用。

权重(综合)律(the law of weights):对象的形式与样态,由于其构成元素的权重综合性而具有感人力量的。每一种构成元素的重要性是不同的,但又是共同起作用的,即他国

① (法)帕特里斯·马尼利耶、道尔·扎班扬:《福柯看电影》,谢强译,华东师范大学出版社 2017 年版,第 4 页。
② 见 https://mp.weixin.qq.com/s/XO12wSX6KbFpmymQtv1fzQ。
③ (法)让·米特里:《电影美学与心理学》,崔君衍译,江苏文艺出版社 2012 年版,第 469 页。

多维度及其量化的权重综合评估来表明其重要程度,似乎在审美感受中存在一个"计算"过程。

全息(有机)律(the holographic law):对象的形式与样态,由于局部和整体关系的某种一致性而产生了一种整体感。这是一条确保作品同等程度创造性和质量均匀度的规律。例如通过局部是整体的缩影从而保证整体的有机性。数学家本华·曼德勃罗(Benoit B. Mandelbrot)把部分与整体以某种方式相似的形体称为分形(fractal),并于1975年创立了分形几何学(Fractal Geometry)。这一理论在文学名著的分析上也有尝试性运用。在一些电影作品中,特定的局部,特别是开头或结尾,以某种浓缩方式映射或概括整体,从而增加整部作品的有机性。中医发现,全息性是生命个体突出特点之一,如人的足、手、耳等都以某种方式浓缩式映射人的整体。中国《诗经》赋、比、兴三法中的兴法,作为开头的诗句和后面诗句的关系,就是全息性的关系。中国清代画家石涛提出的"一画"论,历来被认为玄奥难解,莫可端倪,其实就是全息律或分形理论。

本文作者在一篇会议论文当中指出了吴京导演的影片《战狼2》(2017)对片头和开头的处理堪称综合运用审美关联律和权重律的审美极致原则的杰出范例:"影片一开场,片名还没出现的片头部分上来就是令人惊骇不已的海水下6分钟的只身智勇斗海盗打斗场面戏。仅仅一个片头,就使得吴京扮演的冷锋这个角色的孤胆传奇英雄的形象呼之欲出了。接下来,影片开头的表现送烈士遗骨和抗强拆的第一场戏,更是令人感动不已,一下子就把冷锋这个人物定格在正义的化身并且具有几乎不可抗拒的执行力的高度上了。影片正文开始之前的这两场戏,可谓重拳出击,堪称审美关联律和审美权重律的审美极致原则的拿手好戏。"①

《天注定》(2013,A Touch of Sin)是一部由贾樟柯自编自导的影片。影片故事围绕着四个普通人物各自不同的走向犯罪或自杀事件逐次展开,有着明显地让人们从中去感受这些故事同国内近年来具有极高关注度的突发事件的关联性的用意。影片的片头片段处理更是恰到好处地综合性地运用了关联律和全息律。这一片段是从片中王宝强的故事取材,表现王宝强开摩托回家的路上,遇见了三个手持利斧的劫匪,就在观众为王宝强担忧的时候,王宝强沉稳地把手伸进胸部的衣服里,观众可能以为他在掏钱,但掏出来的却是手枪,随即迅速将三人击毙,然后扬长而去。这一段具有强烈的令人震惊和发人深省的效果。看完这部影片之后,我们才可能感到,影片片头产生的由震惊引发的思考的必要性。

网上能够看到一段视频,在冯小刚作为主持人与影片《芳华》(2017)的男主演黄轩相互调侃的现场,冯小刚说:"是不是拍完了《芳华》,离开了我们《芳华》的这些这么漂亮的姑娘,抑郁了?"黄轩的回答是:"我拍每一部戏之前都会焦虑,然后离开每一部戏之后都会失落,但这部戏尤其失落,因为本想着这么多漂亮的女孩,怎么也能找到一个女朋友,谁知道

① 王志敏:《中国电影工业美学及中国电影美学升级之美学辨析》,中国电影家协会、中国文联电影艺术中心、佛山日报社:《走向新时代 改革开放40年与中国电影:第27届金鸡百花电影节中国影坛论文集》,中国电影出版社2018年版,第176页。

戏都拍完了也没有一个人跟我走！"冯小刚马上接着说："你等着，下一部戏我拍《八女投江》，还找你当男主角！"这段视频，特别是冯小刚随口说出的"八女投江"，再加上我们能够了解到的其他一些有关情况，例如片中的六位女主角是冯小刚专门从五百多名女孩当中精心挑选出来的，可以帮助我们从"知识考古学"的角度来推想冯小刚的被称为用情最深的影片《芳华》的创作动因和思路的走向，也可以说就是麦茨所说的"原发修辞学成分"。我们清楚地知道，冯小刚作为中国的一位最有票房号召力的电影导演同陈凯歌导演一样，都是相信只有让自己先感动然后才可能让观众感动的观念的那种电影导演。我们还了解到，影片中的六位女主角和一位男主角的人设和故事创意绝不是向壁虚构的而是有其确切来源的，它的来源就是苏联的影片《这里黎明静悄悄》(1972)。这是一部曾经感动过成千上万名苏联观众和中国观众的影片。43年之后的2015年这部影片又在俄罗斯拍出了第二版。这部影片讲述的是苏联卫国战争期间五位年轻的女战士和一位领导她们的年轻准尉之间战斗情谊的故事。据说，在冯小刚的最初的想法中，八位女战士都是要英勇牺牲的，可能是由于严歌苓的加盟改变了原先预设的故事进程。当然冯小刚笑谈中的"八女投江"除了让我们想到凌子风、翟强根据"八女投江"的事迹改编拍摄的故事片《中华儿女》(1949)和杨光远导演的影片《八女投江》(1987)之外，还帮助我们去联想严歌苓的小说《金陵十三钗》和张艺谋据此改编并拍摄的同名影片，甚至联想得更多，比如谢晋导演的影片《女篮五号》(1957)、《女足九号》(2000)和王家乙导演的影片《五朵金花》(1959)等等以及其中贯穿的审美诉求。

总之我们仍需确认，电影作品无论是作为一种现代艺术形式还是作为一种现代化传播媒介，无论是从艺术学的角度来看还是从美学的角度来看，都是一种可接受性传达(acceptability communication)表意系统，或者如法国学者朗西埃所说是一种可感性传达(communication of the sensible)表意系统。在这里，可接受性和传达是互为前提条件的，不具有可接受性的传达不能成其为一种传达。这样一种认知既要感谢结构主义语言学和精神分析学的思路，也要感谢两千年来美学研究的持续性推进。两千多年前柏拉图就提出了"美是什么"的问题，提出了"美本身、美的本质和美的理念是什么"的问题。他充分认识到这个问题对人类的特别重要性、极端复杂性和理解它的特殊难度。后来，美学的缔造者鲍姆嘉通给美下了一个"美是完善"的定义。再后来，黑格尔给美下了一个"美是理念的感性显现"的定义。鲍姆加通的定义还是不能令人满意，黑格尔的定义像柏拉图的发问一样，都给人们留下了一个疑问，那就是使美成为美的那个理念究竟是什么的问题。长期以来，美学家们都忽略了这个关于美的千年之问。由于对这个问题看不到解决的前景，维特根斯坦试图抹杀这个问题的存在。大概是在20世纪和21世纪之交，朗西埃所提出的可感性分配概念，可以看成是对柏拉图提出的美的理念问题的一个当代回应。随后，本文作者提出，审美是一个有交互性的通信过程：美的人或物用自身的感性显现向个体发出了审美召唤，个体通过假设被安装在人体内部的审美评估系统做出审美响应，就像人体内的免疫系统对病毒攻击做出响应一样。还要假设人体内有审美基因，就像科学家已经发现了人有语言基因一样。还要假设人体内可能有审美细胞，就像科学家发现人体内有定位

细胞一样。人对审美召唤做出响应,这种响应的实质是对审美对象做出可接受性评估。这里需要说明的一点是,"审美召唤"这个概念得益于德国学者伊瑟尔提出来的"本文的召唤结构"①。

① 1969年伊瑟尔在德国的康斯坦茨大学发表了题为《本文的召唤结构》的演讲,引起了极大的反响。1970年和1971年,该演讲的内容分别以德文和英文出版。

关于中国电影表演美学思潮史述实践及其理论构型

厉震林[*]

摘　要：中国电影表演美学思潮史研究，它实质是建立一个史学理论构架，其核心内容是以宏观的历史科学将中国电影表演美学思潮模糊不清的外部形象与内在精神凝聚和支撑起来，概括成为中国电影表演历史的美学标志及其思潮命名。其构架主体是四个断代史加一个观念通史，有分有合，分合结合，互为支撑，构成完整而系统的中国电影表演美学思潮史，故而需要确立史学、思潮和问题的意识。

关键词：电影表演；美学思潮；史述实践；理论构型

一

中国电影表演美学思潮史研究范畴，主要涵盖中国电影表演美学思潮经历了怎样的发展历史，它背后的文化、政治和电影工业"动机"又何在，中国电影表演的美学成就体现在哪些方面，又如何看待和评价中国电影表演美学，并最终探索中国民族电影表演体系乃至中国电影表演学派的可能性等相关内涵。中国电影表演美学思潮史研究，它实质是建立一个史学理论构架，它的核心内容是以宏观的历史科学将中国电影表演美学思潮模糊不清的外部形象与内在精神凝聚和支撑起来，概括成为中国电影表演历史的美学标志及其思潮命名。

这里，需要表明"中国电影表演美学思潮"与"中国电影表演"两个概念并不完全相同，而是有着表里之别。中国电影表演关涉表演艺术、技术以及历史，中国电影表演美学思潮则要从表层、单一和局部深入到某一阶段乃至某一时期的风格、观念和思想。如果说中国电影表演更多地倾向于形而下，中国电影表演美学思潮则基本上属于形而上，有着整体和概括的意义范畴，甚至可以反映出一个阶段和时期的电影表演主导性与主流性优秀创作所具有的大的形态、风格、精神高度、价值观取向、艺术约定俗成的表现方法等所显示的思潮特色，也包括一个阶段和时期电影表演的人物形象呈现与技巧偏好的美学风格。中国电影表演美学思潮是由文化承传、产业需求和政治规范所集合赋予的特点，也是中国电影表演人和中国电影人所集合赋予的人物形象创新特征与表述方式。

[*] 厉震林（1965— ），博士，上海戏剧学院电影电视学院教授、博士生导师，专业方向：电影表导演文化。
【基金项目】本文为2019年度国家社科基金艺术学重大项目"中国电影表演美学思潮史"（19ZD11）阶段性成果。

由此，也就规范了中国电影表演美学思潮史的研究对象和主要内容，它有三个维度构型：

一是中国电影表演美学思潮发展的历史分期。它既与政治相关，又不能完全拘泥于政治，而是需要遵循电影表演艺术的内在逻辑和规律，具有一种相对集约性和阶段性的美学特征，电影表演能够以自己的思潮力量支持甚至支撑起一个阶段和时期的电影艺术发展，成为一个阶段和时期的电影美学标识。

二是中国电影表演美学思潮发展的断代研究。根据历史分期构成断代史的性质，在阶段划分基本明晰的基础上，全力强化细部梳理认证。目前许多阶段认知尚浮表层，重大表演美学问题有待深化，对电影表演历史人物、历史事件、历史言论、历史潮流、跨阶段和跨时期现象、表演与市场关系等方面研究粗浅，它将是电影表演断代史研究的主要研究对象，并进而形成一个阶段和时期的若干电影表演美学思潮。

三是中国电影表演美学思潮发展的通史研究。将断代史按照自身规律组联起来，形成一部完整而系统的中国电影表演美学思潮发展通史，它由系列著作组成，在断代史著作之上，再形成一部中国电影表演美学观念史，它是对断代史著作的再研究，进行通史的贯通、提炼和定义，确认中国电影表演美学思潮历史发展的若干重要观念。这些电影表演观念，在中国电影表演美学思潮发展的引擎、动力和导航，其优劣、强弱、品质和等级基本上规范了中国电影表演美学思潮的相关范式结构，并深入探索了中国民族电影表演体系以及中国电影学派，诸如写实而不拘泥于实像、写意而不抽象为虚拟的中和性表演体系的初步观点之可能性。这些学术要素构成了中国电影表演美学思潮史研究的基本学理基础。

中国电影表演美学思潮史的历史分期、断代史和通史，形成中国电影表演的核心价值观和美学以及由此需要构建的史学理论体系，既需要历史科学的探究，又有着美学理论的概括。通过构建中国电影表演美学思潮史学体系，确立中国电影表演美学思潮的源流、内涵、结构、演变以及与中国电影的互动关系，探求中国电影表演秩序性和规律性的美学特征，尝试中国民族电影表演体系以及中国电影表演学派命名，故而中国电影表演美学思潮史的研究对象和主要内容，是中国学术界首次对电影表演美学思潮发展历史的学科认定，建立具有中国特色的中国电影表演美学思潮史科学体系，使中国电影表演呈现出完整和丰厚的历史形象与美学风貌，构建出中国电影表演的文化核心价值，并使中国电影表演成为中国电影发展的核心力量。

二

中国电影表演美学思潮史的历史，可以分为四个分期：

一是1905年至1949年，为清朝末年和民国时期，期间经历了无声片和有声片两个阶段。无声片时期，经历戏曲片、滑稽片、类型片，关乎戏曲演员表演、文明戏演员表演、电影演员表演，涉及无声片的即兴表演、新剧派表演与电影派表演之争、类型电影与类型表演、表演美学来源、诗意现实主义萌芽等表演美学思潮。有声片时期，经历20世纪30年代和

40 年代两个表演高峰时期,涉及悲喜剧表演风格的"体验学派"形成、完善和成熟,"理论上学苏联、技术上学美国"之表演方法,诗意现实主义崛起,区域性表演风格形成,影业公司的表演个性风格等表演美学思潮。选择 1949 年作为断代的分界点,乃是因为该年份不仅是中国政治的历史分期,也是中国文化的历史分期,以中国电影风格而言,从民国时期的"哀怨委婉"转变成为新中国的"崇高壮美",电影表演美学也是发生历史剧变,因而在此予以政治社会历史分期和电影表演历史分期是合理的。

二是 1949 年至 1979 年,又分为"文革"前十七年、"文革"时期、"文革"后时期三个阶段。以 1979 年为断代的分界点,是因为改革开放是 1978 年 12 月十一届三中全会召开以后才真正开始的,前面两年多虽然"文革"已经结束,但是在文化上仍然存在惯性作用,在电影表演上还延续此前的基本方法,直到改革开放开始电影表演才发生了翻天覆地的变化。"文革"前十七年,经历了"体验学派"的实施、斯坦尼斯拉夫斯基成为主流表演学说、民族电影表演体系探索等电影表演美学思潮。"文革"时期是超古典主义表演美学阶段,"三突出""高大全"是其突出的表演美学标志。它有着开天辟地时代的纯粹、激情和浪漫,也有着 20 世纪第二次政治、思想和文化启蒙时期的极端、概念和符号以及在此过程中所"泄露"而产生的表演类型、个性和风格,形成了一种具有诗意现实主义的中国特色以及东方韵味的表演气质,也构成一种具有新古典主义倾向的红色表演标本,涉及体验生活表演创作方法、苏联和东欧表演以及表演教育体系影响、革命现实主义和革命浪漫主义"双结合"表演方法、探索民族表演体系、"三突出""高大全"表演方法、戏剧化表演方法等表演美学思潮。

三是 1979 年至 2002 年,又分为前新时期和后新时期两个阶段。2002 年为分界点,是基于此时中国电影开始进入产业化时期,随后中国电影表演也就与产业、资本裹卷在一起,电影表演失去了文化的主体性。此前的电影表演虽然历经多个电影表演美学浪潮,甚至常常触及极限部位,表演非中心化或者电影表演与生活表演混淆在一起,但是它们毕竟还是在文化的范畴之内。

四是 2002 年至 2017 年,为电影产业化以来所发生的电影表演美学浪潮变化。"商业大片"又将表演去中心化,表演与导演的"东方图谱"结合才能有所附丽,似乎与 20 世纪 80 年代初期"第五代"导演的"寓言电影"类似,表演进入结构主义美学阶段。但是其旨趣已经大异,"寓言电影"出发点是哲学,"奇观电影"则已是产业了;后来又蜕变为颜值表演,成为一股与美学关系颇为尴尬的表演美学思潮,无论性别、出身、经历和个性,皆有颜值演员担当;最后,才逐渐地回归向美学常规。

上述历史分期,乃是按照电影表演美学思潮历史发展的内在规律进行阶段划分,既考虑了中国现当代历史的分期,更遵循了中国电影艺术的自身逻辑,具有阶段意义的始终性、完整性和内涵性,有着概括的恰当性、内涵的凝聚性和价值的标识性,显示表演对于中国电影史的意义和地位。

上述四个分期,也就构成了历时性质的断代史。在此基础上,需要史学概括、塑形和确认。电影表演美学观念史成为一种学术诉求,它从观念的角度打通、贯穿和总结中国电

影表演美学思潮史，以通史的视阈发现和归纳中国电影表演美学思潮史的内在规律和经验，在电影表演与传统文化、外来学说、电影工业、技术变化、类型电影的复杂关系之中，探索和发现具有全史的若干重要表演观念，诸如美学思潮的开放性，美学思潮更替的"交织化"，美学思潮的"历史重现"，影戏表演传统，"体验学派"以及诗意现实主义表演方法，即兴表演、动作表演和喜剧表演形态。它们都从不同的维度或深或浅地触及了民族电影表演体系甚至中国电影表演学派核心问题。

四个历史分期的研究体系，还需要重视互相之间的延续性和关联度。电影表演美学思潮都有一个历史的基础和孕育的过程，也不会马上就消失得无影无踪，而是会融汇入此后电影表演美学思潮之中，每个历史维度要有统一的研究方案和原则。

四个历史分期中，改革开放以来涉及了两个，它的原因如下：一是这一阶段电影表演美学思潮发展纷纭变化，相较于此前的相对稳定，即一个美学思潮相对延续时间较长，可谓是你方唱罢我登场，交替发展速度较快，其需要探讨的学术问题较多。二是它直接关联到目前的表演创作实践，其成败得失均有重要影响，故而需要仔细辨别、思量和评判，尤其是当今表演美学尚未完全从无序和变形中脱离出来，对历史的梳理、清算和校正就分外重要了。三是改革开放以来电影表演美学思潮，以现实主义表演美学作为基本线，表现主义表演方法在其上下窜动，并时而突进至极端部位，已然经历数度思潮，又似乎回到美学出发点，然而它本质和内涵已是迥异，渐至东方表演美学的意味，因此对探索民族电影表演体系乃至中国电影表演学派也是十分重要的。

最后的电影表演美学观念史，乃是观念阐述部分，但是它不是对于前面四个历史维度的观点累加、归类和组合，而是需要有分析、有提升和新发现，要充分体现在史基础上的论的能量，既来于史又高于史，既与史有关又自成体系，形成主体性和原创性的电影表演美学思潮观念体系，是显示学术功力和成果等级的重要内容。

三

上述四个历史分期加一个观念通史，研究框架四分一合，有分有合，分合结合，互为支撑，构成完整而系统的中国电影表演美学思潮史，故而也确立了它的基本研究原则。

首先，史学的意识。中国电影表演美学思潮史研究，包括断代史和通史研究，都具有全史域和阶段史域的特点，与个案、局部的研究不同，它需要具备历史科学的眼光。许多美学思潮只有置于全史域和阶段史域的范围之内，才能发现它的历史真相以及秩序性和规律性内容。诸如1979年至2002年、2002年至2017年的时间段落，则可以发现如此颇耐寻味的表演美学思潮：两次"去戏剧化"表演思潮，第一个美学浪潮为20世纪80年代纪实化表演和日常化表演阶段，第二个美学浪潮为90年代情绪化表演阶段，两个"去戏剧化"美学浪潮，"非职业表演"都成为它的重要"附件"。从局部来看，如此表演美学思潮与中国人的表演接受经验以及习惯有着一定差距，"不过瘾""太平淡"也就成为一种普遍观感，在市场上不太受人待见。但是，从全史域和阶段史域的范畴分析，"去戏剧化"表演美

学思潮弥补了中国影戏表演传统的某些缺陷和软肋,从一种"异质"角度补充和丰富了中国电影表演"肌体",在一种互为对峙、妥协和交融中使中国电影表演美学"强身健体"。如此,对两个"去戏剧化"美学浪潮史学评述才能更加公允以及符合学理原则。

史学的意识,要求具有客观公正的历史观。中国电影表演美学思潮史与中国电影史、中国现当代文化史、中国现当代史都存在着互文的关系。研究中国电影表演美学思潮史,不能脱离这些历史背景及其潮流,要尽可能全面系统地掌握之,如此中国电影表演美学思潮史研究才能具备科学历史观。同时,它还应该包括历史、现实和理论三个学术要素的交织以及融合。历史而言,中国电影史发生的表演事实太多,许多已为时间所淘汰和湮没。历史乃是述说的历史,是为历史发生空间镶嵌意义且被确认的历史,故而历史实质上分为言说、轻视和遮掩三种状态,它有主观认定性及其价值性,因此如何揭示和塑形赋予时空意义的历史就非常需要见地,而对真实性的最大尊重则是它的基本原则;就现实而论,如同众所周知的任何一部历史都是当代史,历史是现实需要和历史事实之间的突显关系,何时何国的国家意识形态对历史都会提出现实的需求,所以无法回避现实把握对电影历史的影响,而且电影现实也是历史的传承,历史的优点和缺点都可以在现实中发现,现实也是衡量和评判历史的一种维度;就理论来说,它是美学思潮发展历史论证依据,它非电影史的描述形态,也非现实的批评或者策略分析,而是对历史和现实都需要一种学理原则,主要包括论证的客观性,尽管历史具有存在复杂性和认定主观性,但是对历史的真实性追求和把握始终应该是研究的基本要求,始终应该保持客观公正的学术良心和道德;理论的选择性,没有一种理论是放之四海而皆准的,都有适用性和局限性,中国电影表演美学思潮史研究也需要关注理论的适应性以及理论借助的分寸感。

其次,思潮的意识。中国电影表演美学思潮史与中国电影表演史研究不同,后者可以是围绕表演艺术、技术、人物和事件的历史描述,而前者则必须是中国电影表演史重大的美学思潮事实、现象、作用、意义和价值的评述,它是深层次、潜动力与现象性的美学事件。它可以是某个美学浪潮,诸如80年代的"模糊表演",使改革开放电影表演从政治学、历史学发展到了人类学,少了一些外在明朗的指向表演,而多了一些内在阴郁的多义表演,从而达到一种政治文化和人性的"深触"表演效果。虽然存在时间很短,典范影片也不是很多,但是其呼应着文化思潮的内在律动,将戏剧化到日常化表演继续深化,为中国电影表演带来一种新的美学气象,使新时期电影表演进入了一种哲学阶段,并形成了一种受到电影艺术家和评论家广泛关注和讨论的表演文化现象。其终结并不意味着消失,而是以独特的方式融入了后来的情绪化表演、奇观化表演甚至是戏剧化表演中,仍然在一定程度上改变着中国电影表演的美学气质。它也可以是某个阶段史域的美学浪潮,诸如革命现实主义和革命浪漫主义相结合的"双结合"表演方法,在"文革"前十七年是主导的文化美学思潮,在与政治、文化以及表演传统内在的规训、整合、统一的磨合和同谋过程之中,形成了一种具有诗意现实主义的中国特色以及东方韵味的表演气质,也构成一种具有新古典主义倾向的红色表演模板。它也可以是全史域的美学浪潮,诸如影戏表演方法,是贯穿中国电影史的表演观念。它从新剧发展而来,依靠舞台表演生根,又逐渐根据电影的特殊情

况发芽开花。舞台表演和电影表演相互融合又能相互区别，也就形成了延续全史域的影戏表演传统。思潮意识，要求对中国电影表演美学思潮史研究必须是观念性、原动性和深刻性的。

再次，问题的意识。它是学术研究的基本原则，而对于中国电影表演美学思潮史而言，尚处于拓荒阶段，虽然已有一定学术收获，但是空白点仍然不少，存在的问题也不少。诸如如何认识现实主义"体验学派"表演风格，它是否构成了中国民族电影表演体系的学理基础，甚至是否已经触及了中国电影表演学派的基本方位；"体验学派"从斯坦尼斯拉夫斯基演剧体系而来，与中国传统写意美学如何融合，是否已经形成中国特色的电影表演"体验学派"。如此问题，均需深入考查研究。改革开放以来，中国电影表演各种美学思潮先后粉墨登场，在多方号召、催生、诱惑和多种选择之下，40周年已经历若干思潮，或深或浅地触及极限部位，体验和呈现极端之美，尤其是20世纪80年代，十年之内已走过他国数十年的电影表演历程。如果评价改革开放以来中国电影表演各种美学思潮，它为何常常至极限或者极端边界，又为何重复出现某些美学现象，它有没有产生融合递进效应，在美学品质上是进步了还是退步了，又如何深化发展东方表演美学韵味，都是需要思考解决的重要命题。只有树立问题意识，研究才能有针对性和聚焦性，也才能有更大阐释力和价值性。

四

根据以上所述，可以基本形成如下理论构型：

（1）史学维度——1905—1949年——悲喜剧表演风格与"体验学派"形成、完善和成熟——自然主义、浪漫主义、现实主义——主体意识从无到有到强；

（2）史学维度——1949—1979年——革命现实主义和革命浪漫主义相结合表演方法与民族电影演剧体系探寻——古典主义、超古典主义——主体意识或隐或显；

（3）史学维度——1979—2002年——戏剧化、纪实化、日常化、模糊化、情绪化表演思潮——现实主义、表现主义——主体意识空前强大；

（4）史学维度——2002—2015年——仪式化、颜值化表演、表演美学表演思潮——超古典主义、表现主义——主体意识或强或弱；

（5）理论形态——全史阐释——全局性和规律性的表演"文脉"——科际整合方法——呈现研究者主体意识。

上述四史一论，基本可以确立中国电影表演美学思潮史研究的学术架构。四个历史维度是具体而扎实的断代史研究，在统一的研究方案和原则下，组合为一部全面完整的中国电影表演美学思潮史。理论形态的中国电影表演美学观念史是对四个历史维度的深化，在前面四个历史维度的支撑下形成而又高于它们并形成主体意识的电影表演美学思潮观念体系。整个理论构型有分有合，以分撑合，以合显分，形成完整的学术研究体系，既有科学性又有可行性。

研究方法并非技术以及修辞问题，而是涉及研究的范畴、气质和性质。它的创新，则

是关乎研究的深度、力度和质量。中国电影表演美学思潮史的具体研究方法以及创新意识,主要集中在以下的若干方面:

一是史论的结合。从史的纵向研究角度,详细论述中国电影表演发展历史过程中的重要美学思潮,完整阐释中国电影表演美学思潮的历史过程及其特征,它具有全过程的性质和历史性的判断,在国内学术界率先于美学思潮层面上全面而系统地回顾和总结中国电影表演的史学全貌;从论的横向研究角度,则是以美学观念的理论形态,揭示和发现中国电影表演美学思潮发展历史中的全局性和规律性的表演"文脉",剖析文化、产业、政治意识形态、中外文化交流以及演员个人气质在表演美学思潮中的潜在动机和合力结果,形成符合中国电影表演国情以及特色的表演美学观念和概念体系,确立中国电影表演美学思潮史的中国电影史、中国现当代文化史以及中国现当代史的价值和地位,探索中国民族电影表演体系以及中国电影表演学派。有史有论,史论结合,既有史的延展性,又有论的厚重性,使研究成果充满说服力和启示性。

二是点面的互补。在史学维度阐述中既有整体性的断代史和通史分析,需要涉及全史的性质和全域的视角,按照历史科学研究方法,在全面完整的史料储备基础之中,不但历史分期清晰而且细部也要明晰,对历史人物、事件、产业都要完全梳理,不能因为美学思潮研究而忽略了历史的覆盖面和完整性,认真扎实做好面的论述工作,实现中国表演史域的长度和宽度;同时也要有在面的基础上对着力点的提取,即美学思潮的发现和确认,将其进行"麻雀解剖式"的深化研究,"解密"和"破译"表演美学思潮的细部、深处以及演变过程,在阐释和形塑时注意廓清与导演处理、剧作成分以及其他电影技术设计的区别以及内在关系,真正发现和明确表演自身的特殊美学表现形态,并连接和贯通表演美学思潮历史的"大势"或者"大观",实现中国表演史域的厚度和深度。

三是科际的整合。除了美学和艺术学,还要结合历史学、政治学、产业经济学、社会学、心理学、人类学、传播学、意识形态分析、精神分析等各门学科,从而达到一种科际整合,以一种综合学科的优势,建立一种新的电影学理分析模式,从而能够较为真实地反映出中国电影表演美学思潮发展历史的整体面貌、文化内涵和学术价值。它是一种将历史的材料和社会科学的方法相互结合,不再从电影到电影或者从表演到表演,而是扩展到学科"互融"的"跨界"视域,是传统电影理论研究方法的转型以及拓展。当然,科际整合仍然是以电影表演美学思潮发展历史作为研究中心,发现、建构和遵循电影表演美学思潮史的内在逻辑结构以及规律,建立电影表演美学思潮史的研究架构和体系。因此,科际整合的研究方法,也就能够使中国电影表演美学思潮史研究在一个较为开阔或者广泛的学科向度展开,产生一种传统电影理论研究方法较难涉及的学术高度、广度和深度,使本课题的研究具有一种厚重性和延展性的学术风格。

<h2 style="text-align:center">五</h2>

中国电影表演美学思潮史研究,关键词为"电影表演""美学思潮""发展历史",其拟解

决的关键性问题：一是如何建立历史分期，二是如何确认美学思潮，三是如何提炼观念历史。

如何建立历史分期，要遵循电影表演的内在规律以及逻辑，其与中国现当代历史、中国文化史有关，但又不能局限于此，要有自身的学理原则及其体系。一是与中国电影史的互动关系，从中国电影史对中国电影表演美学思潮史的规范，中国电影表演美学思潮史对中国电影史的支撑，来确认中国电影表演美学思潮史历史分期的共同性和特殊性；二是中国电影表演美学思潮断代史，有一个相对的历史完整性和阶段性，能够凸显一个时期表演美学思潮的高度、标志和意义，形成一个历史时期的电影表演及电影的文化价值；三是历史分期之间要有演变关联关系，因为任何一部断代史都是前史演变的结果，也是后史演变的基础，每部断代史都不是孤立的，而是相互之间有着因果通道关系，在论述过程中不能因为历史分期而将其自然分开，需要关注其演变的内在联系。

如何确认美学思潮，中国电影表演发展史纷繁复杂，与文化、政治、产业、市场、技术存在诸种合力作用，其表层往往是雾里看花。即以无声片表演而言，稗史片在南洋颇有市场，深受当地下层华侨欢迎，其对演员表演已有较大的反馈和规范作用；还有如同郑君里所称："在当时的中国而言，'欧化'可以有两种说法：一是指承接着'五四'新文化运动的余波，一是指在资本主义文化侵略下的半殖民地都市之畸形的膨胀"，"在此种意义上，'欧化'是自强的武器。然而半殖民地的'欧化'运动必然是慢慢地随着土著绅商转移为买办化的过程，变成软弱，终于为大腹贾的享乐生活所同化"，所以"五光十色的欧美生活形态和习惯都被搬上银幕"[①]。此外，还有新剧派表演与电影化电影的争论，中国传统表演艺术的借鉴和影响，其表演存在状况确实非常混杂，淬炼、认证和确认美学思潮，使其科学合理并非易事。电影表演美学思潮关注的是运动、流派和思想，它是形而上的，非形而下的表演技巧或者技能研究。非常考验研究者对中国电影表演史的熟悉程度以及学术把握能力，需要有一双善于学术发现、论证和提炼的"慧眼"，使其能够展现中国电影表演美学思潮史的核心内涵和整体格局。

如何提炼观念历史，它是在历史研究的基础上对中国电影表演美学思潮史全局和全史的观念生成；它不是局部或者单一的某种电影表演美学思潮的观念指称，而是置于全史域的电影表演文脉、观念和思想，是中国电影表演美学思潮发展历史规律性和整体性的认识；它有着更为宏大的国家电影表演文化形态的指向，涉及民族电影表演体系乃至中国电影表演学派等中国电影表演文化的核心内容。其研究需要史的功底、论的功力，是对中国电影史、中国电影表演史、中国电影美学以及电影表演美学的总体学术把握。

如何建立历史分期、如何确认美学思潮、如何提炼观念历史等三个问题，其难点主要体现在以下几点：

第一，中国电影史如何历史分期在学术界存在不同观点，从原来的电影运动史、电影意识形态史转变成为电影艺术史、电影美学史，不同著作各有各的分法，其原因主要是运

① 李镇主编：《郑君里全集（第一卷）》，上海文化出版社 2016 年版，第 26 页。

用何种理论方法体系。使中国电影表演美学思潮历史分期问题真正做到科学合理,有着一定的学术深度,必须有思想、立场和观点,超越传统学术惯性思维,使中国电影表演美学思潮历史分期具有说服力和创新性,能够有效地打通中国电影表演历史与文化的重要"关节",并将中国电影表演实践、中国电影表演经验上升到中国电影表演理论,努力创造中国特色的科学而完整的中国电影表演美学思潮史。它对研究者的电影素养、史学素养及综合学术研究能力都有着很高的要求,是对研究者的一次学术考试,研究者在思想、立场、观点上必须有充分的学术准备。

第二,电影表演美学思潮史研究,需要从断代史和全史中发现和确立若干重要美学思潮,它是需要学术"深潜"和"深挖"的,并经过一个辨认、考证和树立的过程。这些美学思潮是否准确合理,有没有遗漏更为重要的,或者目前的表述还不够完整,在具体研究过程中还需要不断地优化、完善和丰富,可能有或增或减的微调,更重要的是使其更精准化、价值化和历史化,需要自我加压和自我超越,在中国电影表演美学思潮史具体研究过程中还会存在困难和挑战。

第三,中国电影表演美学观念史,是对历史维度中国电影表演美学思潮史的理论考述,需要显示中国电影表演美学思潮史的观念体系和思想成果,但是它是否真正具有概括的恰当性、内涵的凝聚性和历史的穿透力,探索的民族电影表演体系以及中国电影表演学派,能否使电影学术界认同,还是需要实践、时间和学理的检验。在研究过程中可以大胆表达观点,可必须仔细小心论证,使观点成为"铁观点",经得起推敲、辩驳甚至是异见,因而论证的难度也是很大的。

现实性与类型化
——张力、协调与中国电影的可行路径

张隽隽*

摘　要：近几年的中国电影市场上，一批具有较强现实性的电影成为票房黑马。但事实表明，一部影片是否具有"现实性"，不仅取决于它是否使用了现实题材或现实主义技巧，也取决于观众的主观感知，而具备"现实性"的影片未必就能够成为市场的宠儿。另一方面，世界范围内，成熟发达的商业电影体系往往都采取了类型化生产方式，以批量的方式生产和贩卖大众梦幻。本文认为，现实性和类型化有内在的关系，现实性故事须以类型化方式讲述，类型化电影也必须建立在大众的现实经验基础之上。因此，对于中国电影产业来说，在现实性和类型化之间取得平衡，不仅是一个长期的努力方向，也是一个可以在短时间里实现的目标。

关键词：现实性；类型化；中国电影产业

　　近几年的中国电影市场上，一批具有较强现实性的电影成为票房黑马。国产的《我不是药神》《无名之辈》《嘉年华》，印度的《摔跤吧，爸爸》《起跑线》，日本的《小偷家族》，黎巴嫩的《何以为家》等，以其直击心灵的震撼力带动口碑发酵，在起初不被看好的情况下完成"逆袭"，甚至成为全国性的话题。《我不是药神》上映之后，因舆论热议而得到总理"要求有关部门加快落实抗癌药降价保供等相关措施"的批示①，更是多年来罕见的电影影响政策的案例。

　　受到这样的市场偏好影响，曾经流行一时的"小鲜肉"＋"大IP"模式不再被业界看好，以合理可控的中小成本讲述"接地气"的故事成为更受青睐的替代方案，而"现实主义"创作理念则在此共识下提供了新的灵感和方向。但是这一转向，隐含着一个难以忽视的内在矛盾——执着于"现实"可能会违反商业电影的某种"本质"，给制片者带来潜在的经济风险。原因在于，大部分人的现实生活或是刻板重复、沉闷乏味，或是充满压迫性的力量而让人挣扎沉沦，缺乏神性观照和诗意灵韵。将这种"现实"呈现出来，会让人感到悲伤、愤怒、沉重，导致观影的欲望大打折扣，从而直接影响到票房收入。而参照世界各国电影产业的成功经验，类型化或许才是保证卖座的明智选项。但无论是才子与佳人的缠绵

* 张隽隽（1985— ），博士，上海师范大学影视传媒学院讲师，专业方向：早期中国电影史与电影文化。

【基金项目】本文为2019年度上海市社科规划青年项目"在沪外国电影人及其所摄上海影像研究（1897—1949）"（2019EWY005）、上海高水平大学建设上海师范大学中国语言文学创新团队阶段性成果。

① 《李克强就电影〈我不是药神〉引热议作批示》，http://www.gov.cn/guowuyuan/2018-07/18/content_5307223.htm。

悱恻,还是警察与匪帮的激烈战斗,似乎都与大部分人的现实生活相去甚远,而更多依赖制作者天马行空的想象。

这种看似不可调和的内在矛盾,为中国电影产业的下一步发展带来了一层不确定性,也让电影生产者在呼应现实和遵循惯例之间变得摇摆游移。但是,两者是否绝对对立?在某些层面上是否有相通互融的可能性?本文将基于学术性的理论源流和实践性的产业经验,对现实性和类型化的内涵进行辨析,尝试找出其在当下生产条件下的可能结合点,对中国电影产业未来发展的可行路径进行初步探索。

一、现实性:在现实题材和现实主义的夹缝之间

虽然具有现实性的电影更有可能受到观众青睐,但究竟怎样才是一部具有"现实性"的电影,似乎在不言而喻的同时,又不那么容易加以清晰界定。主要原因在于,"现实"本身就是一个极为复杂的概念。从心理学的角度来说,人的认知包括了感觉、知觉、注意、记忆和思维等环节,而每一个环节都是有选择性的。受到之前的认知水平、认知能力、认识范围以及一时一地的情绪影响,哪怕面对同样的事物,每个人看到什么、忽略什么、强化什么,都是不一样的,对"现实"的认识也是千差万别的。正是由于洞悉了人认识现实的局限性,现代哲学也放弃了对绝对真实的追求,转而探寻人对世界的认识是否可靠、人的认识是否能够被语言充分表述,先后出现了"认识论转向"和"语言学转向",并明确同意人是不可能不带任何预设和偏见去了解这个世界的。所谓的"现实",从来都不是纯粹客观、中立、完整的,而往往是从人的身体经验出发,围绕感官所能够触及的范围,形成对整个世界的有限理解。而"现实性",就更是主观意识和客观实在交融的产物,由主体在意识层面建构起来的一种感受和印象,永远不可能真正触及"现实"。至于有关"现实性"的言说和表述,经过语言、文字、图像等媒介之后,与真实之物的裂隙再次扩大。

而如果把"现实性"放到社会层面,问题可能会更加复杂一些。倘若每个人都只能看到片面性的、一定程度上扭曲的现实,那么整个社会及其成员关于"社会现实"的看法,也必然是难以统一的。当然,族裔、性别、宗教信仰、阶级、职业、收入、文化水平等方面的相似,会让一些社会群体就社会现实的某些方面形成较为一致的看法,但不同群体之间则可能千差万别,甚至相互矛盾。那么,一部电影如何在大部分观众眼中具有"现实性"的品质,让他们忽略它与"现实"之间的差异?

通过检视近几年的这些电影我们发现,一些电影是因其现实题材而显得真实可信。如《我不是药神》《摔跤吧,爸爸》都有对应的人物原型,都在正片之后的字幕中放出了他们的照片及简介,对电影的热门评论也大多绕不开它们如何重新描述了这些人物及其经历。在此基础上,这些电影能够通过种种细节营造出真实感。如《我不是药神》,大多数人闻所未闻的慢粒白血病的症状及其治疗为电影的情节推进和人物形象的塑造提供了重要动力。影片一开始,主人公程勇强硬要求病人摘下口罩和他说话,否则就是对他的不尊重。认识到了病人为了隔离细菌而必须戴着层层叠叠的口罩,程勇逐渐改变了态度。通过口

罩这一在视觉上极为明显的细节,疾病得到了形象化的呈现。而程勇对口罩从排斥到接受,也暗示着他与患者的心理距离在逐渐拉近,为他最后出于同情而非牟利的贩药行为做了充分的铺垫。

还有一些电影虽没有真实背景,却依然具有较强的现实性。从其题材和风格来看,我们或许可以说这些电影使用了"现实主义"的手法和技巧。当然,"现实主义"这个有着漫长历史的概念是十分复杂乃至内在矛盾的。在文学领域,这个概念最初指的是19世纪中后期的一种文学流派,以"社会批判性、真实性及深度人性抒写"为其"经典性"的要素呈现[1]。巴尔扎克、狄更斯等作家不再以神祇英雄、王侯将相为主角,转而关注普通人物。他们作品中人物的外貌、衣着、性格、行为以及内心活动,往往与其周围的环境相互呼应、相互塑造。通过细致入微地描写这些人物和他们的遭际,作家希望诊断出社会的运行规律和人类不幸的根源,由此唤醒人性的良知,改善社会的不公不义,到达至善的彼岸。19世纪末之后,现实主义的理念发生了分化,产生了力主客观冷静描摹事物情态的"自然主义"、开掘内心世界的"心理现实主义"、以夸张方式凸显现实不合理之处的"荒诞现实主义"、加入亦真亦幻元素的"魔幻现实主义",以及旨在凸显阶级斗争及其必然结果的"社会主义现实主义",等等。对于以机械复制见长的电影来说,"现实主义"则是不可避免的题中之义。20世纪20年代之后,受到文学、绘画等其他艺术门类的影响,陆续出现了"超现实主义""诗意现实主义""新现实主义""主观现实主义"等以不同的手段最大程度接近现实的创作;以克拉考尔和巴赞为代表的现实主义理论家则以现象学和存在主义哲学为基础,将以深焦长镜头完整复制物质世界的拍摄方式视为电影美学的核心要义。

而上文所言及的让观众感受到现实性的电影,主要体现了新现实主义特色和巴赞电影美学的影响,同时也有着和各个现实主义流派中一脉相承的社会关怀与责任意识。如打破了中国市场上日本电影票房纪录的《小偷家族》,以一个由彼此间并无血缘关系的成员组成的"家族"为中心,展现了这一"家"人如何靠着"奶奶"微薄的养老金和小偷小摸勉过着朝不保夕的生活,又如何随着"奶奶"的去世和警方的介入而分崩离析。影片中"父亲"带着年幼的孩子在超市偷生活用品,"母亲"自顾不暇也要收留被亲生父母粗暴对待的"妹妹",这成为底层人物相濡以沫的艰难生存状态的写照,凸显了日本社会人情疏离和经济凋敝的残酷现实。《嘉年华》一片则由于实地拍摄于一个偏远的南方小城,大部分场景都显得灰暗杂乱。演员们不仅长相平平,所穿的服装看上去也廉价劣质,土气十足。在将这些场景和人物摄入镜头的时候,电影采取了十分冷静克制的手法,似乎仅仅是在不带任何情感地观察,而不曾进行干涉和虚构。可以说,两部电影都用"企图尽量以不扭曲的方式再复制现实的表象"的方式,让观众相信"电影中的世界是未经操纵而较客观地反映了真实的世界"[2],自然而然地对影片人物及其不幸遭遇产生发自内心的深切同情,进而开始反思造成这种不幸的现实根源。

[1] 蒋承勇:《19世纪现实主义文学经典的生成》,《浙江工商大学学报》2018年第1期。
[2] (美)路易斯·贾内梯:《认识电影》,焦雄屏译,世界图书出版公司2007年版,第2页。

总之,电影的"现实性"可能来自现实题材,也可能是来自贴近现实主义的视听风格和叙事技巧。但需要注意的是,两者既不必然体现为"现实性",也未必能成为票房的保障。基于已经过去了很久的真实人物和事件的电影,可能更具有"历史性""年代感"而不是"现实性";而哪怕发生在当下,如果故事及其人物对于观众来说太过陌生,也不会让他们体会到"现实性"。如《撞死一只羊》《阿拉姜色》《米花之味》等影片虽写实,却因其中的少数民族习俗和语言而带上了些"异族风情",并不因"现实性"而为人称道。或许正是由于让汉族观众感到些许隔膜,这几部电影的票房无一例外都十分惨淡。与之形成鲜明对照的是《嘉年华》,这部展现性侵带来心灵创伤的电影原本很有可能由于过于含蓄内敛的视觉风格而让观众无法产生代入感,如同上两部影片一样上映几天便悄无声息地下线,然而却恰逢性侵幼童事件成为社会热点,意外引发了关注和讨论,收获了过千万的票房成绩。

影片的遭际固然让人五味杂陈,但也表明一部影片是否具有"现实性",不仅取决于它在题材和技巧上与现实的距离,也取决于观众的主观感知。不具有话题性的现实题材可能会因其与观众自身遭际毫不相关而被忽视,作为"对日常生活的不确定与不规则流动的呈现"的现实主义手法或许能让影片在思想和意境上更胜一筹[1],也可能会让影片变得难以理解和难以接近。这样的电影很难成为市场的宠儿,毕竟大部分观众主要是为了寻求放松和娱乐才走进影院的,很多"现实性"的影片并不符合这样的期待。

二、类型化:批量生产的大众梦幻

就全世界电影产业来说,成熟发达的商业电影体系,包括美国的好莱坞、印度的宝莱坞以及 20 世纪 70—90 年代的香港电影等,都有一个共同的特点,就是类型化生产方式。在这种生产体制下,绝大部分的电影往往可以被划分到有限的几种类型中去,同一类型之间的细微差别几乎可以忽略不计。

以好莱坞电影为例,同一类型的电影往往有着彼此相似的题材和情节。如公路片总是以一段旅程为中心,犯罪片则总是沿着一起阴谋的策划和展开来讲述。围绕这样的核心,叙述过程遵循一种有序的模式:一开始先介绍事情的原始状态,之后一些事件的发生打乱了这种均衡,接下来的事件试图重建原来的状态,但是一次又一次遭受挫折,直到影片的末尾秩序才得以恢复[2]。也就是说,不同的类型会以不同的事件为主导,让事件向着理想的方向发展是主人公的唯一目标。不同类型影片的目标有所不同,但都十分明确。主人公为之不断努力并遭受失败,最终会让事件呈现为其应然的面貌,而主人公也因此获得满足。其具体表现为青春片中的少男少女会获得成长,黑帮片中的恶人会受到应得的惩罚,灾难片中的英雄会战胜浩劫生存下来,影片中的世界总会恢复平静,主人公也总能实现自己的愿望。之所以如此,主要是因为故事中的主人公除拥有正直、善良等美好品质

[1] (美)罗伯特·斯塔姆:《电影理论解读》,陈儒修、郭幼龙译,北京大学出版社 2017 年版,第 98 页。
[2] (美)约翰·贝尔顿:《美国电影 美国文化》,米静、马梦妮、王琼译,四川人民出版社 2018 年版,第 18 页。

之外，还会在很多方面远高于常人。例如，喜剧片的主人公往往乐天、幽默，哪怕遭受巨大挫折也毫不气馁，也会采取一些不合常规的方法出奇制胜。而侦探片中的主人公则更加勇猛机敏，在其他人还在为案件摸不着头脑的时候，他们仅需要略作思索就能够另辟蹊径，并孤身一人前往凶险之境，擒拿罪犯并让真相大白于天下。与之相对应的，则是一套系统化的视觉惯例。原因在于，"类型电影是电影产品的标准化，其中必然包括影像造型的标准化，或者说形成影像风格技巧手段的标准化"①。如爱情片的服、化、道一般都精细考究，会以饱和度较高的色调、柔和明亮的布光和中近景镜头贯穿全片；而恐怖片则恰恰相反，它们一般布景破败荒凉，色调灰暗、光线冷硬，更有大量摇晃的主观镜头制造出既不和谐也不美观的构图效果。在每种类型中，视觉呈现方式的心理效果与人物、情节相得益彰，"为经验丰富的观众提供了收集人物与情景大量信息的一条捷径"②。爱情片中的华美服装能够最大限度地突出身体的魅力，甜美轻快的色调能够让观众不知不觉间感受到愉悦，集中在主人公面部和身体上的镜头则能够让观众更好地看清人物的表情变化和肢体动作，男女主人公在一见钟情、发生误会或终成眷属时候丰富而微妙的内心体验也就由此外化了。而在以神秘、诡异事件激发恐惧情绪的恐怖片中，主观视角和模糊不清的场景限制了观众的感知范围，不稳定的画面暗示了不明敌人随时从阴暗角落里发起袭击的可能性，加剧了慌乱不安的感受。这样一套高度程式化的情节、人物和视觉惯例，使得电影的生产和消费都更加便捷。正如标准化的福特汽车能够在流水线上量化生产，类型化的电影也不需要极具创造力的艺术家呕心沥血，一般文化素养的普通人即可在短时间里重复炮制，由此大大降低了单部影片生产的时间成本和人力成本。另一方面，"一种类型的规则与其说是一套文本的成规与惯例，不如说是由制片人、观众等共享的一套希望系统"③。可以预期的人物、情节和观影感受能够给受众带来相对固定的视觉快感，有利于受众形成固定的期待视野和消费习惯，进而培养出一定规模的市场。

但显而易见的是，类型化电影的种种策略都是和"现实性"背道而驰的。从视觉呈现上来说，无论自然场景还是房屋建筑，抑或其中的大小道具，虽看似真实，实际上却都经过了精心的塑造和挑选，无一不和主人公的情感、意志密切联系，成为人格特征和思想观念的外化，强化了影片的主题和价值。因此我们不能仅仅将之视为物质层面的场景，而更应该看作一个特定的文化语境，"角色、行动、价值和态度的网络"④。从人物角色来说，预算充足的类型电影的主人公往往由特定的明星来扮演，当"某个明星由于频繁地出演某类电影中的固定角色，从而成了该类型电影中定型化的人物，在公式化的情节结构中承载着相似的主题冲突，其身体形象与穿着打扮参与了该类型电影的视觉编码，进而成功地在观众

① 程樯：《美国当代类型电影的视觉惯例》，《电影艺术》2015 年第 1 期。
② （澳大利亚）理查德·麦特白：《好莱坞电影：美国电影工业发展史》，吴菁、何建平、刘辉译，华夏出版社 2011 年版，第 100 页。
③ （澳大利亚）理查德·麦特白：《好莱坞电影：美国电影工业发展史》，吴菁、何建平、刘辉译，华夏出版社 2011 年版，第 70 页。
④ （美）托马斯·沙茨：《好莱坞类型电影》，冯欣译，上海人民出版社 2009 年版，第 29 页。

心中建立起固定的类型角色,积淀成观众类型经验的一部分"①。明星个人与类型角色的深度绑定,再加上明星们远胜于常人的体貌特征,赋予了电影主人公一种庄严而永恒的特质,让他们以心理静止的状态,成为"一种态度、一种风格、一种世界观,还有一种预先决定的并且在本质上不变的文化姿态的肉体化身"②。而其必然拥有一个完美结局的情节,更是与充满偶然性和不可预知性的日常生活截然不同。从精神分析的角度来说,这样一种沿着特定路径到达充满欢乐终点的电影就是一场美妙而悠长的白日梦;退行到黑暗影院中狭窄座椅上的观众,虽然只有眼睛在发挥作用而完全缺乏行动力,却对电影中无所不知、无所不能的主人公实现认同,在现实生活中受到阻碍的无意识欲望得到充分满足。

可以说,类型化的电影是一种造梦机制,它们所创造的影像世界有着自洽自足的运行逻辑;影院这样一个特殊的环境使观众暂时从现实世界中隔离开来,全身心投入到影像的世界中,从而获得某种心灵的抚慰。通过这种造梦机制的大规模生产和大规模放映,电影拥有了完整的产业体系。哪怕近年来,类型的界限已被基本打破,这种造梦机制也依然有效,类型的元素以更加自由的方式排列组合,引导观众与既熟悉又陌生的人物一道,经历一段既具有未知性又具有确定性的旅程,度过一段美妙的电影时光。

从这个角度来说,类型化正是通过与现实世界的区分来制作美好幻想,并由此获得商业利益。如果引入残酷而乏味的现实,则必然会打破美好的幻想,让电影失去最引人入胜的魅力,从而对它的商业机制造成一定的破坏。但我们是否可以就此断言,"现实性"和类型化之间的对立是绝对性的,没有任何调和的可能性呢?如果换一个角度,并从一些具体的影视现象出发,我们不难发现两者之间依然在某些层面有着互融互通之处,而这些交叉地带的存在,也为中国电影产业的未来发展提供了一些思路。

三、现实性原则下的类型化叙事

如果说近年来一些影片的现实性主要是来源于引发关注的现实题材和现实主义的处理方法,类型化的影片也并非仅仅建立在纯粹幻想之上的空中楼阁。如果说类型化电影是无意识欲望在幻想层面的满足,则人的无意识欲望往往是建立在人自身的现实经验基础之上的。

因此,许多类型片虽然并不直接以真实事件为题材,其取材却和现实世界息息相关,哪怕是那些看上去远离现实的题材。以旨在满足青少年自恋幻想的超级英雄电影为例,20世纪七八十年代的《超人》系列中,超人面临的最大挑战是老对头莱克斯·卢瑟及其研发出来的核武器;而《复仇者联盟2:奥创纪元》(2015)中的反派奥创,则是尖端技术造就的人工智能。核武器被投入使用导致人类的毁灭,是冷战高峰期最让人毛骨悚然的噩梦;近年来人工智能在各领域远胜于人类的表现,也让"人类是否会被人工智能取代"的忧思

① 陈晓云、李卉:《欲望的工业:类型与性别视域下的电影明星》,《电影新作》2016年第6期。
② (美)托马斯·沙茨:《好莱坞类型电影》,冯欣译,上海人民出版社2009年版,第32页。

到处蔓延。这些当下社会最普遍的焦虑,在电影中成为超级英雄们必须迎战的强大而邪恶的敌人;这些敌人最终被消灭,则从逻辑和想象的层面上为观众消除了恐惧不安。

由此可见,类型电影并不远离社会现实,相反,"为了制造意义……必须在某种程度上依赖真实世界"[1]。只不过,它们是以特定的故事形态,"将我们的恐惧和欲求、焦虑和理想予以具体化"[2],并以沿着特定逻辑到达圆满结局这样一种假定性的方式,完成了对社会现状的净化和修正。从这个角度来说,类型程式如同凝缩、移置、表征和再度矫正等造梦机制一样,对现实进行了巧妙处理。它们实际上与现实密不可分,只不过使用种种方式使之变得面目全非、难以辨认罢了。

而从叙事技巧上来说,类型化和19世纪以来的经典现实主义有着一脉相承之处。如前所述,经典现实主义作家希望为当时社会及其未来发展趋势做出全面而令人信服的描述,因此会尽量抹去观察者和叙述者的痕迹,以及语言文字的中介作用,以"可信任的故事"和"连贯性的人物"让整个社会环境"自动"而"客观"地呈现在读者面前[3]。而类型电影的主人公"或多或少是一些不变的、观众熟知的和心理上连贯的个体,拥有界定清晰的特定目标"[4],围绕着他们,被尽力隐藏起来的摄影机、不留下一丝痕迹的零度剪辑,共同连缀起了一个价值观念清晰、逻辑封闭自足的影像世界。可见,无论是经典现实主义小说,还是成熟的类型电影,往往都体现出因果线索清晰、人物性格突出的特点。尽管有着人物善恶难辨/人物黑白分明、凸显矛盾/遮蔽矛盾、批判社会/肯定现存秩序等方面的区别,但它们所讲述的故事不仅容易理解,还会因人物的出挑个性、情节的戏剧冲突而具有十足的吸引力。

因此可以说,现实性和类型化之间,有着充分的调和余地。以主流观众所能够感知到并加以关注的现实为底色,以质朴、平实、谦逊的技巧,对原本平缓、重复、刻板、无法确知的日常生活和性格不具魅力、行为自相矛盾的人物加以改写和重述,这样的电影往往能让观众在自身相似经历的基础上产生强烈情感共鸣,并因故事的娱乐效果而获得良好的观影体验。

近两年来不少引发学界和观众热议的影片都很好地做到了这一点,如《无名之辈》便是一个典型的例子。它的许多镜头都是实景拍摄的,人物的一口贵州方言让他们毫无障碍地融入了这个喧嚣而混乱的西南小城。但与此同时,这部电影也综合运用了不同类型的经典手法。如影片开头的黑白部分,转动的风扇叶片造成的变幻光影,妖艳女子冷漠深沉的表情和不动声色的口吻,很明显是模仿了黑色电影的布光布景方式,以及"蛇蝎美女"的符号化人物形象,为男主人公寻枪的行为营造出悬疑的氛围。而后来的部分不时以夸张的配乐制造情绪与情节的乖离,在动感而流畅的追逐场景中以滑稽的动作显示人物的笨拙,这又是喜剧片常用的引人发笑的手段。最后则以警匪片一般的颇为复杂的场面调

[1] (美)托马斯·沙茨:《好莱坞类型电影》,冯欣译,上海人民出版社2009年版,第36页。
[2] (美)罗伯特·斯塔姆:《电影理论解读》,陈儒修、郭幼龙译,北京大学出版社2017年版,第152页。
[3] 陈犀禾、万传法:《西方电影理论思潮系列 连载八:现实主义问题研究》,《当代电影》2008年第10期。
[4] (美)约翰·贝尔顿:《美国电影 美国文化》,米静、马梦妮、王琼译,四川人民出版社2018年版,第20页。

度和焦点变化,制造出追逐和逃跑过程中的种种惊险巧合,让观众始终充满期待、屏息静气,直到做了坏事的两位青年得到相应的惩戒(也可以说是救赎),主人公获得了他梦寐以求的工作,才产生如释重负之感。而《摔跤吧,爸爸》虽改编自真实事件,却几乎消除了现实生活的一切复杂和含混之处。观众并不需要具备任何有关摔跤的常识,就能够理解父亲将女儿训练为世界冠军的心态多么急切、目标有多么艰巨。他在追求目标的过程中遇到的性别不平等、教育不公平、机会不均等等,对于中印观众来说都是和自身成长和生活密切相关的问题。最终父女三人心想事成,让人感奋于他们的坚定意志的同时,也获得了面对现实的勇气。这样的人物或许未免单薄,却经由阿米尔·汗这样享有崇高声望的明星呈现为一种象征符号,使那些语言所无法充分表达的信念变得肉眼可见。

可以说,建基于现实性的类型化电影,因为贴近普通观众最为关注的现实问题,往往能够带来直接而强烈的心灵震撼。而圆满的结尾所表征的问题的想象性解决,极具抚慰作用,也会让观众感受到更大的快感。因此这些电影无论是否因低预算而得不到有效宣发,上映之后都往往会通过社交媒体口碑发酵、热度上升,获得不错的票房成绩。它们的呈现形态和获利过程充分说明,投资是否高昂、明星是否知名、视效是否华丽,都不是一部优秀影片必备的条件。相反,以类型化的方式重新表述与主流观众密切相关的现实,故事按照观众所希望的方向和方式发展,才能让观众的情感得以投射,也才具备足够的娱乐效果。

结　　语

从中国电影产业这个整体来看,20世纪20年代至今,似乎只有武侠片、伦理片、戏曲片等几种有限且有争议的类型得到了较为充分的发展,拥有了较为接近的视觉风格和较为统一的叙事程式,但最近似乎都出现了衰落的迹象。而模仿好莱坞的所谓高概念大片,则常常因人物经不起推敲、情节不"接地气"而遭到市场冷遇。因此,中国电影产业究竟应该如何充分挖掘市场、建立富有中国特色的美学体系,常常在激烈争论之后,依然得不到较为满意的答案。

最近这样在口碑和票房方面都有上佳表现的影片数量上虽然还不算太多,但也足以证明,无论是采用间接的隐喻还是直接的展现,以现实为底色的电影往往拥有强大的情感冲击力,也就有了潜在的商业价值。而类型化的叙事手段能够以一套稳定的惯例回应观众的情感需求和娱乐需求,将残酷现实转化为可期待的梦幻和合格的文化产品,也就获得了面向市场的可能性。因此可以说,以类型化的手段表述大众的现实感受,在现实性和类型化之间取得平衡,是商业电影获得成功的重要原因。期待观影人群数量的提升,票房体量的进一步增长,则现实性和类型化并重的方法不仅是一个长期的努力方向,也是一个可以在短时间里实现的目标。

新世纪以来中国电视剧艺术的审美转向

刘睿文*

摘 要：电视剧艺术作为 20 世纪以来在大众精神生活中占有重要地位的艺术形式在一定程度上是一个时代精神品格的文化显现，而电视剧的审美趣味更是代表一个民族的审美风格。本文通过对媒介技术革新导致的电视剧受众的变化，电视剧创作和受众审美趣味的复合影响以及大众文化发展所带来的审美文化转变三方面内容的阐释，探讨新世纪以来在互联网高速发展的影响下电视剧艺术审美转向的原因所在。

关键词：电视剧审美；受众；接受美学；大众文化

21 世纪是名副其实的互联网时代，随着网络技术的日臻完善和普及，互联网在社会、经济、政治等多个维度改变着人们的生活。从基础的零售方式到社会的组织形式再到形而上的精神文化和思维模式，互联网影响和改变着与之相关的一切。而在互联网时代，电视剧的审美趣味也发生了转向。与传统电视剧对英雄主义、崇高价值、逻辑性、历史真实的追索不一样，互联网时代下电视剧呈现出低俗化、娱乐化、反英雄、反逻辑、非理性等特点。笔者认为，在这一背景下，造成这种审美转变的原因主要有三点。

一、媒介技术革新导致的电视剧受众变化

（一）电视剧受众观剧渠道的变化

根据《2015 年受众媒介接触习惯调查报告》的统计，电视在城市居民中的日到达率从 2010 年的 91.6% 下降到 2015 年的 74.3%，日收看时间从 2010 年的 174 分钟下降到 2015 年的 118 分钟。在观看电视的同时通过笔记本、平板电脑、手机等连接互联网去参与电视评论的受众达到 49.6%，而其中中青年群体（15—54 岁）更是占到 54%[①]。这一数

* 刘睿文（1984— ），中国传媒大学戏剧与影视学院博士研究生，内蒙古艺术学院影视戏剧学院讲师，专业方向：戏剧影视文学。

① 李晏：《2015 年受众媒介接触习惯调查报告》，《传媒蓝皮书》传媒皮书网，http://www.pishu.com.cn/skwx_ps/initDatabaseDetail? siteId=14&contentId=6687472&contentType=literature2016/11/29。

据说明,现在电视观众利用电视收看节目的比例在大幅下降,这部分下降的收视率并不是人们不再观看电视,而是观众群体发生了分流。根据同一份调查,从2010年到2015年,互联网的日到达率不断增长,平均每天对于互联网的使用从2010年的89分钟增长到2015年的160分钟,增长了近1倍[①]。武汉大学媒体发展研究中心2018年11月17日发布的《传播创新蓝皮书:中国传播创新研究报告(2018)》中,这一数据在2017年末增长到了189分钟。这就说明电视所流失的观众大部分在利用互联网观看电视节目。而且随着近年来移动互联网的发展,利用不同移动终端上网的受众比例在不断地增加,其中手机上网的比例最大,在年轻群体中尤为突出("90后"81.4%,"80后"80.7%,"70后"73.2%,"60后"41.1%)[②]。同时,各大软件应用商开发出了品种多样的配套APP,在众多APP中最受欢迎的仍是视频类APP。通过以上几组数据可以得出一个结论:随着互联网的推进,越来越多的电视观众转移到了互联网终端上,且以70、80、90后为主。另据笔者观察,以北京为例,在上下班的地铁和公交车中,大多数的年轻群体都会利用这一段时间用手机上网看视频或阅读。70、80、90后这些群体正是当下社会的中坚力量,承担着主要的社会和家庭责任,加之现代社会快节奏的生活方式,他们每天没有太多的时间耗费在电视机前,所以在观看方式上还呈现出碎片化的趋势。不得不承认随着时间的推移,势必会有越来越多的观众改变其观看渠道,加入移动互联终端上来。根据2018年11月28日发布的《2018中国网络视听发展研究报告》:"截至2018年6月,中国网络视频用户规模为6.09亿,占网民总体的76%,较2017年底增加3 014万,半年增长率为5.2%。而其中手机视频用户达5.78亿,较2017年底增长2 929万。半年增长率为5.3%。而且45.8%的网络视频用户已经不再接触电视、电台、报纸、杂志等传统媒体,50后、60后亦远离传统媒体,43.5%的50/60后过去半年未接触传统媒体。"[③]

随着电视剧受众群体观看渠道的这种改变,近年来电视剧的网络版权价格也是一路水涨船高,从2006年《士兵突击》网络版权价格每集0.3万元到2017年播出的《如懿传》每集900万元的天价[④]。2016年的上海电视节,腾讯视频版权合作部总经理韩志杰坦言:"三四年前,最热播的电视剧《甄嬛传》版权费是30万一集,但是去年同级别的电视剧涨了10倍,今年更涨了30倍。影视剧的网络版权价格暴涨。"[⑤]2016年,腾讯花高价购买了《择天记》《欢乐颂2》《海上牧云记》等IP剧,其背后的诱因正是电视剧受众观看渠道的改变。

[①] 李晏:《2015年受众媒介接触习惯调查报告》,《传媒蓝皮书》传媒皮书网,http://www.pishu.com.cn/skwx_ps/initDatabaseDetail? siteId=14&contentId=6687472&contentType=literature2016/11/29。

[②] 李晏:《2015年受众媒介接触习惯调查报告》,《传媒蓝皮书》,社会科学文献出版社2016年版。

[③] 来源《2018中国网络视听发展研究报告》,中国网络视听协会,http://www.199it.com/archives/802136.html? weixin_user_id=92o6ETQjmVVZknQ0bOR4TgDLFwXx2Y。

[④] 历年电视剧网络版权价格一览表,中商情报网,http://www.askci.com/news/chanye/20160417/1551365907.shtml。

[⑤] 来源《IP的"天价饭局":影视剧版权价格暴涨30倍》,中国青年网,http://finance.youth.cn/finance_cyxfrdjj/201606/t20160608_8095282.htm。

(二) 电视剧受众地位的转变

互联网时代以 70、80、90 后为代表的电视剧受众观看渠道和方式的转变,带来的不仅是使用什么工具欣赏的问题,而且是电视剧受众整体上的地位和审美趣味的转变。传统的电视剧审美方式是每天固定的时间、固定的频道播出固定的节目,电视剧的创作方有绝对的话语权。并且由于反馈渠道有限,受众接受带有更大的被动性。而互联网所带来的点播系统,使得电视剧的审美方式发生了主被动身份的转化,观众拥有了自主选择观看时间、观看地点、观看方式的权力,变为电视剧审美中的主动的一方,而电视剧的制作方为了收视率则变为被动的一方,以满足观众的审美需求。而这种审美主被动的转变就使得传统电视剧审美方式中的审美趣味主要由电视创作者决定,转向了根据市场需求,主要由电视剧受众所决定的模式。所以,电视剧受众的审美趣味就成为当前电视剧审美趣味的主导力量。这就使得电视剧受众的审美趣味得到了无限放大的机会,并产生了多元化的特点。在这种审美转向之中包含着电视剧创作者和电视剧受众双方的一种复合影响。

二、电视剧创作与受众审美趣味的复合影响

(一) 电视剧创作者的审美导向作用

在接受美学理论中有一个概念叫作"期待视野"。按照接受美学的观念,"在文学接受活动中,读者原先各种经验、趣味、素养、理想等综合形成的对文学作品的一种欣赏要求和欣赏水平,在具体阅读中,表现为一种潜在的审美期待"[①]。这就是说观众在观看一部电视剧之前,会先根据自己原有的观剧经验、学识素养、审美趣味,形成对电视剧的欣赏要求,未看剧之前就会先产生一种审美的期待。在具体的观赏过程中,如果新的电视剧的审美趣味与观众原有的审美经验相符合,那就会使观众产生一种观看的满足感,但无助于提高其审美品位。但如果新的电视剧的审美趣味与观众原有的审美经验有所不同,那么这就会使观众将新电视剧和过去的观剧审美经验进行比较,从而改变现有的审美经验所能达到的界限,从而达到拓展观众的审美视界的作用,在潜移默化中影响和改变观众的审美趣味。所以根据这个理论,电视剧的创作者的审美趣味对电视剧观众的审美趣味有一种引导和教育的作用。但是,这种与观众固有审美经验不同的新的审美体验也有一定的风险性,那就是如果完全走向其反面,观众在与其过去的审美经验的对比中发现新的审美体验与其个人的审美趣味、个人素养、理想价值观念完全不同,那么观众可能会产生抵制这种审美体验的诉求。而电视剧所传达的审美理念与观众的审美期待差别越大,这种风险就越大,这也是有些电视剧热播而有些电视剧却反响平平的原因之一。

[①] 朱立元:《接受美学导论》,安徽教育出版社 2004 年版,第 61 页。

（二）受众对电视剧创作的反影响

一部电视剧不可能满足所有观众的审美期待，所以每部电视剧都有自己不同的目标群体。那么怎么把握目标群体，尽可能多地吸引不同群体的喜好，就成了电视剧创作者需要思考的问题。传统的观看方式是每天晚上各家庭成员聚集在电视机前，共同欣赏一部电视剧，这是一种相对公共公开的审美方式。其伴随着对剧情的讨论和交流，形成一种较小的集体审美模式。这种欣赏方式给予电视剧创作者的回馈并不是很多，一部电视剧的好坏往往是根据收视率的多寡，或者专业的电视剧评论人员的剧评来作为把握受众的方式。但这种方式太过粗放，且专业的剧评人的文化背景、社会层次决定其审美趣味与普通大众不尽相同，这种方式对目标群体的把握就有一定的局限性。随着笔记本电脑、平板电脑特别是智能手机等移动终端的普及，以家庭为单位的电视剧观赏模式逐渐变为以个体为主的观赏模式。每个人都有了各自的接收装置，根据年龄不同、兴趣爱好不同形成了独立的审美方式，使每个人的审美趣味都得到了极大的满足，同时又具有了私密性的特点。根据这种观剧方式所带来的独立审美缺陷，即审美体验无处交流的问题，各大视频 APP 都采取了弹幕、评论、论坛等方式，来满足受众交流审美体验的欲望。而这种对审美体验的交流正是电视剧创作者想要了解和把握的。互联网的这种互动性，使得电视剧受众的审美趣味在电视剧创作者面前显露无遗。对于怎么抓住年轻人的口味，电视剧《花千骨》的制片人唐丽君认为最重要的就是三点：槽点、爆点、痛点。而中汇影业创始人侯小强则表示还应该包括雷点、泪点和笑点等等。2015年由乐视网制作的网剧《太子妃升职记》异军突起，一路爆红，在没有前期大投入的广告宣传之下，几乎大部分观众都是因为朋友推荐而观看该剧的，观看的原因就是这部电视剧的"雷"，大家在网络观看的同时与相熟朋友共同"吐槽"这些"雷人"的剧情。但是，这个看上去因为审美趣味独特引起观众共同声讨而偶然爆红的电视剧，实际上电视剧的制作者表示，他们在看样片时即对该剧设置了300个"吐槽点"，每一个"吐槽点"都是经过精心设计的，并且在播出期间将这些"吐槽点"制作成为能够引起谈论的话题抛向社交网络。在看似随意的背后，其实质是对电视剧目标受众的审美趣味和审美期待的准确把握。电视剧受众的审美喜好通过互动评论、弹幕吐槽和网络点击量在直接影响着电视剧创作者推出什么样的电视剧。在电视剧创作市场化的大环境下，电视剧的创作者对高利润的不断追求，把迎合观众审美趣味当作电视剧创作的唯一标准。

此种情况从近年来大热的 IP 剧就可以看出端倪，随着 2011 年由游戏改编的《仙剑奇侠传》取得不错的收视率后，IP 热潮便不断升温，2015 年《花千骨》《琅琊榜》《欢乐颂》《何以箫声默》《芈月传》的热播更是将 IP 改编推向了高潮，这一年被称为"IP 元年"。受市场刺激，各大电视剧制作公司纷纷囤积网络小说的版权。"《花千骨》的制作公司慈文传媒，2015 年就收购了大约 40 个网络小说 IP。作为 IP 改编剧主力播出平台的腾讯、爱奇艺、优酷等网站同样也已经开始布局 IP。腾讯将文学网站阅文收入旗下，爱奇艺也启动了'云腾计划'打通文学、网剧和网大的 IP 生态，优酷所属的阿里通过阿里文学 IP 影视顾问

团,扶持作家打造'超级IP生态圈',斥资上亿元签约网络作家,并投入超过2 000万元奖励原创作品"[①]。2016年各卫视的春推会上IP剧就成了绝对的主角,《微微一笑很倾城》《锦绣未央》《翻译官》《美人为馅》《八月未央》《致青春》《欢乐颂》《海上牧云记》《幻城》《莽荒纪》《青云志》等受到了各大卫视和视频网站的抢夺。虽然像《幻城》和《青云志》由于制作粗糙,剧情注水等问题豆瓣评分只有3.3分和5.4分,但2016年的网络播放前三中依然还有《青云志》的身影,这一年被戏称为"IP疯年"。2017年、2018年、2019年由于受到国家新闻出版广电总局对"古装剧"的审批限制,古代题材IP改编有所下降,但《三生三世十里桃花》《择天记》《延禧攻略》《后宫如懿传》《香蜜沉沉烬如霜》等古代题材IP剧的市场影响力依然强劲。受市场和政策的影响各大公司在IP剧的题材选择上向现实主义题材转变,比如《少年派》《都挺好》《大江大河》《创业时代》《国民老公》等,但是这些剧集还是存在着制作质量良莠不齐的问题,仍然难以摆脱一剧成功、众剧效仿的现象。其实,IP本身并没有问题,IP剧的改编也是电视剧制作的一种方向,依靠观众熟悉的IP原型,可以更快地赢得观众接受和好感。但在资本逐利的驱使下,一些影视制作公司却为了迎合观众把IP影响力+流量明星当作了制胜法宝。

电视剧创作者的审美趣味和受众的审美趣味是一种相互影响的复合关系,大多数受众的审美趣味在其自身教育水平、个体素质的影响下普遍较低。而作为电视剧制作者一方,其文化修养、整体素质是处于社会的中上段,本应在电视剧的审美中起到审美导向的作用,用电视艺术的教育功能提升整个民族的审美水平。但现在的情况却是,电视剧审美趣味的整体导向完全是由受众一方为主导,其结果就是一个恶性循环:一部电视剧的热播,满足了电视剧观众的审美期待,获得收视率和点击率,立刻有同类型电视剧大规模创作,直到观众产生审美倦怠转向新的类型或新的关注点(这个关注点可能是流量明星也可能是社会热点),但受资本逐利的影响,新一轮的循环又立即开始。长此以往,受众的审美视界无法得到多样化拓展,审美水平无法有效提高,长期循环往复,最终就是陷入了一个审美趣味越来越庸俗化、娱乐化、只重感官享受的现实之中。如今电视剧市场"雷剧""闹剧"大行其道,电视剧制作明星颜值第一,各种小鲜肉充斥荧屏,画面的清晰度和美感成为电视剧追求的首要标准,而电视剧中最为重要的剧情、逻辑、价值内涵等传统电视剧审美中的首要因素却变得不再重要。

三、大众文化发展所带来的审美文化转变

20世纪中叶大众文化在全世界开始流行。中国自改革开放以后,社会的政治、经济、生活等诸多方面都受到了全球化的影响,特别是加入WTO以后,更开放的经济运行方式、全球化的视野带来了社会生活更深层次的变革。与世界的接轨不仅带来了物质生活方式的不同,更带来了思想与文化的改变。大众文化正是随着改革开放的潮流一起涌入

[①] 李夏至:《"IP终结论"言过其实,"IP剧"仍在线》,《北京日报》2019年4月30日。

了中国社会生活的方方面面,来自世界各地的文化产品在这半个多世纪以来改变和影响着中国电视剧受众的审美趣味,而互联网的发展更是加速加深了大众文化所带来的审美改变。

我们今天所说的大众文化是一个特定范畴,它主要是指兴起于当代都市的,与当代大工业密切相关的,以全球化的现代传媒(特别是电子传媒)为介质大批量生产的当代文化形态,是处于消费时代或准消费时代的,由消费意识形态来筹划、引导大众的,采取时尚化运作方式的当代文化消费形态。它是现代工业和市场经济充分发展后的产物[①]。大众文化从本质上来讲是一种市民文化,其追求的审美风格与官方主流文化和精英文化完全不同。在互联网的有力推动下,当代中国的大众文化已经超越了官方代表的主流文化和学界所代表的精英文化,成为中国社会文化体系中的主导文化。这种文化理念彻底改变了中国电视剧受众的审美趣味,并且近年来在后现代主义的影响下电视剧审美从过去由主流文化和精英文化占主导地位时所领导的对英雄的崇拜、价值的追寻,对人生意义、社会使命等宏大主题的关注,转向了对电视剧所能带来的视觉感受的极致追求,对英雄主义的消解、人生意义的嘲弄和对生活的解构。这正是由大众文化的本质特征商业性、流行性、娱乐性和普及性所决定的。在大众文化蔓延之前,受到受众热捧的古装历史剧是像《三国演义》《水浒传》《雍正王朝》《康熙王朝》这样的有着严肃主题、基于历史史实和文学经典的巨作。1987年播出的电视剧《红楼梦》是由多位红学学者充当顾问,从筹备开拍到拍摄完成共用了三年之久,其中专门用了半年多的时间开了两期演员培训班,培训演员熟悉原著。此类电视剧就是在精英文化占主导地位时产生的代表精英阶层审美趣味的电视艺术。当大众文化开始流行之后,电视剧的审美趣味也随之转变,同样以古装剧为例,从早年的《还珠格格》《康熙微服私访记》《铁齿铜牙纪晓岚》再到现在的《如懿传》《花千骨》《甄嬛传》《芈月传》《锦绣未央》,统统都是以戏说史、架空时代、解构正统、小人物的逆袭之路等市民文化为其精神内涵的。虽然2019年播映的网络剧《长安十二时辰》在对人物服化、历史风俗、唐朝礼仪的还原等方面颇为用心,制作精良,得到了观众的好评,但究其故事追求依然趋向于紧张刺激的剧情、夸张的历史人物传说。戏说历史、解构经典、虚构人物、玄幻架空已经成为古装剧的主流态势,对历史真实的考究已经被对玄幻大陆的追寻所取代。而一部电视剧的制作一般短短的三个月到半年就可以完成,并且类型相同、情节相似的电视剧不断重复上演,电视剧制作出现了工业化、可复制的特点,电视剧渐渐由电视艺术转变为大众技术。大众文化的席卷全球,改变着社会、政治、经济、艺术的方方面面,电视剧作为电视艺术中重要的组成部分,所受到的影响和改变更是深远。互联网技术的发展是大众文化最理想的传播工具,在它们的双重作用下,当代中国电视剧的审美趣味发生了翻天覆地的变化。

面对这种情况,2014年习近平主席在文艺座谈会上就明确指出:"改革开放以来,我

[①] 百度百科,大众文化词条。http://baike.baidu.com/link?url=HKvvZ47qbzR9pqdgyVxfKyux1cyHZaHQeglZdUXvxqVXfgfKDFf6JLLiiwBOjCCO6cpbmTQDG6P0sgcqDqrEcavcxYft_M2x6LhHD3sFbMxcu8pcBOmPGNiT0eG7W6UZ2016/11/29。

国文艺创作迎来了新的春天,产生了大量脍炙人口的优秀作品。同时,也不能否认,在文艺创作方面,也存在着有数量缺质量、有'高原'缺'高峰'的现象,存在着抄袭模仿、千篇一律的问题,存在着机械化生产、快餐式消费的问题。"[①]五年来,我国的电视文艺工作者在实践中不断加深认识,努力创作"高峰"作品,2017年《人民的名义》的热播就是电视剧创作者对大众审美的正面引导。2018年4月,国家新闻出版广电总局局长聂辰席在全国电视剧创作规划会上明确指出:"坚决反对历史虚无主义、随意戏说曲解历史、贬损亵渎经典传统、篡改已形成共识和定论的重要历史事件和历史人物。"[②]玄幻、仙侠、架空演绎的古装剧也不能为增加娱乐性、吸引眼球而胡编乱造。五年来,我们看到无论国家层面还是电视剧从业者都在不断努力创作更多优质电视剧,积极引导大众审美趣味良性转变。但长期以来,电视剧市场存在着严重的重经济效益而忽视社会效益的现状,因而如何创作生产更多传播当代中国价值观念、体现中华文化精神、反映中国人审美追求,思想性、艺术性、观赏性有机统一的优秀作品,将是需要电视剧从业者不断思考的问题。

总　　结

电视剧艺术作为当代艺术中的不可或缺的一部分,对电视剧艺术审美趣味的认识在一定程度上可以反映一个地区、一个国家、一个民族的文化品格。随着时代的发展和技术的进步,电视剧的审美趣味也会改变。而通过对其审美转向原因的探究,可以更好地把握电视剧艺术的时代规律,从而达到透过此认识世界的目的。

① 习近平:《在文艺工作座谈会上的讲话》,http://www.ccps.cn/xytt/201812/t20181212_123491.shtml。
② 聂辰席:《加快新时代电视剧高质量发展,打造永不落幕的中国剧场——在全国电视剧创作规划会上的讲话》,http://www.sohu.com/a/227323071_692735。

《生死恨》：20世纪40年代
戏曲电影实验之作

龚 艳[*]

摘 要：戏曲电影，其核心是戏曲的电影化问题，并不是电影的戏曲化问题。围绕《生死恨》的争论表面上是两种艺术样式的美学呈现争论，实质上是对戏曲电影概念内核的争论。《生死恨》体现了电影导演以自觉的电影本体意识，尝试去定义何为戏曲电影。

关键词：戏曲电影；生死恨；费穆

电影，是最倚赖技术的艺术门类之一，电影技术的每一次革新不仅拓展了电影表现内容，同时也拓展了电影语言。2018年9月上映的3D全景声京剧电影《曹操与杨修》（滕俊杰执导）给了观众一个惊喜，尤其是我这样的年轻京剧观众。整部影片戏剧冲突强烈，人物性格与宿命之间充满张力。3D的视觉效果在影片开头的草船借箭、火烧连营等重要的战役中表现力十足，颇有历史大片之感。影片的主体部分，导演将人物的调度、表演放置在远山、飞鸟、前景花树之间，配合镜头的运动，情景感更强。该片的布景让人联想到昆曲电影《游园惊梦》（1960，许珂执导）及越剧电影《红楼梦》（1962，岑范执导），在布景的美学追求上都体现了传统中国画的趣味及意指，传统园林空间与戏曲表演的结合上成就突出。而3D技术让舞台的层次感在电影镜头下更为真切；全景声效果让舞台的空间感、层次感更分明，技术的演进正在从逼近舞台到超越舞台。

试想在20世纪40年代完成的第一部彩色戏曲电影《生死恨》，如果摄影技术再高明些、录音技术再精良一些以及洗印技术再成熟些，可能有些失败是可避免的。这样的结论并不是为《生死恨》找技术上的托词，相反，我们发现一门艺术倚赖技术作为发展的根本时，创造力很大程度受到了技术水平的限制。在《创·战纪》中就出现了跨越20年的杰夫·布里吉斯，电影特技不再依赖旧式化妆术，而是用杰夫20年前电影中的影像作为素材，完成面部动作捕捉，然后移植到一个身材比例和青年杰夫相似的演员身上，由此再造了一个20年前的杰夫，跨越时空与"自己"同台竞技。电影科技在一定程度上已经释放了我们的想象力，也许就在不久的将来，20岁的梅兰芳可以"复活"于银幕也未可知。《生死

[*] 龚艳（1981— ），博士，上海师范大学影视传媒学院副教授，专业方向：电影历史与理论。

【基金项目】本文为2016年国家社科基金艺术学一般项目"战后港台黄梅调电影研究"（2016BC02923）、2018年度国家社科基金艺术学重大项目"中国电影学派理论体系建构研究"（18ZD14）、上海高水平大学建设上海师范大学中国语言文学创新团队阶段性成果。

恨》与《游园惊梦》相比,是一种无奈的遗憾:既是彩色技术在发展阶段的缺憾,也是戏曲之遗憾。换言之,如果《游园惊梦》中的梅兰芳还青春如《生死恨》中的韩玉娘,那就更完美了。这两部影片就像有了时差,让我们没法目睹风华正茂的表演和技术进步的共时性。

一、围绕《生死恨》成败的争论

费穆导演在《生死恨》完成之后感叹道:"梅兰芳先生,居然乾坤一掷。把他四十年演剧的经验和他所得到的一般演剧家,前所未有的荣誉交给了电影,犹如在万丈高崖,纵身一跃,跳下电影之海,今日摆在他和观众面前,等于是我们电影工作者,交了白卷,在各个方面都没有获得预期的效果,对梅先生的伤害是够大了。"①梅兰芳对《生死恨》也不满意:"想把这部片子扔到黄浦江里去。"②两位当事人的结论在先,不免已经对该片下了定论。继而后来的学者进一步论证了费穆对彩色戏曲电影《生死恨》的全部改编和导演实践都是盲目的、失败的,没有在戏曲艺术如何电影化的关键领域取得任何实质性的进展,并指出该片用电影追求的真实性遮蔽戏曲艺术的虚拟性,电影的外在技术非但没有为戏曲艺术增加什么艺术性,而且是以损耗戏曲的主体性为电影的诉求服务的③。在邹元江教授的这篇论文里,从走圆场、表演、虚实等方面分析了费穆的失败。这也是大多数针对戏曲电影的诟病之切入点。这回到了戏曲电影的最核心问题:"以影就戏"还是"以戏就影"? 到底是戏为主还是电影为主? 毕竟两者的核心是不同的。当然也有对《生死恨》持肯定态度的,比如王晓鑫即肯定其探索意义:"《生死恨》的电影文法中最有特点的是'疏离'和'残缺',这种错位叙事和镜头疏离,其深层逻辑是一种非线性的电影审美思维,是一种基于中国文化将现代电影与传统艺术相糅合的创造性思维。"④电影史家程季华也认为:"《生死恨》较之梅兰芳过去所拍的影片,在各方面都有新的提高。"⑤这个"较之",主要指之前的《天女散花》(1920)、《春香闹学》(1920)、《上元夫人》(1923)、《虹霓关》(1924)、《刺虎》(1930)等,但这些影片大多没有影像可查,无从考证。而且从两方(批评和赞扬)的观念来看,批评的一方层次分明,有理有据,也直击戏曲电影的要害——何为戏曲电影! 肯定的一方观点则相对模糊,比如肯定一方的研究者指出:"《生死恨》把戏曲艺术程式化、虚拟性的表现风格作为创作的主体表现风格,因此影片表现手段所做的是符合这种表现风格,进而在可能的前提下,使之更具真实感,更加生动活泼。"⑥针对《生死恨》中的布景问题,尤其是其中那架巨大的织布机,批评者指出:"梅兰芳面对这架庞大的织布机所作的努力,是永远不可能作为这出戏表演的新范式而会在日后的演出中出现的,这也不是戏曲电影未

① 费穆:《〈生死恨〉与梅兰芳》,《电影》2015年第7期。
② 梅绍武、屠珍等编撰:《梅兰芳全集(第四卷)》,河北教育出版社2001年版,第151页。
③ 邹元江:《从梅兰芳建国前的尝试拍摄反思中国戏曲舞台电影的问题》,《戏曲艺术》2018年第1期。
④ 王晓鑫:《融通京剧和电影两种美学——从〈生死恨〉和〈游园惊梦〉看梅兰芳的戏曲电影探索》,《戏曲研究》第89辑,第202页。
⑤ 程季华:《中国电影发展史》,中国电影出版社1980年版,第37页。
⑥ 陈国华:《探析梅兰芳的戏曲电影》,《电影文学》2013年第12期。

来发展的方向,因为这是从根本是以削弱、损害戏曲艺术的表演特性为代价的权宜之计,是难以效尤的。"①的确,连梅兰芳本人也为这个巨大的织布机感到困惑:"织布机体积庞大,当然不能坐着唱,一则挡脸,二来也无法做身段。"②最终梅兰芳本人通过身体的调度、表演找到了解决方案。但从电影的角度来说,此处的实验性恰恰来自这种对传统虚实关系的跳脱:"演员和摄影机的互动产生了电影的新情境。费穆与摄影师李生伟的舒缓的镜头运动和梅兰芳的神态,尤其是他优美的手势配合得仿如流水行云。""可以说,费穆的场面调度观念和对电影形式的探索在这里找到了对位和归宿。"③说这场戏具有实验性,一方面来自费穆本人对旧剧的理解,同时也是一次有突破的尝试,虽然可能结果并不如导演所预期。"布景虽然简化和风格化了,跟戏曲程式化的表演和象征性的化妆稍微靠近了,但整个造型与造景依然还没有离开写实的观念,主要的构思还不是象征性和写意的。"④

总结来说,围绕费穆导演的《生死恨》,有两方面的观点,否定一方主要的依据在于费穆并未理解到戏曲的真谛,以牺牲戏曲特性为代价,完成了整部电影,所以他的失败在于对戏曲规律和美学的不了解、不尊重和不遵循;肯定一方的依据主要是从发展的角度,肯定其实验性,对比它与之前戏曲电影的差异,强调在电影化道路上费穆所做出的努力。公允地来说,费穆当然是中国电影史中最优秀的导演之一,《生死恨》存在某种缺憾毋庸置疑,但这种缺憾从电影史的角度来考察,它具有的探索性与实验性意义重大。如果将《生死恨》局限于一部戏曲电影的成败来考察,我们将忽略中国戏曲电影史发展的重要节点。

二、实验之作的再考察

戏曲电影的核心是戏曲的电影化问题,并不是电影的戏曲化问题。这是费穆早就提出过的:"中国旧剧的电影化,是艺术上的创作大业,决不能为技巧主义地一搬而了事。"⑤如果立足于电影,问题变得清晰可辨。2009 年,有两部《廉吏于成龙》:一部可以称之为戏曲电影,即郑大圣导演的(下文简称《廉》);另一部则是戏曲舞台纪录片《廉吏于成龙》。两者的区别在于后者以纪录戏曲舞台的表演为己任,充分发挥电影的纪实性。这也可以说是《生死恨》拍摄之初,梅兰芳同意合作的一个原因即是电影的纪录性可以为他保留下永久的盛世芳华:"使许多边缘地方的人,也能从银幕上看到我的戏,这是我的心愿。"⑥而郑大圣的那部《廉》则是具有强烈实验性质的戏曲电影。如果将《生死恨》与郑大圣的《廉》作

① 邹元江:《从梅兰芳建国前的尝试拍摄反思——中国戏曲舞台电影的问题》,《戏曲艺术》2018 年第 1 期。
② 梅绍武、屠珍等编撰:《梅兰芳全集(第四卷)》,河北教育出版社 2001 年版,第 149 页。
③ 宁敬武:《戏曲对中国电影艺术形式的影响——作为实验电影的费穆戏曲影片创作》,黄爱玲编:《诗人导演费穆》,香港电影评论学会 1998 年版,第 318 页。
④ 古苍梧:《试谈费穆对戏曲电影的思考和创作》,黄爱玲编:《诗人导演费穆》,香港电影评论学会 1998 年版,第 329 页。
⑤ 费穆:《旧剧的电影化问题(1)》,《青青电影日报》1941 年第 97 期。
⑥ 梅兰芳:《第一部彩色戏曲片〈生死恨〉的拍摄》,黄爱玲编:《诗人导演费穆》,香港电影评论学会 1998 年版,第 214 页。

比较，两者亲缘性更多，它们都在戏曲的电影化道路上做出了跨越性探索。

费穆的这部《生死恨》并不是第一部戏曲电影，而是在他有所积累、认识之后的创作，且同一时期费穆还完成了中国电影史更重要的一部作品——《小城之春》（1948）。换句话说，此时的费穆已经有较完整的电影观，《生死恨》在某种程度上是他自己电影观念的实践。他认识到电影不是简单的搬演戏曲："我们电影界曾做过各种试验，结果是做到了'搬场汽车'的人物，而所谓旧剧的电影化者，变成电影京剧化。"[①]基于该电影观，他在《生死恨》中，对戏曲表演的电影化实践做了很多尝试。比如在影片开始梅兰芳扮演的韩玉娘出场，是声音先入，唱词"恨金兵，犯疆土，豺狼成性"（图1），全景中，韩玉娘背对观众缓缓步入（图2），再带着身段转身，步入画面中央，接着唱"杀百姓，掳牛羊，鸡犬不宁；老爹娘，火焚房，双双丧命"，这一句唱完之后，韩玉娘在镜头前跑了一个圆场，从前景绕到后景，并未出画，却像极了退场；下一镜头是画面的右下角金兵追赶平民入画，直奔左上角；紧接着的镜头是程鹏举从左边入画，追兵紧跟其后；接下来又是一个从右下角入画的一对抱着金银细软逃命的夫妇及后面拉开弓箭的追兵。非常有意思的是接下来的镜头：韩玉娘被箭射中，倒下。这一组五个镜头，镜头中人物由左及右，又由右及左，镜头之间的组接既紧凑又关联。仅仅四个对称的出画入画，左右角度的调度，可以看到导演的安排，既充分地借鉴了出将入相的舞台感，还结合了电影剪辑的节奏感。这组镜头中最为别致的是一对夫妇遭遇弓箭追兵，而下一个镜头却是被箭所伤倒下的是韩玉娘，这一剪辑手法充分地体现了费穆在戏曲舞台表演与电影语言之间的转换、结合。当然，费穆也谈到过，因为录音技术并不理想，加之色彩也未达标，最后成片是两个版本拼凑而成，很多地方为了对口型、对声音而无法周全画面。这无疑是技术失败所带来的问题，但最终版本是由费穆亲自操刀，所以纵然诸多不如意，但从目前的版本来看依然有很多可圈可点之处，尤其是运用电影镜头、剪辑、人物在画面中的角度等方式来实现导演的电影化尝试。

图1　《生死恨》剧照

图2　《生死恨》剧照

此处，可以对比一下其他戏曲影片，比如《梁山伯与祝英台》（1954，桑弧执导）、《游园惊梦》、《花为媒》（1963，方荧执导），这三部影片都在17年戏曲电影中取得了较大成就，且影响深远。这三部影片的开头呈现出某种同质化，《花为媒》的开头是走马灯出字幕，接着

① 费穆：《旧剧的电影化问题（1）》，《青青电影日报》1941年第97期。

全景中是两顶花轿,后面中部是巨大的喜字在一个类似影壁的墙上,两位媒婆分别从喜字影壁两边跑出,影片在全景中开场。《梁祝》的开篇也是从舞台升起幕布,大全景,镜头慢慢推进,伴随和声唱"上虞县、祝家村,玉水河边";接着镜头且为全景,祝英台窗外,和声伴唱继续"有一个,祝英台,才貌双全";此时祝英台推开窗户,镜头依然慢慢推进,直至祝的中景,"她只见,读书人,南来北往,女孩儿,要出门,难如登天";镜头切回祝屋内全景。此处我们依然说他是立足戏曲表演的,因为在祝英台唱"杭城南来北往的人"时,我们并没有看到人,而只是看到祝英台张望的表情,这即是戏剧表演。对照李翰祥的《梁祝》,在这一段直接切入了南来北往的人儿,这是电影,具象空间通过镜头画面而非表演。此外,《游园惊梦》的第一个镜头是几支桃花斜倚在圆形窗外,镜头慢慢推进,叠化到下一个镜头,近景的香炉和花瓶,慢慢右移,叠化入杜丽娘的房间,大全景中,杜丽娘从景深处右边入画,镜头慢慢推进,杜停在中景处,开始唱"梦回莺转,乱煞年光遍"。镜头慢慢继续推近到杜中近景,唱到"人立小庭深院",杜后退为全景,转身坐下。切全景中春香从房间另一侧景深处出场,依然是走到镜头前中近景位置开唱"注尽沉烟,抛残绣线,任凭春关情似去年"。这一组开场镜头,用了电影蒙太奇作为抒情/写意,但根本上还是为了带出全景中的人物。以上三个例子是作为《生死恨》的对照,这三部优秀的十七年戏曲电影的开场都无一例外地采取了舞台式的。《生死恨》几乎开场就是戏,兵荒马乱,虽然也有对故事背景的交代,比如父母双亡、金兵肆虐,但镜头更紧密地组接为展现纷乱时局。换句话说,《生死恨》开场便通过一组镜头交代韩在兵荒马乱中被箭射伤、被俘。《花为媒》《梁祝》都有唱故事背景的部分,但其抒情性大于叙事性,这种以舞台表演为主的抒情性在《生死恨》的开场是被替换掉了的。当然,在"夜织"等段落依然让梅先生的舞台表演完整地呈现。

通过蒙太奇组接来完成比喻,表达导演对该情景的理解,甚至增加个人化的意志。如在佛堂段落,韩玉娘被流氓侵扰:先是韩的全景,穿过佛堂,佛像位于画面的后景中部(图3、图4),对称而庄严;当韩遭遇调戏之时,镜头多次切到佛像的中景,仿佛一切在佛眼之下。镜头间的组接产生了舞台剧中难以强调的创作者所植入的主观审视。这些都体现了费穆在接受西方蒙太奇理论的同时,又将之运用于中国语境、戏曲情景。

图3 《生死恨》剧照

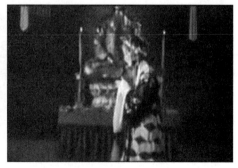
图4 《生死恨》剧照

除了通过电影剪辑来完成电影语言对舞台表演的转换,费穆也成功地利用了电影特

技将舞台中难以实现的梦境,包括最后的韩玉娘死后的仙境,都做了充分的表现。《生死恨》中,韩玉娘斜倚在窗边睡着,电影特技将叠映出另一个"魂魄"韩玉娘,让我们知道这是进入"梦境",《游园惊梦》也有类似处理。接下来的梦境中,韩玉娘见到了程鹏举,空间也通过电影技术的淡入淡出叠化为婚房。所有的空间转换、人物服饰的变化都是倚赖电影技术完成的视觉奇观。这是电影化的,当然在某种程度上接近于传统"变戏法"所带来的奇观性。这对于传统依靠程式化的舞台来说,是对"奇观性"的强调。最后在影片的结尾处,并没有直接展现韩玉娘的死,而是依然沿用梦境中的"造景",完成了韩玉娘的"升仙"。应该说费穆对该剧的本质领悟极深,梦境和升仙通过电影的技法使之"传奇化""奇观化"。对比《游园惊梦》中的梦境,通过花团锦簇的群舞来代替杜丽娘、柳梦梅二人云雨段落,既雅致也像极了"歌舞片"的模式,这一手法非常接近《天仙配》。导演桑弧的定位就是"歌舞片",所以仙女下凡,夜织锦缎,变成了群舞段落。在十七年戏曲电影中,对歌舞电影的借鉴、挪用也可以看作类型样式的融合。《生死恨》中的梦境和升仙段落在借助电影技巧、忠于原著精神的方面,可以说是非常成功的。

诚然,《生死恨》中依然有很多被诟病的段落,比如"夜织",庞大的织布机让表演不能施展,梅兰芳也不得不临时创作动作来配合道具。梅兰芳后来还专门谈道:"这架庞大的织布机,给了我发挥传统艺术的机会。后来,我看到舞台上《生死恨》的手摇小纺车,还不禁想起拍电影时的真织布机和曾经下功夫想出来的身段。"①这里梅兰芳通过与实物表演的结合,重新让戏曲表演回归到了"对生活动作提炼"的本源。虽然舞台表演的精髓正在通过对无实物之"虚"的表演呈现,但不可否认这是一次开拓性尝试。费穆则"希望在京戏的象征形式中,能够传达真实的情绪"②。此次真实的情绪被导演直接放在一个真实的空间中产生,也可以说实验性非常强了。这个几乎成为表演"障碍"的织布机,从电影构图、景深效果的角度来看,恰恰将空间分切,不仅是纵向的,也是横向的,将舞台空间变成了立体、景深空间。这是电影的"实",同时也是电影的景观空间。所以我们不得不说,在重新审视《生死恨》之时,如果以电影呈现、电影选择、电影技法去衡量,它是非常有意义的一次实践,它是真正意义上的融合而非记录。

三、电影之戏曲观

"感受的完整、统一、流畅作为时间性的绵延,是实现于对象的构造之中的。从传统戏曲到银幕,其中根本性的变化是质料或者材料,而质料与材料的变化使得奠基于其上的感受会产生相应的变化","我们甚至不能说电影的《黛玉葬花》就是戏曲的《黛玉葬花》。这正是处处以观众审美享受时间性奠基的特性为唯一旨归的"③。这一段对戏曲与电影《黛

① 梅兰芳:《我的电影生活》,中国电影出版社1984年版,第76页。
② 梅兰芳:《我的电影生活》,中国电影出版社1984年版,第69页。
③ 刘彦顺、张萍萍:《从美感的"时间性"论戏曲电影的"本质"问题——以对梅兰芳戏曲电影生活的现象学考察为例》,《当代电影》2011年第1期。

玉葬花》的讨论，其实质是对电影的戏曲化的讨论。然而戏曲的《黛玉葬花》当然不是也不能等同戏曲电影《黛玉葬花》，戏曲电影并不是为了取代舞台上的戏曲，虽然它的记录功能可以保存或传播戏曲，但那也已经远离戏曲电影的本质。戏曲电影是基于导演的戏曲观之上的电影实践。

戏曲电影实际上在中国电影史长河中是一个非常独特的类型，它不同于美国的歌舞片，不同于百老汇舞台剧，因为它生长于两种艺术样式之中，又企图跳出两种艺术之外，所以它的外延与内涵并不很清晰，这也使得冠以"戏曲电影"的很多影片其实在一种模糊地带徘徊，它们被归类、被批判、被赞扬、被诟病，但这个过程是有意义的，正因为戏曲电影的多义性才会在100多年里产生了这么多丰富多彩的我们称之为戏曲电影的影片。它们面貌相似，却往往趣旨相异；它们的交错、绵延、交互勾连起了一部一部、一幕一幕戏曲电影，在模糊的外延中不断前行。

比如香港邵氏公司出品、李翰祥导演的《梁山伯与祝英台》(1963)，似乎脱胎于桑弧版的《梁祝》；但仔细研究会发现，前者更多地借鉴了《梁祝》这一耳熟能详的传统故事原型，它更多的基因和血统源自香港邵氏公司巨大的电影片场美学风格，它的消费群体更明确的是彼时远在东南亚的华人。李翰祥版的《梁祝》无论唱腔上对流行乐的吸纳还是布景上对"园林美学"的复沓式使用，都与桑弧版有很大差别。它如同美国的《功夫熊猫》(2008，马克·奥斯本执导)和《花木兰》(1998，托尼·班克罗夫特执导)，深深地烙上了民族化的印迹，同时也自带强烈的时代感、消费性以及对文化资源的利用与攫取。另一个例子是20世纪50—60年代兴起的新派粤剧电影，以马师曾、红线女、南海十三郎等人为首的一批对传统粤剧进行改良的粤剧人，他们写新剧、拍精良的粤剧电影，其作品中呈现出与同时期大陆戏曲电影以及后来的邵氏黄梅调电影不一样的气息。就题材而言，新派粤剧电影在故事的书写上延续了传统旧剧模式，帝王将相、才子佳人、国破山河在等等。这是同时期内地电影所摒弃的，所以新派粤剧改革深受大陆戏改影响。但香港粤剧电影因为身处香港，有相对宽松的创作空间，并未曾进行题材上的过度审查。换句话说，它是介于冷战背景下大陆戏曲电影和香港邵氏黄梅调电影之间的另一个样式。它身上所带有的改革、创新气息并没有与彻底的商业化合流。

电影的戏曲观，是将戏曲电影的本体视为"电影"而非"戏曲"，所以在电影这一本体之上，我们看到无论是被誉为"歌唱片"的邵氏黄梅调电影还是20世纪40年代的《生死恨》以及2018年3D电影《曹操与杨修》等，它们样式多元，形态多样，戏曲与电影之间的关系也在平衡与倾斜中演进。但作为一个电影研究者，我们依旧呼唤戏曲电影应溯本追源，正如费穆所愿："我祝中国旧剧是电影化的。"[①]

[①] 费穆：《旧剧的电影化问题(2)》，《青青电影日报》1941年第98期。

"独立电影精神"的悄然隐退：
评王小帅《左右》兼及其他

孔苗苗[*]

摘　要：本文通过对王小帅影片的文本分析，梳理了王小帅创作的变化轨迹，将其创作分为三个不同阶段，分别以《冬春的日子》《十七岁的单车》《左右》为标志。在此过程中，导演宣称的所谓"独立电影精神"逐步衰退，创作者鲜明的创作态度让位于暧昧的文化立场。本文对相关文本进行了细读，从文化及创作心理上分析了这种现象，认为这种变化既是创作者与文化工业、市场化的角逐互动中互相博弈的结果，也是创作者的自觉选择。

关键词：独立电影精神；王小帅；《左右》

一、"独立电影精神"

早在2001年，王小帅因《十七岁的单车》在柏林捧回银熊奖后，在接受《新闻周刊》记者采访时曾经表述过他对"独立电影精神"的理解："重要的是独立制片的精神是不是存在。有的人也能拉到钱，但观念不同他可能拍出贺岁片什么的，虽然那是独立投资，但显然不是真正意义上的独立制片。独立电影的精神应该在大众的道德取向里边寻找个性，相对保持艺术电影的纯粹性。独立电影之所以给人震动冲击比较大，正是因为它对艺术个性的追求，强调个体存在和情感的价值。不是一种集体或组织的安排，也不是大众的道德判断。独立电影的观念使得电影从教化里走出来而变成了一种行为，这种行为越来越大，越来越被大家所认识，这是很重要的一步。其实我们若是去拍电视剧挣点钱不会是什么很难的事情，但信念使得我不容易走这一步。为什么坚持到现在？完全是精神在起作用。起码我的意识是清醒的，我知道自己走到哪一步，我知道自己的问题所在，我知道自己留有的东西。"[①]

从《冬春的日子》（1993）到《地久天长》（2019），导演王小帅二十多年不间断地创作作品，一直保持高昂活跃的创作活力，并在影片中逐步形成了个人鲜明稳定的印记。从导演自己提出的"独立电影精神"就可以勾连起这些作品，寻找到其创作变化的轨迹。虽然这个说法是从《十七岁的单车》开始提出的，但实际上从那时王小帅就表现出在主流与边缘之间的游荡与徘徊，已经与导演本人提到的"独立制片精神"开始偏离，在《左右》中导演寻

[*] 孔苗苗（1979—　），博士，中国石油大学（北京）马克思主义学院讲师，专业方向：电影文化与批评。
① 程青松：《王小帅的电影之旅》，《南京艺术学院学报（音乐及表演版）》2001年第3期。

找到将"左"和"右"结合的契机。真正具有强烈"独立精神"的电影,是他前两部作品《冬春的日子》和《极度寒冷》。在这两部电影中,主人公都被设置为艺术家,也都是具有生活中原型的作品。

《冬春的日子》(1993)是导演离开体制,自筹资金,用 10 万元人民币拍摄的处女作。王小帅选择了他的两位朋友——刘晓东和喻红出演电影中的男女主人公。在这部时间和地域都相对模糊的作品中,男女主人公以及他们平淡单调的日子就像女主角粗重黑的下眼线和男主人公大眼镜一样被凸显出来。35 mm 胶片摄影机拍摄的黑白影像非常粗糙,洞穴一样的宿舍从来没有明亮过;出现最多的声音就是刺耳的上课铃声以及从收音机里传来的"消除文盲""九年义务教育""家庭联产承包责任制""改革开放"等女播音员的声音,我们也只能从收音机里依稀判断出人物所处的时代。画面的阴暗粗糙、声音形态上的单调以及人物的表演、旁白的平直叙述共同构建了影片独特的韵味。这里面与其说是对平淡生活的揭示,不如说是个体充分感受到生活压抑、想寻求改变却找不到突破的路。外界的一切都弥漫在他们身边,有生活的平淡与无可奈何,也有其他。压抑的生活就像男女主人公那间狭小阴黑的屋子,包围在他们外面。即使离开了那里,回到自己的故土,在凛冽开阔的东北,他们也找不到自己的家。王小帅将第一部作品的主人公设置为画家,结合他自己曾经学过画的经历,所以有人提出了"自恋"的评价。事实上,这部片子的影像风格、叙事内容虽然是非常"私人化"的,但在当时的时代背景中,那种个人性的迷惘挣扎、欲望困惑是具有典型性的,"是当时那个年龄的绝大部分艺术家、相当多中国人的共同感受"①。如此,影片其实在无形中真正实现了导演一直表白的"个人性"与"时代性"的交融。这部片子被 BBC 评为自电影诞生以来的 100 部佳片之一,获得希腊电影节"亚历山大"大奖,并且被纽约现代艺术博物馆收藏。冯小刚曾经说,第四代搭了一个殿堂拍电影,别人进不去;第五代说我们非得进去,自己开了一扇门进去了;然后第六代说我们也得进去,又开了个窗户进去了。《冬春的日子》成功地为王小帅开辟了"电影道路的窗户",打开了一条和第五代迥然相异的创作道路,操作上的很多方法也给后来的独立电影创作者颇多启示。

第二部影片《极度寒冷》(1997)虽然在故事层面与《冬春的日子》没有太多联系,但却延续了《冬春的日子》的精神内核,甚至走得更远。影片将镜头对准了从事行为艺术的青年,围绕死亡展开。他们"按照四个季节来安排活动,每一组都包含死亡"。在立秋这一天实行土葬,冬至实行水葬,立春这一天实行火葬,夏至实行冰葬。四次和死亡有关的行为艺术实践构成了影片的主线。影片片名叫作"极度寒冷",但画面表现充满了"闷热、腐朽的气息",整个影片极具张力。开片就出现了一男一女的对话,围绕男主人公齐雷的"死"进行辩论,将影片引入到一种形而上的思考中。影片长达几分钟的"吃肥皂"的表现极其平静,在快门按动的声音的陪伴下,的的确确传达出了"恶心"的感受并让人思考行为艺术本身的意义,吃肥皂段落与长发被拖入精神病院在病房中接受医生"审讯"的段落共同构成了影片最为华彩的部分。病房中长发即将被逼疯的狂躁所体现出来的滑稽是让人深省

① 张献民:《看不见的影像》,上海三联书店 2005 年版,第 26 页。

的。长发的狂躁映衬着医生超乎寻常的冷静,冷静是他们一贯的处理方式,在"有病"的前提下,没有人会听他狂躁的辩解。这个枯燥又有趣的段落形成影片中一个鲜明的隐喻,长发的狂躁也好,齐雷的死亡实践也罢,或者是青年的吃肥皂、跳楼都是一样的,都是因为他们的激情和生命力不被理解,被一种世俗的老道、冷静所包围。就像那个同学因为从事行为艺术而被以"流氓、反政府"的罪名抓起来一样,是荒谬的,也是真实的。这些青年不被理解,仿佛只能在摇滚音乐、酒精、行为艺术中寻求短暂的放松。然而影片并没有停止在这一步,在这一点上比《冬春的日子》走得更远,也更深沉。影片中的老林,充当了这批青年的精神领袖,他一手策划了死亡行动,齐雷在冰葬中的真"死"(假死)也是他一手安排的,而他给自己的定位却只是"一个观众",齐雷则注定是"艺术的殉道者"。在齐雷"死"后,他很快对其女友邵云表示好感。老林的所有表现都与精神领袖相差甚远,甚至比病房的医生更冷静,也更无情,就像邵云对他的评价——"脏"。这个人物的设置以及齐雷在"死"后三个月真正自杀的结尾让影片提升到了更高的高度,或许也超出了导演自己的预期。这部影片不仅有青年无处发泄、排解的苦闷与压抑,而且还对盲目寻找出路的这种行为本身进行了反思。齐雷为艺术而死,而艺术在影片中仅仅是形式上的死亡、肉体的折磨和吃肥皂,艺术上的精神领袖也是虚妄的。"艺术"在影片中仅仅是一个虚构的幻影,而真实真诚的生命却为幻影而痛苦,甚至死亡。

在这两部影片中,晓东是真诚的,齐雷是真诚的,王小帅也是真诚的。在所有王小帅的创作中,这两部作品也是最符合他所宣称的"独立精神"的,因为它从个人出发,对谁都没有刻意迎合。相比他后面的作品,也许这两部电影没有表现出更宽广的内容,但更纯粹,它们直接跟导演的情感相关,留给观众的意味也更复杂、更深远。它们既是最私人的,也是最能真正反映时代之音的。在这个意义上,在这两部电影中,王小帅是一位真正的"作者"。

二、徘徊　突破　游走

1998 年,王小帅和北影厂合作拍摄完成《扁担·姑娘》(从拍摄上,《扁担·姑娘》和《极度寒冷》差不多是同时进行的)。从《扁担·姑娘》开始,经历了《梦幻田园》《十七岁的单车》到《二弟》《青红》,我们可以看出这个阶段是王小帅徘徊、试图突破的时期。拍摄《冬春的日子》和《极度寒冷》让王小帅充分感受到了"匆忙、紧张、不是特踏实"的心理状态,这种"坑坑洼洼、乱七八糟"让王小帅追求良好的工作环境、最良性的操作环节的欲求特别强烈。在谈到《梦幻田园》时,王小帅说了下面一段话:"后来的影片跟初衷有差距,原来是比较黑色的,比较荒诞的,要变成正常的片子。那个时候我也觉得走就走吧,做正常的也未尝不可,我就走一个,如果好了,我真的就好了,所谓好了就是在地面上好了,也行,我也乐意好好的去把这个制片环境调整好。"[①]可见,改变制片环境是王小帅的当务之急,影片的

① 程青松、黄鸥:《我的摄影机不撒谎:生在 1960—1970 先锋电影人档案》,中国友谊出版公司 2002 年版,第 314 页。

商业诉求开始进入他的创作。当然,这只能从一个方面说明王小帅的想法,实际上《梦幻田园》也并没有让他到走到"地面上"。虽然说从《十七岁的单车》开始他就成功得到了比较好的制片环境和正常的制片环节,但是直到《青红》王小帅才比较顺利地通过审查、走向公映。所以说,此时王小帅一方面产生浮出水面的想法,一方面继续在国际电影节赢得声誉:《扁担·姑娘》入围戛纳国际电影节"一种注目"单元,《十七岁的单车》获柏林电影节评委会大奖以及台湾电影金马奖 6 项提名。这些作品为他赢得更广阔的知名度之余,也为他获奖积累了很多经验,让他深谙获奖之道。在这个过程中,王小帅延续了青春故事,也有了某种刻意逢迎。

从《扁担·姑娘》开始的这些作品在内容广度上有了很大拓展,而且正式把主角让位给城市中的边缘人、小人物,包括初入城市的打工仔、小保姆以及城市中的小混混、无良少年、妓女、偷渡客等。这些都是在"第六代"导演镜头中经常出现的人物,这一点也可以看出新生代导演的作品之间存在着密切的互文本关联。这些作品中也都延续了最初两部影片的些许意味,比如东子对阮红的暗恋、二弟回乡后感受到的无所事事、小坚和小贵青春梦幻的追寻与破灭等等,但是这些因素已经不作为导演着力讲述的内容,而只是在影像的缝隙表现出的斑斑点点。《扁担·姑娘》中延续了前两部作品中的旁白讲述的声音形式,但是在歌厅灯光、美女招贴、城市夜景、穿西装的大哥等诸多画面的一闪而过之后,我们能记住的恐怕只是东子对阮红的暗恋以及那个到最后才拿出的录音机。画面表现和镜头运动都是丰富的,甚至是躁动的,但声画背后留给观众的感觉却很单一,这种单一使得导演想要表现的中国当代社会的动荡与变化很容易化成某些概念的传达。而在电影中,依靠"传达"而出的信息都是虚弱的,有一些甚至是意图明显的。广播是王小帅非常偏爱的,如果说《冬春的日子》中广播的声音一如平淡生活本身一样刺耳而显出美学层面的韵味的话,那么《扁担·姑娘》《二弟》这些影片中的广播更多的只是一种信息传达:"农村人口大量进城,在城市建设中发挥了巨大的作用,但是……""随着改革开放和经济的快速发展,各种腐败在全国各城市悄然升起,打击卖淫嫖娼……"这种关于国内形势的直接介绍在影片中也只是一种"传达"而已。这种概念的空洞传达在《二弟》中最为明显,看孩子变成一个噱头,二弟这个偷渡客连接了美国/中国这对影片设置的对立面。台词的直白表现贯穿影片始终:"美国警察到中国来抓人?""外国没有什么好的。他是我们这里真正的美国公民。""美国回来的有什么了不起?""这是美国法律。"影片中的二弟总是处在默默无言的状态中,所有的反抗和情绪都是由他的朋友抒发出来。他从美国回乡的岳父一直都处在优势状态中,原因就是有"美国法律"的保护;而二弟和其他人不同,在内心深处对美国律令抱有深深的认同。美国法律和中国乡野传统(老子看儿子,天经地义)的冲突只是表象,根本的是被有意设置出的中国/外国的对抗想象。这种设置也表现在城市/农村这样的对立中。《扁担·姑娘》里东子"我是农村人……城里人把我们叫做扁担"的自述以及在卫生间面对烘手机的茫然无措与好奇都表现了这一点,这也和《十七岁单车》中小贵到洗浴城找张先生的境遇异曲同工。虽然王小帅自己并不承认在《十七岁单车》中表现了城市/乡村这组对立,但影像中的城乡差异却在小贵以及他身边的人和事上有着诸多体现。这里

展示的不仅是差异,还有强势一方(如城市、本地、持有话语权者等)对弱势一方(如农村、外地等)露骨的"观看"。《十七岁单车》中招聘者对乡村打工者的询问以及"五六七八百"的回答,以及阮红被摄影机拍摄、被记者采访,要求其讲述"堕落"的原因及经过,强势对弱势的粗暴"观看"、弱者的无处可逃共同构成了这些影片中的"概念"传达。在这里,影片的血肉已经让位给某种明确而刻意的"主题"。关于中国当下形貌、社会的变化、边缘人的勾勒,这些都在某种程度上应和了西方自由知识分子对中国文化景观的预期。某种意义上可以说,王小帅的影片屡次赢得国际电影节大奖(或提名),也是因为导演实在谙于此道。

三、困境 历史 暧昧

2007年,王小帅拍了影片《左右》,片中人给了我们一个明确的片名解释,就是"左右为难"(女主人公枚竹对其前夫所说:"左右为难是吧?我和你一样。")。影片有意将故事情景设置在一个令人尴尬、左右为难的情境中。在通常情况下,双方都已经重新组合了家庭的原夫妻,没有任何理由再重新生孩子了;但如果有一个"救孩子"的前提,把与自己的前夫/前妻生孩子的行为放在一个"救人"的壮举下,一切不但合理化了,甚至还具有了崇高的意味。不但当事人自己崇高,他们周围的人(比如再婚家庭的另一个人)也变得崇高了,他们之间的爱似乎也升华了。本片的英文片名 In Love We Truse 也许正是其意吧。然而看罢全片,我们会发现一切归结在"In Love We Trust"上不仅不能让人信服,而且略显矫揉造作。影片开片女主人公带领客户看房子的路上,出现了关于"左右"的图解:主人公坐在车里,为了到达那个要出租的房子而忽"左"忽"右",相似的画面表现也出现在女主人公和前夫前往此房子"生孩子"的情景中。故事情境可以说是让人左右为难的,但男女主人公的行为却是忽左忽右、既左又右的,这背后恐怕连接着创作者鱼和熊掌皆尽欲求的心理动机,是既左又右的左右逢源。只要回顾王小帅的创作,我们就可以清楚地发现其变化的轨迹,从步履维艰到如鱼得水,从青年的恳切滑向中年的奸猾。

虽然王小帅的作品很多都在国际电影节上获奖,但在同辈电影人纷纷浮出水面的现实中,在中国电影产业化的大潮中,他同样有了强烈的票房欲求,因为国际电影节的认可只能给他小众的观众群,并不能给他带来丰厚的观众缘和票房回报。所以,王小帅积极转变了策略。首先,从题材的选择上讲,王小帅非常入时地打起"现实"牌,在宣传上也提出了"根据真实事件改编"(新片《地久天长》也用了"现实主义"这样的字眼)。关于孩子得白血病这样的案例,媒体报道非常多,观众对"真实事件"的关注也总是很大的,所以真实事件背后的现实伪装,是本片为了吸引国内观众的首要策略。在这方面,导演本人对票房的关注和期待是强烈并且自信的,甚至说过如果这部影片票房不好就自己封杀自己,随后又很快改口说拍电影就是想帮助一些需要帮助的人,根本不在意票房[①]。

另外,影片有意将故事的讲述赋予某种倾向性,和道德、爱与牺牲联系在一起。影片

① 王小帅:《票房已经不重要了 我收回发下的毒誓》,http://news.mtime.com/2008/04/01/1042616.html。

中所有的人都没有真正丰满的性格,很大程度上只是一个符号。影片把正面的倾向给了人物,对人物行为的态度不是中立的,而是赞美、赞成、欣赏的。女主人公枚竹应该是本片最"壮烈"的一个人物了,开片不久就陷入"莫名的疯狂"中,说是莫名是因为影片提供的原因太不让人信服。女主人公口口声声说一切都是为了孩子,但是遗憾的是观众并没有看到她与孩子之间的情感表现,甚至连给孩子洗澡这样的细节都是孩子的继父完成的,继父和孩子的情感交流似乎比母亲还多些(当然,生活中母亲对子女的爱是不需要表现也能让人信服的,这似乎是不需要证明的"公理",但电影中不能缺少,因为那是让观众寻求认同的根据),一个最正当的也是最冠冕堂皇的理由在画面表现上却是缺失的。虽然女主人公可以把爱孩子、救孩子等同于同前夫生孩子,在医学人工授精失败后就自然要求按照正常的方式来生孩子,但是缺乏让观众认同的情感依据,这就使这部影片演变成女主人公执拗地要同前夫生孩子。而至于那个影片认为合理的理由,已经很遥远不清了。再者,影片给我们塑造了一个所谓好男人、好丈夫的形象,就是老谢。女主人公有一句台词:"老谢是上天赐给我的最好的男人。"可是这样的表白依然很概念化,我们虽然看到了老谢和孩子的亲密无间,老谢对妻子前夫以及前夫妻子的热情相待,甚至老谢在知道妻子与前夫在租用的房屋里通过"自然的方式"来生孩子这件事之后依然默默无语,依然支持妻子的行动。老谢的诸如善良和宽容等这些性格特点该传达的已经传达了,但也仅仅停留在符号传达上,加上老谢"买烟"的动作设计,似乎这个"好男人"每每在关键时刻,只会做一件事,就是买烟。而在家庭生活场景中,我们看不到女主人公对老谢的感情,使得女主人公的表现和"台词"表白也不对位,使得"台词"变成了一句"空洞的能指"。比起老谢,似乎前夫更能引起女主人公的感情,台词表现出来的是深深的恨,虽然我们不知道为了什么。但是情感是如此强烈,再加上租用房间中红床单下面的牵手,这一切究竟是恨是爱,就显得有几分暧昧了。总之,比起对老谢的相敬如宾和无动于衷,女主人公对前夫的爱恨情仇似乎更真实。

 前夫这个角色是除了枚竹以外另一个最"左右为难"的角色,但是遗憾的是我们依然没有看到他的左右为难。有一点他与女主人公是具有共通性的,就是影片中没有与孩子的情感交流,观众看不到他和孩子之间的父女情深,所以就让后面的一切行为变得空洞。在言语上,他总是反对前妻的一切提议,总是指出前妻的"不近情理",但是在行动上他却一直都在按照其意愿行事,行动和言辞出现不小的反差。而这种反差只能让我们读出矫饰,而不是发自内心的为难与无奈。事实上,他也的确是左右兼得了,甚至在开片就表现出任性的空姐妻子在经历了他与前妻生孩子的事件之后,也变成了传统意义上的贤妻良母,开始下厨为他做饭。关于妻子的转变,影片给我们的解释依然是爱,对丈夫的爱。甚至表白也很矫情:当自己离开人世的一刹那,脑海里浮现的形象是那个生病的孩子的脸。一切都是可以"说"的,一切都是可以"表白"的,但是电影靠的不是"说",而是"展现",必须用形象展现出来才能让人信服,得让人看到。因此,影片人物表白的明确性和展示的孱弱不足,很难引起观众共鸣,看起来有虚假的感觉。所以说,导演想在情感、现实、奉献上做文章,意图很明显,但是结果不理想、不到位。

另外，影片中的一些细节也表现出某些对国际电影节的品位的熟稔。比如在小区楼栋里雪白的墙上贴满了小广告，影片中不止一次提到的开发商、包工头和农民工之间的矛盾以及医生和女主人公对话中突出出来的计划生育政策等等。其实，关于计划生育这项基本国策，国人已经熟悉得深入骨髓了，专门生硬刻意地提出来，很显然不是给中国观众听的了。有意思的是，在中国政府开放二胎政策之后，导演又立即拍摄了一部表现失独家庭的影片——《地久天长》。而前夫的类似包工头的职业角色除了展示了这个行业内部的矛盾之外，和整个故事基本没有什么关联。再者，本片对演员的选择也很具意味。两个家庭中的好丈夫和最终无比善解人意的妻子的扮演者分别是成泰燊和余男，前者在贾樟柯的影片中已经为国外媒体、评委所熟知，而余男更是王全安前期创作一贯的女主角，曾凭借着《图雅的婚事》中图雅一角而获得多项最佳女主角。贾樟柯、王全安等人的影片在国际上的知名度都要大于国内，对这两个演员的选择也充分说明导演王小帅的"国际期待"。当然，这种期待既有对海外票房的期盼，更有对国际电影节奖项的垂青。

可见，影片设置了一个看起来左右为难的情境，但是无论剧中人物还是观众却都没有感受到左右为难的窘迫和情感。相反，剧中人物成功地实现了"既左又右"，影片导演也成功地实现左右逢源，既受到国际一流电影节的肯定，也顺利在国内公映而且得到了被媒体规模关注的机会。相比导演之前大多数虽然获奖却没有得到规模关注的作品，《左右》是一次成功的突围，如愿地实现了左右兼得。只是，这种兼得在某种程度上是以牺牲作品的真诚换得的。

导演之后的作品《闯入者》《日照重庆》《地久天长》都基本延续了这种左右兼顾的创作路数。这些电影从题材选择、故事讲述、演员选择各个层面都能独当一面。无论是拍成商业电影，还是偏向小众的文艺片都有很好的潜质。遗憾的是导演没有放弃"左右之间"的精心计算，王小帅一直在审慎地走着平衡钢丝。在拍摄手法与影片呈现方面不肯放弃文艺片的样态，又在戏里戏外刻意加入某些商业元素。比如以"悬疑"作为《闯入者》的宣传卖点，在新片发布会上宣布与制片人刘璇结婚的消息并与之激情拥吻；《地久天长》公映后，导演更是利用本片适合"泡妞"这样的措辞在朋友圈公开营销并引发争议。在西方电影节的尺度倾向与国内主流意识形态标准之间，其也都试图获得两面政治正确的认可。结果就是，哪个方面都涉及了，但是都浅尝辄止，最终导致影片不伦不类，非但没有形成有力的情感冲击，而且呈现出影片暧昧的立场。《闯入者》从北京一个普通小区中的独居老人常常接到骚扰电话开始，搬出历史和往事；《日照重庆》中一位父亲从日照来到重庆，找亲生儿子，结果还没有看到儿子，就发现儿子因为劫持人质事件被警方击毙了；《地久天长》则是表现关系非常好的两个家庭，其中一个孩子导致另一个孩子溺毙的故事。这些故事本来都可以大放异彩，如果就单纯拍成悬疑片、家庭伦理片也可以将很多历史、人性的主题深入挖掘，但导演却执拗地试图与商业表达拉开距离。《闯入者》后半段陡然变成了人性自我救赎，影片最后加入的三线工人的座谈会，则又将一切历史的沉重做了轻描淡写。导演试图将这个故事与更宏大的历史融合起来，但历史如此宏大，人物的一生如此沉重，所有的处理又都无一例外的轻描淡写。这一点在《地久天长》中也是同样的处理。《地

久天长》用三个小时的片长展示了长达三十年的时间跨度,目前的成片中我们看不到原剧本中人物与时代的深刻互动,所有的时代内容都被黑灯舞、监狱、计划生育标兵等简单交代了,影片最后只剩下耀军与丽云失独后的沉默。导演的拍摄方式将普通人无奈又不可解的痛苦传达得很好,两位演员均斩获银熊奖也是实至名归,但影片并无意表现一个单纯的失独故事,并不是仅仅停留在失独家庭的默默承受上,而是一个包含着计划生育政策这项基本国策、包含着女主好友身为副主任"强迫"女主实施流产这样的情节设置,如此一来影片最后突如其来的温情就显得较为牵强了。也就是说,不管导演表白其中有多少广阔的时代社会内容,那些内容都仅仅停留在几个画面的"呈现"上,并没有展现出与人物的深刻互动,也没有强力地塑造出人物群像。而且,影片选择在国家开放二孩政策并鼓励生育之后,重点讲述一个失独家庭的痛苦,这本身就是暧昧难明的。

 回顾王小帅的创作,《冬春的日子》《十七岁的单车》和《左右》这三部作品都是可堪标志的,分别代表了其创作的不同阶段。寻求与文化工业、市场的融合,力求从边缘走向中心,是每一个创作者的正常欲求。在此过程中,各种力量之中有所坚持、有所舍弃也是创作者必经之路。但创作的真诚、立场的清晰是不应该被舍弃的,所有的设计都应该从创作出发而不是其他目的。从《冬春的日子》《极度寒冷》到《地久天长》,导演的视角从艺术家群体逐渐拓展,力求勾连起不同的时代,在作品中加入广阔的社会历史内容。导演自己坦言:"如果说我以后要做什么,我始终关注的是当代中国历史的发展。因为我亲身经历了这个时代的变迁,也感受了经济发展带给人和社会的变化,这种高速发展所带来的一系列问题也越来越明显,所以我们要多做一些关于历史的反思,总结经验,这样才能少走弯路。"①遗憾的是,虽然这些作品都在国际电影节获得了重要奖项的提名,但我们并没有看到这些反思。如果对影片的处理仅仅停留在准确把握与设计的层面,如果背后没有对人真切的关怀与理解,在人的行为、社会事件背后我们也看不到创作者的态度,那么一切社会内容也就变成了获得名誉的工具或某种标签式的注脚。

① 王小帅、侯克明、文静:《〈地久天长〉:现实主义与东方美学的"平民史诗"——王小帅访谈》,《电影艺术》2019年第3期。

人物精神的流变
——论松太加导演电影的家庭叙事

倪金艳[*]

摘　要：家庭叙事一直是藏族导演松太加关注的焦点。他的电影三部曲分别讲述了原生家庭（《河》）、重组家庭（《阿拉姜色》）和"临时家庭"（《太阳总在左边》）中拒绝"治愈"的个体如何完成人物精神的流变，并最终与他人及自我和解的故事。松太加的电影着眼于藏族家庭中个人的悲欢离合，通过人物心理的细腻刻画、节制的情感表达、内化冲突等技巧，使电影呈现出隐忍克制的美学风格。三部电影有意识淡化悲剧色彩和相对圆满的结局则反映了松太加积极向上的创作心态。

关键词：松太加；电影三部曲；家庭叙事；精神流变；隐忍克制

　　松太加是近年来继万玛才旦之后炙手可热的一位藏族导演。他独立导演的电影作品不多，迄今为止共四部，分别是《太阳总在左边》（2011年）、《河》（2015年）、《阿拉姜色》（2018年）、《拉姆与嘎贝》（2019年）。这四部电影屡次参加国内外各大电影节，并频繁获奖，好评如潮。其中，《太阳总在左边》获第30届温哥华国际电影节龙虎单元大奖、第三届金考拉影戏节最佳导演奖、第14届上海国际电影节亚洲新人奖；《河》获第65届柏林国际电影节新生代Generation Kplus单元水晶熊奖、第18届上海国际电影节亚洲新人奖单元最佳女演员；《阿拉姜色》获第21届上海国际电影节金爵奖评委会大奖和最佳编剧奖、2018年度导演协会年度表彰大会年度编剧奖；2019年，新作《拉姆与嘎贝》入围第67届圣塞巴斯蒂安电影节主竞赛单元，角逐金贝壳奖……这些荣誉反映出松太加已是一位成熟的导演。

　　无独有偶，松太加的四部作品都在关注藏族普通家庭，包括家庭中的爷爷、丈夫、妻子、父亲、母亲、孩子。尤其是关注家庭中那个拒绝治愈的人物，如原生家庭《河》中的格日、重组家庭《阿拉姜色》中的诺尔吾和"临时家庭"《太阳总在左边》中的尼玛。聚焦这些小人物如何完成精神转变——宽恕了他人，救赎了自我，也使原本有裂痕的家变得和谐温暖。松导电影用较少的对白刻画人物心理、节制情感表达、内化冲突、塑造坚韧的人物形象，尤其是藏族女性，使作品呈现出克制隐忍的美学风格。他恰当地使用循环、复现等叙事策略，巧妙处理微小细碎的事件，避免影片沦为对生活的刻板记录，彰显了松太加出色的叙事控制力，从而保证了作品的艺术水准。由于《拉姆与嘎贝》目前尚未公映，故不在本

[*] 倪金艳（1988—），博士，河北师范大学文学院讲师，专业方向：中国古代文学、戏剧影视学。

文讨论的范围。

一、聚焦人物精神的流变

人物精神流变是松导关注的焦点,他立足于个体情感,对准细民百姓的喜怒哀乐,用镜头记录下由对抗走向和解、小爱升华为大爱的历程。

电影《河》以节制内敛的叙事风格讲述了原生家庭由隔膜走向融合的全过程。该片探讨原生家庭存在的压抑,其中央金拉姆、格日及央金拉姆的爷爷三代人各自沉溺在自我设置的壁垒中。

聪慧可爱的央金拉姆是影片的一大看点,影片明晰地展示了母亲仁卓第二胎怀孕到分娩这一时间段内小拉姆心理意识的流变。她虽然5岁了,但仍然没能断奶,对父母百般依赖。恰是这份依赖使她难以接受小弟弟或小妹妹的降生,唯恐自己受宠爱的地位被取代,于是不同意父亲"捡天珠"(因为她认为只有父亲捡了天珠才能让母亲怀孕),甚至把象征吉祥的天珠藏匿起来。央金拉姆拒斥新生儿的诞生并非因为她没有爱,喂小羊吃奶并把自己的红头绳送给它等动作表明央金拉姆是爱心浓郁的女孩。拒绝弟妹到来或许是因为潜意识中对未知事物的惶恐。她不懂生命产生的过程,也不知道新生命对自己意味着什么。随着成长及母亲的耐心疏导,央金拉姆逐渐接受了未出生的婴儿,并将自己珍爱的小熊种在地里,期待结出更多的小熊与弟妹分享。央金拉姆排斥新生命的诞生——主动接受——自愿分享父母疼爱——施与爱的过程实现了精神流变,跨过了对生命惶恐的心理障碍,渐渐成长起来。

央金拉姆的父亲格日,无法原谅父亲四年前无情的举动:未曾离开修行的山洞、未曾跨过山洞前的河流来满足结发妻子的心愿,致使母亲含恨而去。父亲生病后,格日几次探望慰问终没勇气与之相见,于是索性提前迁居夏季牧场切断父亲生病的消息。格日对父亲的怨愤浅层次看是对父亲不看望母亲的责怪,更深层次是他难以割舍对父母的精神依恋。父母双亲一个隐居修行一个离世,使他成为精神的孤儿,对亲情的依赖加重了他对父亲的怒气,也使之陷入精神苦闷之中。如果说央金拉姆是生理上没断奶的儿童,格日则是精神"没断奶"的成年人。当他在村人的指责、妻子的训斥和内心的质问下,终于鼓起爱的勇气,主动地跨出情感窘境的第一步,去医院看望父亲,理解与原谅了父亲,同时也化解了自己精神的偏执不安。

影片中央金拉姆的爷爷修行者也与孙女、儿子一样实现了心理与精神的升华。爷爷经历了早年出家为僧——中年还俗娶妻生子——晚年隐居修行的生命历程,有过尘世生活经历的爷爷恪守修行之道,即便结发妻子离世也不曾回家看望,用虔诚和决然的姿态弥补生命中侍奉佛法断裂的"罪过"。修行者纠结于信仰与世俗之间,刻意地选择隐居山洞,过着苦行僧的生活。殊不知修行不在形式,佛法与俗世生活并不冲突,即便是与家人一起,也未尝不能获得佛的真谛。在妻子去世、与儿子断绝来往的四年里,修行者或许也曾有过遗憾与悔意,以至于看到孙女时禁不住泪流。于是出现了医院中家人来看望、主动与

格日交流并于返途中嘱咐儿子等新生儿出世后抱来看看的一幕,这象征着修行者已从更广义的角度明了佛的奥妙。

影片中的央金拉姆、格日、修行者各自跨过了阻碍自己与他人的那条无形的"心"河,实现了精神的流变。他们摆脱偏执观念的过程既是人格完善的过程,也是自我救赎的过程。由此观来,以儿童视角切入的《河》,在看似轻松与简单的外表下,隐藏着导演松太加关于救赎的深刻思考,从而增加了影片的沉重感与思想厚度,也更值得观众品咂。

再看继生家庭《阿拉姜色》中有关前夫妻、现夫妻、母子、继父子之间纠缠的故事,家庭、爱情、亲情、代际、教育、信仰等问题在这部电影中都有所反映。俄玛为了完成前夫的心愿,向家人隐匿病情,在生命的最后时刻毅然地踏上朝圣之路。现任丈夫担心妻子而陪在身边,诺尔吾因为依赖妈妈故跟随一起去往拉萨……这个由非血缘关系组成的家庭,一路上,由不解、隔阂、裂痕走向和解、释然、认同。

存在自闭倾向的诺尔吾倔强寡言,"和其他孩子不太一样"①,眼神中满是愤怒和疏离。他虽然内心中呼唤母亲,但依旧对母亲不能陪伴自己表现出冷漠。诺尔吾如果说对俄玛存在依赖,那么对继父罗尔基则是抵触,甚至是充满敌意。影片伊始,他排斥罗尔基的呼唤,对继父的关爱视而不见,责备罗尔基不允许自己与妈妈一起到新的家庭中生活,无视继父的讨好。可以说,对现在的生活他饱含怨念。俄玛无常后,这对有隔阂的继父子面临更尴尬的处境,何去何从?导演没有刻意安排突变的情节,而是用细腻具体的行动暖化了两人间的冰河。诺尔吾接受继父为其包扎伤口,主动拽着小毛驴驮运行李、沿途烧茶、默默做记号等等,并重复罗尔基示范的游戏"提耳朵"。在继父的呵护中,他乖僻的性格有所改变,接受了这份父爱。

罗尔基的成长体现在为夫为父两个维度。他对妻子念念不忘前夫充满着醋意,但在俄玛垂危之际又忍住不泪流;俄玛去世的夜晚,为了和心爱的妻子单独相处,他将裹有妻子前夫骨灰的背包扔到帐篷外;寺庙里,听到喇嘛说"这夫妻俩一起往生,多好的命啊",他不无喜剧性地把俄玛与前夫的照片撕开贴在不同的地方。嫉妒心趋势下的两个小动作,使这个悲伤的男人变得可爱,也为电影增添了小幽默。影片尾声,敏感的内心被黏合的照片再次刺痛时,罗尔基已不再纠结妻子更爱谁的问题,愿"把你的父母俩,好好安放在甘丹寺"。

罗尔基临危受命,讽刺的是要带着继子去完成俄玛与前夫的心愿。对俄玛的爱促使他三步一叩首去往拉萨。当司机随口问道"你儿子不想去就算了嘛",罗尔基突然意识到什么,所以不再坚持送回继子。他主动承担起抚养与教育继子的职责,在误以为继子溺水时,慌忙跳进河里,小心翼翼地包扎伤口,为诺尔吾盖好衣服,购买衣帽,洗头理发,并传授继子做人的道理和藏族的民俗禁忌,"你为什么总跟在我后面","作为一个男人,不能总跟在别人后面","剪掉的头发不能乱放,应该放到别人不容易踩到的地方"……冷漠的关系

① 文中引用影片内容均出自电影视频 《太阳总在左边》,https://www.1905.com/vod/play/592765.shtml?_hz=55a7cf9c71f1c9c4&ref=baidu1905com;《河》https://www.1905.com/vod/play/1188202.shtml;《阿拉姜色》https://www.1905.com/vod/play/1391169.shtml。

在一路的陪伴中变得亲昵。距离拉萨越近,父子间的心灵距离也越近,最终他们跨越了狭隘的血缘之爱,成长为真正的父子。

《阿拉姜色》表达的是彼此的陪伴和关爱,消解了怨念。这个缓解的过程,虽然不乏微小的对抗,但更多的是爱护。如果说《阿拉姜色》人物关系设置属于重组家庭,那么《太阳总在左边》则是"临时家庭",是尼玛与探亲返程老人组成的临时家庭。失手碾压死母亲的尼玛,心如死灰,在朝圣结束后仍旧满怀悲痛和自责,漫无目地地行走在朝圣之路上。藏族老者洞悉生命的无常,以一个过来人的身份,充当了对尼玛教育和引导的父亲角色。尼玛试图通过苦行僧般的朝圣来赎罪,但并不能打开心结,最后在老人的熏染下,方懂得要坦然面对人生悲欢离合和生老病死,终于放下执念,鼓起勇气,重新回到家庭,开启正常的生活轨迹。

纵观松太加电影三部曲,都涉及了宗教信仰,并且《太阳总在左边》与《阿拉姜色》中都有朝圣,尤其是后者,故事在朝圣中展开。但朝圣并不是影片的中心,也不是松导最认可的救赎方式,如同导演所言"我觉得还是生活本身来救赎他们更加有力量,这样的救赎方式非常符合东方人的生命感悟或文化特性,更符合藏族人对于生活或生命本质的理解和体验"①。或许尼玛与老人的相遇是意外,俄玛与罗尔基接力完成朝圣是偶然,但救赎却是必然,人与人之间的温情,救治了沉溺在自责中的尼玛、怨恨父亲的格日、拒绝"成长"的央金拉姆、嫉妒的罗尔基和怪谲孤僻的诺尔吾,宽容他人,救赎自己,实现精神的顿悟与成长。

二、隐忍克制的美学追求

松太加的电影,拍得很冷静,对白不多,也没有喧哗的场景;线索明确,情节不复杂,且故意将人物的情感"藏起来",淡化煽情的戏份,拒绝夸张的镜头。

"藏起来"就是将"核心的东西藏起来,更能表达一种血肉感。整部电影必须有一个价值观,如果过于直白,观众会觉得是在传达一个佛教的理念,所有的东西都是裹起来的,必须通过有血有肉的感觉诉说一个智慧,这是一种方法,藏起来才有力量"②。"藏起来"的叙事方式使作品弥漫着隐忍克制的美学风格:含蓄、内敛、静谧。具体表现在以下几个方面:

第一,以较少的对白刻画人物心理。导演说:"我现场改剧本有一个原则:原先剧本中的台词,我只会减少,不会增加。"③不仅是现场改剧本减少台词,原剧本中的台词也不是很多。《太阳总在左边》中,尼玛几乎是缄口不言,对所有的人与事都持冷眼旁观的态度,为了忘记发生的一切,他不停地行走。老人独白式地说"你已经是个大男人了,应该学会坚强""你的脾气怎么这么倔""你也知道会被太阳晒啊"……但尼玛不回应老人的搭讪。

① 先锋光芒剧情片单元之《太阳总在左边》:http://ent.sina.com.cn/m/2011-07-13/09263358481.shtml。
② 崔辰:《〈阿拉姜色〉:去奇观化与道德困境的旅程式解决》,《北京电影学院学报》2019年第3期。
③ 松太加、崔辰:《再好的智慧也需要方法——〈阿拉姜色〉导演松太加访谈》,《当代电影》2018年第9期。

尼玛的失语代表着自我封闭,蚕蛹一般包裹在碾压死生身母亲的负罪之中。《河》中央金拉姆虽然时时呼唤阿爸阿妈,但往往得到的不是亲切回应,甚至是"你怎么这么讨厌""你真烦"的责备。格日因为对父亲有怨念,整日闷闷不乐,仁卓担心父亲的病情,一家人心事重重,缺少温馨的交流。《阿拉姜色》在最重要的戏份中设置了无对白的片段,像俄玛去世的夜晚,罗尔基默默地守着妻子,用动作和表情刻画出罗尔基五味杂陈的心情。他与继子发生冲突后,夜晚打着手电筒,为熟睡的诺尔吾包扎伤口的戏份也是无声,这一幕标志着罗尔基开始主动承担起照顾继子的责任。此两场戏都没有对话,也没有解释,而是借助一系列细微的动作刻画罗尔基酸楚、疼惜、怜爱的复杂心理。诺尔吾戴着塑料袋玩耍,舅舅粗鲁地责备他"你怎么还戴着这个",一旁吃饭的俄玛欲要阻止却始终没说出口,气愤地扔掉吃食,继续叩拜。虽然俄玛此时未言语,但母亲对孩子的关爱已在表露出来。朝圣的后半程,除了鲜有的几次交流外,也更多的是静悄悄。

第二,节制的情感表达。导演自觉规避宣泄式的表演,哪怕是最痛苦的时刻也看不到演员抱头痛哭的画面,代替的是仓皇失措或角落里的独自泪垂。在处理尼玛失魂落魄、痛心疾首的状态时,导演没有让尼玛歇斯底里哭号,而是通过企图自杀、痴痴呆呆、幽灵般的注视、机械行走来展现精神崩溃。格日担心修行者,但又对父亲往昔的行为耿耿于怀,不愿原谅父亲,在迷醉中吐露心声:"四年了,你说,我该去看他吗?"四年里,格日也活在痛苦之中,即便醉酒也不能忘却。对父亲的担忧和怨念都化为格日的沉默少语。《阿拉姜色》中诺尔吾指责"你就是讨厌我"后愤然离开,罗尔基的委屈喷涌而出,他拿出珍贵的照片——自己和妻子的合影,在无人的角落啜泣。罗尔基和俄玛之间的爱情,是用生活行动来表达的。俄玛离家之前为丈夫购买了四季服装,不忍心让丈夫担忧而隐藏病情,即便临终之前还在意爱人的情绪,嘱咐着"求你,不要让我看到你流眼泪";罗尔基用松木为妻子制作护手板,时时挂念朝圣途中的俄玛,在两个同伴离开后索性陪伴左右。导演有节有度地表现平凡之人的喜爱、无奈、愤怒、忧思等情感。

第三,冲突内隐而富于张力。三部电影没有张力十足的对抗性戏剧场面,而是将冲突内化、消解。央金拉姆对新生命的抵抗是通过隐藏起天珠,致使父亲与他人打架,却不说出秘密。格日虽然对父亲有怨念,也仅仅是拒绝探望生病的父亲,当到达苦修的山洞时,只让央金拉姆进洞探望;父亲请他进去时,格日却载着女儿回家了,避开了父子间的对峙。罗尔基与诺尔吾对俄玛爱的争夺,使两人的关系变得紧张,这种冲突也不是直接冲突,而是让诺尔吾拒绝罗尔基的关心、不回应双亲的讨好来表现。罗尔基不能接受亡妻心里曾装着别人,但不曾质问"你到底爱谁",而是选择把前夫的"擦擦"丢到帐篷外、把照片分开粘贴来发泄醋意。

第四,塑造了隐忍的人物形象,尤其是坚韧的藏族女人。藏区社会里,生活环境的艰苦、繁重的劳动加剧了女性的生存压力,她们唯有以坚韧的品性来应对。导演也认可女性"在藏区家庭里的忍耐力特别强,特别投入地照顾家庭,同时社会地位不高"[①]。女性的隐

① 松太加、崔辰:《再好的智慧也需要方法——〈阿拉姜色〉导演松太加访谈》,《当代电影》2018年第9期。

忍在俄玛身上体现最为明显,她已是癌症晚期,即便生命危在旦夕,还不忘记前夫的嘱托;在为家人置办生活品,向父母叩别后,毅然地踏上了有去无回的朝圣之路。俄玛死死咬住病重的秘密,独自承担了痛苦和不解,直到罗尔基发现实情。俄玛的坚韧还体现在乐观的生活态度,享受与儿子、丈夫相伴的时刻,看到罗尔基亲情互动会开心地笑,一家人在临时搭建的帐篷里,以石为酒杯,哼唱欢歌。她不畏惧死亡,知道自己生命即将结束却依旧活着的独特阶段,拒绝了过度治疗,寻求坦荡自然的离开,以维护生命的尊严。由此看来,俄玛的临终朝圣既是在践行诺言,又是在向今世生命做诗意的告别。藏族女性的隐忍不仅体现在承受苦难,亦表现在从容释然的生命姿态。《河》中几个人物形象,较为释然的应属央金拉姆的母亲仁卓。她对女儿、丈夫、修行者始终怀有无限的爱、关心、理解、宽容、恭敬……她超越了"贪、嗔、痴"的执拗,摒弃了生活中的偏见,耐心疏导着孩子与丈夫心中的障碍,化解格日与父亲间的矛盾,以从容的姿态等待第二个孩子的降临。

三、淡化疼痛的"圆满"叙事

与万玛才旦导演的电影寻找常常落空相反①,松太加的电影有淡化疼痛的倾向,给予角色和观众希望和温暖,其结局也更圆满。导演借洞悉人生的老者之口说出"痛苦遇见时间和孩子就会淡然失色,没有什么过不去的"道理。影片也多在冬去春来的时间流淌中,"始于悲者终于欢,始于离者终于合,始于困者终于亨"②,这也反映了导演积极乐观的创作理念。

积极乐观的创作态度,还体现在三部电影的命名上,即选用温暖的太阳、流动变化的河与基调明快的祝酒歌为题。"太阳在我们藏文化中,地位实在太显赫了,它代表一种温暖的救赎。"③《太阳总在左边》片名表面上指太阳每天从东边升起西边落下,尼玛"每天都脸朝西面走,太阳肯定会灼伤你的半边脸";深层来看,此时他开始感知到外界事物对身体的影响,意识到太阳的存在,暗示了那颗封冻的心慢慢地回暖,心中的阴霾也终将被涤荡。第二部电影命名为"河",也是导演深思熟虑的结果,"河"这一意象具有多重意义。河既象征着亲情的阻隔,又代表着暗流汹涌的血脉之河;同时,河一年四季的不同形态与流动过程,也指代着行动与改变。除却上述意义外,"河"也是电影中央金拉姆、格日及爷爷的精神流变之河,暗示着人物思想渐变乃至升华——跨越阻隔与他人、与内心世界的那条无形"心"河。第三部定名为《阿拉姜色》,藏区传唱的祝酒歌,即"请您干了这杯美酒"。众所周知,酒是娱乐、感情交流的媒介,这首基调明快的祝酒歌隐喻家人感情的升温。唱歌的情形在剧中出现两次。第一次是篝火旁俄玛与罗尔基欢快地哼唱,此为全剧温馨的时刻,虽然诺尔吾不语,但此情此景留在了心中。对俄玛而言,满怀美好和慰藉的唱和是对

① 《寻找智美更登》最后没有找到合适的演员,女子的面纱也未曾揭开;《老狗》里老人企图保护藏獒,最终却不得不亲手将其勒死;《塔洛》中塔洛里追寻身份、追求爱情却迷失了自我,落得一无所有。
② 王国维:《〈红楼梦〉评论》,《教育世界》1904 年 6 月号。
③ 松太加:《救赎是作品的核心》,《西藏商报》2015 年 6 月 30 日。

自己即将步入另外一个世界的送行。果不其然,短暂的温暖过后,紧接着俄玛去世,剧情发生急剧反转。第二次是结尾处诺尔吾哼唱,罗尔基附和着,表明此时这对继父子已感情相通。

影片虽然立足于藏族家庭,但导演所要表达的内容远远超越简单的家庭之爱,而是把藏族独具特色的世界观——轮回转世——融入其中。三部电影都涉及生与死的命题,《太阳总在左边》故事以阿妈去世开篇,以定格在尼玛哥哥家新生孩童纯真的脸庞上结束;《河》中修行者年老生病,而央金拉姆的小弟弟将要出生,重复着"一个老人的生命马上要被夺走了,又有一个生命要开始"①的生死接力。原因自然与导演第一个小孩诞生后不久父亲突然去世的特殊经历有关,更与藏民族轮回的生命观相连。

藏民族认为生命是有轮回的,今世的肉身死了,灵魂和生命还是会延续。"肉身虽死,精神不死,死后复生,流转不息,是藏族社会最为普遍的生命观。"②藏传佛教文化中轮回转世的生命观与基督教、伊斯兰教多有不同,轮回是对生命的理解,也是佛教文化关注的根本问题,比如超脱地对待死亡。轮回转世的生命观,造就了藏族人乐观旷达的性格特征;既然相信生命是轮回的,那么,还有什么心结是不能放下的呢?这正是松太加电影传达的一种信念。《太阳总在左边》的老人看透人生的本质,劝解尼玛"我们会出生、会长大、会恋爱、会结婚、会生儿育女,然后就是死亡。虽然这样说有点悲观,但我觉得这样就够了"。老人从爱情、亲情及人生本质多角度开导尼玛、陪伴尼玛,助其去除执念。导演借老者之口传达出生死循环、枯荣交替只是生命现象,我们应该从容面对的观念。

除了导演的积极向上的创作理念和对藏族深厚传统文化的认同两个原因外,或许也有较为功利的考虑,是否有迎合观众审美习惯的嫌疑?尤其是汉族观众的欣赏习惯,以大团圆的结局舒缓压抑的情绪?毕竟电影的拍摄与公映也会考虑票房因素。

松太加执导的现实主义题材电影,立足于普通的藏族家庭,将个人的悲欢视作讲述的重点,展现人物精神流变的过程。影片中的主要角色常常是在失去爱中得到爱,在变故中成长,表现出导演的辩证思维。由于受藏族传统文化和导演创作理念的影响,电影三部曲呈现出淡化疼痛、追求圆满的倾向,给予观众温暖与关怀。影片的成功也表明松太加是一个善于讲故事的导演,更是一个善于组织和调用各种手段和资源去充实这个故事的优秀导演。

① 松太加、杜庆春、祁文艳:《一路走下去——关于〈阿拉姜色〉的一次对谈》,《电影艺术》2018 年第 5 期。
② 何峰:《藏族生态文化》,中国藏学出版社 2006 年版,第 123 页。

"中国精神"的表演实践
——李雪健影视形象的多维建构

许 元[*]

摘　要：作为中国当代杰出的表演艺术家，李雪健以表演艺术深入中国改革开放四十年来的社会变迁，重新阐释中国的表演文化和审美理想，在不同的角色中塑造中国人的精神品格和具体的生命状态，以中国人特有的智慧追求人类表演艺术的极致，使得表演本身的魅力具有高品位的审美价值。文章旨在通过李雪健的影视表演形象创造，探究其富有"中国精神"的表演艺术的审美追求和形象建构，以期为适应时代需求的影视表演创作提供价值探寻和实践经验。

关键词：中国精神；李雪健；表演；形象

在2018年12月举行的庆祝改革开放40周年大会上，李雪健被授予"弘扬社会主义核心价值观的优秀表演艺术家"称号，是一百名"改革先锋"中的文化界代表人物，也是唯一一位演员代表。李雪健来自齐鲁大地，精瘦的身躯有着无限的创造力和使命感。他的表演将内涵与外形高度统一，对中国社会和国民心态都产生了积极的影响，在将近四十年的演艺生涯里承载价值理想的角色观和无限贴近真实的表演体现了老一辈艺术家所特有的艺术责任感。其以中华传统文化为根基，凝聚当代中华民族实践理念的精神整体。李雪健以表演艺术深入中国改革开放四十年来的社会变迁，重新阐释中国的表演文化和审美理想，在不同的角色中塑造中国人的精神品格和具体的生命状态，以中国人特有的智慧追求人类表演艺术的极致，使得表演本身的魅力具有高品位的审美价值。

一、李雪健的表演观与"中国精神"

"精神"是中国文化的一个重要范畴，该词出自《庄子·刻意》："精神四达并流，无所不极，上际于天，下蟠于地，化育万物，不可为象，其名为同帝。"第十二届全国人大一次会议上，习近平总书记在文艺工作座谈会上的重要讲话指出：中国精神是社会主义文艺的灵魂。中华优秀的传统文化是中华民族的精神命脉，是涵养社会主义核心价值观的重要源泉，也是我们在世界文化激荡中站稳脚跟的坚实基础。中华民族在长期的实践中培育和形成了崇仁爱、重民本、守诚信、讲辩证、尚和合、求大同等思想，有自强不息、敬业乐群、扶

[*] 许元（1985—　），博士，上海戏剧学院师资博士后，专业方向：电影表演，戏曲电影。

正扬善、扶危济困、见义勇为、孝老爱亲等传统美德。我们要结合新的时代条件传承和弘扬中华优秀传统文化,传承和弘扬中华美学精神①。

笔者认为,"中国精神"代表的是主流的意识形态话语,但"中国精神"中涵盖的"中华美学精神"对于表演文化而言是超越物质的存在。追求至真、至善、至美以及相互之间的统一,是其最为本质的属性。这些文化的"基因"和精神的"能量"是需要深入研究体会并在表演创作中弘扬的。自改革开放以来,人们从物质上来讲是改革开放的受益者,但在精神上却经受了种种压力和困惑。人们常说:"人民艺术家干好了就是心灵的工程师。"演员是集"创作者""创作介质""创作成果"三种身份为一体的传播角色,是剧作主旨和人性内涵的主要传播者,应自觉承担起用人物形象展现民族精神世界的使命。

改革开放极大地促进了中国影视行业的发展,产生了不少影视艺术的优秀作品,赢得了国内外的共鸣和赞叹。李雪健是在改革开放中成长起来的优秀表演艺术家,他既是改革开放的参与者也是改革开放的受益者,从事戏剧影视表演工作四十多年,崇德尚艺,执着追求,形成"含蓄、真诚、淳厚、朴实"的表演风格,塑造了众多生动鲜活的艺术形象,展现了改革开放以来的时代变迁。在他的表演艺术中我们处处能看到与"中国精神"相契合的最本质、最具有中华美学精神特质的展现。当今关于表演训练的方法有很多,但最核心的是表演观念的确立,只有建立正确的人生观、生活观和创作观才是掌握表演艺术创作方法的前提。

正如黑格尔所说:"在艺术里,感性的东西是经过心灵化了,而心灵的东西也借感性化而显现出来了。"②李雪健的表演把富含"中国精神"的表演美学融化到自己的创作中。如果把李雪健的表演分为两个范畴,对"中国精神"的认识和理解属于"知"的范畴,而如何通过表演体现精神的高贵价值则是"行"的范畴。

首先,李雪健认为对角色人物的理解,对人物内心世界的了解,这对于一个演员来说是最难的,但又是潜移默化的,用李雪健自己的话就是"不能一口吃个胖子,要慢慢地去抓这个人物"。塑造人物是演员的职业追求,中华民族有一脉相承的精神追求、精神特质、精神脉络,在表演中表现中国人的神韵和风范是李雪健一直追求的,正如习总书记对李雪健的评价是:"准确把握人物精神世界"。其次,他认为做戏也要做人,人做不好,戏可能偶尔好一把,好不了一辈子。"认认真真演戏,清清白白做人",李雪健一直是以这样的目标来要求自己的。文艺工作者离不开人民,更离不开生活,李雪健把他想说的话都表现在角色人物的身上,李雪健的人格修炼为其银幕形象的创造铺平了道路。著名戏剧教育家徐晓钟教授评价李雪健做到了"生活美与艺术美的统一"。再次,李雪健是用角色和观众交朋友,把银屏作为和观众相认、相知、相亲的最好场合和纽带。他认为观众与演员的关系是共生并存的,认真对待每一个角色是对观众最好的交代,是观众真正认识你、了解你、信任你的有力保证。

① 中共中央宣传部:《习近平总书记在文艺工作座谈会上的重要讲话学习读本》,学习出版社 2015 年版,第 29 页。

② (德)黑格尔:《美学(第一卷)》,朱光潜译,人民文学出版社 2012 年版,第 49 页。

二、李雪健的表演形象建构

李雪健曾说:"将来老了,演不动戏了,回想起自己曾经演过的角色,不把甲和乙混同起来就成。其实,我是在挖掘自己究竟还有能耐没有,哪怕只一丁点儿。"①他很少从自己的表演中总结出理论,这看似简单的几句话,却道出了表演的最深体验和最高境界,这和他超敏锐的艺术感受力和人生感悟息息相关。在李雪健的一系列角色表演中,每一个角色都被其赋予了强烈的魅力特质,在观众眼里他就是那个角色本身,曾有评论家说:"李雪健有特殊的神韵——极其朴实自然的生活再现和隐藏于背后的超于再现之上的生活理解,与别人和自己的过去都不雷同。"

(一)爱国主义共产党员形象建立

1. "为人民的影像"——奉献一生的公仆银幕形象

李雪健演过很多好人,如果只是把电影《焦裕禄》(1990)中的焦裕禄当作一个标准好人,就会表演得十分概念,成为"好人好事"的表扬范文,李雪健是把角色当成一个活人、一个有血有肉的人物去塑造。首先是形似,李雪健在自然条件上并不酷似焦裕禄,为此他一个月减重二十多斤,尽量接近表演对象的外形。其次是神似,神似就是角色的心灵通过演员自身和外部零件特别是眼睛反映出的一种精神状态。他对焦裕禄这个角色的设计是"从眼神里传达出人物的内心世界",加速的消瘦也使之在形体上更为准确。同时,他抓住了焦裕禄的本质即他与兰考人民共命运的品质和为人民无私奉献的赤诚。正是因为有这样的信念,他无数次起誓,一定要塑造出一个活生生的共产党人的杰出典范。如何把这种精神具体化?他找准了角色的切入点,以人民的"父母官"的心态做每一件事,把治县转换为理家,从初到兰考时如父亲般把馒头分给孩子吃到后来为大爷送粮,又以长辈的感情渴望挽留魏技术员。比如其中一场戏,焦裕禄一心想留住决定离开的魏技术员,拼了命地追赶魏搭乘的火车,回头却发现小魏跟在他后面,李雪健眼泪唰的一下就下来了,眼神充满坚定与忧患,这场戏一气呵成。

李雪健总是变着法地把这种最贴近人心的东西表现出来,他用整个心灵体会焦裕禄的精神世界,全身心被这个人物塞得满满的。在焦裕禄生命的最后一刻,李雪健目中含泪,形体动作不大,却表现出强烈的心理状态,将一个共产主义者"胸中装着人民,唯独没有自己"的精神由里到外地和盘托出。李雪健于2014年在京召开的文艺工作座谈会上说,拍焦裕禄时村里的人民陪着他们没日没夜的拍摄,全村老老少少力往一处使的精神至今让他难以忘怀。以至于他在演完焦裕禄后,久久不能从焦裕禄的世界中走出来,无法接受其他任何角色。

相比之前同类型影片,李雪健摒弃了对原型人物的刻板模仿,其追求质朴,再现为人

① 李力:《寻找焦裕禄》,世界知识出版社1991年版,第118页。

民奉献一生的公仆形象,让观众觉得贴近人物,不是拔高也不是"高大全"。影片推出后一改昔日人们对主旋律艺术作品较为简单程式化的印象,以血肉丰满的形象为中国主旋律类型电影及其表演艺术开辟了耳目一新的道路。

2010年李雪健再次出演人民公仆形象,在电影《杨善洲》中饰演了云南保山地委书记杨善洲。当地老百姓对杨善洲的支持和评价,从形象到精神,从语言到形体都给予李雪健创作的启发。影片以生活流的纪实风格拍摄,李雪健也以纪实性的表演重现杨善洲的真实记录,给人以融入生活、再现时代岁月的逼真印象。《焦裕禄》《杨善洲》这两部电影都是主人公在人民工作、生活的土地上拍摄的,都是以当地人民共同走过特定时代为依据、为史实而载入银幕的,具备艺术创造文献史的不朽价值。他每到一个地方,就要同那里的人民结合起来,在人民中间生根、开花,和人民一同走过岁月、人生。

早期的电影理论家巴拉兹曾在《电影美学》一书中论述"英雄、美、电影明星"的内在关系:"英雄的外形是一种正好符合那些崇拜他的人的理想和愿望的美,一个社会只要响亮地宣布它对新型的人的理想,他就会为这种新型的人寻找一种理想的外形和若干种其他的美德。"[①]而李雪健正是这种理想外形和美德的代表。全心全意为人民服务是党的宗旨,李雪健所饰演的焦裕禄、杨善洲都是坚守自身岗位为人民谋福祉、奉献自己人生岁月的优秀共产党人形象。而作为演员的李雪健,希望通过讲述这些优秀共产党员的人生故事,将他们优秀的精神特质和人物品格传导给观众,他认为这是他的职责所在[②]。

2. 叱咤风云的军人形象——李雪健塑造的另一类英雄

李雪健的第一次"触电"是《天山行》(1982),扮演我军的一位初级军官。在第二部电影《钢铧将军》(1986)中,他又饰演一位饱经磨难、具有传奇色彩的解放军少将李力,从主人公30多岁演到60岁。李力在工作中富有开拓精神,在生活中与妻子有矛盾,又被另一个他所赏识和保护过的女教师爱恋着。扮演这样一个人物如果分寸把握不好,必然有损人物形象。但是李雪健的表演刚柔并济,展示了主人公丰富的情感生活,分寸适度地刻画了革命军人坚毅刚强、注重操守的英雄形象。通过这部电影,他熟悉了镜头前的表演。同行评价李雪健的表演是:一条胡同,从这头看不到那头(意味有深度)。在人物塑造和电影特性两个方面,他都达到了运用自如、驾轻就熟的境地。

《横空出世》(1999)讲述的是我国在戈壁滩上开展核试验的艰难历程,是一段连当事人和奉献者都不希望透露的光辉历史。"干惊天动地事,做隐姓埋名人"的马兰精神成为"两弹一星"精神的重要组成部分。胡锦涛同志曾在人民大会堂对导演陈国星和李雪健说:"中国原子弹爆炸,与其说是物质的,不如说是精神上的原子弹,我们要拍的就是这个精神上的爆炸。"[③]李雪健饰演的冯石将军就体现出了那个时代的精神世界。他的脾气很大,再大的官他都敢顶,而一旦接受了核试验任务,就会凭着忠诚不遗余力地坚决完成。

① (匈牙利)贝拉·巴拉兹:《电影美学》,何力译,中国电影出版社1979年版,第304页。
② 《致敬改革开放40年:文化大家讲述亲历/李雪健:珍惜"演员名号"》,http://www.sohu.com/a/274254766_753297。
③ 王人殷:《〈横空出世〉从剧本到影片》,中国电影出版社2000年版,第239页。

这样"一种精神"在李雪健的表演中被反复地展示。比如他对着镜头说:"我们就是要说No,去你妈的!"民族情感从未表现得如此强烈,在今天看来依然让人激动万分。人物的历史性激情光靠个人的强烈演绎是很难表现的,只有在一个大历史环境当中才会更加神圣、更加逼真。当时中国驻南斯拉夫使馆被炸一事拨动了整个剧组的爱国主义情结,演员在特定的环境当中有了一种历史感的冲动,在"打夯"这场戏中表现得尤为明显。电影与时代、民族的情怀,艺术和生活的关系,从未如《横空出世》结合得如此紧密。

62岁的李雪健第三次在银幕上扮演新中国将军形象,是在电影《老阿姨》中饰演甘祖昌将军。作为新中国第一位要求回乡当农民的将军,甘祖昌一生老老实实做人、勤勤恳恳奉献的革命精神感动众人。李雪健在演英雄奉献、一生无悔的共产党员形象上也有新的突破,把现实和幻觉中的甘祖昌在表演上准确而个性化地表达出来,真正从表演观念上把英雄人物内心的斗争形象化。

(二)历史人物的多重性格表演

1. 复合多面的古代历史人物形象

李雪健饰演的《荆轲刺秦王》(1997)在某种程度上颠覆了人们记忆中的秦始皇形象。从外貌上,据史书记载秦王嬴政是个体形较矮、相貌较丑的皇帝。在治国施政、建功立业方面,导演陈凯歌认为嬴政是一个有着宽阔的胸襟、丰富的情感和想象力的人物。而李雪健塑造了一个和大众认知完全不一样的始皇帝形象。对儿时玩伴赵女纯真的深情与留恋,对生父吕不韦的执念与决绝,对母后的忠诚与冷血,李雪健将既纯真又暴戾、既疯癫又精明、既阴险又残暴的帝王形象体现得妙到毫巅。曾有记者问起,李雪健在演出秦王的过程中,着重表现他的哪个方面?李雪健说:这个人物的出现离现在已有两千多年了,到底是个什么样的人物,现在仍然有争议;但是,两个字在百姓心中是根深蒂固的,这两个字就是"暴君"。导演提出,嬴政成为暴君有个过程。因此,他要表现的就是这个过程以及最后怎样收场①。在影片不同的阶段,李雪健的表演也呈现出渐次递进的特点。在统一天下的过程中秦王的性格和心理的一步步扭曲,但也充满着恐惧、无奈和孤独;李雪健通过稍显夸张的肢体动作、"声若豺狼"的嗓音、细微的面部肌肉拉扯和隐忍的泪目,塑造出一个有血有肉的、生而天真却一步步走向暴虐的始皇帝。李雪健的表演放在这样的历史大背景下,恰恰产生了一种"陌生化"的艺术效果。他的表演会让人产生这就是秦始皇感受,让观众看到除历史之外的秦始皇人性的多面性,深化了秦王作为"历史人质"的悲剧性。

《水浒传》是民间大众口头艺术的结晶,又是现实主义与浪漫主义完美结合的划时代巨著。如何把民族想象转变成荧幕具象,98版电视剧《水浒传》的导演张绍林在选择演员时的思路是:"由于《水浒传》是多年来经过人们口头传说形成的文字,又经过不断修改才最终形成的民族名著,可以说,《水浒传》里的人物都是老百姓心目中的形象。所以影视表现要充分尊重传统的审美约定,满足观众的审美需求,这种审美约定就是民族美学特征的

① 朱国梁:《挥别金戈铁马,再说"荆轲刺秦"——与陈凯歌、巩俐、李雪健的对话》,《电视月刊》1999年第2期。

'集体无意识'。"①选择李雪健出演宋江也是遵从这种审美需求的结果，因为当时李雪健刚演完宋大成，这种憨厚厚道的大哥形象深入人心，虽然貌不惊人但可亲可善。

电视剧版的《水浒》主要是围绕宋江这一核心人物展开叙述。剧作本身既忠实原著又进行了理解性的大胆改造，在宋江等人物身上体现尤为明显。虽然某种程度上削弱了宋江形象的可信性，但究其主旨是为了突出梁山的毁灭不仅是宋江接受招安的悲剧更是封建制度导致的历史悲剧，使得"英雄毁灭，制度犹存"的悲剧结局更加动人心魄，引人深思。

对宋江这个人物历史上争论已久，金圣叹曾在书中写道："一部书中，写一百七人最易，写宋江最难；故读此一部者，亦读一百七人传最易，读宋江传最难也。盖此书写一百七人处，皆直笔也，好即真好，劣即真劣。若写宋江则不然，骤读之而全好，再读之而好劣相半，又再读之而好不胜劣，又卒读之而全劣无好矣。"②由此可见宋江这一人物之复杂，对于宋江的角色塑造就显得尤为重要。李雪健用了两年的时间思考、理解、想象和塑造这个角色。在李雪健看来，宋江虽然谈不上英雄，但他身上忠、义、孝、诚、忍并存，既有农民意识又有小资产阶级的梦想，还有一些仗义执言的江湖领袖气质，是个复合性很强的人物。宋江一生追求"忠义"双全，这是宋江性格中最具代表性的两面。李雪健在表演上也紧扣"忠义"二字，讲义气，重真诚，在行为表现上性格化特征明显，在做县衙押司、梁山寨主和金殿招安阶段皆有不同的外部动作来表现其复杂的心态转变。剧中多次运用特写镜头表现宋江的情绪转变，比如宋江眼见前去送信的张顺被方貌万箭穿心，李雪健的表情在震惊—悲痛—抑制—愤怒中转换，在眼神和面部表情的处理上细致入微；在"偷酒扯诏"一集中，宋江在众人的反对下执意放走陈太尉，李雪健忧患而诚恳的面部表情既反映了宋江为保兄弟名留千史的"义"，也显示出宋江静待朝廷赦罪招安"忠"的一面。李雪健在无声的微相表演中挖掘出许多深藏在背后的人物潜台词，观众从演员的内心视像中感受到影视表演的真正魅力，这样的例子在剧中不胜枚举。陈寅恪先生曾提出研究历史的人对历史上的人和事要有"同情的理解"原则，笔者认为李雪健在表现宋江这个人物上，既没有如宋大成般美化也没有丑化，而是以理解的态度分寸恰当地塑造了这个人物，从外在形态到内在气质都准确体现了原著精神，让观众感受到了一个真实且复杂的宋江。

2. 求真求实的现当代历史人物形象

传记片是人物戏，人物是传记作品结构的根本支点。演员演绎一个真实人物的人生经历，通过真实地呈现人物独特的人生境遇以及人物与时代的关系，展示其人格魅力，挖掘其精神境界，是表演创作的基本原则。电视剧《李大钊》（1989）是李雪健的早期作品，播出后评论界看法不一。李雪健认为：李大钊虽然是革命领袖和大学教授，但他出身农民，所以仪表动态应不失农民底色，只有演出这一点来方才是李大钊"这一个"。之后有人采访李雪健，他说："我是普通人，李大钊也是，我不想在外在的形体和动作上塑造他的伟大。

① 张金尧：《张绍林导演艺术研究》，中国文联出版社 2015 年版，第 115 页。
② （清）金圣叹：《贯华堂第五才子书水浒传（下册）》，周锡山编校，万卷出版公司 2009 年版，第 489 页。

我也睡不着觉,不是想自己怎么演戏,而是作为一个观众看自己怎么演戏,琢磨戏中的对手会怎么演戏,因此还得了解对手的经历、性格、表演方法和思维逻辑。"①不仅要把握李大钊的个性特征以及在"根本上改造中国"的核心理念,在现实表演中李雪健也在观察对手表演中重塑生活中的李大钊。这是对传主人物全方位的体现,可谓表演思考之全面。《李大钊》一剧播出时,由于编导用了太多的闪回,观众在理解剧情上并不十分流畅,若不是李雪健抓住每次的表演,稍有偏差就会一盘散沙。可见传记表演中传主是否立得住,对一部传记电视剧来说有至关重要的作用。

在电视剧《赵树理》(2006)中,李雪健刻画的赵树理是为农民服务、为农民写作一生的作家。因为对良知与真理的捍卫,他一生最后的结局却是富有历史悲剧性的。导演韦廉说:"赵树理在小说中塑造艺术典型的同时,也在生活中塑造了自己。他是一个说真话、一贯说真话;做真人,一辈子做真人的典型。"李雪健在剧中从20岁演到60岁,为了角色的"真",他曾抱病深入山西东南地区,走访赵树理创作和生活的地方,并与当地的乡亲进行了细致的交流。李雪健主动提出要在剧中唱上党梆子,因为赵树理是个戏迷,这样能充分体现太行山农民的精神面貌。他也把赵树理的幽默感运用到人物塑造中,使得纸面上概念的人物变得生动活泼起来。李雪健抓住了赵树理的"真",就如同他在剧中的台词:"文艺作品要真实地反映现实生活,我们不能用概念去套活生生的生活,干部也好,作家也好,要做人民的代言人,要真正地为人民群众说话,那才是正道。"第十七集中,赵树理对焦裕禄题材的欣喜,在历史的巧合中完成了演员与剧中人物的神交,挖掘人们心灵深处共通的情感信念,在这个"碎片化"的时代形成了一种"聚合"的张力,使得中华民族的人格得到了历史的传承。

(三)展现时代精神的民族人物表演

1. 家国父亲形象代表

"父亲"作为中国文化的一种形象象征,尤其在以家庭伦理故事作为主要题材的中国影视剧中占有重要一席。李雪健在影视剧中塑造了许多父亲形象,不同时期的父亲形象无不体现出鲜明的时代精神和性格特征,有"千面父亲"之称。其实李雪健早在他的第二部电影《钢锉将军》(1986)中就有过父亲形象的演出,次年又在根据老舍小说改编的电影《鼓书艺人》(1987)中扮演过父亲,这是李雪健与第五代导演合作的开始。李雪健曾说:"田壮壮导演一直要求现实主义,要求'看不见表演'的表演。在我的创作中有,也有很多地方能看出表演的痕迹。往往重场戏还可以,因为脑子里有意识;恰恰最平常的戏,我自己看还是完成得不好。"②这就是李雪健对自身作为一名合格演员的要求。在观众看来他已经把小说的灵魂人物方宝庆的心理状态和作为旧中国艺人在大历史中的流逝感把握得相当微妙时,作为演员的他却仍在不断反思和打磨自己的表演。在李少红导演的《四十不

① 初海:《明星一凡人　影视明星专访集》,中国广播电视出版社1991年版,第215页。
② 李雪健、赵德龙:《李雪健:表演不是闹着玩的》,《当代电影》2016年第6期。

惑》(1992)中,李雪健塑造了一个内心充满矛盾困惑且已人到中年的男人。在当时戏剧性盛行的表演中,李雪健生活化的表演如一股清流般层层递进。面对自己突如其来的私生子,他在波澜不惊中把对儿子的情感慢慢地释放出来,使得家庭的最终和解显得平静而有力量。在《父爱如山》(2010)中李雪健饰演的父亲因为过于严厉不断地被儿子误解,即使误会重重他也要教会儿子做人的道理,最终舍命救子,父子和好如初。电视剧《嘿,老头》(2015)是李雪健第二次扮演老年痴呆症患者,上一次是在《如烟往事》(1993)。父亲与儿子之间一直存在不解,父亲把对儿子的爱深埋在心中,直到患阿尔兹海默症后才不经意流露出来。在与儿子互换角色的剧情设置中,他以喜剧式的表演方法,演绎一种虽然身患重大疾病却笑对人生的生活态度,从而感染观众。《新上海滩》(2007)中的冯敬尧是李雪健表演生涯中少有的反面角色,一句"我不痛快"让人听了不寒而栗,但对女儿却是百般疼爱,恶魔与慈父的双重形象产生强烈对比。《建党伟业》(2011)中,李雪健饰演杨开慧的父亲杨昌济,因为戏份少,所以对表演功力的要求更高。其中一场戏剧本的设计是他临终时从眼角流下一滴泪,李雪健重新设计了一种表演方式:"他先是眼皮动一下,然后吃力地把手放在润之手上,用两个手指轻轻叩了一下,之后便离开人世。"可见,其对表演细节有着精益求精的创作态度,他在反复追求艺术处理的最优效果。在电视连续剧《少帅》(2016)中,李雪健饰演张学良的父亲张作霖。张作霖既是具有争议的历史人物又是父亲形象,这样一个复杂无比的人对待儿子的慈爱与严厉在其中一场戏中表现得十分突出:张作霖失手打伤儿子后,李雪健通过三次转身,生动表现了作为一个军阀统帅的不失颜面和作为父亲的无比懊悔,看似强势性格的背后是对儿子深沉的爱,父爱在这里得到了分寸有度的表演处理。

西方的影视作品,在对待父亲的情感处理上,多以父辈的失败、儿辈的胜利告终。而中国的影视剧更多地颂扬父子间的家庭亲情,呼唤家庭的回归,这些作品在不同程度上都表现了两代人从对立到宽容到和解的情感过程,这也是中国观众最喜闻乐见的。虽然都是扮演父亲,在不同的处境中,李雪健一旦进入了规定情境,便能生发出与角色同样的思想感情。笔者认为,在电视剧《美丽人生》(2008)中李雪健塑造的父亲形象是令人赞叹的,这个父亲涵盖了三种形象:首先是非亲生父亲形象,剧中的父亲李雪健经历了亲生儿女车祸的意外死亡,并领养姐弟两人把其抚养成人的过程;其次是具有社会责任的父亲形象,李雪健饰演的伍德行外号"无德行",表面上是一个爱占小便宜的话剧团美工,骨子里却正直善良,乐于助人,具有强烈的社会责任感;最后是儿女眼中的精神父亲形象,从姐弟俩开始对他的不认可,情感对立误入歧途,到最后被养父的精神和行为感动,接纳父亲回归家庭,一家人幸福团聚。这部剧无时无刻不感动着观众,李雪健的表演也呼应了影片主旨"没有人的人生是完美的,但人生每一刻都是美丽的,无论怎么样的灾难降临,只要生命还在,生活始终要继续,活着就是最美丽的事"。

2. "呼唤真情"的小人物表演

在20世纪90年代,一部《渴望》轰动全国,引发亿万观众的精神共鸣。在剧中,李雪健饰演车间主任宋大成。虽然在他塑造的众多艺术形象中,宋大成算不上是最优秀的一

个,但这个角色的塑造给李雪健带来了最大的知名度。宋大成为人善良朴实,只是有些愚昧,以现代人的眼光看,他对自己的人生"有点太不负责任了",用一种近乎自我牺牲的方式保持着崇高精神,在某种程度上对自己和他人都造成了伤害。但我们不要忘了,这部剧发生的背景是在"文革"前后到改革开放之初。十年"文革"把人性中的弱点暴露无遗,人的尊严、价值和权利被无情地碾压,这种长期压抑的情感包袱在当时的中国如阴影般挥之不去,笼罩在许多普通人身上,急需一个情感宣泄的通道。《渴望》的播出时间是"八九风波"后,一方面是看起来颇有些向右摆动的政治倾向,另一方面则是精神空间的压抑。①《渴望》的出现可以说填补了中国人当时的心理缺失和对道德美好的向往,起到了观念引导的作用,人们从启蒙政治回到日常生活。

编剧李晓明曾著文谈到自己对宋大成的设计:是"默默的追求者",没什么内涵,内心空虚,没有理想与抱负,看见人家夫妻矛盾就跟着瞎起哄的人物。而李雪健硬是把宋大成由一个"默默追求"的窝囊废演成了表面木讷而内心坚韧上进、宽厚善良的人,丰富了这一个特定人物的内心表达。因为在李雪健看来,50集的大型室内剧在中国是首创,而宋大成这个人物严重脱离了生活真实和艺术真实,如果没有典型意义就没有表现的价值。这种"但行好事,莫问前程"的人生境界,是当时他所追求的。好人难当,却不好演,怎么把人物的心理活动一点一点表现出来,这就是李雪健深入探寻的人生内涵,也是他表演技巧的功夫所在。因为他和宋大成是同龄人,经历相似,所以李雪健的表演是让宋大成贴近自己。要知道角色的"戏眼儿"在哪,在什么时候表现能有最好的效果,尤其是对于这样一个现在看来有些"泛道德化"的人物,把握不准确很容易让人反感。本着"让宋大成从剧本中跳出来,作为一个活生生的人与大家生活一段时间"的宗旨深情演绎,李雪健的宋大成最终得到了观众的认同。

李雪健对小人物碎片化的生活予以个性化表现,把演戏变成演"细"。电视剧《搭错车》(2004)中李雪健是一名废品收购站的职工,因为一次意外失去了语言能力,前妻留下女儿离他而去;面对与自己毫无血缘关系的孩子,他义无反顾地付出自己的所有,甚至为了女儿放弃自己的爱情。在最初设计这个角色的时候,李雪健认为孙力的失语变哑是后天造成的,对于大多数观众来说是不太能够理解的,所以李雪健自创了一套观众可以看懂的手势并结合气音来传达信息。这个人物原来能说话而后来哑了,他对声音就会有一种渴望和追求。因为出演的是哑巴,李雪健在剧中只能靠肢体语言表达所有的感情,动作设计尤为重要。其中一场戏是孙力提出要见阿美的生父,孙力走着走着突然停住,开始往回走,好不容易被刘之兰拉到房间,看到阿美的生父是自己很不喜欢的人,他立刻掉头就走,等阿美冲出去时,孙力扶在墙边暗自流泪。通过这些细节设计的表演,人物品格在慢慢递进,显示出李雪健深厚的人物塑造能力。笛子在戏中是代替孙力发声的重要道具,对于什么时候该吹,什么时候该停,李雪健也都拿捏得非常到位。

① 邹诗鹏:《三十年社会与文化思潮》,复旦大学出版社2012年版,第22页。

结　　语

在文化消费主义泛滥的今天，某些影视剧在制作资本和明星偶像上的投入越来越多，其商品属性被无限夸大。但从剧作和表演角度来说，对人物本身的精神挖掘并没有上升，甚至有意降低和抛弃，人物被非常符号化地安插在剧情当中，失去了在踏实生活中发现真理的能力，极大地降低了影视艺术的认识价值和感人魅力。

李雪健演过很多的好人、伟人、公仆形象。这对于一般演员来说，因为找不到突破口，很容易演成"高大全"，与人物是"两张皮"，只是注重表层、皮相的表达，缺乏对角色从内到外的体验和感受，表现的角色过于单一，表演时只有一个宣传性目的和任务，是很难符合当下观众对表演艺术的审美要求的。而李雪健以"中国精神"作为文化底色的深层表演不仅创造出银幕上可视又可爱的艺术形象，还能引导观众看到更多的情感表达，拉近了观众与角色的距离，增加了人物的厚度，给予观众难忘的人生记忆。正如《中国改革大典》对李雪健的评价：李雪健塑造的具有崇高品质和精神的艺术形象，为中国影视表演艺术树立了光辉的典范，使观众在改革开放中获得精神力量。

李雪健说："演员是一种职业，我们这个职业就是塑造人物，而且是鲜活的人物。通过人物，让观众感受到假恶丑和真善美。"① 文学是人学，表演艺术也是人学。李雪健无论面对什么样的角色都能开掘出人性的真谛与至善。尽管他在表演技法上不断锤炼自己，但更重要的是他总是深入地体悟道德精神与弘扬"真善美"的价值观。正是这份责任使他成了一个"大写的人"。以精神创造为表演的终端，把对人民现实生活的体察、民族形象的开拓和时代脉搏的把握聚合在中国精神之中，坚守中华文化立场、传播中华民族精神，展现时代人物风范，这就是李雪健给予表演创作者们的思想力量和精神动力，也是中国表演创作者在展现中国精神上被赋予的一份神圣的文化使命。

① 李雪健：《用角色和观众交流》，中共中央宣传部文艺局主编：《学习习近平总书记文艺座谈会重要讲话作家艺术家体会文章摘编》，学习出版社2015年版，第10页。

论中国早期电影中的家庭意象

薛 媛[*]

摘 要：家庭作为中国文化的核心意象之一，其所蕴蓄的厚重思想文化内涵在中国早期电影创作中得到充分而生动的展现。在中国早期电影中，家庭意象大体呈现为三种表现形态：第一，家庭是生活美满与人性复归的象征，一个完整家庭的破离与最终圆满是贯穿这些影片的情节线。第二，家庭成为人性与情感的桎梏，主人公总是无力穿越家庭这道阻隔真正幸福的藩篱。第三，家庭意象退居后景甚至缺席于影片的叙事，"失家"一代的流浪漂泊与迷茫苦痛赋予影片以现实主义品格与社会批判精神。与新世纪以来中国家庭伦理片相比，中国早期电影营设的家庭意象烙刻着鲜明的时代印记：一是主人公为生存和安全需求殚精竭虑，象征家庭归属与亲情之爱的"团圆饭"缺席。二是采用"影戏"手法呈现家庭悲欢，人物情感起伏跌宕。家庭意象的精心营设使中国早期电影以更为厚重深邃的文化内涵与思想意蕴闪亮于世界电影之林。

关键词：中国早期电影；家庭意象；传统文化；时代印记

中国传统文化是建立在血缘亲情与祖先崇拜基础之上的崇德重义的伦理本位文化，家族关系与宗法观念渗透到社会生活的方方面面。家庭也因此成为中国文化中的核心意象之一，它所蕴蓄的厚重思想文化内涵在中国早期电影创作中得到充分而生动的展现。由于处在中西文化激烈碰撞融合、社会变革呼声高涨的特定历史文化背景中，中国早期电影人既要将绵延相续几千年的民族传统文化精华在电影艺术中进一步传承与弘扬，另一方面又要对其中的糟粕进行反思自省，以完成改革自新、重塑电影文化的时代使命。家庭这一中国传统文化的核心载体也因而被赋予了尤为丰富深邃的思想意蕴与时代内涵。较之于同一时期的其他国家电影，例如美国类型片中家庭意象的缺席和弱化，英国纪录片运动和法国诗意现实主义走向自然与社会寻找灵感，素来重视人伦情义展呈的韩国电影仍在为民族电影的拍制权苦苦挣扎而更遑论家庭意象的匠心营构，中国早期电影以家庭意象的精心营设向世界影坛展现了中国电影一以贯之的文化品格，成为中国影史上一段风采卓然的深刻记忆。

一、中国早期电影家庭意象的表现形态

在中国早期电影里，家庭意象大体呈现为三种表现形态：第一，家庭是生活美满与人

[*] 薛媛(1976—)，博士，河北大学艺术学院讲师，专业方向：中国电影史。

性复归的象征,一个完整家庭的破离与最终圆满是贯穿这些影片的情节线。第二,家庭成为人性与情感的桎梏,主人公总是无力穿越家庭这道阻隔真正幸福的藩篱。第三,家庭意象退居后景甚至缺席于影片的叙事,"失家"一代的流浪漂泊与迷茫苦痛赋予影片以现实主义品格与社会批判精神。在中国早期影人讲述的这些以家庭为核心的动人故事中,中华传统文化基因蕴蓄其中,体现了这一历史时期中国家庭伦理片所禀赋的厚重民族文化品格。

(一)家庭的破离与复归

在20世纪30—40年代的中国早期电影创作中,家庭这一意象所负载的文化含义之一是人生幸福的象征与人性良知的救赎所,对完整家庭的向往与追寻是影片或隐或显的最终旨归。这类作品大体又可分为两种子类型:一类是描写一个原本完整美满的家庭因遭遇变故而解体及家庭成员经历的种种坎坷,影片结尾,复归家庭的梦想破灭,故事以悲剧告终。代表作品包括蔡楚生与郑君里编导的《一江春水向东流》、蔡楚生编导的《渔光曲》、郑正秋编导的《姊妹花》、孙瑜执导的《故都春梦》等多部经典之作。其中,《一江春水向东流》堪称此类家庭意象营构的典范之作。影片以"小视角、大笔法"的宏阔匠心为观众生动讲述了一个乱世中家庭离散的悲剧故事。上海某纱厂女工素芬与夜校教师张忠良相识相恋,结成美满家庭,素芬与丈夫、婆婆、儿子一家三口幸福相守。然而乱世的烽火很快逼近了上海,沪上的人们家无宁日,张忠良作别母亲与妻儿远赴抗战救护队,素芬与婆婆、儿子艰苦度日。几经辗转,素芬回到上海替人帮佣,偶遇已经堕落变节的张忠良,万念俱灰中素芬投身滚滚的黄浦江……面对谋生的艰难与利欲的诱惑,张忠良一步步走向腐化堕落,击碎了素芬渴盼家人团聚的人生信念,在战乱和劫难中,一个原本完满家庭的复归彻底化为泡影。以一个家庭的散离悲情投射整个社会在那个特定年代的动荡变迁,《一江春水向东流》由此成为中国电影史上一曲令人难忘的家国悲歌。蔡楚生编导的《渔光曲》是一部曾为中国赢得世界性荣誉的不朽杰作。如果说《一江春水向东流》描写的家庭离散是一幕战乱悲剧,《渔光曲》讲述的则是一出贫苦百姓被人吃人的旧社会无情吞噬的民生悲剧。渔民徐福面对新添的一双儿女非但没有初为人父的喜悦,反倒忧从中来。全家四口虽能朝暮团聚,却面临着生活的危机。在渔霸的逼租下,徐福冒险出外做工,在暴风雨中葬身大海。徐妻被迫到船主家当养娘,几经磨难后双目失明。渔村遭海匪侵扰后小猫、小猴姐弟俩偕盲母流落在上海街头,与同样穷困潦倒的舅舅一家人经历了数年的艰苦挣扎。母亲和舅舅在战乱中葬身火海,无家可归的小猫、小猴只得重回渔船谋生,最终小猴因捕鱼受伤死去,小猫抱着小猴的尸体凄恻地唱着那首《渔光曲》。阶级矛盾、民族危机和城乡冲突等国家隐忧从这个普通家庭的散亡惨剧中得到清晰的折射。在这些影片中,家庭的完聚对剧中人而言只是一个虽执着坚守却最终幻灭的梦想。

与这一类描写家庭破离的悲情作品形成鲜明对照,另一类中国早期电影将家庭的复归、亲人的团聚作为剧情的归宿,几经波折乱离,一家人最终克服重重阻隔、尽释前嫌,重新团聚在一起。在这些作品中,人伦亲情战胜了一切,家庭的完聚是人生幸福的象征与影

片弘扬的主旨。沈浮导演的伦理佳作《万家灯火》、张爱玲编剧的《太太万岁》、张石川导演的《孤儿救祖记》、史东山导演的《儿孙福》、朱石麟导演的《慈母曲》等经典伦理片都是以回归完满家庭作为影片的收笔,为中国电影艺术长卷增添了一抹温暖亮色。沈浮导演的《万家灯火》以平易纯朴的编导风格为观众展现了一个母子两代之间虽嫌隙频生却终得圆满的家庭伦理故事。上海某公司职员胡智清与妻女一家三口过着虽然精打细算却也和乐融融的小日子,胡母以为儿子在上海享受富贵,遂带着老少几口投奔而来,一大家人聚在一起,生存成了难题,妻子与婆婆还时有口角。胡智清不得已向经理预支薪水,又因在路上捡到钱包被误当作小偷遭到毒打,精神恍惚的胡智清撞上经理的车受伤入院,全家人焦急地寻找他。影片结尾,当智清回到家中,妻子与母亲已经和解,一家人聚首在万家灯火时,血缘亲情和人性的纯朴善良融化了两代人间的坚冰,小家庭变为几代同堂、和乐融融的大家庭。朱石麟执导的《慈母曲》从一个大家庭的恬静乡间生活开始叙事。父亲惰于家事,全靠勤劳的母亲操持家务。多年后儿女成家立业,只有老三陪伴在父母身边。父亲因偷窃被追捕,孝顺的老三替父顶罪入狱,其父受良心谴责死去。老三出狱后决心外出谋生,将母亲托付给其他兄弟姐妹。谁料几个儿女不尽孝道,致使为儿女奉献一生的老母流浪在外。老三回来后拖着老大寻回母亲,儿女们将母亲送上轿子,一家人重新团聚在一起。母亲的任劳任怨维系着全家人的生计,父亲的不务正业与儿女的不孝导致了家庭的破离,最终是老三的孝道与母爱的宽容才使得这个家庭重新拾回已散落的亲情。在这个以团圆结尾的家庭伦理故事中,母慈子孝的力量和中国传统女性的宽厚温良被编导着力凸显出来。

在传统文化浸染的国人心中,家庭的完整和谐是值得执着坚守的幸福图腾,个体的生存发展与家族的延续荣辱息息相关。不仅如此,家庭与国家之间还存在着内在关联,家是国的投射,国是家的延伸。《一江春水向东流》中面对忠良变节、家庭复合无望,素芬投江自绝,这一家庭悲剧是当时山河破碎、内忧外患不绝的国族悲情的缩影。《姊妹花》讲述的一对姊妹的婚恋悲剧也是因战乱造成姐妹自幼离散所致。如果说这类电影是以"家亡"曲折投射"国破"的真实社会图景,《万家灯火》《孤儿救祖记》《儿孙福》《慈母曲》等影片则以小家的最终团圆暗喻了编导对民族复兴、国运重振的信念与希冀。《万家灯火》聚焦的大家庭因为成员的内部纠纷而濒临解体,但共同经历的苦难使他们重归于好;《孤儿救祖记》的家族成员为争夺家产背弃亲情,在终食恶果后悔过自责,祖孙得以团聚。肯定伦理亲情的价值与力量、渴求光明社会前景的创作隐衷从中依稀可辨。此外,"贵和尚中"这一中国传统文化基因也在这一系列影片中得到鲜明展呈。中国文化向来注重整体,提倡协同,强调个体应当持守中道,以促成人与人、人与自然间的和谐共处。具体到一个家庭,就是要求各家庭成员安守其分,父母慈爱,儿女孝顺,夫唱妇随,兄友弟恭,一家人融洽相聚,共享天伦。无论是《慈母曲》中为儿女无私奉献、最终原谅了不孝儿女的伟大母亲,还是《孤儿救祖记》中弃恶从善的儿女,这些人物的塑造共同阐扬了"以和为贵"的中国传统伦常观。

(二)家庭成为人性诉求的桎梏

中国早期电影中家庭意象所表征的另一重社会文化含义是它成为人性诉求的桎梏。

在这一类闪烁着文化探求精神、反思意味浓厚的早期作品中,家庭的完整不再是美满人生的象征和值得拘执守候的信念,家庭的复归带给剧中人的也不再是幸福与归属感,而是情感理想的幻灭和随之而来的痛苦悲凄。费穆导演的《小城之春》、桑弧导演的《不了情》、卜万仓导演的《恋爱与义务》等早期作品生动诠释了家庭意象所承载的这一象征意义。意境遥深的《小城之春》以一座颓寂小城为背景,将一个幽闭家庭中发生的情感危机波澜不惊地为观众道来。戴礼言与周玉纹夫妻两人在一户狭小院落里清静相守,既无生计之忧,也没有繁重家务的困扰,可在日复一日的单调生活里,女主人感受不到生活的意趣。恰在此时,旧日情人章志忱的到来为这个家庭带来了生气,周玉纹心中重燃对旧日情愫的向往,但在伦理道德与情感欲念之间几番挣扎后,章志忱黯然离去,生活又回到了从前的轨道。在这个作品中,家是作为心灵牢笼与情感枷锁的意象出现的。家庭已成为女主人公实现内心情感诉求的藩篱,牵绊着她去追求属于自己的真正幸福。桑弧导演、张爱玲编剧的《不了情》以细腻委婉的笔触描写了一段缠绵悲凉的情感。工厂经理夏宗豫已有家室,却与家庭女教师虞家茵在相处中萌发真情。在得知夏妻的状况后,虞家茵悄然离去。夏宗豫来到虞家茵的住处,房间里只剩下那朵枯萎的玫瑰花。深挚的爱情最终难以超越伦理道德的羁绊,家庭既是伦理道德的护卫者,又禁锢着当事人情感的真切诉求。不同于《小城之春》,卜万苍导演、阮玲玉主演的《恋爱与义务》中的男女主人公勇敢地挑战了旧礼教的束缚。女主人公杨乃凡不得已嫁给世家子弟黄大任并生下一双儿女,苦于情感与义务的矛盾挣扎,她终于选择与李祖义携手私奔。但来自社会的重重压力时刻逼迫着他们。李祖义早早过世,杨乃凡最终为了儿女的幸福牺牲了自己,将女儿托付给前夫。杨李的恋情受到来自各自家庭与前夫之家的多重阻挠,纵使从中逃离他们也无力抵御来自社会的重压,两人最终死在了封建礼教的阴霾下。

道德人本主义是中国传统文化的基本特质之一。在中国传统价值体系中,人为天地万物的中心,人生与人心受到格外的观照与重视,主体的能动作用得到肯定,但同时道德修养又被视为第一要务,一个人的权利自由要让步于他所肩负的道义责任,以此观照《小城之春》《不了情》《太太万岁》等早期影片不难发现蕴含其中的微言大义。此外,这类电影诞生于特定的历史时期,频仍的战火、民族的危亡、中西文化的碰撞融合汇成了风云变幻的时代画卷。费穆、卜万苍等早期影人肩负起历史使命,将文化反思与批判精神融入影片的创作,深刻揭示了封建礼教对人性的束缚戕害、社会变迁对民族文化心理的冲击等凸显于这一时期的文化脉动。小城的春天来去匆匆,周玉纹终究不能携手自己所爱走出那个令她窒息的封闭家庭;挣扎于"恋爱与义务"的矛盾漩涡中,虽然勇敢追求了前者,但杨乃凡所逃离的那个无爱家庭仍与她一生如影随形;"不了情"的无奈与叹息源自伦理道德观念在人们心中构筑的无形障翳。崇德重义、道德为本的中国传统价值观与时代风云中个体真实情感诉求的对峙矛盾交织成了哀婉动人的家庭伦理悲剧。

(三)家庭的缺失与退居后景

家庭意象在另一类中国早期电影里以缺失和退居后景的方式得到隐约呈现,生发出

另一重独特的文化含义。一批都市流浪者早早失去了亲情的温暖与家庭的庇佑，为了生存挣扎在乱世的萧条和险恶的人心中。对这些社会的放逐者而言，"家"的概念只是一个暂时依栖之所，拥有完整稳定的家庭是他们可望而不可即的梦想。袁牧之编导的《马路天使》和《十字街头》、郑君里导演的《乌鸦与麻雀》以及《王先生吃饭难》《三毛流浪记》等早期影片描绘的就是这样一类家庭意象。《马路天使》的主人公吹鼓手陈少平、卖报的老王和歌女小红姐俩住在同一个弄堂的阁楼上。陈少平与小红在窗口朝夕相对，日久生情。孰料悲剧很快就降临到几个年轻人身上，小红被地痞盯上，已沦落风尘的姐姐小云为救小红惨遭毒手，死在老王怀中……家庭在影片叙事中已退居后景，一个个流离于家庭之外的"天涯沦落人"在逆乱艰险的旧社会上演着一出又一出人间悲剧。《十字街头》中失业大学生同样是漂泊在家庭之外，但不同于《马路天使》的悲剧结尾，经过十字街头的痛苦徘徊，老赵、阿唐选择与姚大姐、小杨坚定地向前方走去。家庭在他们心中已退居次席，爱情亲情的缺失已不能消解这些失父一代对黑暗时世的抗争精神和对美好前景的憧憬渴望。《王先生吃饭难》中的王先生虽在中学任教，但在艰难的世道中薪水微薄且常被拖欠，王太太因此挈女而去。王先生此后历经失业、进警局、自杀等种种坎坷，后来总算找到了新职务并且娶了太太，可却因沉迷新婚延误公事再次丢了饭碗。生存与亲情两不误的美满家庭总是与王先生失之交臂。《三毛流浪记》更是生动刻画了一个旧上海孤儿三毛的形象。流浪儿童三毛自小失去双亲、无家可归。他卖过报、拉过黄包车但处处受人欺凌，生存艰难。被逼无奈他挂牌出卖自己，被一贵妇收养，但忍受不了上流社会的虚伪礼节，三毛又回到流浪儿童的行列中去。家庭的缺失是像三毛一样千千万万旧社会流浪儿际遇悲惨的直接原因，但它反射的又是当时社会的黑暗、民生的凋敝、贫富的不公和世情的冷漠，平民意识、时事讥讽、社会审视与人文批判力量透显在这部令人笑中带泪的作品中。

求是务实这一中国传统文化精神也践行在中国早期影人的创作中。中国文化历来重视实际，直面人生，反对回避现实生活的玄思空谈，注重在日常社会生活中脚踏实地地立身行事，实现人生价值。秉承求是务实这一文化精神，袁牧之、郑君里等早期影人将电影笔触直指当时的世道人心，以鲜明的时代关切视角、温情的人道主义精神、自觉的社会批判意识绘制了一幅幅闪烁着现实主义光芒的民生图。贫苦百姓在民族危亡中经历的丧家之痛与飘零之苦在大银幕上得到真实而深刻的展现。小红小云自小失去家庭呵护，备受欺凌；沦为"天涯歌女"的小兰与盲母相依为命；知识分子出身的王先生备尝吃饭的艰难，家庭生活也不如意；幼童三毛孤苦无依，流浪街头，家庭的缺失与社会的乱离酿就了这一个个悲惨的命运。对于以家庭和宗族作为社会关系核心的中国传统价值观念而言，家庭的缺失与残破确是人生的大不幸与弱势的象征，其悲剧意味着实撼人心弦。而与此同时折射出的国族危机与社会颓弊更是影片深刻指涉所在，以家喻国的创作隐衷含蓄地寄寓其中。

二、与新世纪以来中国家庭伦理片相比,中国早期电影营构的家庭意象烙刻着鲜明的时代印记

与新世纪以来的中国电影相比,早期中国电影营构的家庭意象烙刻着鲜明的时代印记:一是主人公为生存和安全需求殚精竭虑,象征家庭归属与亲情之爱的"团圆饭"缺席。二是采用"影戏"手法呈现家庭悲欢,人物情感起伏跌宕。早期中国电影营构的家庭意象是中国电影史一道风采不群的人文风景,彰显着20世纪30、40年代中国影人的独到匠心和非凡艺术创造力。

(一)主人公为生存和安全需求殚精竭虑,象征家庭归属与亲情之爱的"团圆饭"缺席

美国心理学家马斯洛在需求层次理论中指出,人类的行为动机与心理需求的满足密切相关。马斯洛认为人的需求由低到高可分为以下几个层次:生存需求、安全需求、归属与爱的需求、尊重需求与自我实现需求。中国早期家庭伦理片真实再现了主人公在生存线上的挣扎。在那个内忧外患、风雨飘摇的艰难时世,对平民百姓而言,一家人能够平安和饱腹的生存与安全需求是他们别无选择的首要生活目标,能否达成归属与爱的愿景,却是备感艰辛。在《三毛流浪记》中,三毛虽是仍需亲情呵护的幼童,但他自幼失亲,流落街头,忍饥挨饿、饱受欺凌是家常便饭,觅得食物充饥是他每天避不开的愁苦,能吃上一顿象征亲情温暖的团圆饭是这个流浪儿童遥不可及的奢望。在《一江春水向东流》里,张忠良在战乱中为求生计,不得已投靠交际花,背弃了与素芬的夫妻情义和对家庭的责任。当素芬几经磨难与忠良重逢时,她却发现丈夫已背信弃义。忠良的老母亲苦劝儿子回头未果,素芬投江,阖家团聚的愿景终究成空。在那些描写家庭成员由分离隔膜到冰释前嫌的早期伦理片里,也几乎不见一家人和睦喜乐地围坐桌旁,边叙说家常,边享美食的团圆饭场景。《儿孙福》是以全家人环绕在病危母亲的床前,求得母亲的谅解作为终曲。《万家灯火》的主人公胡智清与妻子、母亲和二弟一家人重归于好则是以光影和音乐的变化来体现。即便偶尔出现家宴场面,也并非喻示亲情的和睦。例如在《慈母曲》里,一户农家的三兄弟为其父办寿宴,在宴席中三人因赡养老人问题起了争执。老三受到老大斥责,老二早早退席躲了是非,本应其乐融融的团圆宴不欢而散。

与早期中国家庭伦理片形成鲜明对照,21世纪以来的中国电影在叙写家庭故事时,更加注重展现家庭成员对归属与爱的企盼与追求,生存与安全需求已不再是困扰主人公的生活重负,象征家庭归属与亲情之爱的"团圆饭"场景时常出现。2019年上映的王小帅家园三部曲的开篇之作《地久天长》聚焦失独家庭的人生况味。该片讲述刘耀军与王丽元夫妇遭受丧子之痛后,收养了福利院孤儿周永福。刘耀军夫妇两人将对爱子刘星的刻骨思念寄托在养子身上,一家人能够长相聚成为夫妇两人的生活重心。片中多次出现一家三口坐着木椅、围坐在木桌旁用餐的场景。两三碟日常小菜,几个馒头,一瓶白酒,王丽元

不时给周永福夹着菜,刘耀军啜着他每餐都离不开的酒,这是当代渔村生活再普通不过的一幕,却是这家人最真实的幸福。他们能够从中深切体味亲情团聚的美好,即便因为刘星的缺席这团圆饭仍留有遗憾。在2010年上映的柏林影展获奖影片《团圆》中,家宴是影片的核心场景。刘燕生、乔玉娥与陆善民三位饱经世事沧桑、彼此有着复杂情感关联的垂暮老人围坐在小桌旁,伴着一桌精心烹制的佳肴,乔玉娥与前夫刘燕生、现任老公陆善民举杯相敬,观众隔屏也可感受到那份超越世俗身份、看淡恩怨情仇的夕阳情扑面而来。蕴涵着中华饮食文化之魅力的团圆家宴成为一种象征家庭团聚的仪式,寄寓着主人公对家庭归属与亲情之爱的追寻与满足。

早期中国家庭伦理片《万家灯火》曾有一句点睛的台词:"不是你们不对,是这个年头不对。"这颇耐人寻味。法国理论家福柯曾指出,重要的不是故事讲述的年代,而是讲述故事的年代。电影作品讲述的故事内容和思想倾向与其问世时编创者所处的特定历史年代与时政背景紧密相关。早期中国电影问世的年代正处于国难当头、战祸频仍、民生凋敝的动荡时局。乱世里平民百姓为寻找生活出路苦苦挣扎,甚至连保全性命都要拼尽全力,有时不得不放弃对象征归属与爱的家庭完聚的追求,"团圆饭"这一家庭完聚仪式的缺席正是那个动荡年代社会症候的反映。而21世纪问世的中国家庭伦理片时常展现的团圆家宴这一温情仪式与和平年代里人们安居乐业、亲情长相聚成为常态,社会人性化支撑体系日趋完善等社会发展进步相呼应。电影如镜,可真实映照时代景况与人们的生活感触。

(二)采用"影戏"手法呈现家庭悲欢,人物情感起伏跌宕

中国早期电影在营构家庭意象时多采用中国电影的主流叙事模式——影戏手法完成故事讲述。影戏的叙事以开端、发展、高潮、结尾的戏剧化情节架构为其基本模式,常设置悬念、误会、巧合等戏剧化元素,故事情节顿挫起伏,曲折动人,高潮桥段是人物矛盾冲突和情感的爆发点,戏剧张力饱满,撼人心弦。《一江春水向东流》是影戏叙事的经典之作。该片有着清晰的情节脉络,从故事开端的忠良与素芬喜结连理,到战火中夫妻别离,再到素芬历尽磨难终与忠良重逢但已物是人非的故事高潮,直至女主人公投江自沉、破镜难圆的结局,严格遵循影戏的四段式情节结构。影片的高潮部分忠良的老母亲携素芬找到忠良,泣诉中规劝儿子,盼他回头。纠结中忠良被王丽珍当众掌掴,素芬绝望投江自尽。人物的情感纠葛经由之前的逐层铺垫在一个特定的时空里交织碰撞达致爆发,如浩荡江水奔涌而去,颇富戏剧张力与审美冲击力,留给观众同情、悲慨、愤懑等强烈深隽的审美感受。又如《渔光曲》以小猫、小猴这对渔家姐弟坎坷流离的悲情命运为主线,讲述姐弟俩自幼失亲、家乡遭海匪洗劫、流落他乡、拾荒为生等不幸遭遇。片尾小猴捕鱼受重伤,生命垂危,小猫与弟弟诀别时唱起《渔光曲》。一首朴挚的渔家心曲将这对渔家姐弟凄怆的心境、对社会不公的控诉、对人生遭际的不忿与无奈哀婉抒发得淋漓尽致。整部影片充满起伏跌宕的戏剧波澜和悲怆深挚的情感力量,留给观众感触、思索与回味的空间难以一言尽述。

与早期中国电影相比,新世纪以来中国家庭伦理片描写的处于家庭矛盾漩涡中的人

们更多是以淡然、平和的心态面对亲情裂隙与情感纠葛，释然和放手是大多数主人公的选择。例如《三峡好人》就是在一条简洁的叙事主线下，一系列生活细节的叠加，几乎没有戏剧化元素，也未见情感色彩浓烈的场景出现。沈红历经波折才与寻觅良久的前夫重逢，面对已变心的故人，沈红没有泣诉抱怨。两人道别时连眼神的交流几乎也已省略，只是跳了一曲并不算流畅的交谊舞，就这样风轻云淡地结束了沈红长久以来心悬梦系的寻夫之旅。《团圆》里的乔玉娥与挂念多年的前夫刘燕生重逢，无论是为刘燕生备菜还是添置新被褥，她都是沉默少语，难言的深情都寄寓在琐碎的细节中。在黄埔江畔，这两位彼此牵挂对方多年的旧日夫妻只是以寡淡简约的几句对白表明自己经年未变的感情，即便此时已复合无望。正如那见证世事沧桑、看似平静无波的黄浦江水，江面下蕴蓄着世人难以察觉的水急流深。2017年在平遥国际电影节首映的《米花之味》也没有戏剧化的情节铺排与高潮点的营设。影片展现的是打工归来的母亲与女儿重聚后，两人共同经历的一些日常生活琐事。而就在这些细节的点滴积累中，母女因长期分离产生的隔阂消融了。在影片的结尾，叶楠母女重拾默契亲情并无鲜明的外在情感显现，甚至连语言的交流也寥寥。只是当叶楠拜佛后虔诚起舞，女儿喃杭也随着母亲的节拍默契伴舞。就在这无声的共舞中，母女之间情感裂隙的弥合与心灵的应和悄然传达与观众。人物情感的起伏变化不疾不徐，给予观众清风拂面、冲淡怡然的审美体验。

以京剧剧目《定军山》作为创始作品的中国电影自诞生之日起就与戏剧结下了不解之缘。自中国电影的拓荒者郑正秋开创影戏的叙事手法以来，直至中国第四代导演提出"丢掉戏剧的拐杖"，以戏剧化叙事为基本特征的影戏一直是中国电影的主流叙事模式，有着深广的社会影响力。在20世纪30、40年代那个家国危机深重的历史时期，电影以浓墨重彩、起伏纵横的戏剧化叙事手法描绘时代风云与民众呼声是历史赋予电影艺术的社会担当与人文底色，中国早期问世的一系列经典家庭伦理片可谓不负时代使命。而当历史的车轮步入日趋现代化、信息化与国际化的当今时代，互联网和手机为代表的新媒体渗透到人们生活的方方面面，以碎片化、实时化、情境化、便捷化为特征的微信、微博等"微文化"流行于社会生活中，人们更加注重活在当下的生存状态和生活体验，这些社会文化的新动向在新世纪以来的中国家庭伦理片中得到了鲜活生动的体现。电影与文化的互文指涉关系由此可见一斑。

中国电影在其发展初期就已经注意到将家庭等民族文化意象符号精心置入作品中，将传统文化血液有机溶入电影艺术创作中。以民族文化为深厚根基，结合风云变幻的时代背景，中国早期电影中营设的家庭意象超越了一般意义上的叙事符号，负载着独特而又深邃的人文意指和思想内涵。透过家庭的破离与复归、家庭成为人性的桎梏、家庭的缺失与退居后景等多重表现形态，民族文化的传承与反思、时代社会的动荡变迁、人心情感的愿望诉求等多层意蕴被生动传达了出来。与新世纪以来的中国家庭伦理片相比，中国早期电影的家庭营设烙刻着独具一格的时代特色，不可忽略，无法替代。家庭意象的精心营设使中国早期电影以更为厚重深邃的文化内涵与思想意蕴闪亮于世界电影之林。

《山海经》神话题材国产影视改编模式探究

甘圆圆*

摘　要：《山海经》是目前所见的神话记载最多、内容最繁杂的古典文献，其中关于神话的记录对后代乃至现在的影响都是非常大的。随着影视技术制作的日趋成熟，还原上古时期的场景、人物成为可能，《山海经》作为影视素材也经常被使用。本文总结了近15年以来上映的《山海经》题材影视作品，并对其特点以及所面临的挑战加以讨论。

关键词：《山海经》神话题材；创作改编

《山海经》是我国现存的最早记录远古神话的古籍之一，其中《大荒经》四卷保存了包括夸父逐日、女娲补天、精卫填海、大禹治水等相关内容在内的不少脍炙人口的远古神话传说和寓言故事，描述了我们大都耳熟能详的神话作品。这在一定程度上反映了中国民俗文化的基本特点，也为影视作品提供了丰富的题材和灵感来源。

一、国产神话题材影视的金矿

随着影视工业技术的发展，观众们对稀缺的魔幻题材的影视剧期待有所提高，无边的想象力被插上了飞舞的翅膀，将现实中一切之不可能变为舞台上的梦想，于是出现了对《山海经》的影视改编。2016年5月17日晚10点，神话剧《山海经之赤影传说》在湖南卫视钻石独播剧场收官。自3月20日开播以来，该剧以最高收视率破1的成绩成为黑马。截至5月11日，该剧全网播放总量达46亿，收官后点击量突破50亿已无悬念。除了《山海经之赤影传说》备受关注以外，由金依萌执导、迪丽热巴与窦骁主演的电影《日月》也将在2019年上映。关于《山海经》相关传说改编的电视剧、电影还有许多，现将近15年的该类题材影视剧总结如下（见表1）。

* 甘圆圆（1982— ），硕士，上海师范大学影视传媒学院讲师，专业方向：影视动画。

【基金项目】本文为2017年度上海市艺术科学规划项目《山海经神话的数字复现与审美研究》（2017C19）阶段性成果。

表 1

序号	上映时间	片名	类型	内容简介	豆瓣评分
1	2018年	《山海伏魔之追月》	电影	嫦娥下凡,只为找到自己后世的爱人后羿,道清千年的误会。	
2	2018年	《观海策》	动画	讲述了曲屠国驱赶北极巨兽入侵轩辕冀地,冀国主力大败。危亡之际,冀国后方藏匿已久的肥遗族势力乘机勾结外敌,兴风作浪,欲破坏冀军后方粮道,农家姬匡(擅谋略、弓箭)、道家凌遥(擅道法)等侠义之士同仇敌忾,保境安民,与乞国邪术士斗勇、斗法、斗智,逐渐将局势扭转的故事。	
3	2017年	《上古情歌》	电视剧	讲述了上古时期外出游历的宣阳王姬木青寰与若疆战神赤云凄美爱情故事。	3.1
4	2016年	《山海经之赤影传说》	电视剧	上古时期,朱雀、青龙两大阵营寻找玄女,召唤神兽的神话故事。	3.4
5	2015年	《天眼传奇》	动画电影	讲述了少年"天眼"在前往昆仑山取得宝剑途中,一路上的冒险故事。	5.0
6	2015年	《大舜》	电视剧	以大舜传奇曲折的一生为主线,讲述了尧、舜、禹三代历经磨难、治理水患,为民造福、成就伟业的故事。	7.5
7	2015年	《山海经之山河图》	电视剧	卷发呆萌小正太,带着甜心萝莉,受着性感御姐的"虐待",在身份成谜的好友的帮助下,一边卖萌,一边恋爱,一边"捕捉"来自上古的小妖小怪的故事。	6.4
8	2011年	《女娲传说之灵珠》	电视剧	讲述了穿越千年之恋、人妖之恋以及兄弟姐妹互相残杀的悲壮故事。	5.1
9	2010年	《远古的传说》	电视剧	讲述了盘古开天后,人间部落因争斗产生瘟疫,为寻求战胜瘟疫的办法,玉帝之妹花神和神农经历千难万险,远走五岳天池,寻求净土真水,最终用天庭的种子让鲜花开满人间、解救人类苍生的故事。	5.3
10	2010年	《嫦娥奔月》	电视剧	与以往各种神话传说版本不同,为创新性地打造的一部神话爱情剧,用古代神话演绎现代混乱的爱情观。	5.2
11	2009年	《天地传奇》	电视剧	以伏羲为主人公,围绕着伏羲开天辟地、创造八卦、女娲造人、炼石补天等传说展开。	5.1
12	2009年	《人皇伏羲》	电影	讲述了上古时期中华民族人文始祖伏羲和创世女神皇娲的神话传说。	

续 表

序号	上映时间	片名	类型	内容简介	豆瓣评分
13	2007年	《精卫填海》	动画	讲述精卫为了阻止给人类带来的灾难去与邪恶势力作斗争的故事,揭示了正义必将战胜邪恶这一亘古不变的主题。	
14	2005年	《精卫填海》	电视剧	以精卫、后羿拯救炎帝、帮助人类、化解灾难、消灭邪魔、拯救人间的故事情节为主题,采用上古神话,讲述了人间真情和天界正义、人神友情和人神魔三界爱情的悲壮故事。	6.5

　　从以上列表中可以看出,15年来以《山海经》为主要创作素材的影视剧在2015—2018年三年中推出了有7部之多,且有愈演愈烈之势。总体而言,这些影视剧的基本情况可大致归纳如下:

　　第一,内容集中,类型多样。众所周知,《山海经》本身涉及古代历史、地理、文化、中外交通、民俗、神话等各个方面,但影视剧创作所选取的素材却相对集中,往往以其中的神话故事和精怪妖兽为主要改编对象,如《精卫填海》《女娲造人》《大禹治水》《盘古开头》等大众所熟悉的神话故事都已被拍成动画片、电影、电视剧,其中尤以围绕着盘古、伏羲、女娲、嫦娥展开的故事为最。

　　第二,改编虽多,忠于原著却少。从各影视剧的内容简介可以看出除了《大舜》《天地传奇》等极少数影片内容主要选取了《山海经》中的神话故事以外,大多数影片都根据《山海经》中的一两个小故事进行了改编和延伸,比如《精卫填海》《人皇伏羲》;有的影片甚至和《山海经》原著关联不大,同时为了契合大众口味还在影片中加入了大量的现代爱情和认知。如《山海经之山河图》,只是借用了《山海经》这个书籍名称,讲述了卷发呆萌小正太,带着甜心萝莉"捕捉"来自上古的小妖小怪的故事;《嫦娥奔月》借用了嫦娥、吴刚、后羿等《山海经》中耳熟能详的神话人物,演绎了一场爱恨纠葛的四角恋。从内容上看,这些故事和《山海经》相去甚远,可见为了得到观众的认可创作团队真是煞费苦心。

　　第三,数量不少,评分不高。从拍摄数量上来看,两年左右就会出一部和《山海经》有关的影视作品。当然也有例外,比如2015年和2018年就一年推出多部作品。除去豆瓣上没有评分的影视剧作品,评分基本在5—6分左右,甚至高点播量的电视剧《山海经之赤影传说》评分只有3.4分,聚集黄晓明、宋茜等明星的《上古情歌》评分只有3.1,唯一超过7分的只有一部电视剧《大禹》,可见观众对《山海经》改编的影视作品的认可度并不高。

　　第四,动画片现状惨淡。在这15年期间,一共有3部用动画形式演绎的《山海经》作品,其中《天眼传奇》备受争议,最近一部3D动画《观海策》不但豆瓣没有评分,观众评论只有5条,可见观众对《山海经》改编的动画影片关注十分有限。

二、创作改编《山海经》题材面临的问题

借助古籍的灵感,《山海经》的价值已经被市场广泛认可。一个好创意不仅具有无限可以被挖掘的商业价值,更具备长久的生命力。随着影视制作技术的日趋成熟,观众观影水平的不断提高,我国神话题材的影视剧也在面临着各种全新的机遇和挑战。

《山海经》的影视作品出现这样的情况,笔者认为主要可以归结为以下两个原因:

一是拍摄和改编《山海经》难度十分大,最难的莫过于对书中场景、怪兽的还原。如《山海经·大荒西经》中的昆仑山,青丘之国在朝鲜境,但有些因为历史久远只能猜测存在的位置,地点也并不确切。书中的怪兽更是多种多样,除了犰狳等个别真实存在的兽类,大多都属于谁都没有见过的存在于想象中的物种,所以要将这些还原出来的难度非常大。比如《山海经之赤影传说》,花费了重金才搭设出大大小小近千个不同的场景,包括缥缈奇幻的上古仙境太平宫、气势宏大精美绝伦的两国宫殿、青龙与朱雀战场等,通过实景和特技相结合的方式呈现在观众面前。

二是《山海经》没有完整的神话体系,只有被艺术加工后才能成为一部影视作品。首先,《山海经》保存的神话故事非常多,但是仅仅是保存的神话故事多而已,这并不是一本神话故事集,它只是一部地理性质的著作。"作家贾平凹曾表示:'《山海经》的句式非常简单,就是说几千年前中国有一个什么山、山上有什么树,这个树长的什么样。再过一百米又有一个山、山上长的什么树,山上有什么动物。'让现代读者读着有些困难的《山海经》,反映的恰恰是中国人的思维。"[①]可见《山海经》的神话并不完整且成体系,如果要将穿插在地理书中的只言片语拍成一部完整的影视剧需要重新构建。其次,《山海经》中的神话故事,都是篇幅短小的文言文,比如《精卫填海》《夸父逐日》等等,只能从中获取灵感然后进行再次创作。电影的很多方式都是借鉴了西方的创作模式,用这样的方式来拍摄中国古籍《山海经》并不容易。

三、提取《山海经》中神话元素的理想化标签

《山海经》是先秦古籍,历史久远,对故事的表述比较简单,属于非正式严肃的著作,人物形象方面也没有真实形象可考,这就给影视剧创作提供了极大的发挥空间,主要是以《山海经》中的历史人物、事件作为主要命题,在此基础上添加一些符合艺术效果的虚构成分。尽管拍摄《山海经》难度很大,但并未妨碍《山海经》成为当下影视行业最热门的超级素材,可以说是一场想象的视觉盛宴。

其实早在之前的许多影视剧和电影中,《山海经》中的元素就曾出现过。比如:《古剑奇谭》中的太子长琴源自《山海经·大荒西经》,是火神祝融的儿子;《三生三世十里桃花》

① 韩轩:《〈山海经〉:被重新挖掘的富矿》,《北京日报》,2015年10月8日。

中的青丘帝姬白浅,也是直接源自《山海经》中的青丘之狐——九尾狐;《狐闹干探》中曲南燕在诡计被识破后,杀害叶老太太并盗走《山海经异术录》,重塑身体并修炼成九尾狐;周星驰的《西游降魔》中猪八戒与沙僧的原型直接照搬了《山海经》中赤眼猪妖和横公鱼这两大凶兽;《捉妖记》中的小胡巴等妖怪的灵感也取材自《山海经》;张艺谋电影《长城》里面凶狠饥饿的饕餮设计也源自《山海经》;徐克导演的电影《狄仁杰之神都龙王》根据《山海经》杜撰出一些奇虫怪物来丰富故事内容。除了运用《山海经》中的怪兽作为影片的角色题材和灵感源泉以外,有些影视剧也会尝试借鉴《山海经》中的人文思想内涵。如在电影《人生典当行之三世乾坤》中,片头就曾提到《山海经》与《大荒西经》中的篇章,全片所涉及关于人生轮回的主题思想也都与山海经中的一些人文精神相契合。

根据时代审美和市场化的剧情需要,影视剧也会将《山海经》中的人物形象进行重新创作。在相当一部分玄幻类电视剧中,女娲的角色形象就时常出现一定的转化,《仙剑奇侠传》《仙剑奇侠传三》《轩辕剑》中都有女娲后人的形象,并将她们由神转化为人。而《女娲》《精卫》中的女娲氏和精卫的形象,则均被设定为16—20岁的美丽少女,这与《山海经》中对她们的描述其实并不相符,而是主创人员根据故事需要给人物重新贴上了相对理想化的标签。同时,还会出现同一形象在不同的影片中截然不同的情况,如《财神有道》《宝莲灯》中的西王母形象的变化,前者将西王母设定成溺爱自己的小女儿的母亲,后者则设定成心狠残酷的妇人,这种不按常理的思维方式带来了更多的可能性,可以带给观众不一样的审美情趣和视觉体验。

可见,《山海经》中记载的人物、故事等内容虽然不成体系,但借鉴《山海经》中某一个脍炙人口的故事具有极大的扩展和挖掘空间,其蕴藏的丰富的历史文化财富更容易让观众接受和理解。同时影视作品作为最能直观呈现神话艺术的载体之一,具有能大范围传播的特点,其青睐于《山海经》这个题材不足为奇。

《山海经》记载了丰富的神话故事,但在大银幕上,华语魔幻电影和电视剧更多的是根据《山海经》中的一些概念和描述进行艺术加工,并没有过多的将《山海经》中的异兽直接地体现在大银幕上。我觉得这其中的原因可能除了华语魔幻片类型化趋势不甚明显、特效技术工业还有待进步之外,更多的还在于古典浪漫主义文化对魔幻电影的影响。